PAUL GAUGUIN

綜合主義大畫家

何政廣 等撰文

高更名畫420選

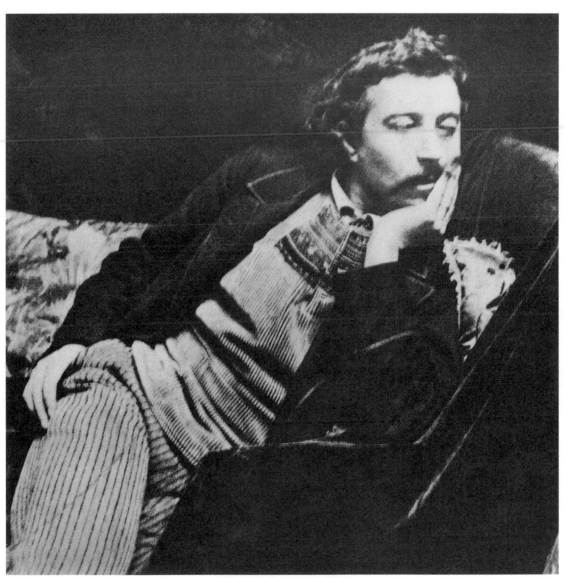

保羅·高更　1891年攝影

藝術家

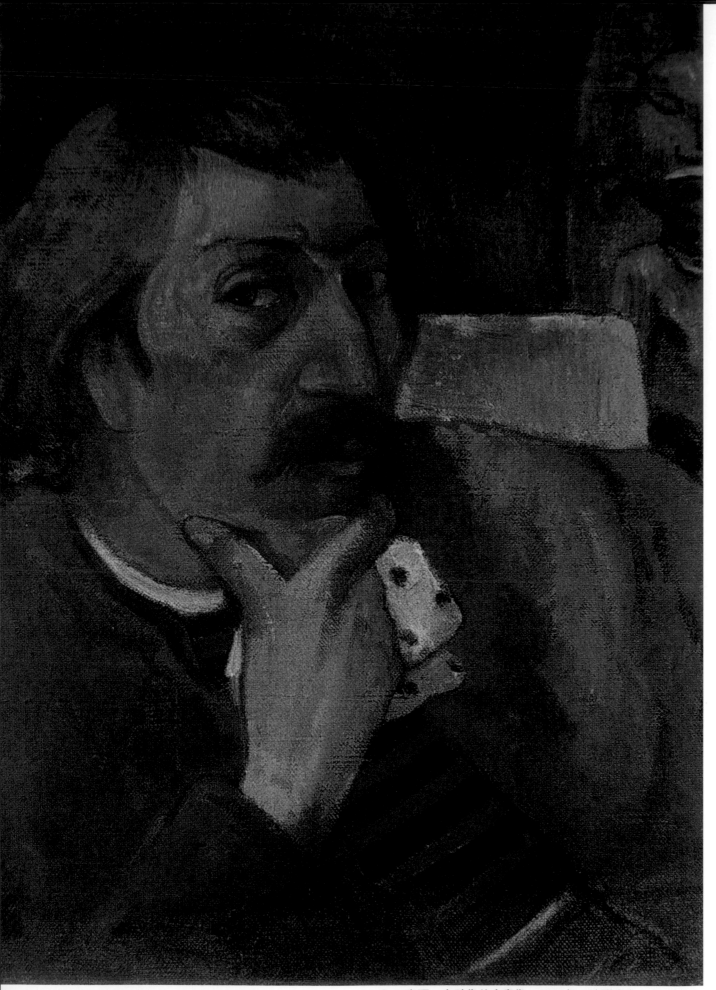

1・高更　**有神像的自畫像**　1891年　油彩畫布　46×33cm

Content 目 錄

綜合主義大畫家保羅‧高更——序言

被通稱為後期印象派三大畫家之一的保羅‧高更（Paul Gauguin 1848-1903），在美術史上，實際參與的藝術團體運動，是與艾彌爾‧貝爾納（Emile Bernard 1868-1941）共同領導的綜合主義（Synthetism）藝術運動。1885年一個名為象徵主義（Symbolism）的藝術在法國的文學和視覺藝術中發展起來，繪畫的象徵主義與印象主義共存。定名為「印象主義者和綜合主義者團體畫展」，1889年在沃比尼咖啡館舉行，這一團體的藝術基於裝飾性的非造型色塊，很像日本浮世繪，試圖達到形式和色彩的一種綜合。高更在布列塔尼時期成為綜合主義主要代表人物之一，阿凡橋派（Pont-Aven），以當時高更居住小鎮命名，即是綜合主義團體的中心。

「印象主義者畫的是眼睛所看到的正確的物像，而不是停留在神祕的思想中心的東西。」高更寫道，他和貝爾納堅持繪畫必須來自記憶，而不是來自真實。綜合主義者在他們的美學原則上，繼續和象徵主義者緊密聯合。對裝飾性的抽象和觀念性的象徵的強調，也同樣見於那比士派（Nabis）畫家作品中。高更在1897年創作的巨作〈我們從何處來？我們是誰？我們往哪裡去？〉從畫面中心那個正摘下熱帶天堂樹上果實的大溪地的夏娃，到低聲私語的人物與那個神巫老婦蹲伏成木乃伊般的姿勢，畫面整體充滿象徵與綜合主義的哲理內涵。

高更1848年生於巴黎，父親是法國人，母親是西班牙人，他的一生就是一齣傳奇性悲劇，有喜樂，有悲哀，有新奇刺激的冒險故事，也有顛沛困頓的流浪生活，有羅曼蒂克的戀愛情節，也有飢寒交迫的匱乏之苦。正如許多大藝術家一樣，在他有生之日，他看不到自己的成就；也正像許多大藝術家一樣，一方面有人罵他為「邪惡的人」，一方面又有少數知音者認為他是被社會遺棄了的曠世奇才。當他決心以繪畫為他的終生事業而放棄了股票經紀的職業時，已是三十五歲了。那時候起他與他的丹麥妻子的感情逐漸交惡。因為生活困苦，他們全家便從巴黎搬到丹麥的娘家寄住。他的妻子梅特雖然能忍受他以繪畫為職業所致的生活困窘，但卻不能忍受他那種「放浪形骸」的生活方式。因不能忍受丹麥的保守拘謹的生活方式，高更與他的兒子又回到巴黎，生活困苦到了極點，他以張貼街招為業。不久移居布列塔尼阿凡橋作畫，1891年他到大溪地島，並與原住民之女同居，過著簡樸的生活，全心致力藝術創作，後來他曾一度回巴黎開畫展，但所得到的卻是一大堆的嘲笑。1895年二月他再度到大溪地島，過兩年得知女兒的死訊，加上在事業上迭遭失敗，找不到生命的歸宿，他一度自殺，但並沒有死，自殺不遂後的高更，心境比較達觀了。1900年他旅行馬克薩斯群島，並在希瓦奧亞島住下，過了一段比較愉悅的生活。但1902年，手足又患了濕疹，1903年五月八日在孤獨與病痛中去世。這位綜合主義畫家，在繪畫上建立了一種裝飾性的風格。「原始事實的再確認」就是所謂高更裝飾樣式的定義，高更曾說：現代文明已被攪入雜質，我們應該回歸到單純原始的形態與樣式。他認為畫家們應該創作有原始藝術般的單純之線條、色彩與形態的作品，他自己就是努力於以原始的技術，表現真實的藝術精神，而又涵有優雅、崇高的氣質。

高更所主張的「裝飾的樣式」，最具典型的代表作品有兩幅，一是〈海邊的大溪地女郎〉，描繪南太平洋大溪地島上的女人，另一幅是1892年的作品〈午睡〉，也是畫大溪地風情，周圍的風景以及人影都用極單純的線條與形式去描寫。這種裝飾的形態很能喚起強烈的感動。另外，高更的這種單純性的裝飾，也表現在他的自畫像上面。

高更的單純化之形式，在藝術理論上，給予馬諦斯的影響很大。還有著名的抽象畫家康丁斯基，和超現實派畫家夏卡爾，也是受高更所影響的畫家。1913年夏卡爾所畫的〈燃燒的房屋〉，被認為有如高更的〈樹下〉之單純與樸素化。另一現實派的抽象畫家米羅，也受高更的裝飾樣式所影響。1925年時，米羅的油畫〈構成〉，就是吸取了高更的單純化之線條。

高更一生留下的作品很多，有一部分是在法國布列塔尼所畫，最有名的都是在大溪地島所完成的描繪當地原住民女人與生活風俗繪畫，在技巧上採用平塗的方法，彩色濃重，乍看之下畫面的人物都異常醜陋，但是裡面卻蘊藏著一種純樸的原始美。這一方面是由於他以特異的手法，從大溪地島上原住民的古拙彫刻，提煉出一種粗野率直的美；另一方面，他在1886年的布列塔尼之旅，對於他的創作思想，有極大的喚醒作用。布列塔尼的地方所有的那些原始的彫刻品，給他很多的啟示，這些彫刻品所呈現的原始思想、單純的線條，以及那古拙的作風，都影響了高更的繪畫風格。

高更的一生雖充滿悲痛失望，但他之避居南太平洋大溪地島，卻不能認為是由於憤世嫉俗，或鄙棄現代文明，他本身是個高雅的文明人，但卻喜愛過著野蠻人的生活，嚮往異鄉情調，永遠身在他鄉，憧憬於原始的自然與生活是其最大的原因。高更的藝術，給予藝術理論家和同時代以及繼他以後的無數畫家們，都有多種深遠的影響。

文明的怪胎——高更
從印象主義、綜合主義、象徵主義到回歸原始自然的藝術生涯

野蠻人與文明人

從人的個體來看，每個人多多少少會有些矛盾之處。但有些在一般來説絕不可能並存的情形，卻會發生在某些人物身上，並且就像是一張紙的正反面般，能夠同時存在。而當這種情況發生在藝術家身上時，這些矛盾表現在他創作的行為，可能比反應在他的作品上更為明顯。當然，即使是這樣矛盾的作為，也是他天生的性格使然。誰都可以説出那是他的人格特質，但是追究那導致這種矛盾的原因，卻並非有什麼病理學上的理由，只不過就一般人而言，那是不該會發生的情形。就像一張紙的正反面，原本只看到其正面，但再多看兩眼，卻會看出紙的背面有著截然不同的畫面。但最大的問題是，實際上我們通常不會注意到有正反面的情形。我們不論是對自己或是對他人，常常只採某種視點就覺得夠了。若是在作為傳達一個印象時，確實是以這種方式來處理較為明智。然而，一個人的存在，卻有許多面向是無法簡易傳達的，甚至可以反過來説，藝術首要的便是植根於這一點上。猶如一幅畫，它包括了眼前看到的畫面，也必然包含了它被隱蔽的背後。觀察高更（Eugène Henri Paul Gauguin）的生涯和藝術，特別能讓我們感悟到這些事理。

高更這個人，通俗的説，他是個頭腦清楚的人。這也是構成他性格的一個基本輪廓。然而，若深究他這個人，會發現他並不像梵谷、塞尚擁有那股發自內在，不斷驅使他們的強烈激情。梵谷一直有個夢想，想在阿爾的「黃屋」構築一個能邀好友們共同生活、創作的藝術家村，但在高更看來，那根本是癡人説夢。相較於出生富裕、從小在銀行家父親呵護下成長的塞尚，幼年失怙的高更早已看盡現實人生。他在1888年2月寫給已分居、住在哥本哈根的妻子梅特·賈德（Mette Gad）的信上提到，「我不得不這麼認為，在我的身體裡住著兩個人，一個是高雅的文明人，一個是原始的野蠻人。現在那個高雅的文明人已經消失了，託妳的福，那個原始的野蠻人始終踏著穩定的步伐向前邁進。」的確，他有時像個內斂、文雅的都會人士，但有時又像個狂放張揚的野蠻人。當他在巴黎生活日益感到窘迫之際，反而讓他得以用冷靜的角度自我分析。高更為何會把自己比喻作野蠻人呢？我們若追溯到他動盪不安的人生原點，或許就能看出些眉目。

高更的出身

高更1848年6月7日出生於法國巴黎，父親克羅維斯·高更（Clovis Gauguin, 1814～1849年）是《國際報》的新聞記者，關於他的生平，除了只知道是個激進的共和派支持者以外，並未留下特殊的記載。由於法國政局動盪，因此父親在高更出生的第二年，就舉家遷往祕魯，不料在旅途中因病過世。雖然父親在高更的人生初期就缺席了，但從高更的身上卻不能説沒有流露像他父親的新聞記者般的感覺。

不過，毋庸置疑的，母系方面對高更的影響比較大。高更的外祖母弗蘿拉·崔斯坦（Flora Tristan, 1803～1844年）是法國著名的作家，也是熱中社會運動，主張男女平權的新時代女性。根據高更的傳記

高更的繪畫箱　木材　36×46×11.8cm
巴黎私人收藏

作者亨利‧佩魯肖（Henri Perruchot）的描述，弗蘿拉‧崔斯坦強力聲援長期受到壓制的勞工階層，「她就像個傳布革命思想的傳教士，因此即使在她死後的1848年，勞工階層們依然對她非常懷念和尊敬。」1848年，正是高更出生的那一年，也是法國爆發二月革命的一年。

　　弗蘿拉‧崔斯坦具有西班牙的血統。她的母親泰瑞莎‧蕾斯奈（Thérèse Laisney）是西班牙海軍上校唐‧馬里亞納‧崔斯坦‧德‧莫斯柯索（Don Mariano Tristan de Moscoso）多年的情婦。莫斯柯索的家族從很久以前，就已在西班牙的殖民地祕魯定居，過去是阿拉貢地區的貴族。因此他的家族中，很可能早有與當地原住民印第安人通婚的情形。高更母系方面的親戚，或許都很熱切的抱持這種浪漫的念頭。因為提到祕魯的印第安人及其最高貴的血統，就會連想到阿茲特克王蒙特祖馬（Montesuma）的血脈。雖然無從查索，但據說高更也曾陷入這股迷思當中，甚至相信自己的血脈裡流著高貴的印第安人血液。1849年，路易‧拿破崙發動政變，由於高更一家擔心局勢會對共和派不利，因此決定逃向大舅父唐‧皮歐‧崔斯坦‧德‧莫斯柯索（Don Pio Tristan de Moscoso）所在的祕魯首都利馬。住在利馬的數年，讓高更擁有終生難忘的美好時光。即使他們在1855年就回到法國了，但高更的腦海裡始終縈繞著對當地的強烈印記。於是我們在這位頭腦清楚的高更身上，也看到了另一個追逐著無止境夢想的印第安人的身影。

　　高更直到1883年，也就是他35歲的時候，才決意以畫家為職志，但是在那之前的情形，所留下來的紀錄卻不多。他在法國完成普通教育後，就順著個人的心願乘船去環遊世界。不過，這只是高更個人的說法，其實他是想藉著當船員，逃離平淡乏味的生活。高更本就與一般的年輕人不太一樣，這點想必他的母親安莉妮‧夏沙爾（Aline Chazal, 1825～1867年）也早有認知。1865年，高更的母親在他17歲時過世，她的遺書中指示要由她多年的好友阿羅沙（Gustave Arosa）當孩子們的監護人。「關於我這個兒子，請安排他牢牢實實的去做事。他完全不知道我的朋友擁有什麼興趣和技術，因此也錯失了許多機會。」這段文字傳達出一位臨終的母親對兒子的未來掛念的心境。

走進藝術的環境

　　阿羅沙很盡責的肩負起監護人的工作。他是一位成功的實業家，同時也是目光精準的藝術收藏家，柯洛（Corot）、杜米埃（Daumier）、庫爾貝（Courbet）及德拉克洛瓦（Delacroix）的作品都在他的收藏之列，甚至剛發明出來的照相技術，也多所涉獵。高更在這位監護人的引導下，得以浸淫在廣闊的藝術環境中。其實高更的血脈中，倒非與藝術毫無關係。據說弗蘿拉‧崔斯坦離婚的丈夫，也就是高更的外祖父安德列‧法蘭西斯‧夏沙爾（Andre François Chazal）是一位很傑出的石版畫家。然而自我意識強烈、個性奔放的美女弗蘿拉‧崔斯坦一和他結婚後就後悔了，兩人發生嚴重的衝突，最後夏沙爾的人生就不斷走向自我毀滅的方向。由於不論是母親安莉妮或是高更本人，都很忌諱提到外祖父夏沙爾的名字，因此外祖父的藝術面向就無從帶進家族中了。

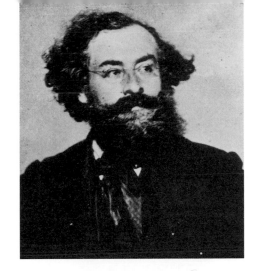

高更的監護人阿羅沙是一位藝術收藏家及企業家

高更經由阿羅沙，開始對藝術感到興趣，他透過欣賞及動手作畫，得到走向藝術之路的重要養分。高更視為藝術導師的畢沙羅（Pissarro），就是阿羅沙所引介的。令人感到不可思議的是，以安莉妮這樣一位經營服裝店的女子，為什麼會與阿羅沙一家那麼親近呢？關於這一點，至今仍未找到相關的事證。僅知阿羅沙的家族來自西班牙，若提到弗蘿拉·崔斯坦的背景，雖然可扯到一些關係，但畢竟只是片面的臆測罷了。

阿羅沙對高更的生活幫了很大的忙。在阿羅沙的介紹下，高更得以到伯汀（Paul Bertin）的證券交易所工作，於是他逐漸擁有三種身分——事業成功的證券交易員、有錢有品味的藝術愛好者，以及業餘的畫家。他與丹麥女子梅特·賈德（Mette Gad）結婚後，更猶如享有人間最美好的幸福，但這十年光景，卻是日後等著迎接他的坎坷藝術生涯的前奏曲。

以畫家之姿出發

高更於1883年1月決定要全心從事繪畫的真正理由雖無從得知，但應該多少與前一年重要銀行倒閉所引起的金融恐慌脫不了干係，使他證券交易員的獲利大不如前。伯汀的證券交易所需要裁減過多的員工，於是高更便提出辭呈——也有一個說法是高更被解雇。不論真相究竟為何，但可以確定的是——後人所知道的藝術家高更，由此開始正式走向藝術之路。他為了追求積累在內心的種種夢想，決定出去闖一闖，然而這時的高更已是四個孩子的父親，當年年底也即將迎接第五個孩子，他在此時作這樣的決定，無異是要讓家庭為之破碎。

而在一年後，也就是1884年1月時，高更一家搬到畢沙羅所居住的城市——浮翁。高更會選擇浮翁，是因為他認為巴黎的生活費太高，而浮翁應該會住著許多有錢的藝術愛好者。不過，行事嚴謹的畢沙羅，卻常沒給他好臉色。畢沙羅或許會想起1881年底時，這位總是魯莽、顧前不顧後的學生曾寫給他的一封信，「我對作生意的技巧，總是記不住。要我放棄繪畫，是絕對不可能的。我將會作個了斷。現在我要在那意念消退之前，盡我所有可能的努力去達成。」這番話猶如預告了高更數年後的決定。

由於高更在浮翁過得很不順利，因此在1884年底，搬到妻子的故鄉哥本哈根。雖然他的畫作一幅也賣不出去，但他在繪畫觀點上，倒是逐漸步向成熟。他在這個時期寫下自己所思所感的雜記——所謂的「綜合主義雜記」，可看到他對繪畫新方向的觀察。「繪畫是藝術領域中最美的一種。所有的感性都凝聚其中。任何人看了畫，都可以任那想像力的驅使而創出故事來。僅瞧一眼，就能引出靈魂深出的思緒。……它是其他所有藝術的精華，也是一項完備、完善的藝術。」由此可看出高更已清楚認定了他的藝術目標。高更視繪畫為超越文學、音樂的統合性藝術，此後他即為了達成這個標竿，而致力於經營畫面上的深化。

1885年1月14日，高更從哥本哈根寫信給克勞德·艾彌爾·席芬尼克（Claude-Emile Schuffenecker），信

25歲的高更　1873年（左圖）
高更及其妻子梅特‧賈德，1885年攝影。（右圖）

上也有頗具玩味的觀點。

「先去觀察廣大自然中的創造。當你發現完全迥異的東西上卻有著類似的外觀時，也會想到是否有什麼法則能創造出所有人世間的情感。看著大蜘蛛、森林裡大樹的樹幹，同時看到這兩種東西，會不由得讓人心生恐懼。……因此我得出以下的結論：高貴的線和虛偽的線是存在的。直線，指示了無限；曲線，限制了創造……。色彩的變化並不會比線條更多樣，但運用色彩創造的視覺效果，卻能比線條傳達更多的訊息。有高貴的色調，也有低俗的色調；有予人心靈祥和的色調，也有充滿刺激性的色調。

我工作得越久，越加相信觀念是可透過與文學截然不同的形式表達出來。……較大的情感可以即刻傳達。越是懷想於此，就越追求其最單純的形式。」

從上述這段文字，可看出高更作畫的立場和觀點。不過，他的理論畢竟還是早於實際的作為。要看他較成熟的作品，還得等到數年以後。

心理的距離

住在丹麥，尤其是首都哥本哈根，只有讓高更感到萬般無奈。他在後來的信上寫著，「我打心底的討厭丹麥。不管是這裡的氣候，或是人民。」事實上，梅特娘家的人都是金錢本位、俗不可耐的小市民階層。高更的反感雖然也許過於誇張，但像他這麼毫無收入的人處在一個完全世俗化的環境中，必然會感到非常孤寂的。從他在這時候畫的〈室內靜物〉（1885年）（圖見43頁），可以清楚的讀到他內心的感受。

只看這幅畫的前景，會認為是一幅印象派風格描繪的廚房靜物，不過再從窗框內可看到五個如剪影的人物，他們似乎正在談笑聊天，於是形成了這幅畫作構成上的特色。這些人物應該是鏡中反映的影像，這種室內畫使得觀看者的視線無法從眼前的靜物直接通向其後方，而是被切斷了。前景的靜物是作畫者高更所面對的，而後景的人們則是在另一處。這幅畫反映了高更在丹麥生活上的孤立，也洩露了他心理的距離感。從這幅畫可看出高更已脫離印象派的影響。他曾評論印象派的畫家們，「只探求眼中所見之物，缺乏思想核心的神祕性。因此，最後只能陷入遵循科學根據的牢籠中。……那是沒有思想的。」

使高更背離印象派的轉折點，緣於1887年的巴拿馬之行。他走向南國的馬提尼克島，沐浴在耀眼的陽光下，深深覺得印象主義所主張的色調、色彩理論已毫無意義。雖然他的畫筆仍殘留著他從印象主義吸收而來的纖細筆觸，但在用色上則大膽的運用近似原色的色調。於是在1888年，高更滯留布列塔尼半島的阿凡橋其間，創生出所謂「綜合主義」（Synthétisme）的戲劇性結果。

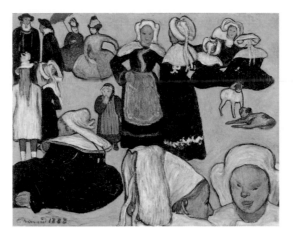

貝爾納
牧場的布列塔尼婦女們
1888年　油彩畫布　個人藏
（左圖）
寒魯西葉　**護身符**
1888年　油彩畫板
27×22cm
巴黎奧塞美術館藏（右圖）

綜合主義

　　關於綜合主義，很難用一兩句話說明白。高更本人雖然曾說「運用基調色彩為主，並綜括性的結合造型與色彩」，但這並不能算是綜合主義。歷史上每當有個新的東西出現，要為其作出定義時，總必須等到一段時間以後，且產生了與其不同的支派，才能為之下定論。綜合主義亦是如此。例如高更間接的學生德尼（Maurice Denis）曾說，「所謂的綜合，未必要抹殺其對象的一些部分而使其單純化，而是要在意義上容易理解，這才是單純化的目標。藉由位階化的過程，最後所創造的畫只依循一種節奏、一個基調色。」不過，高更實際在作畫上並未按照這個體系，無疑的，他仍是順著自身的本能來作畫。1888年的早秋，那比派（Nabis）的創始者塞魯西葉（Paul Sérusier）在高更的指導下畫了一幅小幅的風景畫〈護身符〉。這幅名畫運用了出色的畫法，雖然是幅抽象畫，卻注入了靈動的感覺，為圖案式的風景畫。德尼曾提到高更對他的指導，「你如何去觀察那些樹？它們是綠色的嗎？好，那就在畫板上塗上最美的綠色。還有陰影呢？陰影是藍色的嗎？那就不要忘了把它塗上藍色。」雖然從這番話，無法知道如何能理解高更的繪畫理念，但能肯定的是，40歲的高更確實對年輕一代的畫家們在最前衛的部分上，帶來相當的影響。

　　綜合主義的表現手法與掐絲琺瑯彩主義（Cloisonnisme）相似。它是從中世紀以來的民間木版畫（埃皮爾〔Epinal〕版畫是其代表）、彩色玻璃，甚至是日本浮世繪版畫所啟發，以黑色輪廓線間隔各個色面的構圖，並賦予新意。當時的評論家迪瓦爾丹（Edouard Dujardin）提到，「出發點是藝術相關的象徵性概念。……畫家以最小限度、具特徵性的線條和色彩，呈現出對象的內在本質。這個從中世紀沿襲至今日的民間藝術，起於埃皮爾版畫。……日本美術亦是如此。……畫家們採取類似掐絲琺瑯彩的技法來作畫。」高更或許是如此發想的，也是1888年夏天他與阿凡橋的年輕畫家艾彌爾·貝爾納（Émile Bernard）共同的理念。貝爾納一幅極具實驗風格的作品〈牧場的布列塔尼婦女們〉（1888年），完全不管遠近法或是否有陰影，這幅看來空洞的作品，卻是引發高更創意的起爆劑，這是眾所皆知的事實。高更受此啟發，而畫出〈說教後的幻影〉（或名：雅各與天使的格鬥）（1888年，彩圖見95頁）。約在這時期，高更寫了一封信給梵谷，「藝術上的正確性並不重要，這一點我非常贊成你的看法。藝術是一種抽象的東西。不幸的是，我們越來越無法被理解。……我覺得我最近的工作，已超越了過往。雖然你們也許都覺得我瘋了，不過我的確感到很滿足。」由於可以看出高更強烈的自信心，儘管得不到世人的理解，他也依然堅持往自己的道路前進。而他堅持到最後，就是遠赴大溪地的宿命，他失去了家庭，完全孤單的一個人度過餘生。他對藝術的狂熱，應是自己也無法理解的。

與象徵主義者的交流

　　在當時，象徵主義在藝術界掀起一股潮流。象徵主義是一種主張與世間事物隔絕的藝術信仰，文學

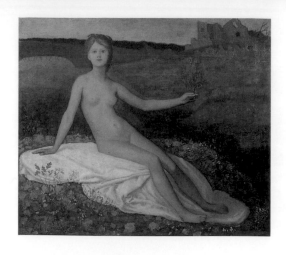

夏凡尼　**希望**　1872年　70.5×82cm　油彩畫布
巴黎奧塞美術館藏

上的象徵主義代表作家有法國的馬拉梅（Stéphane Mallarmé）。不過，象徵主義其實隱藏著世紀末式的、虛弱的本質，頭腦清楚的高更對此早已敏銳的覺察到，甚至可以説高更曾試圖利用象徵主義者。但他很謹慎的看待這股流派，初期並不表達個人的藝術上有共通之處。

　　奇妙的是，儘管高更再三的否認，他卻仍被視為象徵主義的畫家。高更於1901年11月從大溪地寄給蒙佛雷德（Daniel de Montfreid）的信上提到，「你很清楚那些把我與象徵主義或是象徵主義繪畫等等扯上關聯的錯誤論點……。也許我是高傲吧，我可以很自誇的説我沒陷入那類的邪門歪道。雖然連我也差點兒被那些獲得報章雜誌好評的人，如德尼，甚至是魯東（Odilon Redon）而拉進這種邪門歪道中。……若是我的作品無法長久存續，那就當我是個特異於傳統的學院派風，以及象徵主義（另類的感傷主義）的邪道之外，致力於救贖繪畫藝術的獨門獨派畫家吧。」不過，事情並沒那麼簡單。從這裡反而讓人看到高更兩面性的人格特質。

　　何謂象徵主義繪畫？象徵主義的繪畫裡，的確蘊含了某種在舊時繪畫中即有的寓意式表現，但象徵主義的畫家們，不論是夏凡尼（Pierre Puvis de Chavannes）、德尼，或是魯東，他們都將個人自身的觀念讓作品的寓意有了新的作法，使繪畫具有綜合性、整體性的表現。若是象徵性的表現具有上述的種種意義，則它就不是只有寓意上的改變，更是整體畫面、根基上的改變。因此，高更的話大概只是他的強辯之辭吧！高更後來於1901年寫給莫里斯（Charles Morice）的信上提到，「夏凡尼在他一幅題為〈純潔〉的畫作上，畫了一位手持百合花的清純少女來作説明──這種「象徵」是任誰都能輕易理解的。若是我高更來畫一幅名為〈純潔〉的畫，大概會描繪有澄淨湖水的風景畫吧！」雖是這麼説，不過高更對夏凡尼一直有很高的評價，這是眾人皆知的事。例如高更便把夏凡尼的代表作之一〈希望〉（1872年）的複製相片帶到大溪地，也常在自己的畫作中畫入這幅畫。高更之所以對這幅畫特別鍾情，不是因為看中畫裡那位脱掉衣服、手持樹枝的少女，而是這脱衣少女如何使畫面構成帶著暗示性，成為具有象徵性的表現。事實上〈希望〉這幅畫作的本質，是描繪一片插著許多木製的十字架，埋葬戰死者的墓地──那是指1870年普法戰爭後，草木淒涼的景象（背景），並藉著手拿橄欖枝的純潔少女（前景）作戲劇性的對比。這種前景與背景相對立且共存的表現，也可以説是高更畫面構成上的基調。

前往大溪地

　　高更與象徵主義者的來往並沒有維持多久。1891年4月，高更再度去旅行。這次不是去巴拿馬或是馬提尼克島、阿凡橋，而是前往南太平洋的島嶼大溪地。1891年3月23日，以馬拉梅為首的象徵主義人士，為高更在伏爾泰咖啡廳（Café Voltaire）舉行盛大的送別會，出席者約40人，其中包括畫家魯東及卡里葉等數人。馬拉梅在會上對高更表達祝福之辭：「在他的才華展現耀眼光輝之際，仍為了自我磨練而前往遙遠的國度，令人佩服他的信心與決心。」當時高更已擁有相當的名氣，但過於驕傲的性格，使他不能牢

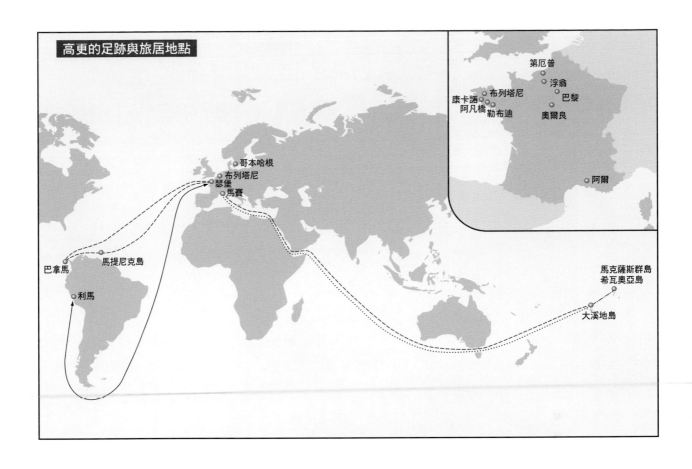

高更的足跡與旅居地點

哥本哈根
布列塔尼
瑟堡
馬賽
巴拿馬
馬提尼克島
利馬
第厄普
浮翁
康卡諾 布列塔尼
阿凡橋 勒布迪 巴黎
奧爾良
阿爾
馬克薩斯群島
希瓦奧亞島
大溪地島

牢的掌握這一切。他順著內心的渴望，走向新的旅程。不過，即使到了大溪地，他依舊是以一個抱著世紀末意識的旁觀者，用敏銳的眼光畫著當地的所見所感，而非使自己化作當地人。正如他的〈異國的夏娃〉（1890年，圖見192頁）所呈現的，「大溪地」對他而言是一處孕育出甘美印象的天堂。雖然如此，但卻無法改變他個人所面對的刻苦處境。對他來說，現實世界常是嚴峻的、必須不斷對抗和戰鬥的對象。他在這片猶如人間樂土的大溪地，反而越來越能看見自己的內在。因此他在大溪地的畫作，既有著鮮艷的用色，但畫面上又帶著陰鬱，讓觀者不由得為之感動。

獨行的怪胎

關於高更在大溪地的日常生活情形，幾乎沒留下任何記載，頂多只有類似於年譜的訊息。他終究是個歐洲人，一個來自高度文明的法國人。儘管他多麼努力的使自己融入那片自然、原始的環境，但這個事實是無法扭轉的。他積極的想把大溪地完成的畫作在巴黎賣掉，但卻不斷面臨的挫折和打擊。在他人生的末年，除了1893～1895年曾回到法國暫居，其餘時間都待在與歐洲保持一段距離的大溪地。

1904年，亦即高更過世後的第二年，根據一位船醫兼旅行家、考古學者、作家塞嘉良（Victor Segalen）寫的文章，顯示對高更的觀察：

「高更實在是個怪胎。之所以這麼說，是因為不論把他放在知性的層面、社會性或道德的層面，他都是格格不入。不像大多數的人，總有個可歸屬的類型。……因此，只能說他真是個怪胎。他是這麼特異，又如此高傲。……他的晚年因無所依歸而活得十分苦悶，他懷抱虔誠，但也滿腹叛逆。他雖境況窘迫，但仍傲慢、粗暴。他是個很複雜的人，從各方面來看都是個極端者。」

高更的人生以悲劇收場，他以最具歐洲式的藝術精神深度，走向一個悲慘的藝術生涯，終至一處遠離歐洲的南太平洋島嶼，像個怪人般的過著流放式生活。這大概是他無所遁逃的宿命吧！

高更繪畫名作
巴黎、哥本哈根時期（1870年～1885年）

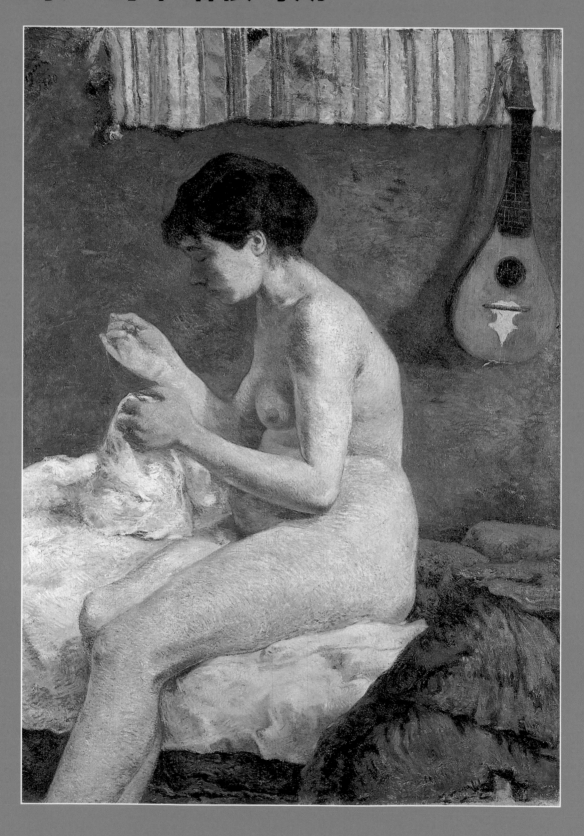

2．高更　**裸婦習作**　1880年　油彩畫布　114.5×79.5cm　哥本哈根新卡斯堡美術館藏

3 • 高更　**塞維郊外**　1870年　油畫畫板　16×25.5cm　海牙波曼斯‧梵‧布寧根美術館藏
4 • 高更　**風景畫**　1874年　油畫紙張　21.8×28cm　哥本哈根新卡斯堡美術館藏

5 • 高更　**梅特・賈德肖像（高更夫人）**　1873年　鉛筆紙張　8.5×6cm　哥本哈根新卡斯堡美術館藏

6 • 高更　**伊埃納橋的塞納河**　1875年　油彩畫布　65×92.5cm　巴黎奧塞美術館藏

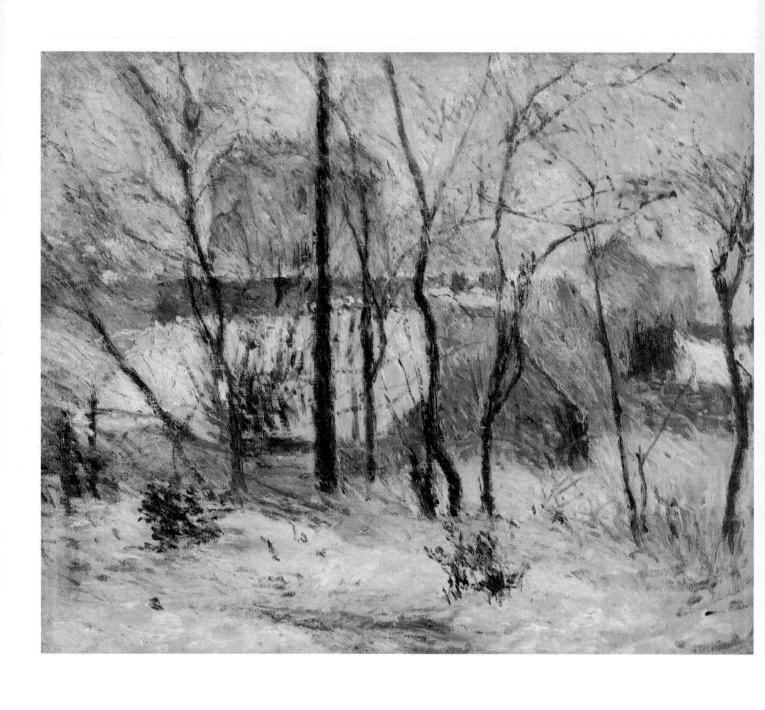

7 • 高更　**被雪覆蓋的庭園**　1879年　油彩畫布　41.5×49cm　丹麥皇家美術館藏

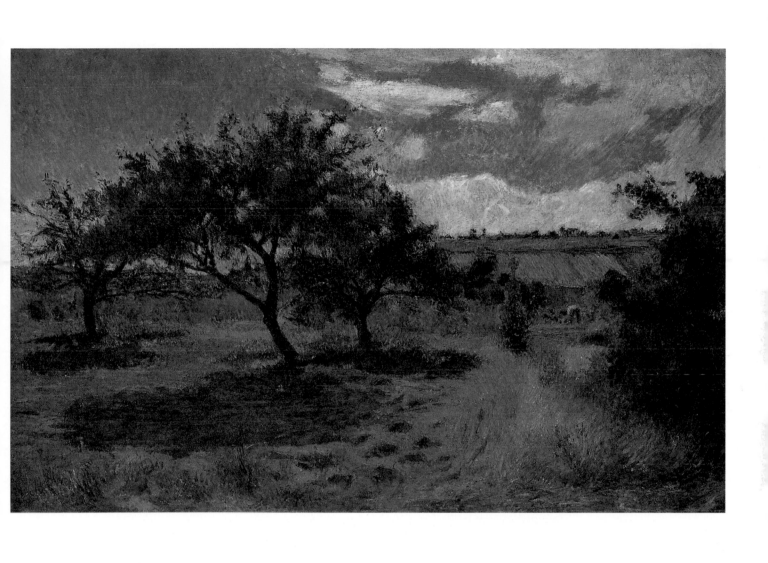

8 • 高更　**蘋果樹**　1879年　油彩畫布　65×100cm　瑞士私人收藏

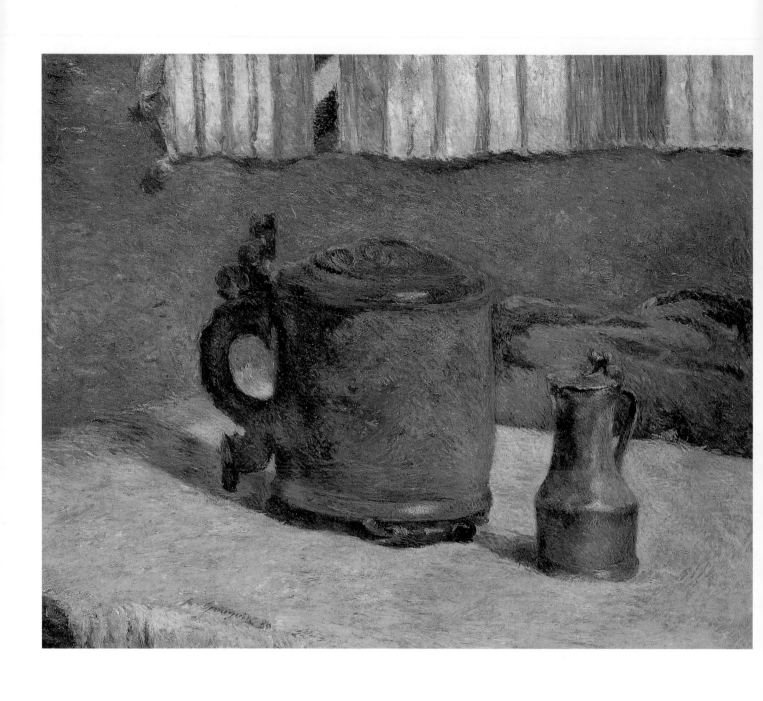

9 • 高更　**木雕罐與白鑞壺**　1880年　油彩畫布　芝加哥藝術協會藏

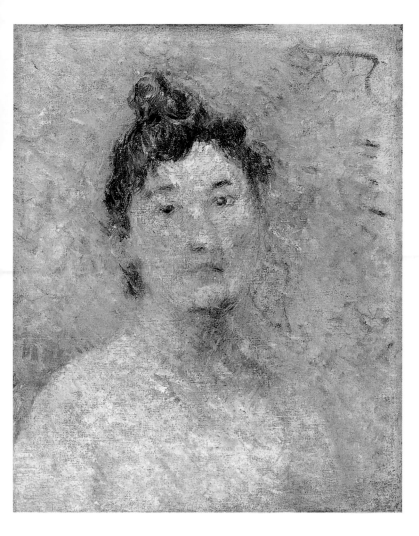

10 • 高更　**女人肖像**　1880年　油彩畫布　33.3×26.5cm　Hofstra美術館藏（左圖）

11 • 高更　**女人及其他習作**　1880年　蠟筆畫紙　23.2×14.9cm　私人收藏（右圖）

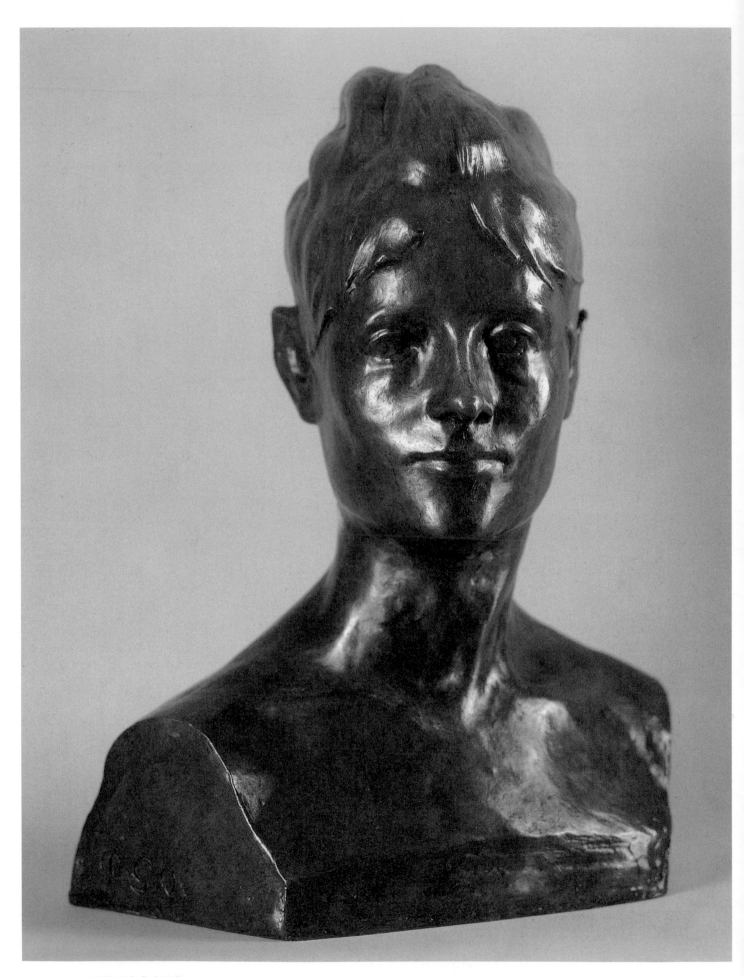

12 • 高更　**席芬尼克夫人胸像**　1880年　銅鑄　43×34cm　日內瓦小皇宮美術館藏

13 • 高更　**花園中的人物**　1881年　油彩畫布　87×114cm　丹麥皇家美術館藏

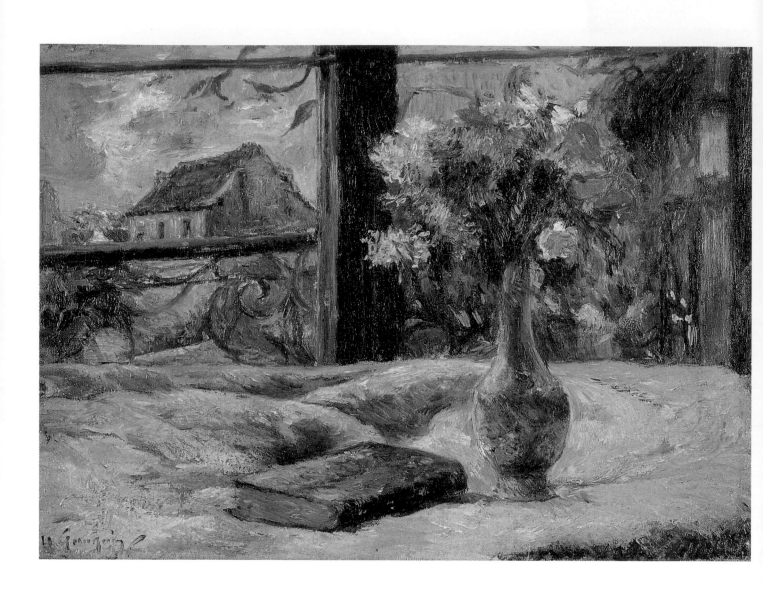

14 • 高更　**窗邊的瓶花**　1881年　油畫畫布　19×27cm　法國雷尼美術館藏

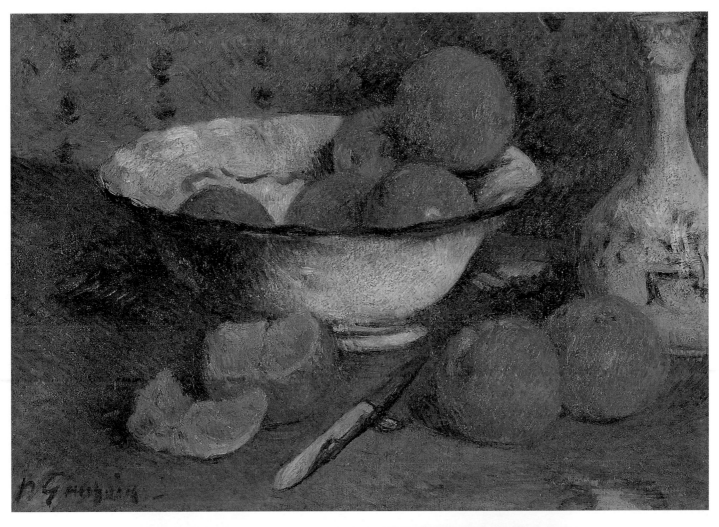

15・高更　**有橘子的靜物**　1881年　油畫畫布　33×46cm　法國雷尼美術館藏（上圖）

16・高更　**夢見幼女兒**　1881年　油彩畫布　56×74cm　哥本哈根新卡斯堡美術館藏（下圖）

17 ● 高更　**畫家的室內、巴黎卡森街**　1881年　油彩畫布　130×162cm　奧斯陸國立美術館藏

18 • 高更　**窗邊**　1882年　油彩畫布　54×65cm　聖彼得堡艾米塔吉美術館藏

19 • 高更　**風景畫習作**　1882年　油彩畫布　25.5×20cm　英吉利思・海玲藏
20 • 高更　**斯尼的風景**　1883年　油彩畫布　76.5×101cm　黑格・賈克柏森藏（右頁上圖）
21 • 高更　**有花的靜物畫——卡森街家中**　1882年　油彩畫布　57×70cm　丹麥皇家美術館藏（右頁下圖）

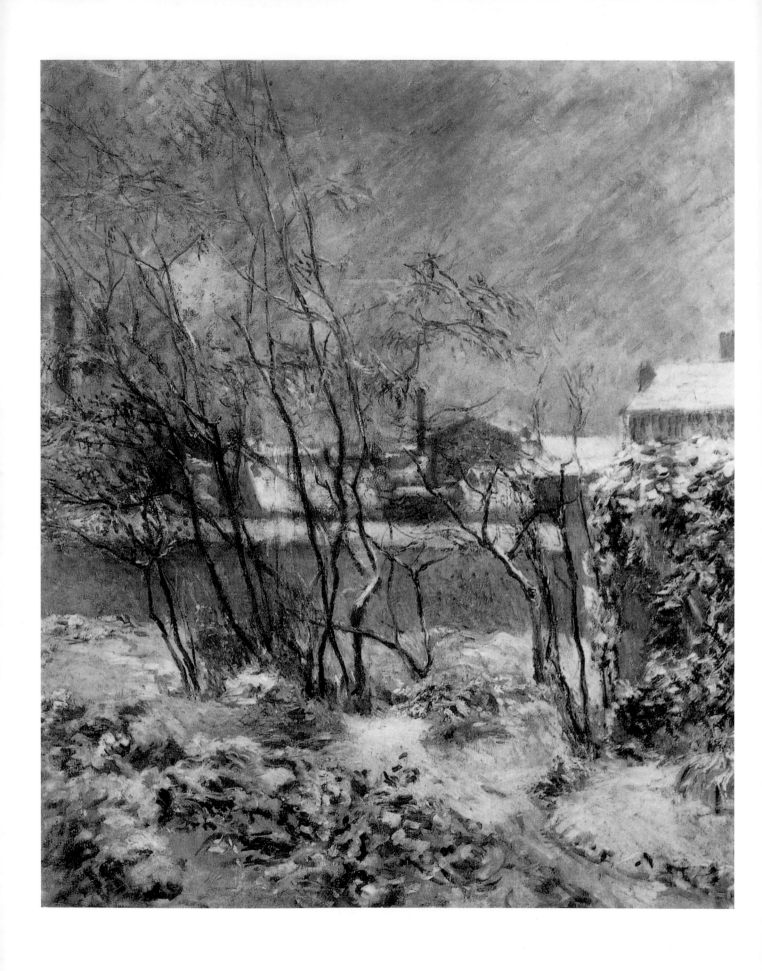

22 • 高更　**卡森街的雪景**　1882-1883年　油彩畫布　60×50cm　哥本哈根新卡斯堡美術館藏

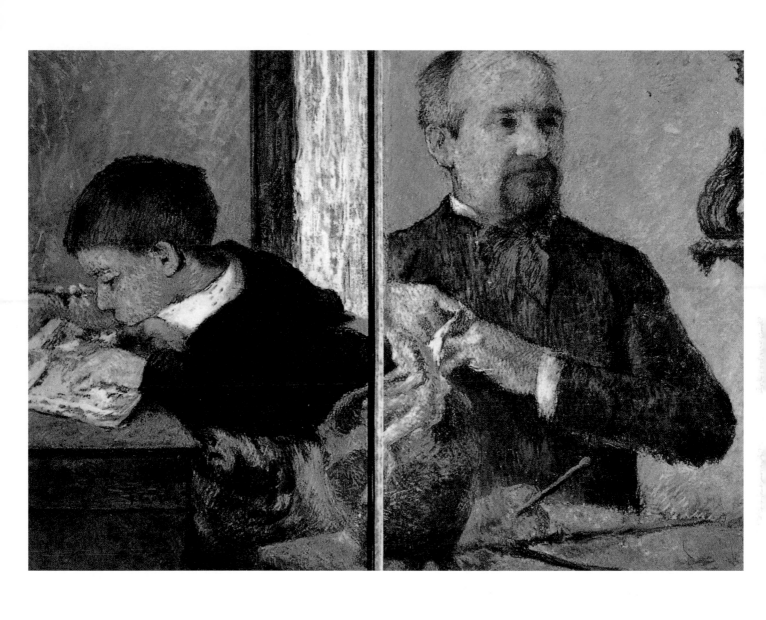

23 • 高更　**雕刻家歐貝和他的兒子**　1882年　粉彩畫紙　53×72cm　巴黎小皇宮美術館藏

24 • 高更　**卡森街雪景**　1883年　油彩畫布　117×90cm　哥本哈根私人藏

25 • 高更　**桌上的番茄與白鑞壺**　1883年　油彩畫布　60.4×73.4cm　私人收藏

26 • 高更　**高聳樹木風景畫**　1883年　油彩畫布　73×54cm　黑格・賈克柏森藏

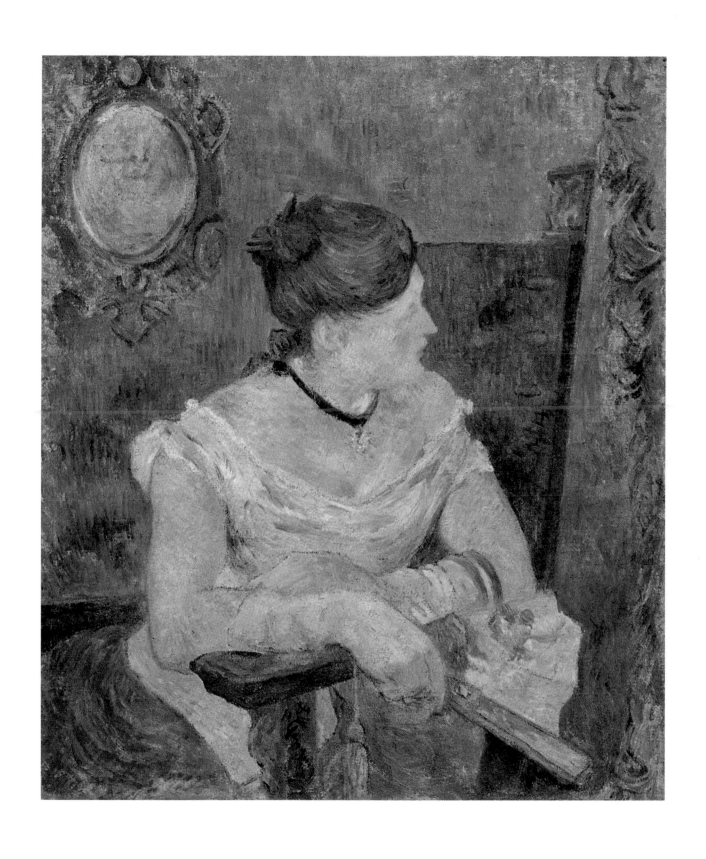

27 • 高更　**穿晚禮服的梅特·高更**　1884年　油彩畫布　65×54cm　奧斯陸國立美術館藏

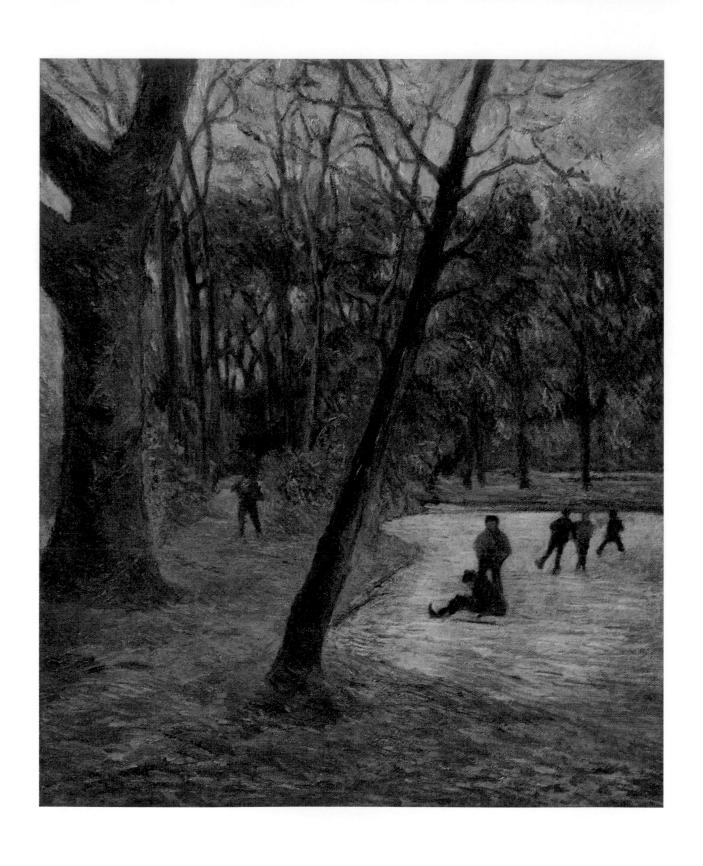

28 • 高更　斐德列克伯公園裡的溜冰者　1884年　油彩畫布　65×54cm　丹麥新卡斯堡美術館藏

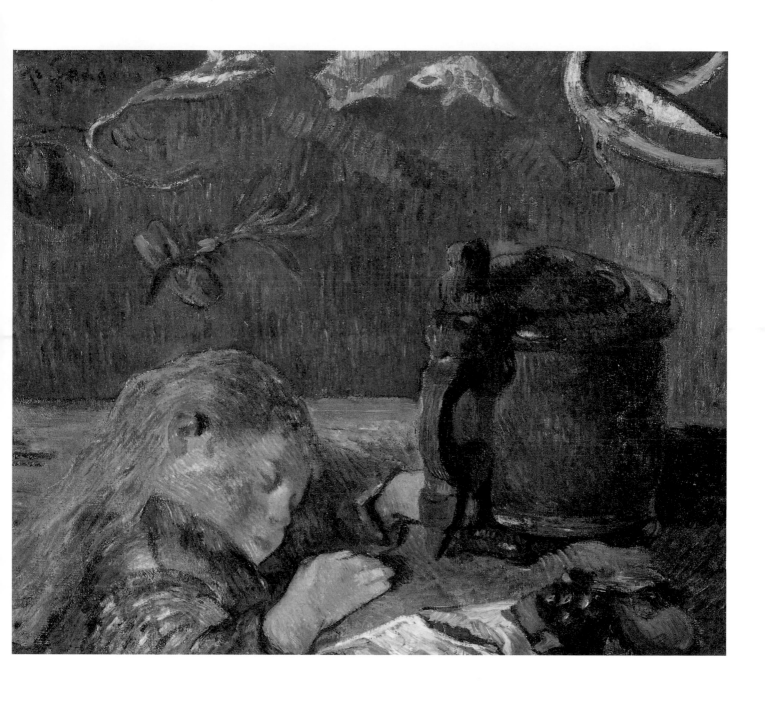

29 • 高更　**睡眠的女孩**　1884年　油彩畫布　46×56cm　約瑟夫維茲收藏

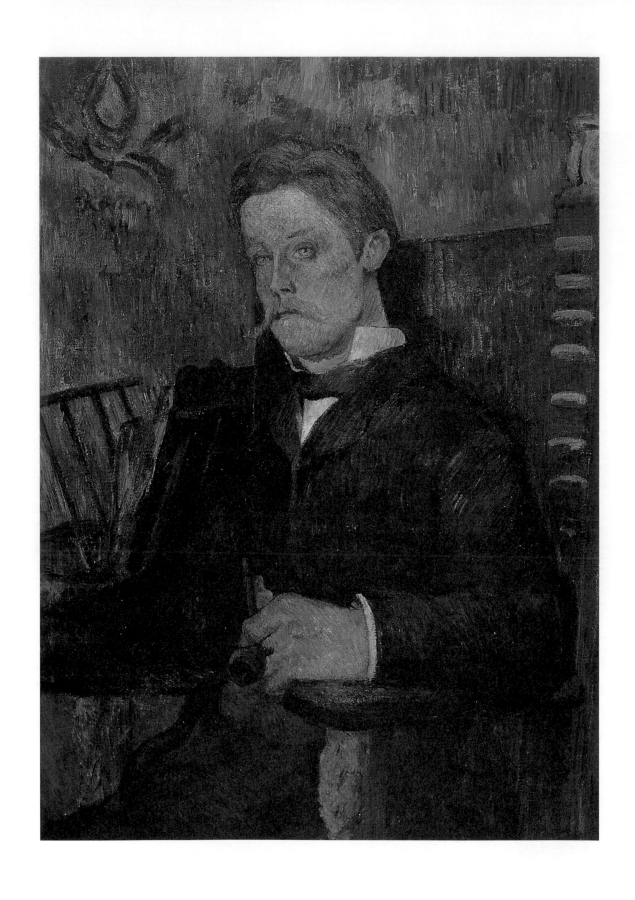

30 • 高更　**男人坐姿像**　1884年　油彩畫布　65.7×46cm　紐約私人收藏

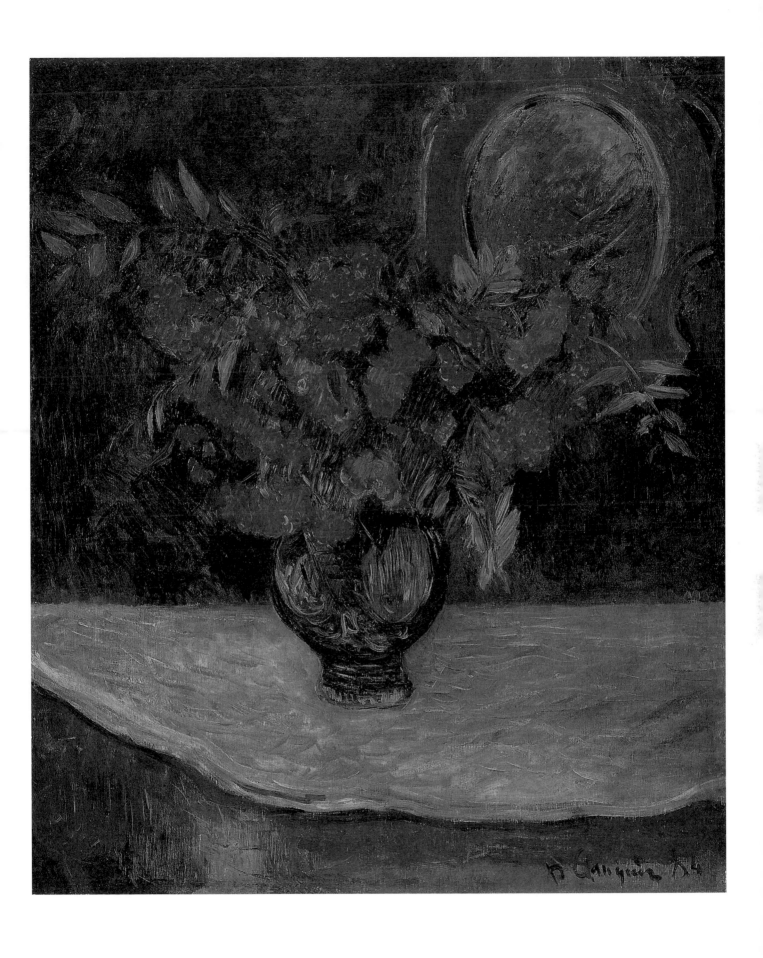

31 • 高更　花　1884年　油彩畫布　65.3×54.5cm　聖彼得堡艾米塔吉美術館藏

32 • 高更　伊士特佛德公園，哥本哈根　1885年　油彩畫布　59.1×72.7cm　蘇格蘭格拉斯哥美術館藏

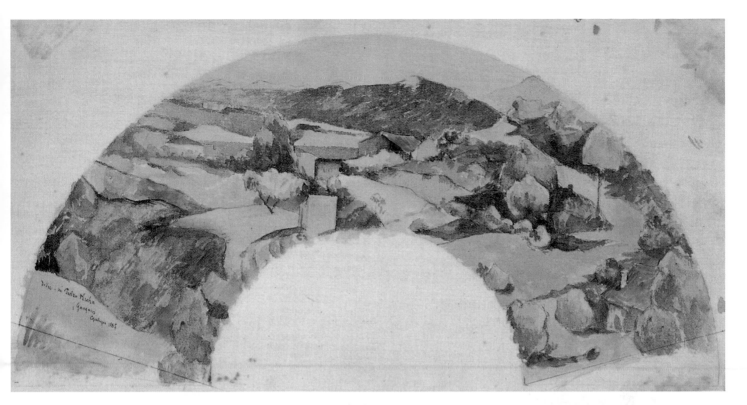

33 • 高更　**法國風景**　1885年　水粉畫（扇面素描）　27.9×55.5cm　丹麥新卡斯堡美術館藏（上圖）
34 • 高更　**法國風景**　1885年　水粉畫（扇面素描）　13.5×52cm　丹麥新卡斯堡美術館藏（下圖）

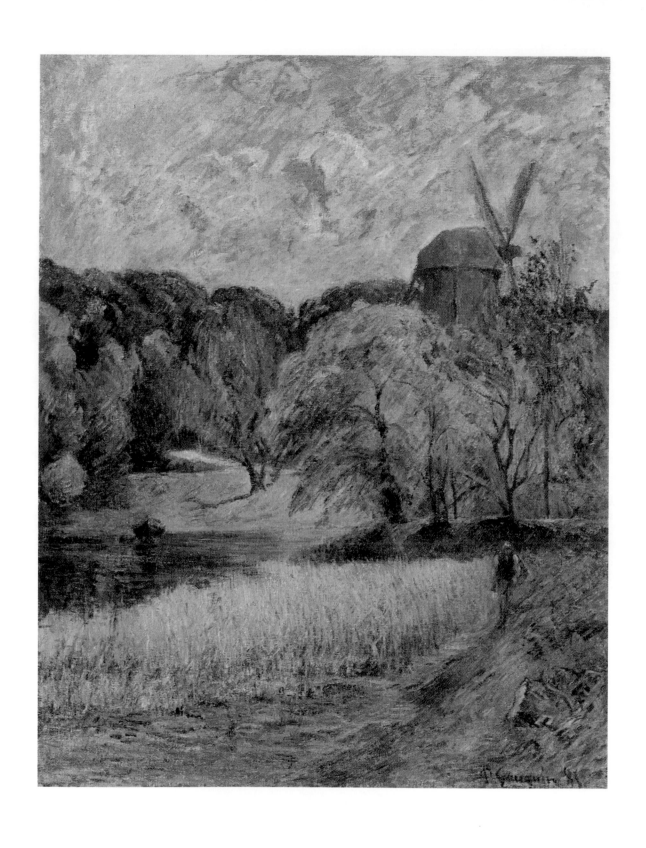

35 • 高更　**王后的磨坊**　1885年　油彩畫布　92.5×73.4cm　丹麥新卡斯堡美術館藏

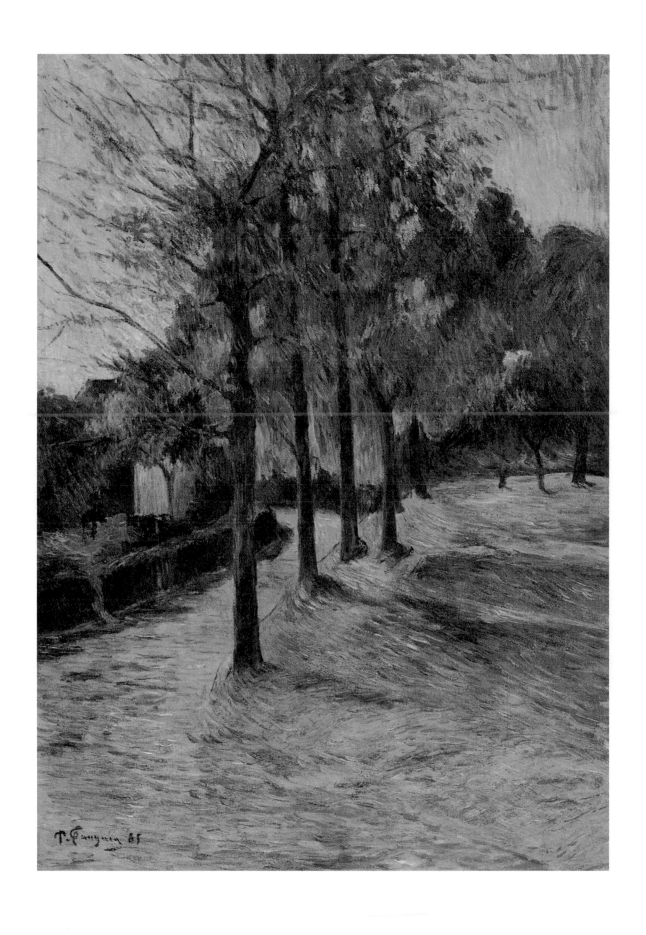

36 • 高更　**往浮翁的道路（Ⅱ）**　1885年　油彩畫布　57×40cm　丹麥新卡斯堡美術館藏

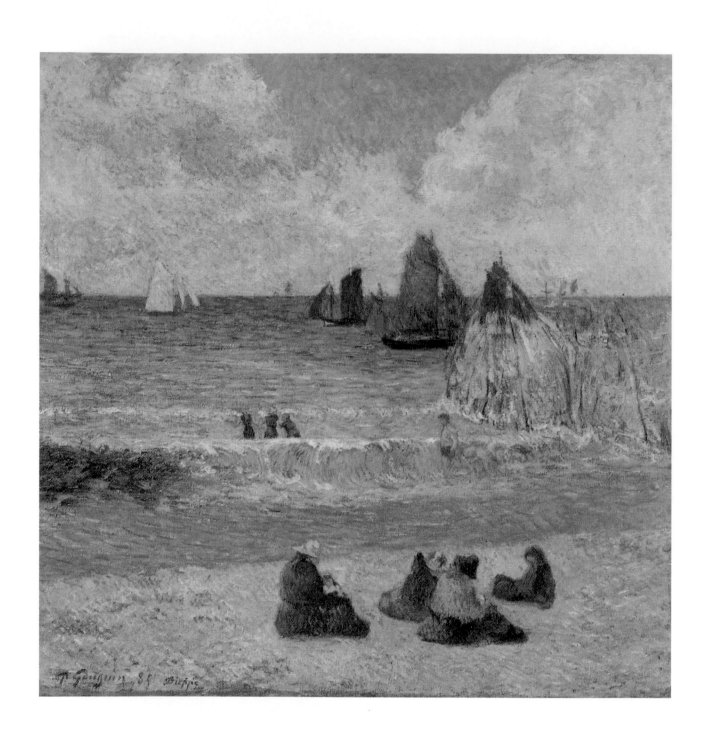

37 • 高更　**迪耶普海岸**　1885年　油彩畫布　71.5×71.5cm　丹麥皇家美術館藏

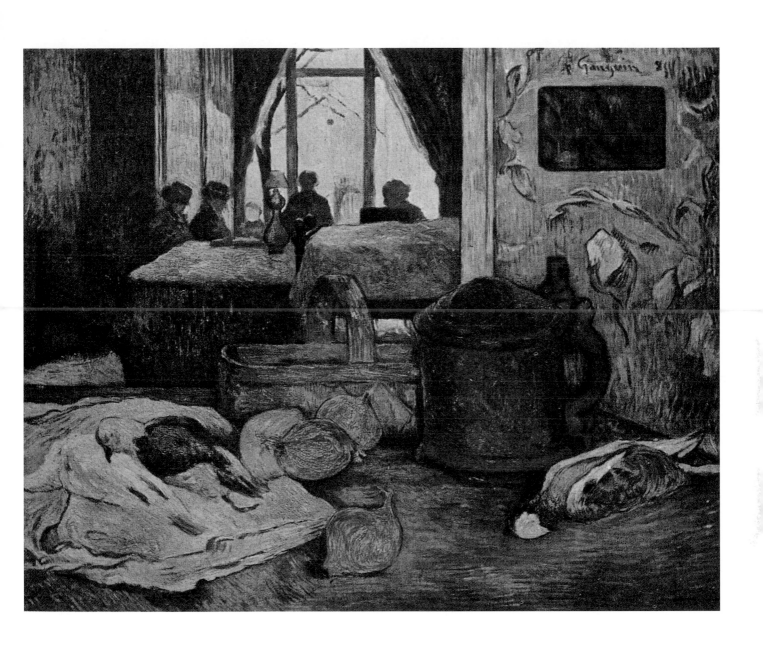

38 • 高更　**室內靜物**　1885年　油畫畫布　59.7×74.3cm　美國私人藏　高更住在丹麥哥本哈根時期所畫的作品。

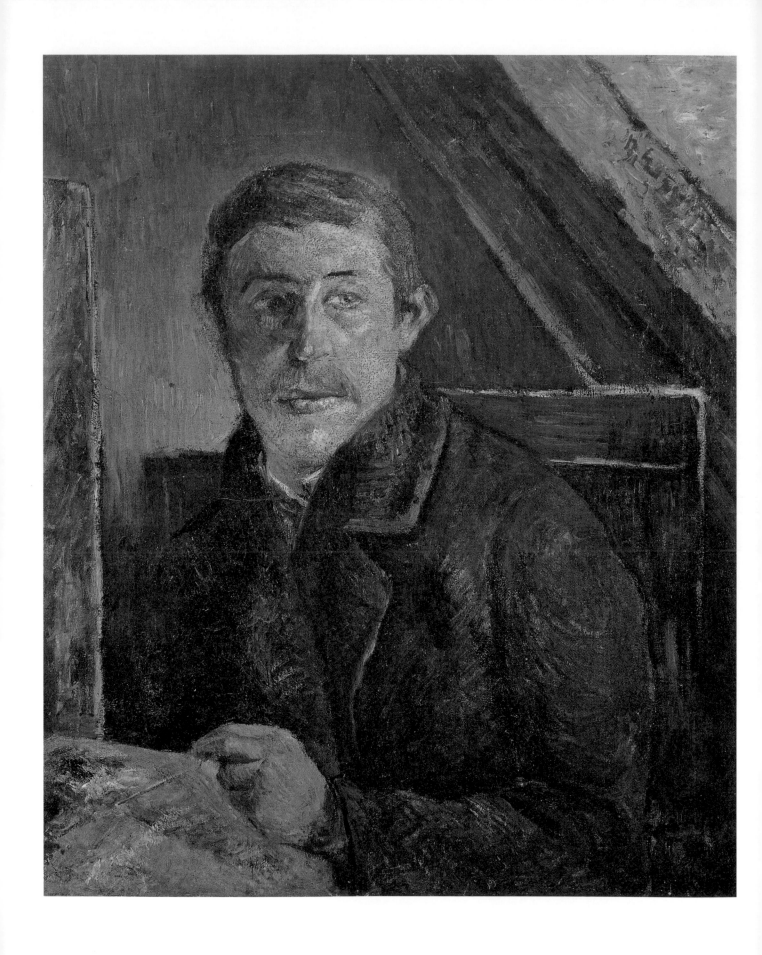

39 • 高更　**向著以賽亞的自畫像**　1885年　油彩畫布　65×54cm　瑞士私人藏
　　這幅自畫像是高更借住哥本哈根家中屋頂的自畫像。背後斜樑暗示這個街上的苦難。

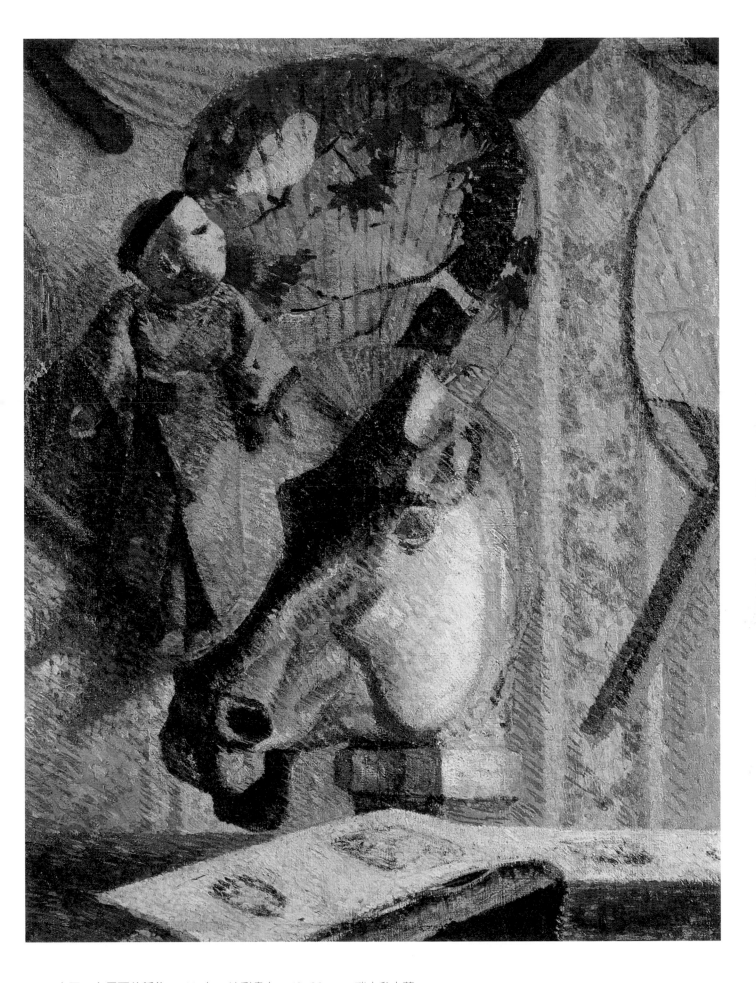

40 • 高更　**有馬頭的靜物**　1885年　油彩畫布　49×38cm　瑞士私人藏

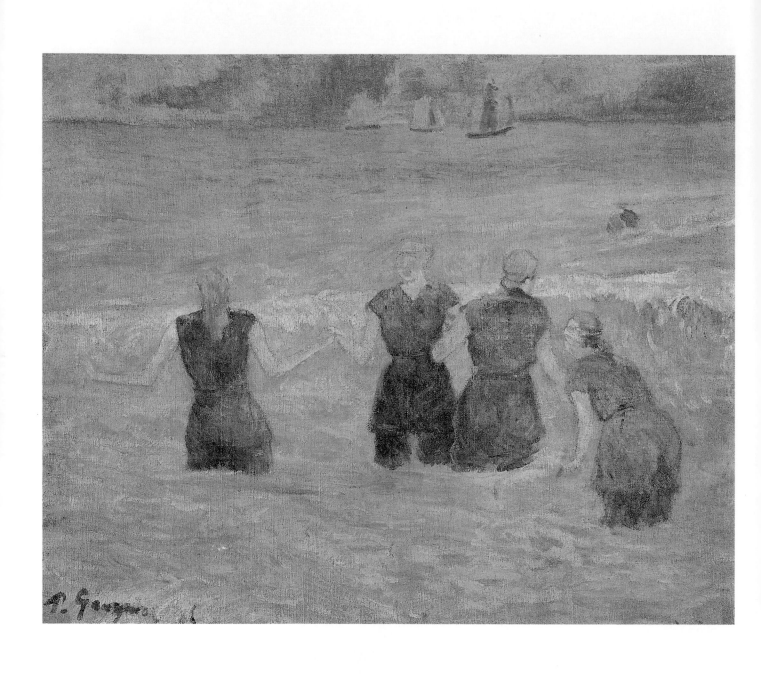

41 • 高更 **迪埃普的海水浴** 1885年 油畫畫布 38×46cm 東京國立西洋美術館藏

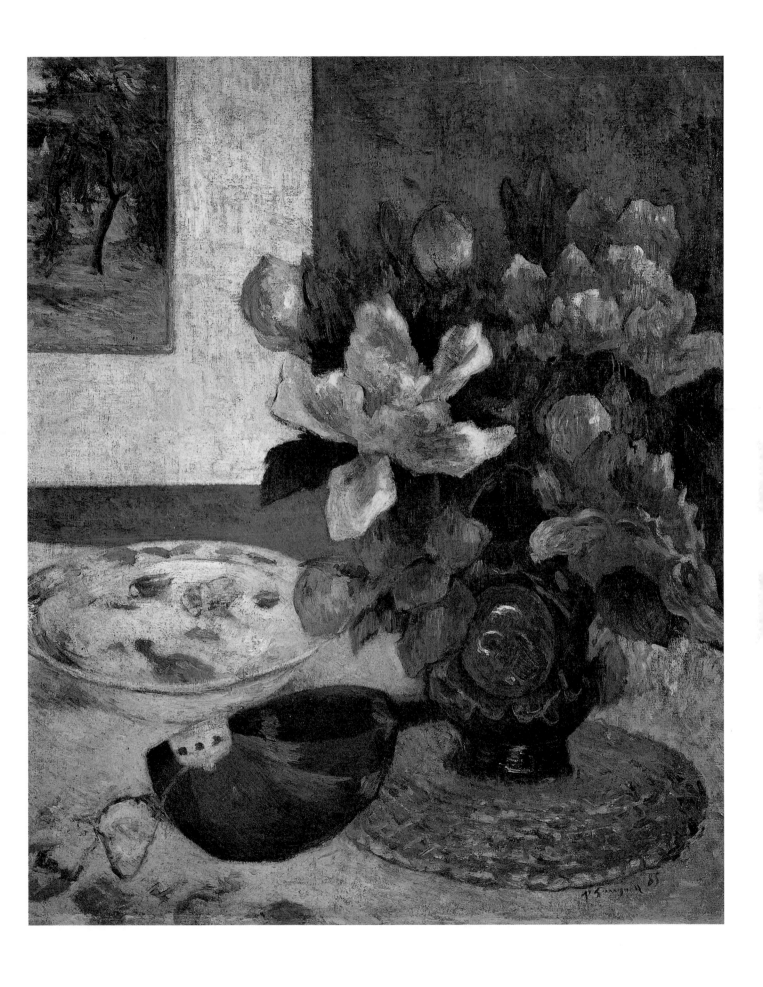

42 • 高更　有牡丹花瓶和曼陀鈴的靜物　1885年　油彩畫布　61×51cm　巴黎奧塞美術館藏

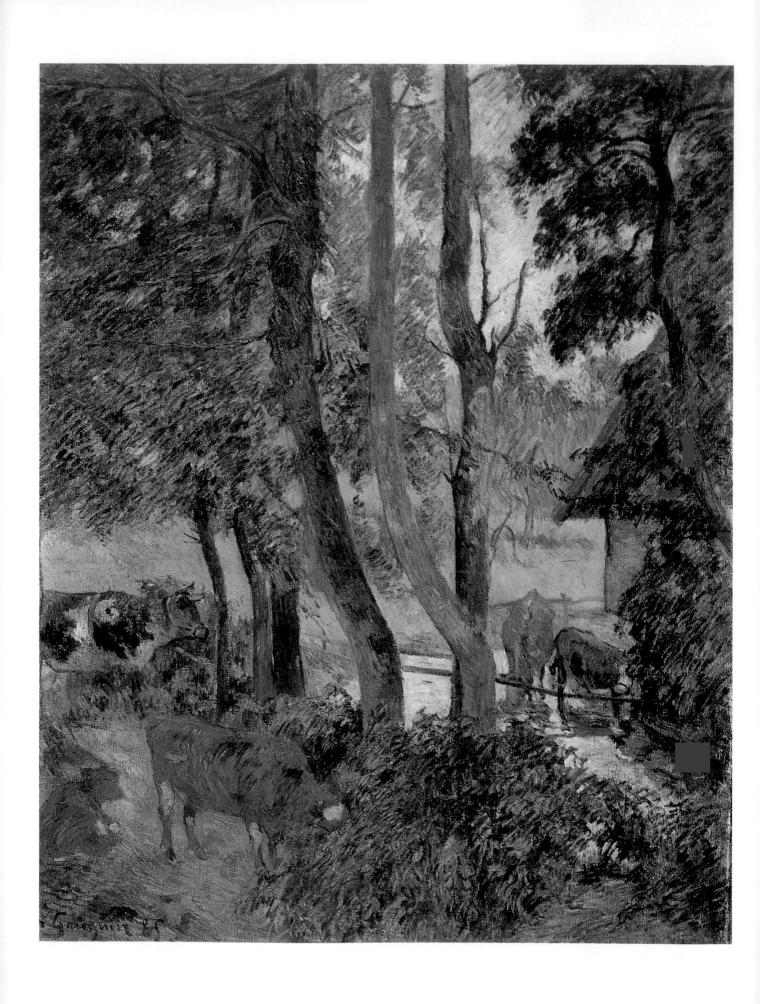

43 • 高更　**飲水場的家畜**　1885年　油彩畫布　61×65cm　米蘭卡雷利亞・達杜・莫杜納藏

高更繪畫名作

布列塔尼阿凡橋時期（1886年～1890年）

44 高更 **貝爾納夫人** 1888年 油畫畫布 72×58cm 法國格倫諾柏美術館藏

高更與阿凡橋派

　　保羅‧高更（Paul Gauguin）自幼年時期以來，就過著顛沛流離且不安定的生活。1848年法國發生動亂，父親因為是宣導共和主義思想—國家報（Le National）的編輯，隔年即逃離法國前往南美秘魯，另闢報業生路，事實上，正巧因為高更的大叔住在秘魯的首都——利馬（Lima），全家人才得以安身於此。在此次的逃亡遷徙中，高更的父親不幸逝世，1849到1855年，高更都定居在利馬。幼年時期對居住地的記憶，成了他對熱帶地區抱有鄉愁情懷。終其一生，高更認為自己具有秘魯人的身份，一部分來自於南美印地安血統，一部分則是來自於西班牙征服者。而他也常聲稱自己擁有的印加（Inca）輪廓即肇因於此。祖母芙洛拉‧崔史東（Flora Tristan）是個性格大膽開放，行為不按常軌，並且首度提倡女權的女性，她在高更的童年裡，留下了深刻的印象，也是影響他未來一生重要的人。

　　在1855年一家人回到法國，高更在法國奧爾良（Orléans）完成學業，接者準備報考海軍學校。1865年，他成為了水軍見習生，三年後，高更已經是一名行遍世界的貿易商船的船員了。自1868年到1871年，高更自願為法國海軍效命。從巴黎回來後，高更和他的監護人古斯塔夫‧阿羅沙（Gustave Arosa）再度相逢，阿羅沙是一名經濟寬裕的金融業者，替他在貝爾登（Bertin）的職業介紹所謀取了一份股票交易員的工作，高更在此職務上表現可圈可點，不久就成為了一名成功的企業家，物質生活寬裕且不虞匱乏，這也使他得以購入多幅印象派畫家的畫。其實阿羅沙本身也是藝術的愛好者，他啟蒙了高更對繪畫的鑑賞能力，除了給予他鼓勵外，也將高更介紹給當時的藝術家畢沙羅（Pissarro）。高更開始在閒暇時間作畫，並將他對於繪畫的熱情告知他在貝爾登的同事，是繪畫愛好者也是業餘畫家的克勞德‧艾彌爾‧席芬尼克。

　　之後，高更在克拉羅須（Colarossi）學院夜間部進修，繪畫這件事對他來說已經是越來越重要了。1876年，在他28歲的時候，首次參加沙龍展。高更經常往返於位於新雅典區的咖啡館，那是印象派畫家駐足的所在地。高更於1873年與一名有錢的丹麥女子結婚，妻子梅特‧賈德和他對於藝術這件事的觀點殊異，兩人時常為此爭論對立。不久後，高更放棄了目前薪水優渥的職位，全心奉獻於藝術並希冀能依靠其生活下去。在此期間，度侯‧胡葉（Durand-Ruel）畫廊曾購買高更的畫，高更也曾受畢沙羅和竇加（Degas）兩位藝術家之邀，參加了印象派畫家團體展覽，自1879年的第四屆展覽到1886年的第八屆展覽從沒缺席過。此時高更在金融業界從事暫時性的工作，但1882年銀行的倒閉嚴重打擊高更任職的交易所，自此他面臨物質匱乏的窘境。1884年，高更試圖於浮翁（Rouen）開創出自己的一片天，希望這次能夠順利解決財務上的問題，但還是徒勞無功。妻子梅特決定帶著全家人遷回位於哥本哈根的娘家。自高更於1885年重回交易事務所且擔任代表人的職位，受到了娘家親戚那邊的侮辱和挫折，於是帶著兒子克羅維斯（Clovis）回到巴黎。此時的他，開始正視自己悲慘的命運，不論是在物質或是精神上，高更都頑強地與困境爭鬥，幸好此時受到故友席芬尼克的熱情款待，高更開始做貼海報的工作，也順便打打零工。

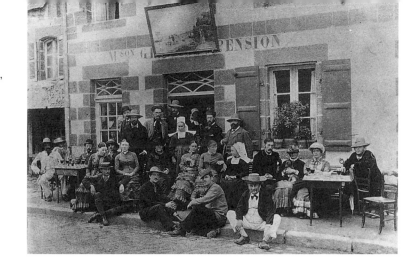

布列塔尼的阿凡橋（Pont-Aven）村莊，
瑪莉珍妮・葛洛阿內克旅館住宿的畫家們
1888年　高更坐在最前排右起第三人

　　在認識多年的布列塔尼畫家好友——菲利士・玖培・都瓦爾（Félix Jobbé-Duval）的建議下，高更在1886年7月前往布列塔尼的阿凡橋（Pont-Aven）村莊，並在當地的葛洛阿內克（Gloanec）小旅館定居下來。高更的日子過得不比以往富足，薪俸也不比之前來得多，僅能供糊口。在那裡，高更遇到了查理・拉瓦爾（Charles Laval），也重遇了知己席芬尼克。在布列塔尼落腳的日子，僅僅到十月中，高更遇見了艾彌爾・貝爾納（Emile Bernard），但當時兩人並無深交。在維登史坦（Wildenstein）編錄的作品目錄中，收錄了最初停留在布列塔尼作家的18幅畫，其中包括了位於慕尼黑新美術館的〈布列塔尼四女子的舞蹈〉（圖見72頁），這些作品，本質上都是以印象畫派的技巧呈現，但在〈有拉瓦爾側面像的靜物〉這幅畫（圖見66頁）裡，呈現了明顯的輪廓線，色彩不相互混雜，構圖單純化且明確。高更於1887年四月和畫中的拉瓦爾一同前往了巴拿馬，一來希望可以得到居住於當地的表弟的援助，二來也冀望在旅程中找到對「熱帶地方」美好的童年記憶，這次的旅程非常艱辛，高更參與了興建巴拿馬運河的工作，接著前往馬提尼克島（Martinique），此次的旅程中，高更見識到了西印度群島的風光和景色，還有哥倫布發現新大陸以前的文明。

　　之後高更便回到法國，他不顧妻子的命令，拒絕回到哥本哈根，並且在1888年初前往位於布列塔尼的阿凡橋村鎮。高更宣稱自己有雙重人格，一個是受西方文明洗禮而具有的敏感性格；另一個則是驍勇的印第安人性格，如今前者已經消失了，今後引領自己的將是後者。在艾彌爾・貝爾納（Emile Bernard）的號召下，高更又和在阿凡橋的畫家們重聚，幾個星期後，這些畫家們的作品為綜合主義（synthétisme）奠下了基礎。高更具有偉大的藝術本領，他可以把仿效，或者說是無意識的借用、日本藝術、原始部落文化藝術和「年輕的貝爾納」（jeune Bernard）藝術理論相結合並獨樹一格。高更畫了將近五十幅畫，其中包括了代表作——〈貝爾納夫人〉（圖見49頁）的肖像（格倫諾柏美術館藏）、〈說教後的幻影〉（Vision après le sermon）（愛丁堡蘇格蘭國家畫廊藏）、〈布列塔尼風景〉（圖見82頁）（東京國立西洋美術館藏）、〈乾草堆中的女人〉（巴黎奧塞美術館藏）和〈深淵上〉（Au-dessus du gouffre）（巴黎裝飾美術館藏）。

　　十月，高更為了實現想要擁有個人「熱帶工作坊」的想法，他離開了阿凡橋，到阿爾（Arles）和梵谷（Van Gogh）碰面，從兩年前認識以來，兩人都有了成立「熱帶工作坊」的理念。後來因為梵谷精神失常的危機，高更便返回巴黎。1889年初，繼貝爾納的版畫展後，六月高更也將在沃比尼咖啡館（Café Volpini），展出他一系列的木版畫和雕刻，在此次的展出中，高更成為了繪畫史上新一代的代表人物。二月中，高更第三度回到阿凡橋，這次待得時間比較久，但卻為了籌備六月的展覽而不得不離開。高更在離阿凡橋有點距離的雷扎翁（Lézavan）租了一個工作坊，隨即分心於即將到來的春季藝術家展覽。『高更在阿凡橋的時候，曾在瑪莉・亨利（Marie・Henry）的小旅館待了一陣子之後，之後就為了去普爾都（Le Pouldu）而離開。』瑪莉・普貝（Marie Poupée）說。高更在普爾都與梅耶德翰（Meyer de Hann）、

塞魯西葉（Sérusier）、菲力爵（Filiger）度過自己繪畫上最有收穫的時光。這期間，高更創作了大約100幅畫，包括了〈生與死〉（La vie et la mort）（埃及開羅美術館藏）、一系列的〈水神〉（Ondines）創作、〈美麗的安琪兒〉（La belle Angèle）（巴黎奧塞美術館藏）、〈黃色基督〉（Le Christ jaune）（紐約州水牛城奧布萊特·諾克斯畫廊藏）、〈您好！高更先生〉（Bonjour Monsieur Gauguin）（布拉格國立美術館藏）和〈海邊的布列塔尼女孩〉（Petites bretonnes devant la mer，圖見141頁）（東京國立西洋美術館藏）。

　　1890年初，高更為了籌畫經過越南北部的東甘（Tonkin）到達馬達加斯加島（Madagascar）的旅程，返回巴黎好一陣子。六月回到普爾都，一直到十一月才又回到巴黎。隔年，他前往了大溪地（Tahiti），這次的旅程是高更創作出個人生平無數代表作的高峰期。逃離了文明的白人社會，進入了蠻荒的原始地帶，高更被玻里尼西亞的風土民情，和閒適自在的土著女人所吸引，也對當地的傳統和神秘深感興趣…但高更被經濟拮据所擾，必須在1893年回到巴黎。回到巴黎後，度侯·胡葉畫廊替他舉辦了一次個人畫展，這次的畫展受到好評，但也只賣出了十一幅畫。隔年四月底，高更帶著一名爪哇女子—安娜（Annah）回到布列塔尼，這名女孩芳齡十三，來自馬來半島，身邊總是跟著一隻猴子。五月二十五日，在一次前往宮卡紐（Concarneau）的旅程中，高更和舍甘（Seguin）、朱丹（Jourdan）和歐柯諾（O'Conor）出遊，並在鄰近的港口受了傷，他們被一群漁夫追打，高更因此小腿骨折並在阿凡橋療傷直到十一月底。同一時間，高更對瑪莉·亨利（Marie·Henry）的訴訟宣告失敗，因高更當時人在大溪地，積欠旅館債務而將畫作為抵押，事後旅館主人不願意將畫歸還。

　　在布列塔尼的最後幾天，高更畫了十一幅畫，其中有〈年輕的女基督徒〉（Jeune Chrétienne）（美國威廉郡史戴林和富蘭士·克拉克中心藏）以及〈布列塔尼的農婦們〉（Paysannes bretonnes）（巴黎奧塞美術館藏）。自1893到1895在法國的日子，高更歷經了人生的失望和挫折期，便決定於1895年中前往大洋洲。自從女兒艾琳娜（Aline）過世後，高更傷心欲絕，長期生活於貧困、病痛和顛沛流離的日子中，尋死未果的他，在最痛苦的日子裡，完成了〈我們從何處來？我們是誰？我們往哪裡去？〉（D'où venons-nous? Que sommes-nous? Où allons-nous?）（美國波士頓美術館藏）巨作。在這樣的環境下，高更缺乏繪畫動機，身體為疾病所擾，健康情形每況愈下。1901年底，高更離開大溪地（Tahiti）前往馬克薩斯群島（les Marquises），並在希瓦奧亞島（l'île d'Hiva Hoa）的阿提拿（Atuana）下船。他在當地買了一塊地，興建一棟小屋，並在屋上刻上「享樂之屋」的雕飾，此時病痛依舊持續折磨他。在這裡，高更過著一段相當平靜的生活，物質生活也漸趨好轉，儘管不時仍會和當地殖民行政長官有衝突。高更於1903年的五月八日過世，死時僅五十五歲，他的作品在藝術史上非常重要，其影響力也緊接在年輕一代的畫家中起決定性的因素。高更對原始藝術的開發，替野獸派藝術家如馬諦斯（Matisse）、立體派的畢卡索（Picasso）和「橋派」（Die Brücke）的藝術家們奠下了厚實的基礎。高更與自然主義的徹底決裂，而後創造出藝術史上的綜合主義畫風，以及他對於繪畫投注的新穎思想，在十九世紀繪畫史上寫下了輝煌的一頁。

高更　**席芬尼克夫人胸像**　1880年　銅鑄　43×34cm
日內瓦小皇宮美術館藏（大圖見20頁）

高更在布列塔尼阿凡橋時期的繪畫與雕刻作品〈席芬尼克夫人的胸像〉

　　比起繪畫，高更雕刻的作品較鮮為人知。然而，在克里斯多福‧格雷（Christopher Gray）仔細的作品記載目錄上，顯示出高更的雕刻和陶器作品多達一百五十件，不包括在巴黎夏普雷（Chaplet）完成的陶器作品。其實，高更的雕刻作品大部分都是他在大洋洲的時候完成的，期間受到美拉尼西亞藝術影響，在雕刻作品上可以發現高更成功地把個人靈感和藝術技巧完美結合。高更對雕刻藝術的興趣啟蒙於他在大溪地（Tahiti）停留期間，自1877年開始，高更開始向自己的房東，也是一名雕刻家的尤里‧布約（Jules Bouillot）請教，對模型鑄造與雕刻技法有了初步的認識。尤里‧布約，在當時也可被稱為奧索里尼（Orsolini），他和高更淵源頗深，在高更女兒——艾琳娜（Aline）於1877年12月25日出生時，高更為女兒報戶口，他是其中一位見證人。同一期間，高更又認識了另一位雕刻家奧伯（Aubé）。初期高更雕刻了現今兩件廣為人知的大理石半身像，一為兒子奧米（Emil）的雕刻像（1879,紐約大都會博物館藏）；另一個則是妻子梅特（Mett）的雕刻像（1880,倫敦庫多爾藝術中心藏）。這兩件雕刻作品都是古典主義的風格，高更在材料的選擇和表現手法上的呈現都讓人可窺見尤里‧布約的影子。

　　此外，高更也替知己路易士‧席芬尼克（Louise Schuffenecker）刻了胸像，情誼深厚：1873年當席芬尼克回到貝爾登（Bertin）的股票交易所時，再度巧遇高更，這位好友晚上追隨加侯洛‧杜宏（Carolus Duran）和保迪（Baudry）兩位藝術家，並在其工作坊作畫，隨後，高更受其影響前往克拉羅斯的夜間學院（l' Académie Colarossi）進修。1880年，高更放棄了在交易所的職位，全心奉獻於藝術，一段時間過後，為了能和家人在一起，高更在旺沃（Vanvcs）擔任一名中學繪畫教師直到1914年，這期間「貴人席芬」也不停地給予高更許多協助和幫忙。〈席芬尼克夫人的胸像〉（圖見20頁，即上圖）保存於巴黎奧塞美術館，十件原版生石膏銅鑄雕像中的其中一件。經考證，這座雕像可追溯至1880年，（而非如克里斯多福‧格雷（Christopher Gray）考證的1890年）。毫無疑問地，此作品雕刻於席芬尼克先生與表妹路易士‧蘿頌（Louise Lançon）結婚時，完成時間和兒子艾米爾和妻子梅特的大理石半身像相差不遠。由這些雕刻作品，凸顯出高更的個人化風格，和往後隨性發揮的取向。作品展覽室中優美的半身像，呈現出高更對巴黎人的生活和竇加（Degas）繪畫中主題的興趣。1888年高更雕刻了〈女歌者〉（La chanteuse）或稱為〈瓦勒麗‧胡尼女士肖像〉（Protrait de Valérie Rouni）的橢圓形浮雕（哥本哈根新卡斯堡美術館藏）（Ny Carlsberg, Glyptoteck,Copenhague），以及一座〈散步的女士〉（Dame en promenade）或叫做巴黎女孩（La petite parisienne）的小雕像。如前所提，路易士‧席芬尼克夫人（Louise Schuffenecker）的胸像（圖見20頁）也是一件新藝術（l' art nouveau）時期的作品，被放置於大型的場所裡，高更甚至在人像前額的瀏海處的一小撮頭髮，特別仔細加工處理過。

　　路易士‧席芬尼克也出現於1889年高更〈席芬尼克一家〉（La famille Schuffenecker，圖見121頁）的畫裡。87到89年間，高更又為摯友的妻子雕刻了兩個器皿，這次和1880年雕刻的那座帶點高傲的美麗席芬

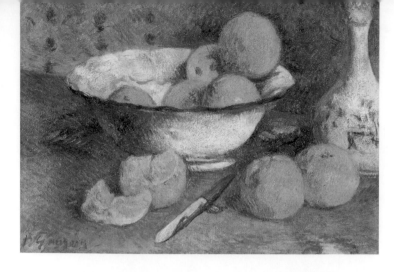

高更　**有橘子的靜物**　1881年
油畫畫布　33×46cm
法國雷尼美術館藏（彩圖見23頁）

尼克夫人胸像，隔了一段時間。之後高更似乎想在這位夫人身上得到些什麼，常常「糾纏」她，或許高更想要誘惑好友的妻子後來遭到有禮拒絕？很明顯這位畫家踰矩了，過度利用好友的殷勤款待而讓自己變得有些可憎。在兩次和高更的出遊中，席芬尼克夫人對高更並無好感，隨後馬上回到巴黎的住所。這座夫人的半身像可以讓人想見高更剛開始的繪畫之路是快樂的，也讓人驚訝於這位業餘畫家在雕刻方面展現的功力。

〈窗邊的瓶花〉

靜物素描是畫家們常用的技法，尤其是對那些無法將時間充分奉獻於繪畫的畫家，因為他們可以在家就可以創造出許多幅畫。自70年高更就畫了許多幅靜物畫；直到1882年才正式成為全職畫家。這幅1881年的靜物畫，可以了解高更此時期的繪畫活動集中於靜物素描。前幾年，高更都居住於巴黎卡森（Carcel）街8號，後來在公寓旁規畫了一間屬於自己真正的畫室。儘管如此，高更還是在一家保險公司擔任銷售員的職務，此時畫了許多巴黎周邊的風景和室內靜物畫，像是〈有花的靜物畫——卡森街家中〉（Fleurs, nature morte ou intérieur du peintre rue Carcel）（奧斯陸皇家美術館藏，圖見27頁），這幅畫混合了靜物和室內景色技法，這時期高更對室內物品和孩子們感到興趣，這些常常是他作畫的題材。在〈窗邊的瓶花〉這幅畫裡（圖見22頁），一束花和一本書被置於窗邊，下有一塊布（是塊覆蓋家具的布抑或畫來作為裝飾？），透過窗外，可以看見房屋的一角。高更這幅低調的靜物畫，表現出他對光線掌握的技巧，排除了重要的陰影，以明亮的色調取而代之，畫風輕柔而生動。高更的「窗邊的靜物」（A la fenêtre, nature morte）（23號作品）是印象派畫家們於1882年第七次展覽中的一幅畫。

〈有橘子的靜物〉（圖見23頁）這幅畫一樣也在1882年印象派畫展上出現（第二十六號靜物畫作品），相較於高更之前的畫，這幅畫不論在紙幅或是主題上，都更讓人注意。一幅給人驚愕感覺的另類風格靜物畫，高更選擇了幾樣物品：一個器皿、一個高腳花瓶、幾顆橘子和一把刀，並且精心擺放於桌上。其中一顆切下一部分的橘子和中間的一把小刀，暗示十七世紀荷蘭人的「自負」，畫中每個物品都象徵了特殊意義：時間、人的五官或是人類宗教的七個原罪。在褐綠色的背景下，細膩地呈現出灰白色的器皿和橘子顏色的關係，印象派的畫風技巧，清楚可見，畫的表面是由連續精巧筆觸的不同顏色所構成，畫家採取了大膽的紅綠配色，橘子強調了褐綠色的背景，白色器皿實非真正的純白色，高更在這幅畫中，成功告別了具有陰影效果的傳統靜物畫，取而代之的，是非寫實的多彩畫風。這幅畫屬於一位名叫艾斯涅‧夏普雷（Ernest Chaplet）的陶藝家所有，他是當時所有陶藝家中最有趣且最重要的一個人。高更於1886年遇見他，這位陶藝家的作坊附屬於阿維隆公司（Haviland），而這間公司就在高更作坊的卡森街上旁。1886年夏普雷取回他在作坊的財產，高更始得有機會入門陶土，向這位曾經是有名的技術員且具有豐富個性的陶藝家學習，他創作了多達一百件的作品。高更對陶藝非常感興趣，兩人互相學習請

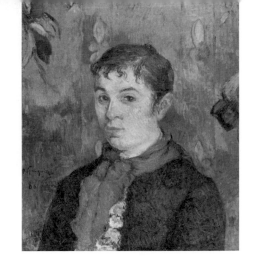

高更　**老闆的女兒**　1886年　油畫畫布　53×44cm
聖哲曼安勒的薔利雷美術館藏（彩圖見69頁）

教、亦師亦友的關係，直到高更決定前往馬克薩斯群島（les Marquises）為止。

〈老闆的女兒〉

　　高更這幅原來只以〈肖像〉為題的畫，曾在1886年第八屆的印象派畫展展出，我們不清楚這幅畫是在何時以〈老闆的女兒〉（圖見69頁）為名，也對畫中女孩和他父親的存在完全不了解，只能以「老闆」兩字來推敲高更當時受雇於一位階級較高的雇主。然而，這幅畫的作畫時間是在高更1855年回到哥本哈根和隔年準備到阿凡橋期間，這期間他並沒有任何工作，有可能這位老闆指的是高更在卡爾（Cail）街居住的房東、一位鄰居、一位親友、高更雕刻的作坊主人或者是高更的陶藝作坊主人？由射線檢驗技術發現高更在畫這幅畫時，起初是畫一名年輕的男孩，後來為了修改成一名老闆的女兒，稍加修改了細節。沒有任何資料顯示後來這個改變的原因，這個謎到現在都無人能解。畫紙中的女孩手裡拿著假花，這幅畫的女主角同一時期也在其他三幅畫中出現：〈愛希兒·葛虹西·泰勒的肖像〉（1885, Portrait du peintre Achille Granchi Taylor）（維登史坦Wildenstein, 36號作品, 巴爾文化藝術館藏）、〈繫髮髻的女人〉（1886, La femme au chignon）（維登史坦Wildenstein, 184號作品, 東京石橋美術館藏）和靜物畫〈白碗〉（1886, Le bol blanc）（維登史坦Wildenstein, 271號作品）（地點未明）。這些都可以證明這名年輕女孩曾經出現在高更的公寓裡，雖是個再平凡不過的主題，但畫裡還是有高更有趣的創新手法，女子的臉和黑色上衣是以印象派手法，將圖加暈所繪，以純火紅色來畫少女的頭巾，成為整幅畫的焦點，又獨立於灰綠色的背景之外。高更介紹了全新的繪畫空間感，突破過往在有限畫布面積繪畫的可能性。此幅畫幾乎沒有使用到透視法，除了稍微修改模特兒的臉和肩膀輕微的動作，背景以想像的花所組成，讓人聯想到歐迪隆·魯東（Odilon Redon）的裝飾技法，整幅畫的背景沒有任何意義，純屬裝飾。這幅肖像，在高更去布列塔尼前不久所畫，已經暗示出這位畫家將來會在藝術史上掀起一場革命。

〈阿凡橋的洗衣女〉

　　1886年七月，物質條件缺乏是促使高更離開巴黎前往阿凡橋的原因。「生活於布列塔尼的人是最幸福的。」這是高更過去幾年曾經於寫給妻子的信中提到的一句話（1885年8月19日）。根據朋友菲利士·玖培·都瓦爾（Félix Jobbé-Duval）所言，阿凡橋是個好地方，在那裡可以生活得很好，高更對此也深信不疑，況且在當地的格羅尼克（Gloanec）小旅館住，一個月只需要60法郎。但他自己也知道自己目前過的日子有如被流放的人，在巴黎不成功加上許許多多的挫折失望，他決定「在窮窿中從事藝術」（高更給布拉柯蒙寫的信, 1886年7月8-12號）。雖然要去布列塔尼並非難事，只要從巴黎搭火車到坎佩雷（Quimperlé），之後再搭車到阿凡橋，這個區的首都大約有1,500位居民，從巴黎到這裡，確實是像到了一個「窮窿」。然而，就像其他所有藝術家近二十年來常來阿凡橋這個地方一樣，高更也被這裡的美

高更　**阿凡橋的洗衣女**　1886年
油彩畫布　71×90cm
巴黎奧塞美術館（大圖見70頁）

景深深吸引，他的畫也以當時因高度而成為人們常去的風景山區為主題，〈阿凡橋的聖瑪格利特山〉（La montagne Sainte-Marguerite à Pont-Aven, 維登史坦Wildenstein, 195號作品）、好幾個版本的〈德夫·羅立辛田地〉（Champ Derout-Lollichon, 維登史坦Wildenstein, 199&200號作品）、〈布列塔尼女牧羊女〉（La bergère bretonne）。高更同樣也對日常一般生活感興趣，他畫了〈牲畜飲水槽〉（日本大阪富士卡瓦藝廊, 維登史坦Wildenstein, 191號作品）、〈圍繞著火的農民〉（Paysans autour d' un feu, 維登史坦Wildenstein, 193號作品）或是〈在阿凡橋港口前沐浴〉（Baignade devant le port de Pont-Aven, 維登史坦Wildenstein, 196號作品）的一景。就像大部分的藝術家一樣，高更無法不對亞文當地的鄉村魅力動心，鄰近轟立的山丘支配著一座山谷，山谷下一條潺潺小河流過，供給水源給十二座磨坊。對每一個磨坊來說，正常運作的磨坊水段和分水渠是使磨坊車輪轉動的關鍵，這讓主要河床可以不斷地被分為次要水床，而且，這條河的河床下佈滿花崗岩的石砆，帶來許多風景如畫的地方名稱。都希梅紐（le Poche-Menu）或是賀希·加爾儂圖亞（la Roche Gargantua）河床被分成許多部分，有些河床以水中的岩石組成。還有小島上的房屋和植被以天橋連結到河岸，洗衣女在沿岸的河床旁洗衣一景。

　　其中一個具代表性的磨坊非常有名，叫作西蒙努磨坊（磨坊主人的名子）、堤蒙和磨坊（蒙和的家）或是聖葛多雷磨坊（位於聖葛多雷山腳），是最後一個位於港口前，同時也是河的右岸的磨坊，距潮汐擊岸幾公尺處。阿凡橋距離海邊幾公里，是亞文（Aven）第一處淺灘，現在成了一個溺谷：一條河的一部分支流被海水淹沒。這個自然景觀可見於畫的右邊，畫中一個帆船停駐於阿凡橋的港口。這個磨坊出現於〈阿凡橋港口一景〉（Vue du port de Pont-Aven）畫中港口的最右邊。不少藝術家都以這個磨坊為主題作畫，在這次的展覽會上，夏梅亞（Chamaillard）以右河岸下游的這座磨坊為題，他加深了岸邊岩石的色彩筆觸，使這裡的風光景色看上去較為狹窄。1985年俄傑尼·布丹（Eugène Boudin）短暫停留在阿凡橋，他對著右岸的阿凡橋風光，將草地畫得寬些，並除去狹窄地方高低落差大的景觀。相反地，高更以河對岸的上游作為作畫主題，將附近草地作無盡延伸，始整個阿凡橋風光寬敞廣大，但還是略嫌狹窄。因為這樣，高更採用了第一次的製圖，在河的右岸處留了一些空間，然後再畫上另外的圖，這次的改變奠定了高更未來繪畫的取向，但現在的畫風和畢沙羅（Pissarro）還是非常接近。我們可以說，大自然經過高更手中細膩地筆觸在畫上栩栩如生，最重要的是，他還注意到了水和植物的細微變化。

〈布列塔尼女牧羊女〉

　　和其他的藝術家一樣，高更為阿凡橋美景而回到這裡數次，聖葛農雷山（Saint-Guénolé）和聖瑪格麗特山（Sainte Marguerite）周邊的山丘景觀常是作畫靈感觸，取景格雷培雪克山（Kéramperchec）、雷札沃（Lézaven）、田麥羅（Trémalo）的高峻也是常事。第六次回到阿凡橋，高更以他的房東李德戶—羅立休（Le Derout—Lollichon）所屬之地來作畫，畫上的茅草屋頂，直接向外延伸到鄉村的教堂，在〈乾草堆中

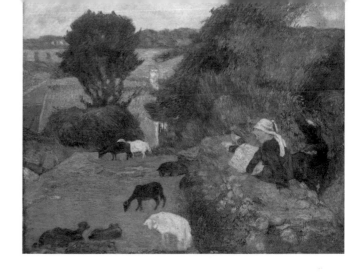

高更　**布列塔尼的牧羊女**　1886年　油彩畫布
60.4×73.3cm　雷因藝術畫廊藏（大圖見67頁）

的女人〉（巴黎奧塞美術館藏）和「渾圓的布列塔尼少女」（Ronde des petites bretonnes）（美國華盛頓國立美術館藏）兩幅畫中，特別可以看得出來。高更其他的畫，雖然直接畫出了村莊周圍的環境，但阿凡橋風光都不比上述兩幅畫呈現得多，用灰褐色的茅草屋頂加上藍色的石板瓦造屋，斜坡和小牆劃分草地，這些都是當地人特有的文化景觀，土地和特殊的切割外型反應出村民的喜好，當然不只愛好也是風俗習慣，因為和石頭以及土地本身斜度有關，村子裡放牧的人就在這裡牧羊和牧牛。當時布列塔尼畫家，羅叟（Loiseau）的〈綠色石頭〉（Les roches vertes）作品，畫出了這塊土地的地勢起伏以及村莊茂密的樹林叢。高更的兩幅畫，〈布列塔尼牧羊女〉（Bergère bretonne，圖見67頁）和〈布列塔尼的風景〉（東京國立西洋美術館藏）其實非常相似，由這兩幅畫，看出高更的繪畫手法更令人激賞了！布列塔尼手札（carnet de Bretagne）（阿爾蒙・艾梅收藏本）上面有好幾頁關於羊群、母牛頭的動作和穿著藍色工作衣的牧羊人往左方上山的研究。還有關於水彩鉛筆畫所繪出坐著的布列塔尼女孩（巴黎非洲及大洋洲美術館藏），必定是大自然給了畫家對其所描繪景色的構思，不過高更就多加了些動物和人物在畫裡，在畫室作畫讓他對所繪之物給予更多組合調配的想法。高更具有溫馨鄉村氣息的繪畫風格，讓人聯想到畢沙羅（Pissarro）的作品。他以熟練的技巧適當地運用豐富的顏色，除了不同色調的綠色，還有黃色和藍色，靈巧地在畫布上平衡、融和黑白兩色，畫的右上方，樹木的搖晃和斷痕遠景，隱約暗示高更對繪畫的新探索，但畫上清楚用鉛筆勾勒出的牧羊女的草稿圖，依然是屬於印象畫派。

　　克萊兒・弗雪・托里（Claire Frèches-Thory）在高更1988-89年的展覽作品目錄上，對畫上這名年輕的牧羊男孩採取公正客觀的態度，認為他是女性的原型——「她是異國情調的變型，也是高更在大溪地時期的繪畫成熟期」。高更以坐著的牧羊女和羊群為主題的畫不少，尤其表現在他1886-87年間的陶藝作品上，明確表達了他探索作品系統化的意圖。身為一名陶瓷園藝師，高更修飾了作品的臉孔，和畫中坐著的牧羊女姿勢一模一樣，但在右邊，他多雕飾了一個柵欄和一隻雁。

〈高更的版畫系列作品〉

　　1889年，遭到巴黎萬國博覽會舉辦之繪畫展覽除名的畫家高更，在沃比尼（Volpini）咖啡館，展出十七幅畫和一些版畫。這次名為「印象主派和綜合主義派」的展覽，有多位藝術家參展，除了高更外，還有拉瓦爾（Laval）、弗雪（Fauché）、席芬尼克（Schuffenecker）、德蒙費（de Monfreid）、貝爾納（Bernard）和朗尼（Roy）。展覽的木版畫系列「見得到的需求」（visible sur demande），高更11件版畫加上貝爾納的九件，一共賣出20法郎，高更的木刻畫也在這次展覽首度展出。1889年1月20日，在寫給梵谷（Vincent Van Gogh）的信中，高更提到了「我開始創作一系列的木版畫準備出版，這是在別人建議我休息一陣子之後的決定，還有幸得到你弟弟的贊助」。同時，梵谷的弟弟西奧（Théo Van Gogh）也向高更提議，何不嘗試以簡單樸素的影像認識繪畫？跟隨現代商業技法作呈現。於是木刻畫就成為高更複製影

高更　**盤面設計：沐浴的女人──麗達與天鵝**　1889年
石版畫塗水彩畫紙　33×25.4cm　阿姆斯特丹梵谷美術館藏
（大圖見148頁）

像的一種方法，不同於以往畫布上出自內心想法的畫。到了大約2月20號，高更就完成了此一系列的版畫，愛德蒙·翁庫德（Edmond Ancourt）負責製作簡介並且出版印刷，高更一口氣就做了50件作品。

　　高更版畫的靈感來自於在布列塔尼、馬提尼克島（la Martinique）和阿爾（Arles）的頭幾個月。有時候，版畫的主題也會來自於畫上的支微末節，例如版畫〈布列塔尼的歡愉〉（Joie de Bretagne，圖見143、144頁上圖）和1888年的〈渾圓的布列塔尼女孩〉（La ronde des petites bretonnes）（美國華盛頓國家畫廊藏）這幅畫內容就很相近，〈布列塔尼的浴女〉也和〈浴女〉（阿根廷國立美術館藏，圖見106頁）主題相似。高更以新的實際藝術手法，利用描繪過的主題再加以構思安排，創造出不同風格的作品。高更此時期的版畫有：〈海的悲劇和漩渦的退去〉（Les drames de la mer, une descente dans le Maelstroëm）、〈蟬和螞蟻：馬提尼克島上的記憶〉（Les cigales et les fourmis, souvenir de la Martinique，圖見149頁）、〈馬提尼克島的牧歌〉（Pastorales Martinique）、〈阿爾的老人們〉（Les vieilles à Arles）、〈布列塔尼的歡愉〉（Joie de Bretagne）和「人性的悲哀」（Misère humaine），和貝爾納（Bernard）的版畫不同之處在於，後者是以阿凡橋的日常生活為主題。高更脫離現實生活取材，〈大海的悲劇〉（Les drames de la mer，圖見155頁）是取自波特萊爾（Baudelaire）剛翻譯完成的作品：艾德加·波伊（Edgar Poe）的傳奇故事。

　　高更的一幅版畫〈布列塔尼的浴女〉（Baigneuse bretonne，圖見152頁），和一個關於麗達（Léda）傳說的版畫主題（圖見148頁）很相近。麗達是卡斯圖（Castor）和普魯斯（Pollux）二人的母親，受到化身天鵝的宙斯（Zeus）誘惑，畫上的兩隻小鵝暗示她的兩個兒子。另外，有一隻蛇好似帶著一根橄欖樹枝，一顆蘋果和幾朵花也呈現於畫中。令人訝異的是，高更在嘉德勳章（l' Ordre de la Jarretière）上寫下一句格言：「腦中想壞事的人應感到羞恥！」（Honnis soit qui mal y pense），但相對於其他都刻在版畫背面的格言，嘉德勳章上那句話反而在正面。高更用〈沐浴的女人──麗達與天鵝〉（圖見148頁）這幅版畫用作其他十幅版畫的紙板封面，還附上作品參考。「高更也渡過其他象徵性的藝術生涯，在這次的版畫製作過程，他介紹了些稀奇古怪的概念想法，並質疑所謂的道德倫理，希望作為一種標新立異的宣傳手法」。高更這次對於紙張的選擇也不同於過去，他採用了近綠色的黃色紙張，縮短了和流行佈告的距離，除了是高更自己本身的用意外，也因為接受梵谷弟弟西奧的建議所致。首次嘗試的經驗，使高更得以掌握新的繪畫技法，又或許是高更熟悉版畫的好友──艾彌爾·貝爾納（Emile Bernard），傳授他相關技巧。在這幅畫上，高更對於黑灰兩色的運用十分得宜，堪稱色彩大師。居高臨下的角度、重疊的圖樣、集中均勻的調色，這些都很符合綜合主義畫派的精神。除此之外，高更還深受日本版畫的影響，例如〈洗衣女〉（Les laveuses，圖見151頁）和〈大海的悲劇〉（Les drames de la mer，圖見153、155頁）這兩幅畫，明顯的裝飾畫風、抽象的大海、半獸半人的呈現都是一例。

　　不幸的是，這個版畫系列並沒有順利打開知名度和商機，除了一幅蝕刻畫還算小有名氣──〈馬拉梅的肖像〉（Le portrait de Mallarmé）。這次之後，除了1894年有名的《諾亞！諾亞！》（Noa-Noa）插畫作

品和1898-99年的「畫商沃拉德系列」（suite Vollard）外，高更就再也沒有創作版畫的經驗了。

〈有德拉克洛瓦複製畫的靜物〉

　　〈有德拉克洛瓦複製畫的靜物〉（圖見247頁）是描繪在一張沒有覆蓋桌巾的餐桌上，放了各式各樣異國品種的水果和蔬菜，有幾棵柳橙、幾顆紅色甜椒、一顆木瓜、幾個猴麵包樹的果實。水果附近放上一只黑色花瓶，畫的背景是髒兮兮的藍色，明顯畫布也比較大張。從畫的下半部可以發現，高更複製了德拉克洛瓦（Eugène Delacroix）的草圖：亞當和夏娃追尋天堂的故事，當初德拉克洛瓦為了替巴黎的波旁宮第四座穹頂的圖書館籌畫設計（現為法國國民議會議事堂），而畫了亞當夏娃故事草圖。對於高更和這幅複製的德拉克洛瓦草圖的關係，人們可說是一無所知。為了將此草圖納入畫中一部分，高更作了多次嘗試。1901年，〈向日葵與背景有夏凡尼油畫「希望」的靜物畫〉（Nature morte à l' espérance，圖見389頁）（維登史坦Wildenstein, 604號），高更也對皮維斯・德・夏凡尼（Puvis de Chavannes）的作品作了一番深入的研究，也對竇加（Degas）稍作研究，而後創作出〈向日葵與背景有夏凡尼油畫「希望」的靜物畫〉（美國巴爾的摩華爾特藝廊藏）。但作品的技巧手法有些矯情，使人不得不感到這幅重現部分畫家的特色，純粹是為了一種象徵性目的。高更在繪畫之路上，總是喜愛探求新事物、新靈感，正因如此他才會去熱帶地區，追求所謂無憂無慮的天堂之地，探索充滿生機的大自然，那兒有純樸善良的原始人…高更也將充滿豐富果實，代表人間天堂的大洋洲，和自己以前居住的西方文明世界相對立，後者就是驅趕生活於天堂仙境的亞當和夏娃的始作俑者。但我們也不能明確解釋畫中這個大花瓶的存在原因，甚至是為什麼瓶中一枝花都沒有？或許是要表達「空洞」的結構想法，才不將花朵插在花瓶上頭吧！同樣地，我們也不能確定高更採用德拉克洛瓦一部分的畫，是有象徵意義的。高更的這幅非典型作品，在一系列大洋洲的有名作品中，也足以引人注意，他將原始生活與西方文明作一對比，甚至是將後者才有的基督宗教觀念，搬移至大洋洲的未開化世界中。這幅畫可以說是畫家發現熱帶地區的美好，進而再也無法忍受西方文明社會，而作出的「首度反擊」。

　　但這幅畫沒有標注日期，維登史坦（Wildenstein）的作品目錄上，考察為1895年。在作品介紹的目錄索引上，日期一欄寫著：「我們這群顛沛流離的畫家們，終於在今年齊聚一堂，但我們不清楚現在自己位於哪裡了」，這段話流露出高更些許抱怨的情緒，因為直到1895年6月28日，也就是高更動身前往馬賽的時候，他都還待在巴黎。一直到9月9號才真正到帕佩特（Papeete），1895年的最後幾個月，高更可以說是換了無數個處所。只知道大約是創作於1895年底，但高更沒有特別在這幅畫上清楚標注日期，不過畫上出現的熱帶水果，清楚說明是高更在大洋洲時期作畫的產品。高更在大洋洲時期的繪畫，通常都會畫上各式各樣的熱帶水果，偶爾高更也會畫靜物畫，但沒有一幅標示日期的作品可以和〈德拉克洛瓦的靜物草圖〉（Nature morte à l' esquisse de Delacroix）有關係，更不用說可以推斷作品的日期了。1900-1902年，

45 · 高更　牛車（沃拉德系列木刻畫）
1898-1899年　木刻畫　16×28.5cm
法國蘭斯美術館藏

是高更靜物畫產量最豐富的時候，為了順應畫商們的口味，高更同意不採用這期間的作品，決定聽從老闆沃拉德（Vollard）的建議，以當時最受歡迎的向日葵取而代之。〈德拉克洛瓦的靜物草圖〉這幅靜物畫，畫中的物品明顯地放在一張桌子上，作品的構思設計接近〈正方形的竹籃〉（Le panier carré）（維登史坦Wildenstein, 593號作品）和〈貓的靜物畫〉（Nature morte aux chats）（1899, 維登史坦Wildenstein, 592號作品），均遵守同一畫風原則；除此之外，同時也和大溪地的初期作品〈伊雅‧歐哈娜‧瑪莉亞〉（Ia Orana Maria）（1891,維登史坦Wildenstein, 428號作品,紐約大都會美術館藏）這幅畫一樣，畫上都有猴麵包樹的果實。樸素的主題，背景單一不多加裝飾，絲毫不裝飾的花瓶，裸露無桌布的木頭桌子，每樣物品的構圖都符合了樸素技法，加上挑選的是極粗糙而非一般有厚度的畫布，畫的後半部均勻單一的色調、構圖的疊合法、使用明亮的鮮黃色和大量的紅色，每個細節都充分反應了綜合主義畫風之原則。

　　高更的這幅靜物畫據聞也和塞尚（Cézanne）的〈高腳盤、玻璃杯和蘋果〉（Compotier, verre et pommes）（沃妥黎Venturi 341號作品, 特別珍藏版）有關連。高更對這位戴斯大師（Maître d' Aix）非常景仰，從他的畫裡，高更學到了不少技法。但漸漸地，因為經濟情形每況愈下，高更不得不放棄繪畫收藏這項愛好。塞尚在1898年最後一個月離開，高更將這位畫家的畫風手法融入於他1890年的一幅婦女肖像畫中（維登史坦Wildenstein, 397號作品,芝加哥藝術中心藏）。〈Portrait de femme〉（婦女的肖像畫）和〈德拉克洛瓦的靜物草圖〉，這兩幅畫有某程度的相似性，尤其是在色彩運用的選擇上，桌子均為褐色，且兩幅畫的背景都為單一藍綠色。總而言之，高更多幅靜物畫都是在1890年前往大溪地前完成的，「德拉克洛瓦的靜物草圖」和下面兩幅畫也有關聯：〈布列塔尼的基督受難像〉（Calvair breton）（維登史坦Wildenstein, 401~409號作品,如下圖重複圖）、〈蘋果，梨子和陶瓷器〉（Pomme, poire et céramique）（維登史坦Wildenstein, 406號作品），尤其是和後者的關聯性更大。儘管很多和這幅畫有關聯的說法層出不窮，不論是繪畫手法和象徵意義的相似處，這幅畫極有可能是高更在初期停留大溪地時期創作的，也就是1891年中到1893年中之間。

「沃拉德系列木刻畫」

　　1900年1月，高更寫了一封信給他的畫商老闆安伯斯‧沃拉德（Ambroise Vollard），說明木版畫的時代將要來臨。這幅「沃拉德系列」（suite Vollard），是在其他14幅版畫完成後命名的。這14幅木刻畫中的題材，高更是在熱帶地區選擇了25到30種不規則的木頭，再以新的繪畫技法呈現，因主題特別且技法新穎，這些畫成為高更的個人「印記」，或者也可以說是他個人獨有的創新嘗試。這些木刻畫有，〈上帝〉（Te atua/le Dieu）、〈歐洲的掠奪〉（L' enlèvement d' Europe）、〈佛陀〉（Boudha）、〈夏娃〉（Eve）、〈國王的女人〉（Te arri vahine/la femme du roi）、〈女人、動物與枝葉，圖見369頁〉（Femmes, animaux et feuillage）、〈扛香蕉的男子〉（Le porteur de bananes，圖見370頁）、〈玻里尼西亞美女與惡靈〉（圖見373頁）、〈遷居〉（changement de résidence）、〈有愛，你就會快樂！〉（soyez amoureuses, vous serez

法國西北部突出於大西洋的布列塔尼的阿凡橋村莊遠眺，1900年攝。

heureuses，圖見369頁）、〈布列塔尼的基督受難像〉（Calvaire breton，圖見371頁）、〈牛車〉（Le char à bœufs）、〈人間的悲劇〉（圖見370頁）和〈茅屋裡〉（Intérieur de case）。至於這14幅版畫，高更沒有逐一給予介紹與整理，好似有意讓購買者自行花心思安排組裝。由於這14幅版畫的內容是如此不同，可以想像畫的裝飾框緣和成對的集中方式，這些板畫紙張非常地精細。為了符合裝飾功能，高更也將版畫截邊成適合書的封面大小、書名頁或是書裡的內頁插圖。高更將基督教和佛教的靈感相混，又和大洋洲和布列塔尼文化、歐洲的神祕思想作一連結。高更對宗教有相當的比較和認識，在這時期也認真閱讀了《現代思想和基督教教義》（L' esprit moderne et la catholicisme）的內容，所以畫中呈現的內容圖像就像聖經寓言裡的故事，重新躍現於作品上。儘管如此，版畫的用途和其中隱含的意義尚未經研究證實。

14幅版畫中的其中兩幅，自從前幾年在布列塔尼不見了之後，意外地又回到了布列塔尼，這兩幅畫都是描繪阿凡橋（Pont-Aven）的雪景。其中一幅是以尼宗（Nizon）的有名耶穌受刑像為主題，尼宗是一距阿凡橋不遠處的小村莊，畫裡還有下雪天下的兩隻牛和茅草屋。這個稀奇的聖母哀悼耶穌主題，高更已經在1889年的〈綠色耶穌〉（Le Christ vert）（布魯塞爾皇家美術館藏）呈現過，不同於以場景為背景，當時的「綠色耶穌」背景是在海邊。另外一幅版畫是描繪在村莊的一條小路上的二輪牛車，畫中右邊的農夫不甚明顯。高更的這兩幅版畫和他有名的兩幅繪畫主題相近，一為〈聖誕節夜晚〉（私人收藏），另一為〈布列塔尼雪景〉（巴黎奧塞美術館，圖見289頁），這兩幅畫都可見阿凡橋教堂的鐘塔。同樣地，這兩幅畫的日期也不可考究，維登史坦Wildenstein考證為1984年，高更於布列塔尼停留的最後時光。一些歷史學家認為高更在第二次前往大洋洲的時候，曾經攜帶這兩幅畫，因為維克多・塞賈隆（Victor Ségalen），於高更不久後逝世，在高更的畫坊裡發現其中一幅畫。根據傳說，高更本人希望將布列塔尼的最後回憶帶在身上。但因為高更將畫帶回大洋洲這樣的傳說令人難以置信，所以假設不成立。又其他推斷認為，高更當時在阿凡橋的時候，布列塔尼是不可能會下雪的。於是，我們只好論定這兩幅畫，像高更的14幅木版畫一樣，真實情況只能是霧裡看花。

可以想見的是，在〈牛車〉（Charà bœufs，圖見60頁）這幅版畫裡，高更希望聖誕夜可以使人聯想到神祕的耶穌誕生（聖經裡馬基國王的牛），另一幅版畫則藉由耶穌受刑像直接表達了耶穌之死。在〈牛車〉這幅版畫裡，高更在風格樣式上，以裝飾風格的方式來呈現牛隻，牛隻上有雙軛，跟埃及的裝飾框緣手法如出一轍。另外，在大英博物館保存埃及壁畫館中，發現了和〈牛車〉類似的壁畫，這些埃及壁畫來自於18世紀泰貝斯的那巴蒙王朝（Nebamonà Thébes）的陵墓。我們可以得知，高更是因為某地相同的陵墓埃及壁畫而引發靈感，才創造出〈牛車〉這幅畫，同樣地，幾乎也可以確定高更〈牛車〉的裝飾框緣是來自於那些埃及壁畫。這幅完成於太平洋島嶼上的版畫，是高更仿效埃及古代藝術，並把此概念應用於當時的布列塔尼文化中，清楚表現了高更具天分的創造手法，和他把一些世上看似遙遠不可及的神祕傳說化為圖像的本領。

高更的靠岸港口

「……一雙水手的眼，閃爍著夢想……」──茱麗‧胡瑞特（Jules Huret）1891

「在乾爽的地面上他們是多麼安全，那些學院派畫家們將自然描繪得逼真而具立體感。我們則在鬼船上自由的航行，帶者我們所有美好的缺陷。」──保羅‧高更　1888

　　高更自幼年時期就經歷過多次的長程旅行，看起來好似特地經過訓練成為一名拋棄優渥工作、離開家鄉到南海小島的傳奇畫家。自小就開始航行到遙遠的國度，他曾穿過大海從巴黎到祕魯和親戚一起生活了五年。十七歲時他加入商船並間接入伍軍隊在六年之中航行了南美洲、印度、地中海、黑海還有北極海的大小港口。十年後，當巴黎的環境讓他感到失望，他則轉往法國小鎮布列塔尼、普羅旺斯發展，中途曾短暫到巴拿馬（Panama）及馬提尼克（Martinique）冒險。不久後他就將注意力轉往遙遠的領地玻里尼西亞，在移居大溪地之後也只返回法國一次。最後，他永遠的安息在地球上離法國最遙遠的一端──馬克薩斯群島上。

　　高更認為他的與眾不同是因為自己的家族血緣和早期世界旅遊的經歷。一而再，再而三，他稱自己是「一個野人」並且以充滿優越感的態度指出他獨特的異地成長過程。「如果我告訴你，我的母親是祕魯殖民地的總督、阿拉岡（Aragon）柏其亞（Borgia）皇族的後代，你會說這不是真的而且批評我做作。」但他說的是確實的，他的父親是支持無政府主義的記者，他的母親則有一半的西班牙人血統，也是早期社會主義作家、工會組織者及女性主義者弗羅拉‧翠斯頓（Flora Tristan）的女兒，可想而知，高更不可能一直當個中產階級的財務官。高更最後發現自己對於藝術的熱情時，他了解自己只有一條路可走：去創造和他一樣，完全不同的物件和圖像。為自己獨特的個人風格及原創的藝術作品，他深深的感到驕傲。

　　「他活在另一個世界裡」卡密爾‧畢沙羅（Camille Pissarro）帶者一種匪夷所思的語氣形容高更。確實，高更的頭號目標就是解放當下、當地的藝術。他試圖將真理從日常生活中的既定行式變換成無形的、客觀的想像及夢境。「我不是一個複製大自然的畫家，」高更提醒畫商安伯斯‧沃拉德（Ambroise Vollard）：「對我而言一切事物都在我瘋狂的想像中發生。」高更觀點的形成借助於波特萊爾（Baudelaire）及其他象徵主義詩人。他批評印象派及新印象派畫家「過度著重於眼，而忽略重要且神祕性的思考。」對他而言，最有效的溝通跳離繁瑣的細節，將真理以世界共通的符號、顏色和形狀直接的刺激我們的心靈，如同聆聽一篇樂章。就算高更作品是多麼奇怪，但內容呈現的元素，高更解釋：「絕對是刻意安排的！這是必須的，在我作品內的主題都是經過長期思考過後，精心計算出來的結果。你可說他們是音樂！我譜出合奏及和絃，但它們所表現的都不是庸俗的真實，但如同音樂一般已足以讓一個人思考，不需要概念或圖像的幫助，只需經過簡單的顏色、線條組合及其和我們大腦間神祕的交互作用。」

　　雖然高更的作品十分多樣化，令人驚訝的是，大體來說，他的成果不免有些矛盾令人質疑。他宣稱

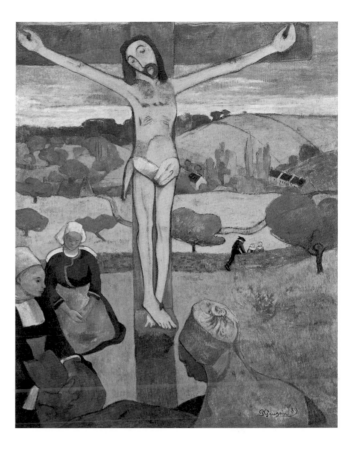

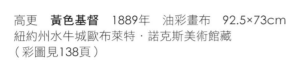

高更　**黃色基督**　1889年　油彩畫布　92.5×73cm
紐約州水牛城歐布萊特‧諾克斯美術館藏
（彩圖見138頁）

脫離當時的藝術潮流，但又奮力將自己的作品
置入於主流藝術史之中，許多高更的創作在實
質上緊緊的和西方藝術巨流相繫。說明了，高
更希望做過去最優秀的繪者也曾做過的。高更
問，「為什麼，我們必須效仿他們的範例？」
他解釋，「就只因為，他們拒絕跟著任何其他
人的範例走。所有偉大的藝術家一直以來都是如此⋯⋯拉斐爾、林布蘭特、維拉斯蓋茲（Velázquez）、
波蒂切利、克拉納哈（Cranach）都重組了對自然的詮釋。」所以像前輩大師一樣，高更屢次拆解經典藝
術作品中的神話人物、女神、傳說英雄及理想美女圖像並巧妙的重新組成自己作品中的主題。

　　在1888年的作品〈說教後的幻影〉（Vision after the Sermon）中，高更首次挑戰傳統藝術，舉出一些最
讓他感到困惑的問題「什麼是真實？什麼是想像？什麼是夢的本質？」在這幅畫中，布列塔尼村民在觀
看一場當時風行的摔角比賽，因為對信仰的奉獻，啟發她們將現實轉換提升為精神的層次，圍觀者眼中
的摔角選手也因而轉化為聖經中的天使和雅各（Jacob）。在基督教舊約聖經故事中，雅各無法釐清現實
和想像間的區別，並常在藝術作品中被引用描繪。最有名的是德拉克洛瓦（Delacroix）於巴黎聖敘爾皮
斯教堂（Saint-Sulpice）充滿精力且色彩豐富的壁畫，其中將雅各的夢境描繪得栩栩如生，以致於讓人誤
以為相互對抗的是現代的摔角選手。我們則見到高更轉換繪畫中的符號關係，讓象徵主義代替了現實主
義來驅策圖像的形成。「我的表現手法有點類似聖經」高更後來指出，「其中的教條及概念⋯⋯以一種
象徵形式經過兩種不同的層面的轉化後被呈現出來：第一個層面直接的將單純的概念物質化，以便於了
解⋯⋯然後第二個層面是給予概念靈魂。」

　　〈說教後的幻影〉完成後一年，高更再次的描繪了布列塔尼農夫為精神信仰以及想像力所轉換的作
品。在〈黃色基督〉（Yellow Christ）的構圖中，阿凡橋教堂中掛的基督於十字架上受難像木雕從黑暗的
石砌教堂內部，被高更移駕到開放式的小麥園中，木雕十字架旁有圍成一圈的女祈禱者，如同在基督的
十字架腳下哀悼一般。畫作的象徵主義讓我們誤以為這是耶穌受難的真實景象，並提議祈禱者對宗教信
仰的熱情足以使他們在想像中目擊了耶穌受難的那一刻。

　　離開了布列塔尼半島，高更在大溪地也描繪了當地原住民對於現實環境的自由想像及詮釋。在1891
年的〈伊亞‧奧拉娜‧瑪利亞：萬福瑪利亞〉（iA Orana Maria，圖見229頁）作品中，高更描繪兩位大溪
地女人遇見一位背著小孩的母親。受到西方傳教士的想像力及信仰所啟發，畫中兩位大溪地女子歡迎聖

母與聖嬰的來臨，以普遍使用的大溪地語「伊亞‧奧拉娜」致意，女子們的問候以信仰的強烈程度可翻譯成「你好！瑪利亞」或是「歡迎！瑪利亞」。如同〈說教後的幻影〉中，大樹樹幹將格鬥者和將他們想像為天使與雅各的觀者分開來，〈伊亞‧奧拉娜‧瑪利亞〉中也有一株花朵盛開的小樹將一名展開翅膀的天使給遮蓋起來，和畫面其它部分也區分開來。如此想像天使的出現以及民眾和聖母聖嬰的對話，讓尋常的景觀顯現神跡的降臨。

高更令人畏懼的夜晚視覺，提供了一個對想像的力量更戲劇性的描寫。〈亡者的靈魂注視著〉（Manao Tupapau/Spirit of the Dead Watching）畫中一名大溪地女孩因為看到磷光而相信自己被靈魂所糾纏，橫臥在床上的她因恐懼而肢體僵硬。高更在他的日記中宣稱這名年輕的女孩是自己當地的妻子，因為高更創作繪畫（還有寫作）上的目的，她持有對於夢中世界的主體性觀點以及理想的女人氣質。就如同馬奈（Manet）在〈奧林匹亞〉（Olympia）畫作中將主角呈現為希臘美與愛的女神阿芙羅黛蒂（Aphrodite），高更也將提哈瑪娜比喻為新世界的純真維納斯。

高更在藝術創作中常重新塑造傳統繪畫中的女性範典，如：維納斯、夏娃、聖母形象的重新詮釋。這對不斷的在傳統藝術中重新發現新的創意，並將其生命延續是有貢獻的，高更引用的作品回溯到提香所描繪體態優美的〈維納斯〉（Venus）也影響了後來畢卡索的〈亞維儂姑娘〉（Demoiselle d' Avignon）。高更曾堅決當一個反對傳統思想者，並在離開法國移居大溪地的前夕，快速的將賭注押在馬奈描繪的辛辣宮廷女子〈奧林匹亞〉（Olympia）加以複製。就如〈伊亞‧奧拉娜‧瑪利亞〉回顧「敬慕聖母」這樣一個接近兩千年的古老主題，還有〈黃色耶穌〉將耶穌受難重新搬上舞台，所以〈亡者的靈魂注視著〉也經由高更獨特的手法，在傳統概念中的維納斯神話上投下一束新的光芒。

無庸置疑的，高更的同濟認為他的藝術既瘋狂又困惑，高更所持的觀點同時和他的作品相互矛盾。高更將自己的形象塑造為「粗魯的水手」，但實質上他頗富有聰明才智、廣泛閱讀、旅行經驗豐富並且能靈活運用藝術的語言和歷史。為了創新，他離開了法國，選擇實體上脫離西方文化，以間接的掌握機會為古老的歐洲繪畫添加新的、富異國風情的符號。將古典藝術巨匠筆下的女神、宮女和高更的南海玻里尼西亞女子相比較，有十分迷人有趣的效果。我們必須將相信高更所說的，他從玻里尼西亞伊甸園中平底大腳、厚實胸膛的夏娃們中看出獨特美感。

高更和女人之間複雜的情感和關係，將會是一個被持續探討及研究的主題。許許多多高更的愛人以及後代曾證明高更是被蠱惑了。在高更描繪女性的作品中，其中最重要的可以說是〈歐菲力〉（Oviri大溪地語意為野蠻人）。這一件1894年由大溪地返回法國時於以陶土製成的雕塑，在高更的其他作品中有許多類似的描繪：圓形頭盧、多髮、手臂彎曲緊貼於身體旁。但奇怪的是，女體原始粗糙的身形似乎仿效波蒂切利（Botticelli）的〈維納斯〉，高更於普爾杜（Le Pouldu）的家中牆上也有一幅大師複製品。顯然高更十分重視這件〈歐菲力〉雕塑，並要求將它放置在他的墓地旁邊。這個矮胖結實的裸體，還有她

圓盤似的眼睛、巨大的頭顱代表一個南海的偶像，也可以視為高更個人的女神，他的大溪地維納斯。或許高更知道當初歐洲人發現大溪地時將之暱稱為「新塞瑟島」（New-Cythera）？希臘神話中的塞瑟島為一個想像島嶼，愛神和詩神所遊賞嬉戲的地方，也是維納斯的出生地。但這位愛之女神所代表的寓言，以及她在古典繪畫中優雅的航向岸邊的意象，並沒有在高更雕塑的女神中顯現出來。高更版本的雕像如同一個方塊尷尬的駝著背。她的腳下躺著一頭瀕臨死亡的野獸，手似乎挽著一頭無辜的小獸。如果〈歐菲力〉象徵新的「原生」世界力量、和歐洲舊世界的貪婪墮落抗衡、並且拯救高更讓他重生，那麼，她的確是一個重要的符號，並且是高更墓前最適合的掃基雕像。

在第一次的大溪地旅途中，高更收集了不少異國情調的影像，在第二次的大溪地旅程中，高更則顯得憂慮並對自己處境有較多反思。他探索意義的旅程因為南太平洋而持續，但如夢似的漂流到更遙遠時光、空間、想像的岸邊。實際上雕刻在他1898年繪製的大型壁畫上，他的問題〈我們從何處來？我們是誰？我們往哪裡去？〉（D' Où venous-nous, que sommes-nous, où allons-nous）在他所有其它的作品中也隱約透露出相同訊息。

從一開始的繪畫生涯一直到結束的時候，都可以從他的藝術形式以及生活型態，看出高更不斷的與家人、同事、藝評、畫商、宗教及政府官員間的人際關係中掙扎。我們不知道這樣的爭執是因為畫家的境遇所致或是他的個性使然，也可能兩者皆是。高更和其他人的紛爭，與自己的身體、心靈之戰，還有在他最平和的作品中也出現神秘的、不知名的咕噥，都為他的作品提供了一種令人震顫的魅力。這名藝術家似乎經常被藝術、被世界、被生活所挑戰，也總是有一股希望創造某種「原創」的東西的衝動。

1888年高更寫一封信給席芬尼克（Schuffenecker）其中提到「在（他的）思考中掙扎，」把它歸咎於「爆發的火焰……從灼熱的熔爐。」於同年，當他繪製天使與雅各格鬥時，他必然也看到了自己內心的衝突。

高更對德拉克洛瓦（Delacroix）無比的推崇，看起來歸因於大師畫匠在藝術競賽場上所獲得的成功。高更讚美德拉克洛瓦「偉大的抗爭，」以及如何「撼動……自然的規則以及允許自己完全只沉浸於幻想世界中。」把自己的掙扎和德拉克洛瓦做比較，高更寫道，「我喜歡想像德拉克洛瓦晚三十年後出生，並且經歷我勇於嘗試過的抗爭。」就算在他繪畫天使與雅各間的摔角比賽時，高更預測他的藝術會被誤解，但他自信能從爭論中獲勝。「明顯的，在象徵主義的路上有許多危險，至此為止在這方面我也只有腳趾頭踏進這塊領域而已；但象徵主義是我本性中基礎的一部分，而且一個人應該跟著自己的性情走。我清楚知道自己愈來愈難被理解。但如果我把自己和其他人區分開來這又有什麼關係？對多數人而言我是一個謎，對少數人而言我是一個詩人，什麼是好的早晚會獲得認可。無論什麼事發生，告訴你，我就是能做到第一，我可以感覺到而且我們走著瞧吧。你會很清楚的知道，在藝術這個領域哩，我基本上總是對的。」

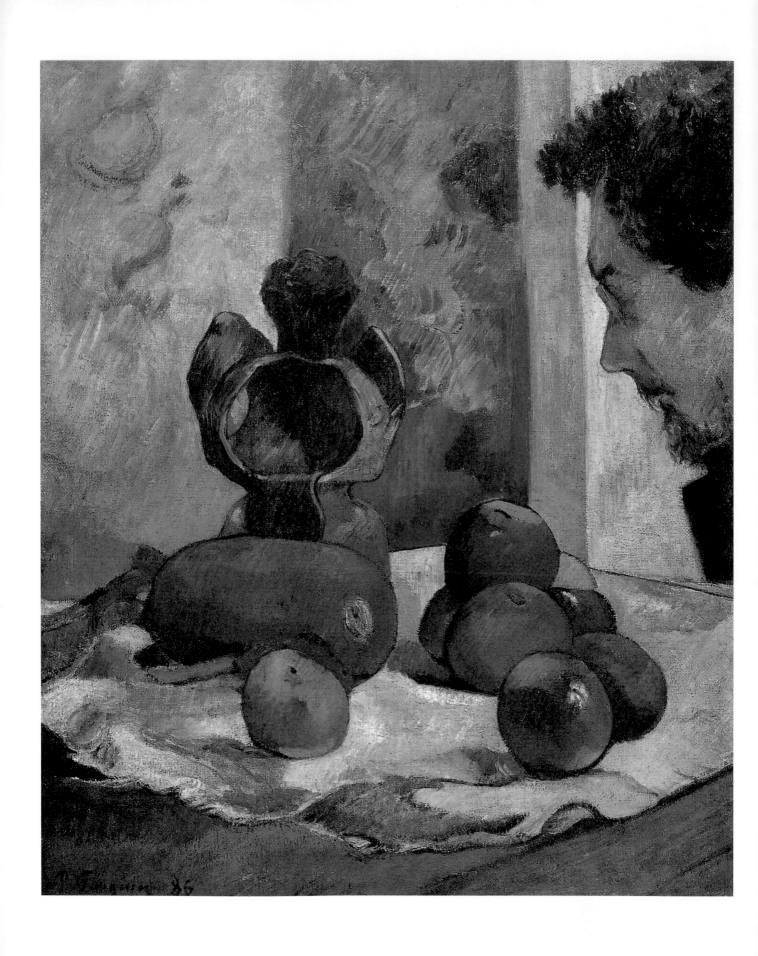

46 • 高更　**有拉瓦爾側面像的靜物**　1886年　油彩畫布　46×38cm　美國印第安那波里斯美術館藏

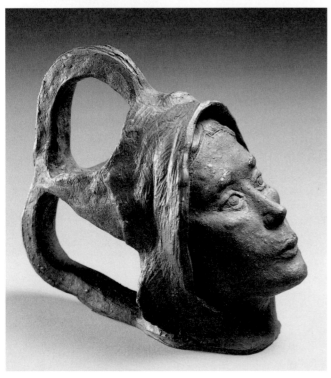

47 • 高更　**布列塔尼的牧羊女**　1886年　油彩畫布
60.4×73.3cm　雷因藝術畫廊藏（上圖）
48 • 高更　**布列塔尼少女頭像容器**　1886-1887年
14×9.2×16.5cm　私人收藏（下圖）

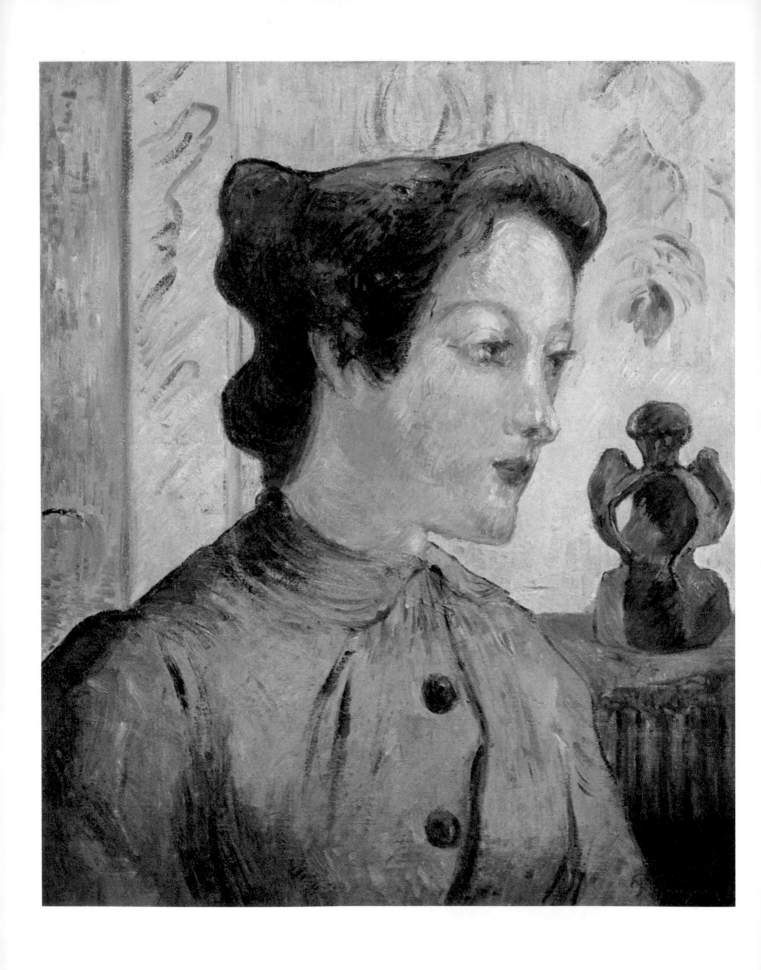

49 • 高更　**繫髮髻的女人**　1886年　油彩畫布　46×38cm　東京石橋美術館藏

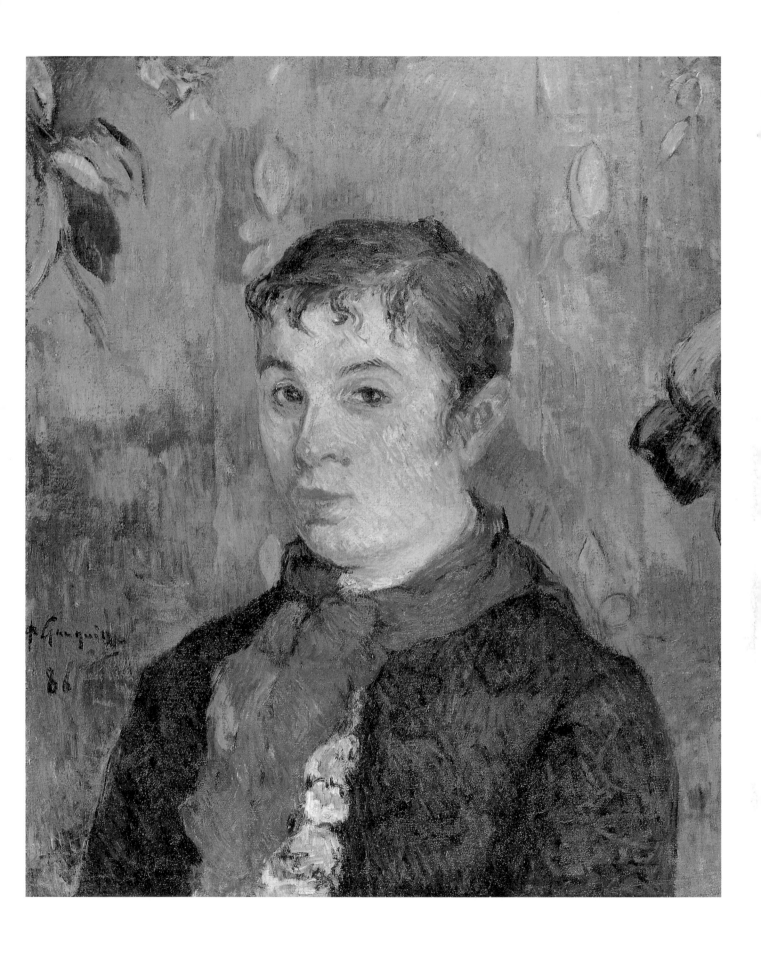

50 • 高更　**老闆的女兒**　1886年　油畫畫布　53×44cm　參加1886年巴黎的第八屆印象派畫展作品，原題〈肖像〉
聖哲曼安勒的普利雷美術館藏

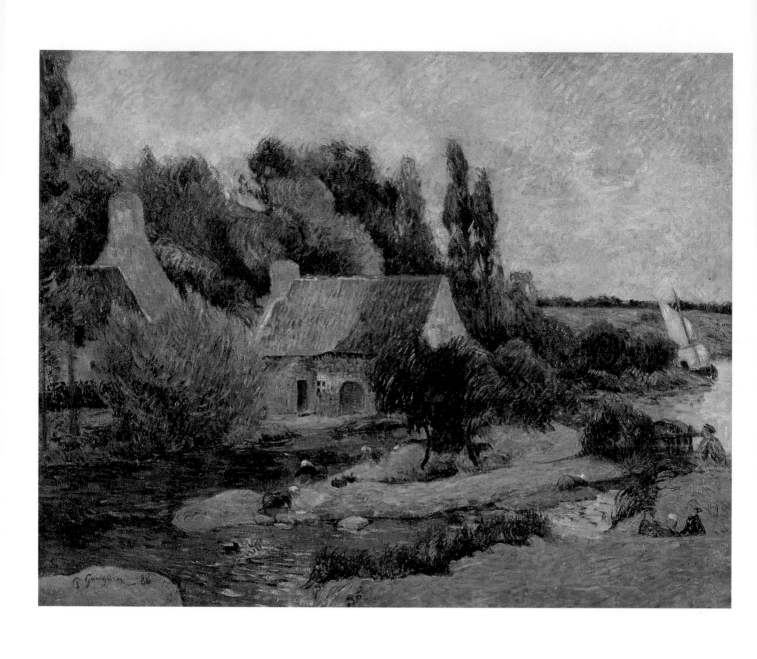

51・高更 **阿凡橋的洗衣女** 1886年 油彩畫布 71×90cm 巴黎奧塞美術館藏

52 • 高更　**用布列塔尼一景裝飾的花瓶**　1886-1887年　布魯塞爾皇家歷史藝術博物館藏

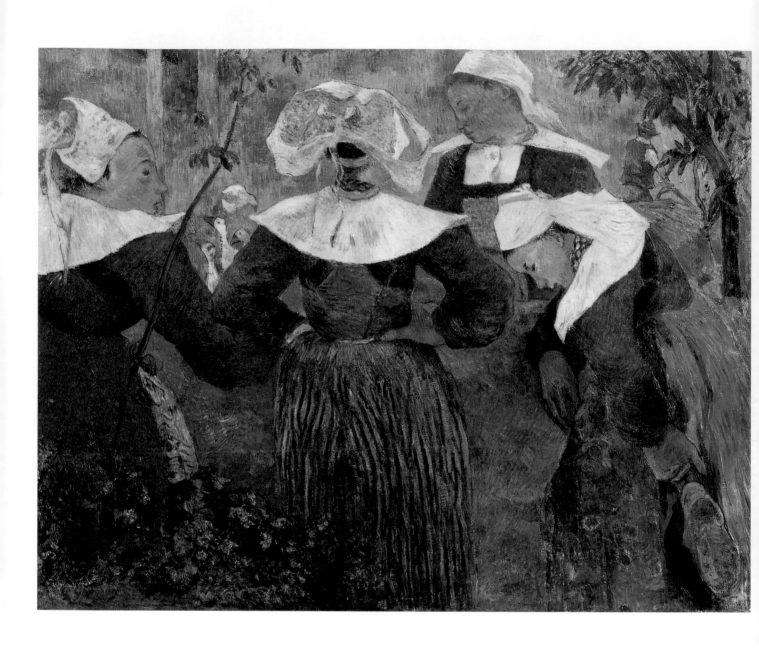

53 • 高更　**布列塔尼四女子的舞蹈**　1886年夏天　油彩畫布　72×91cm　慕尼黑新美術館藏

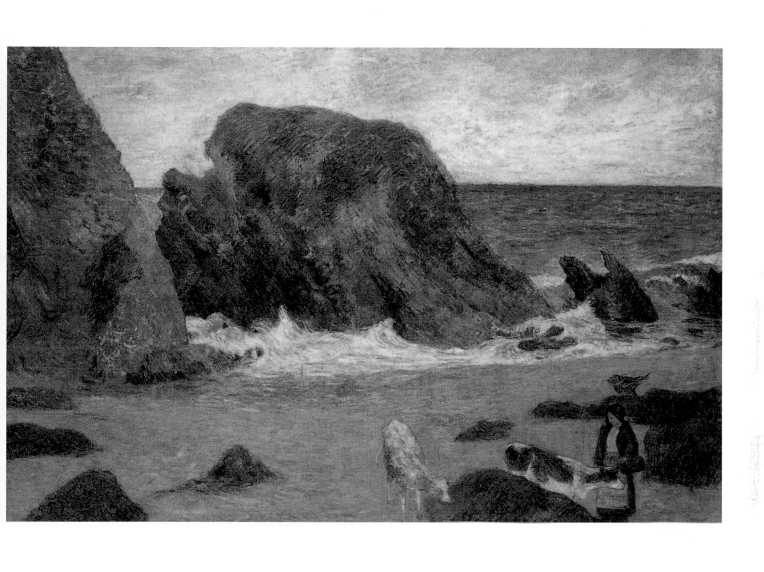

54 • 高更　**貝拉格內沙灘上的牧牛者**　1886年　油彩畫布　私人收藏

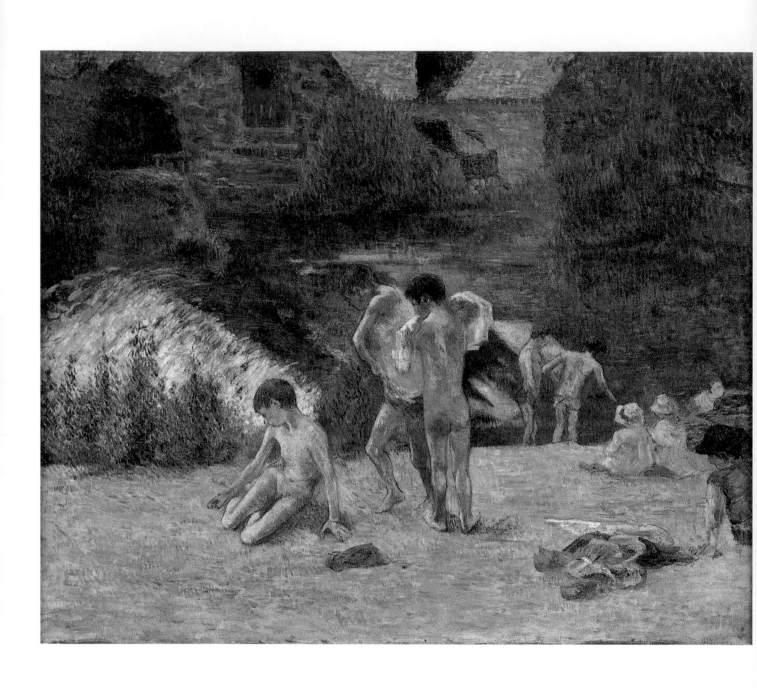

55 • 高更　**愛之森的水車小屋河上游泳者**　1886年　油畫畫布　60×73cm　日本廣島美術館藏

56 • 高更　**馬提尼克島的情景**（對幅）　1887年　水彩扇面紙　各12×42cm　日本東京國立西洋美術館藏

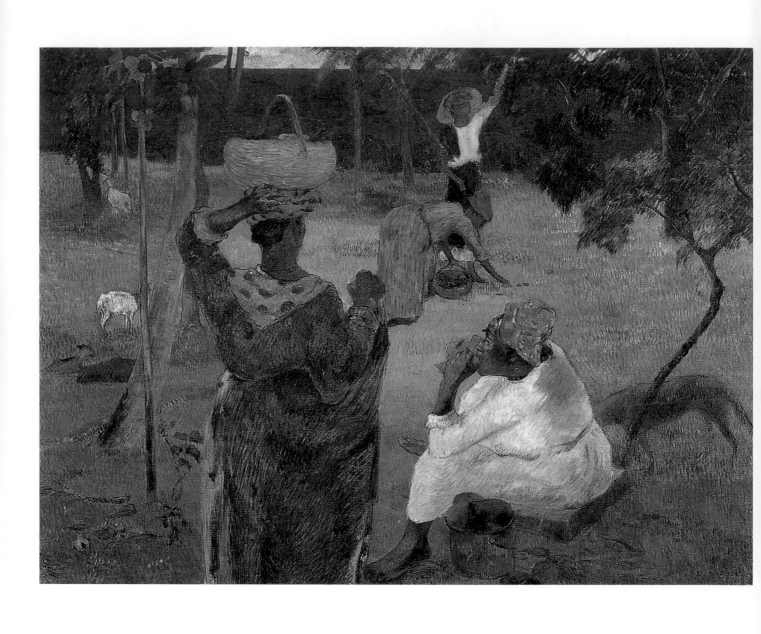

57 · 高更　**芒果樹下**　1887年　油彩畫布　90×115cm　阿姆斯特丹國立梵谷美術館藏

58 • 高更　**往來──馬提尼克島**　1887年夏天　油彩畫布　72.6×92cm　瑞士盧卡諾泰森收藏館

59 • 高更　**交談（熱帶）**　1887年夏天　油彩畫布　61.5×76cm　私人收藏

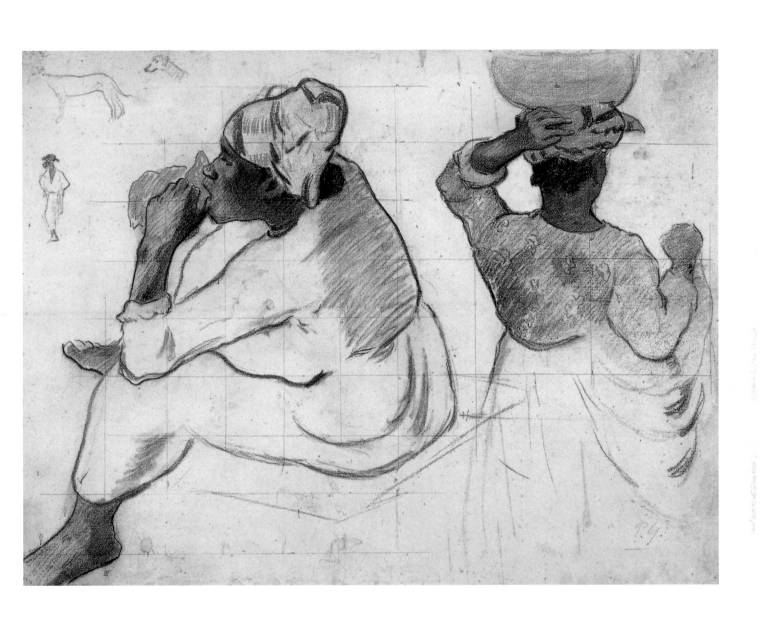

60 • 高更　**馬提尼克島女子與芒果**　1887年　水彩粉彩畫紙　48.5×64cm　私人收藏

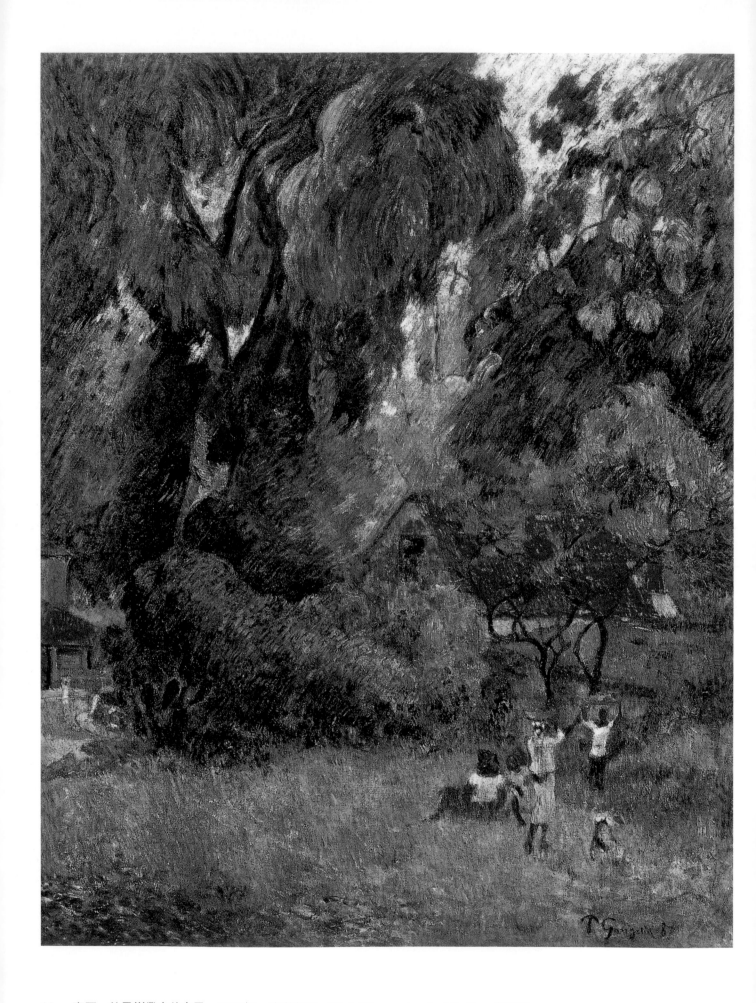

61 • 高更　**芒果樹叢中的女子**　1887年　油彩畫布　92.4×72cm　Joe L. Allbritton夫婦藏

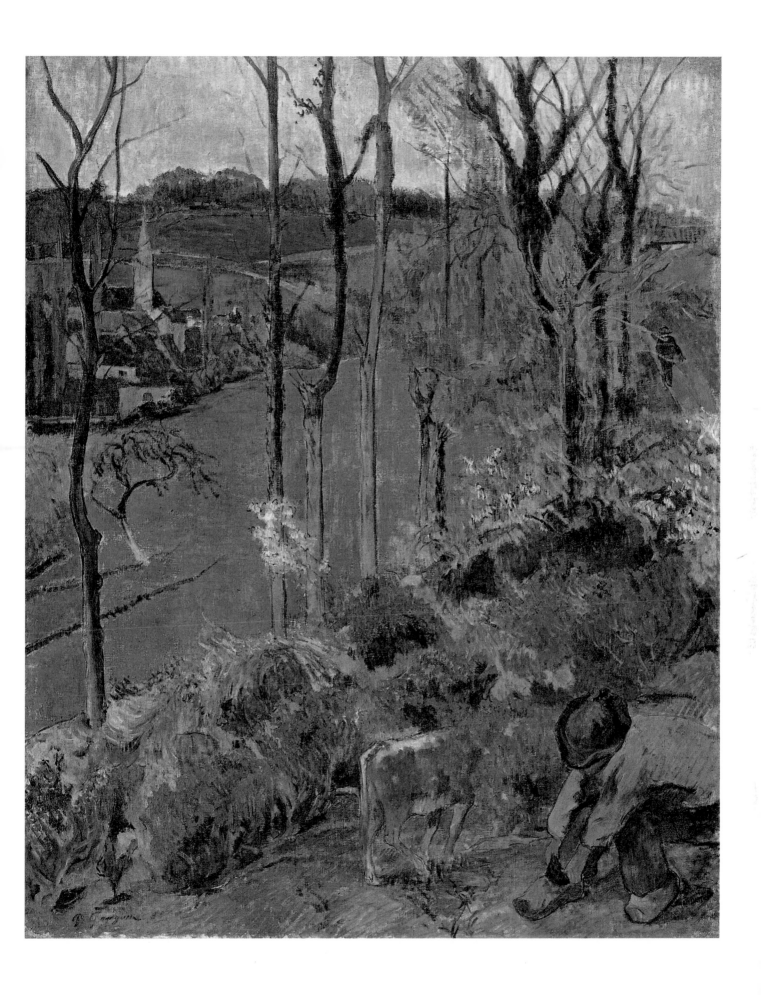

62 · 高更　**布列塔尼阿凡橋一景**　1888年　油彩畫布　90.5×71cm　哥本哈根新卡斯堡美術館藏

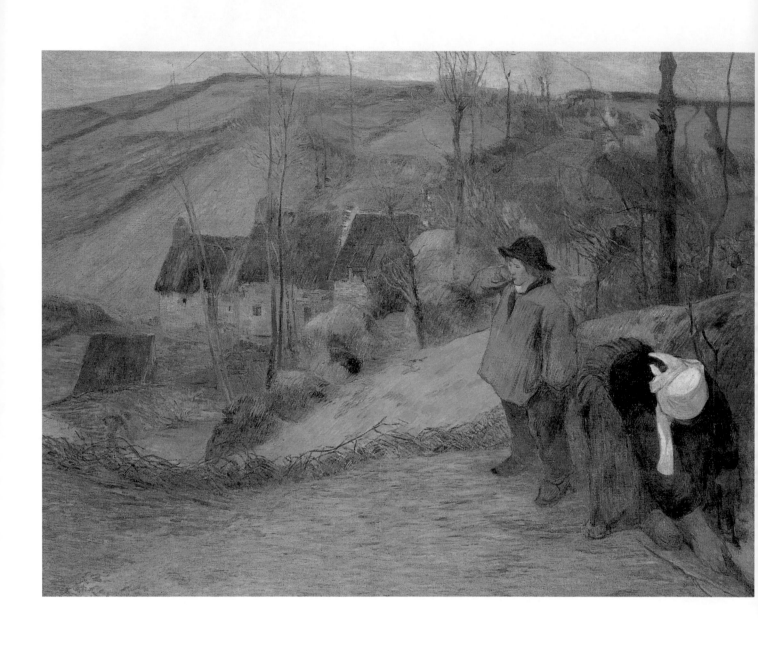

63 • 高更 **布列塔尼風景** 1888年 油彩畫布 89.3×116.6cm 日本國立西洋美術館藏

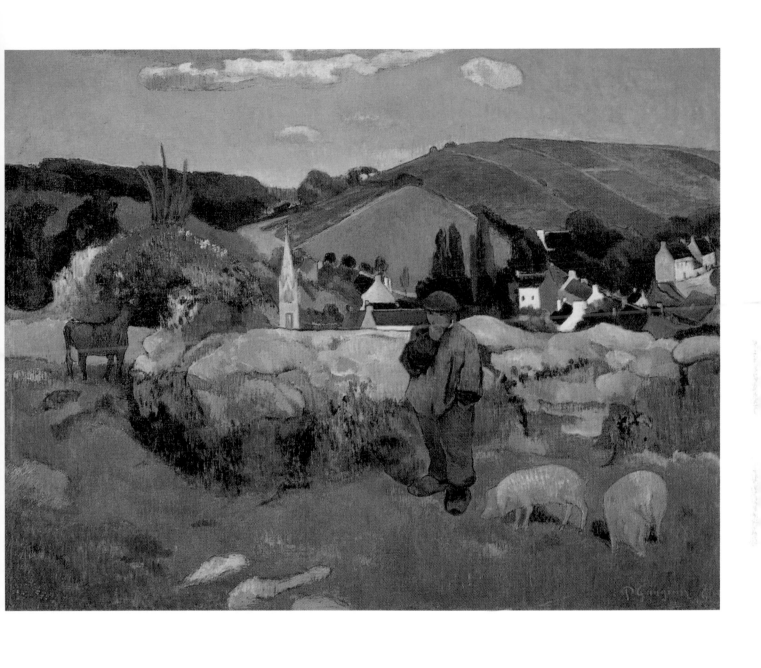

64 • 高更　**有牧豬人的布列塔尼風景**　1888年　油彩畫布　73×93cm　私人收藏

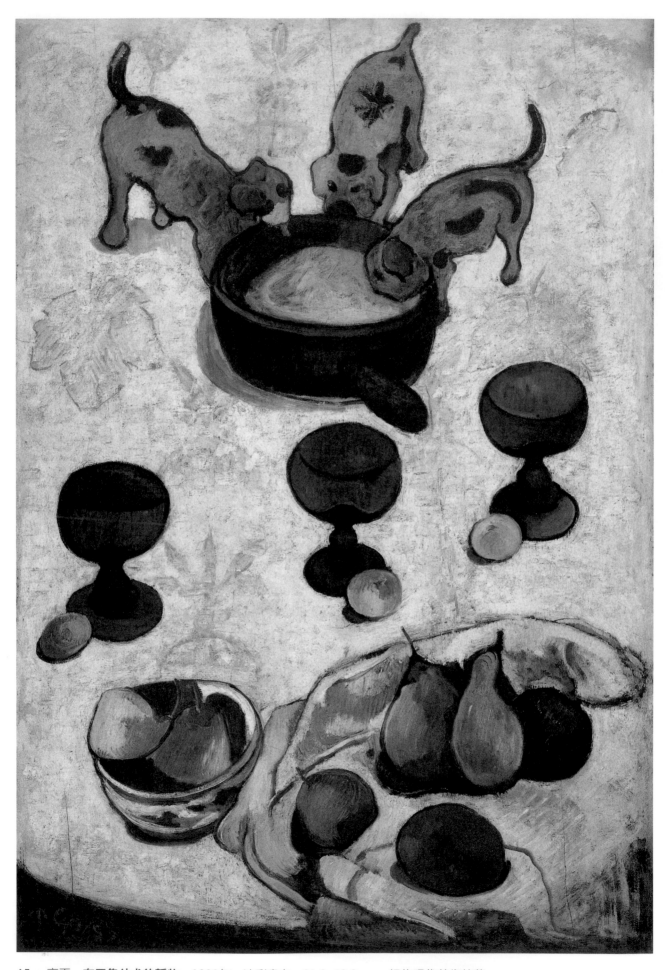

65 • 高更　**有三隻幼犬的靜物**　1888年　油彩畫布　91.8×62.2cm　紐約現代美術館藏

66 • 高更　**靜物**　1888年　油畫畫布　38.1×53cm　法國奧爾良美術館藏

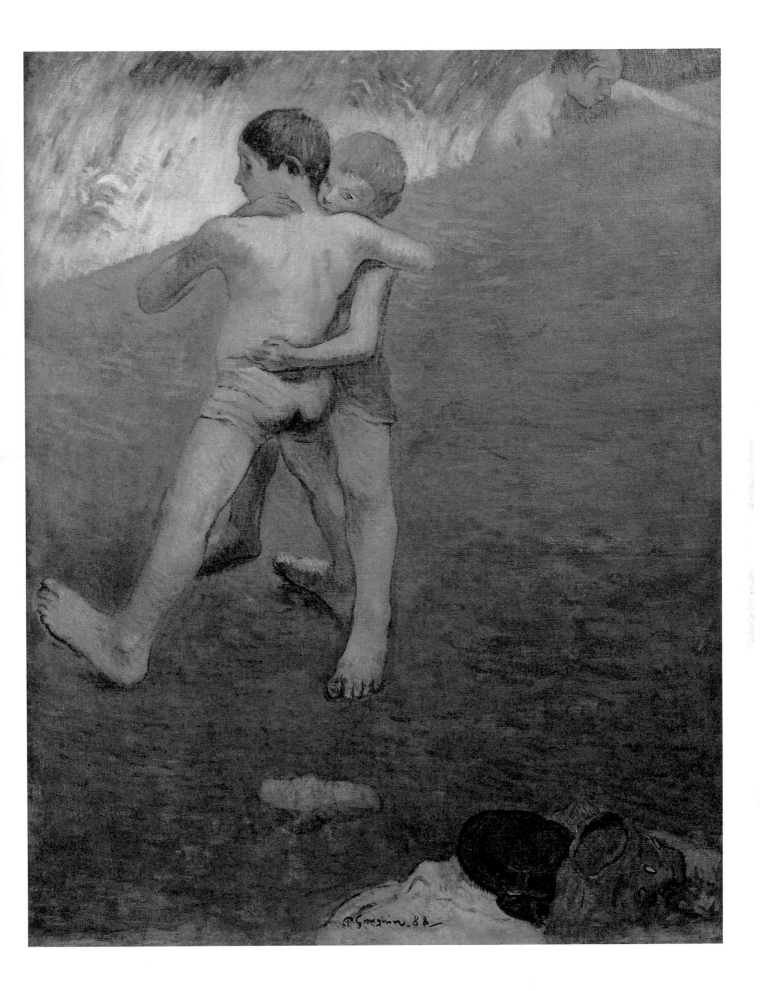

68 • 高更　**年輕摔角手**　1888年　油彩畫布　93×73cm　私人收藏

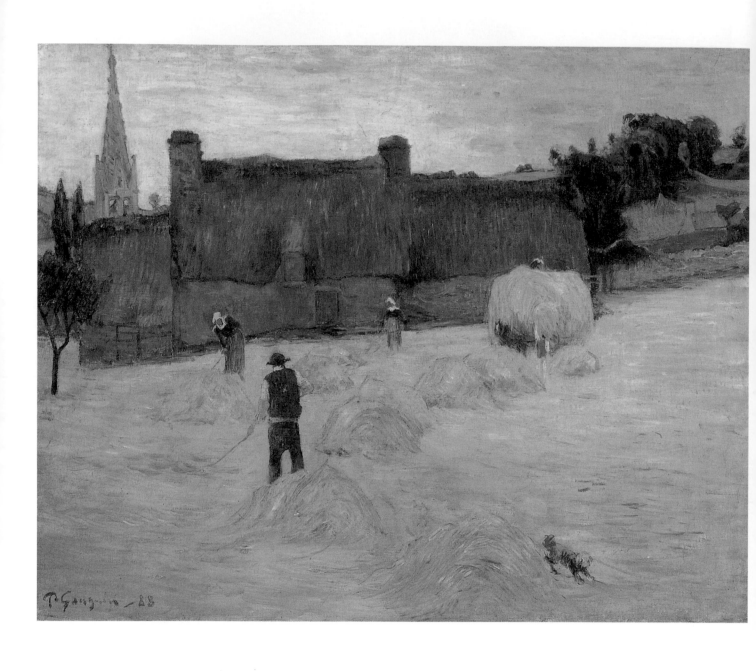

69 • 高更　**布列塔尼農村風景**　1888年　油彩畫布　73×92cm　巴黎奧塞美術館藏
70 • 高更　**乾草堆中的女人**　1888年11月　油彩畫布　73×92cm　私人收藏（右頁上圖）
71 • 高更　**乾草叢中的女人習作**　1889年　水彩畫紙　阿姆斯特丹梵谷美術館藏（右頁下圖）

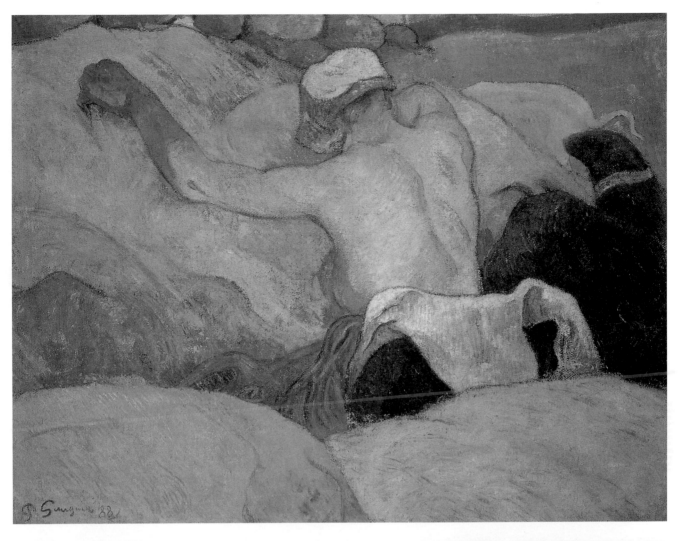

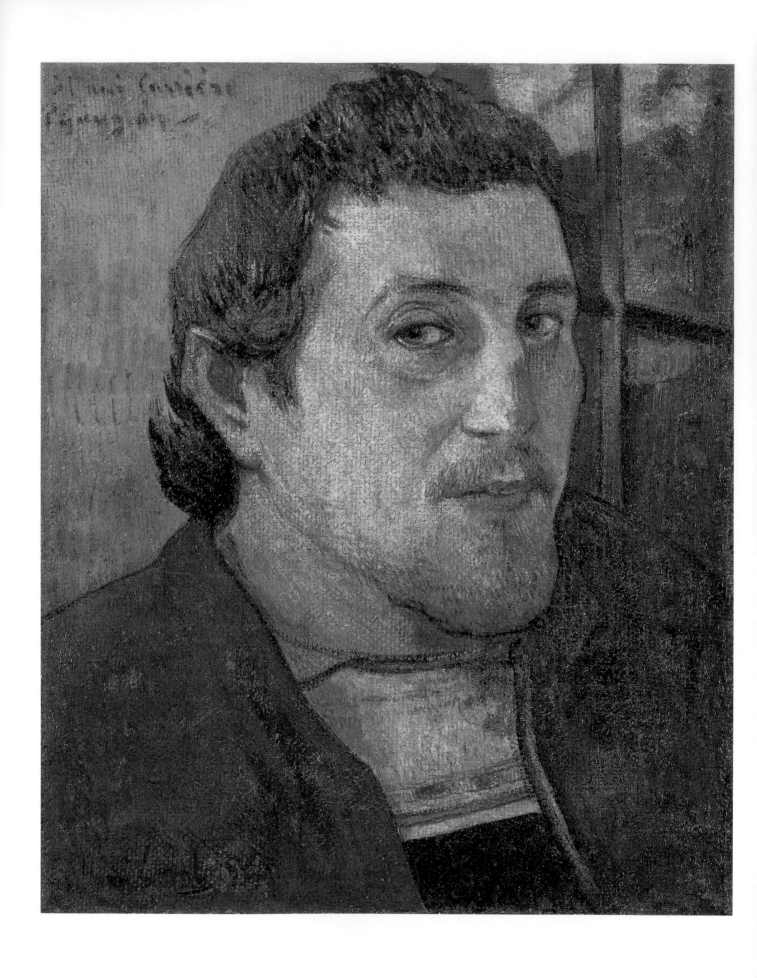

72 • 高更　**獻給查拉斯・拉瓦爾的自畫像**　1888年12月　油彩畫布　46.5×38.6cm　華盛頓國立美術館藏

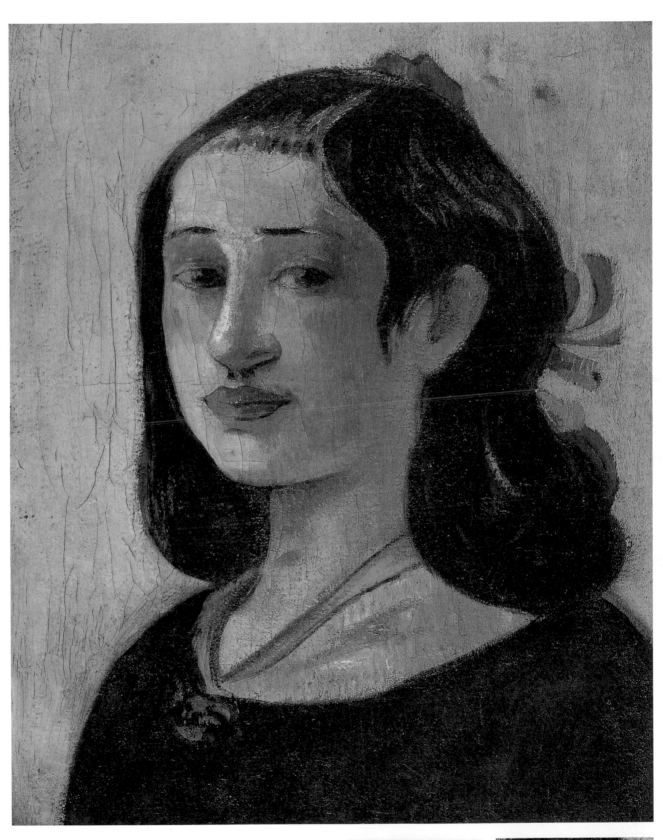

73 • 高更　藝術家母親（亞蘭・高更）肖像
　　　1888年12月　油彩畫布　41×33cm
　　　德國司徒加特市立美術館藏（上圖）
凱爾希納　德勒斯登畫廊諾亞畫廊，高更畫展的海報
1910年　41×33cm（下左圖）
高更母親（亞蘭・高更）攝影照片（下右圖）

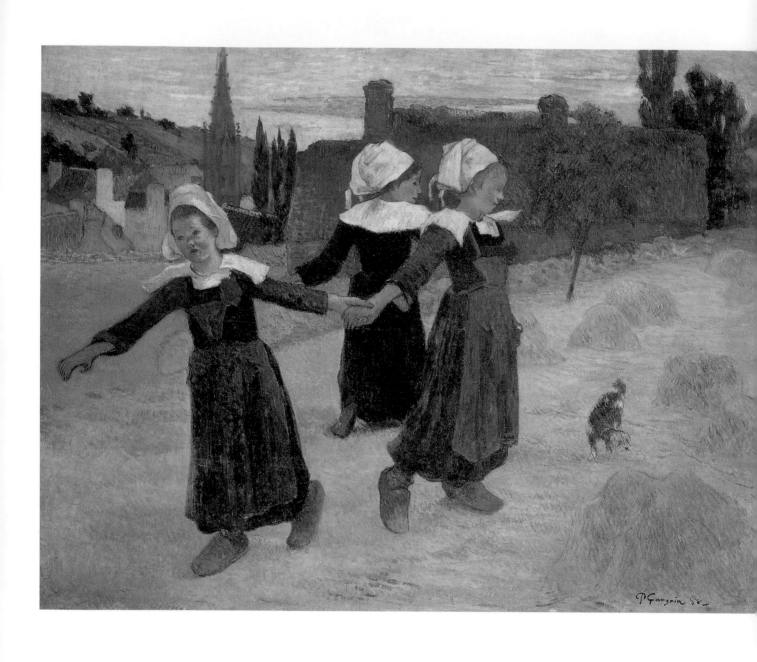

74 • 高更　**阿凡橋的布列塔尼少女之舞**　1888年　油彩畫布　71.4×92.8cm　華盛頓國立美術館藏

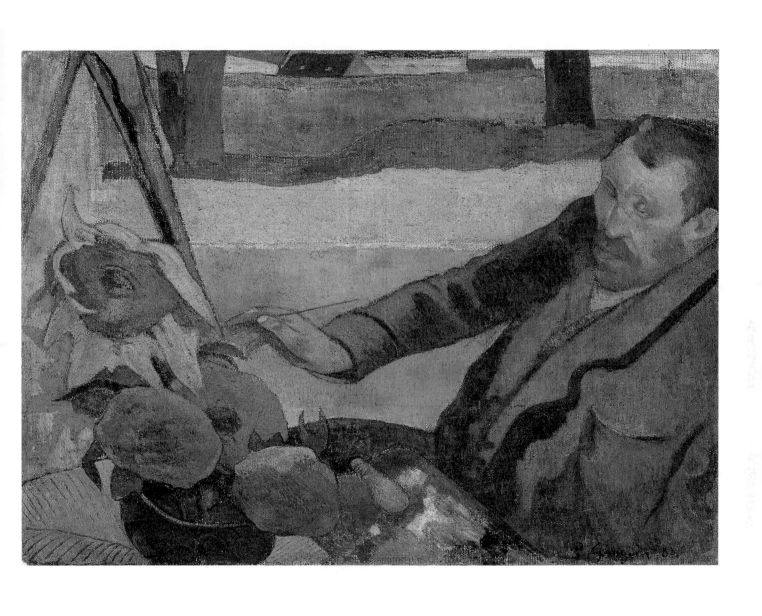

75 • 高更　**描繪向日葵的梵谷**　1888年12月　油彩畫布　73×92cm　阿姆斯特丹國立梵谷美術館藏

76 • 高更　沐浴的女人芬（游泳Ⅱ）　1887年　11.5×40.5cm　聖摩尼加基爾頓基金會藏（上圖）
77 • 高更　馬提尼克島之女人頭像　1887年　粉彩畫紙　阿姆斯特丹梵谷美術館藏（下圖）
78 • 高更　說教後的幻影：雅各與天使的格鬥　1888年　油彩　74.4×93.1cm　愛丁堡史柯特蘭德國家畫廊藏（右頁上圖）
79 • 高更　說教後的幻影速寫　1888年9月　阿姆斯特丹梵谷美術館藏（右頁下圖）

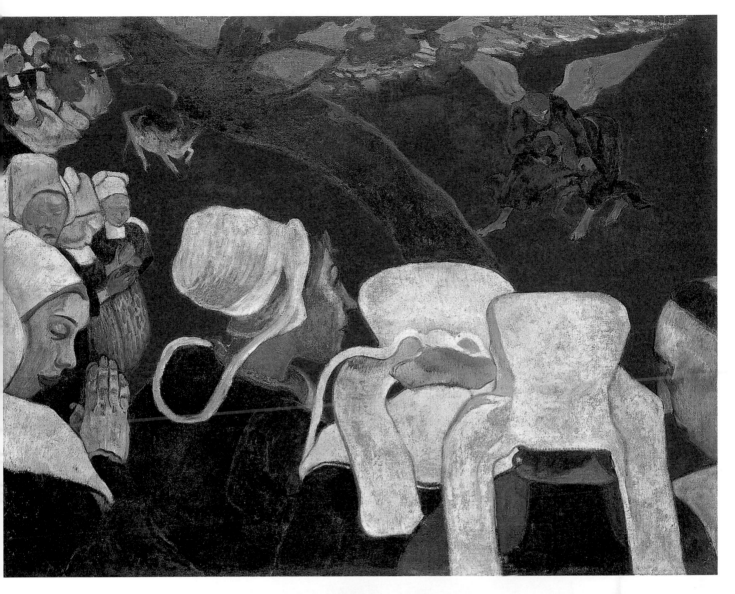

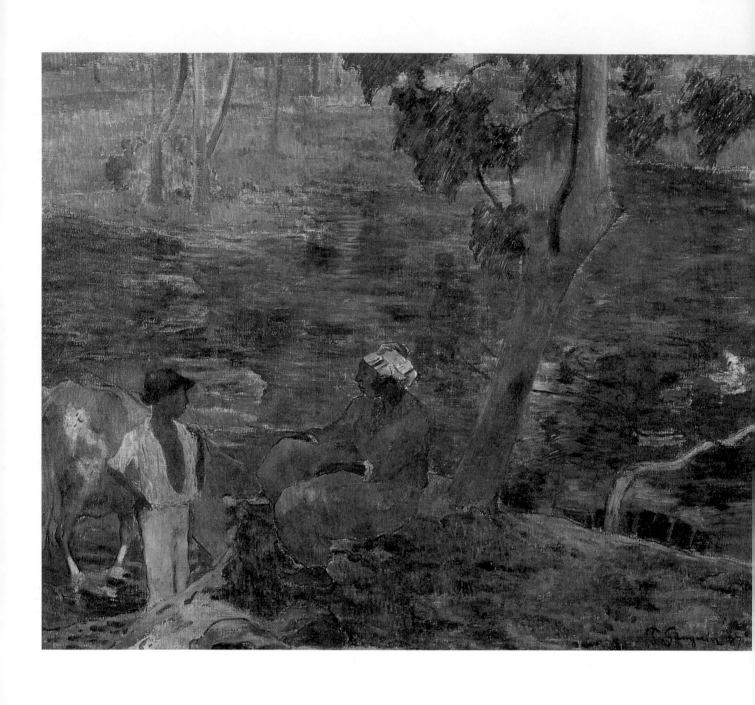

80 • 高更　**馬提尼克島湖畔**　1887年夏天　油彩畫布　54×56cm　阿姆斯特丹梵谷美術館藏

81 • 高更　**古怪頭型容器**　1887-1888年　陶塑　23.8×28×16.8cm　阿姆斯特丹私人收藏

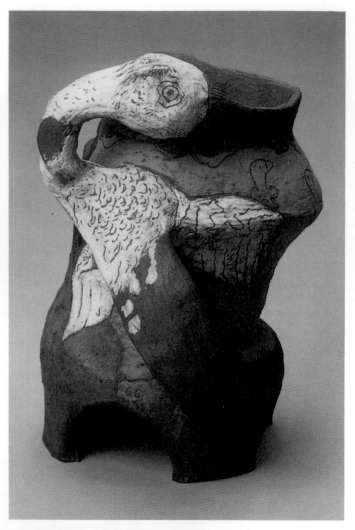

82 • 高更　**麗達與天鵝**　木雕彩色　1887-1888年　高20cm　左為正面、右為反面（上圖）
83 • 高更　**查普列陶罐**　1887-1889年　水彩速寫　31.8×41.5cm　法蘭西斯・雷曼收藏（下圖）

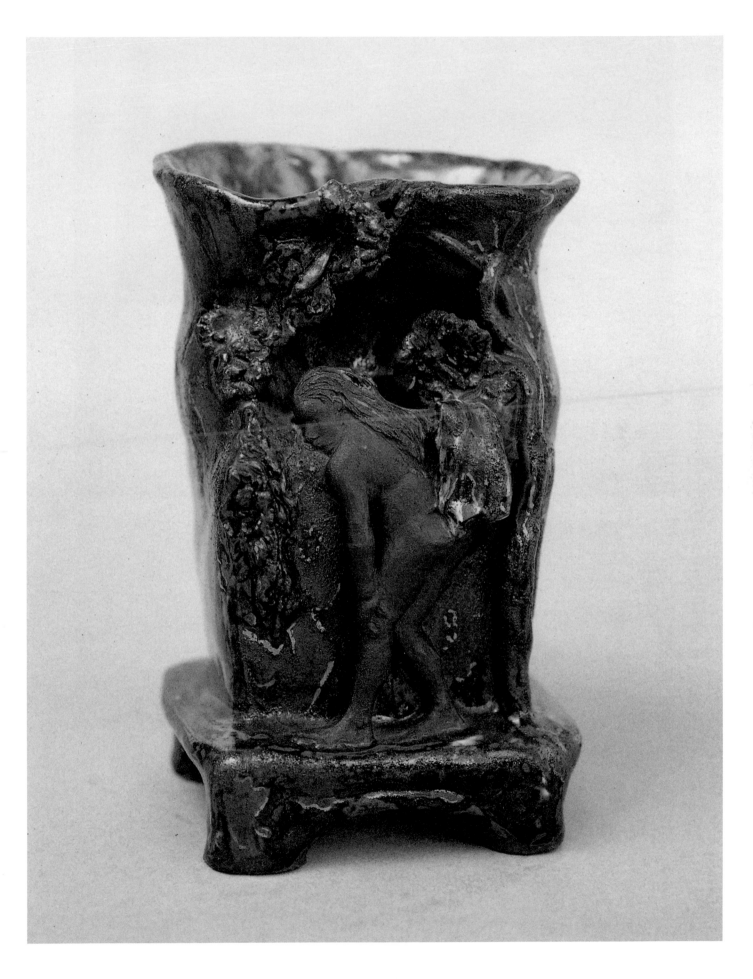

84 • 高更　在樹下沐浴女孩的花瓶　1887-1888年　聖摩尼加基爾頓基金會藏

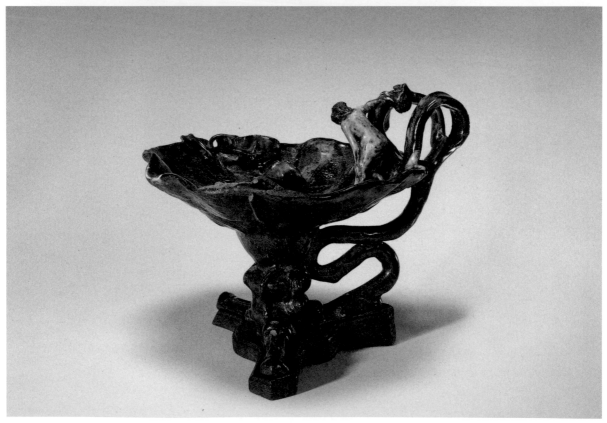

85 · 高更　**羅林太太**　1888年11月　油彩畫布　50×63cm　聖路易美術館藏（上圖）
86 · 高更　**碗上的沐浴中的女人**　1887-1888年　銅鑄　29×29cm　薩克勒夫人藏（下圖）

87 • 高更　**馬提尼克的海岸風景**　1887年　油彩畫布　54×90cm　黑格・賈克柏森藏

88 • 高更　**馬提尼克島風景**　1887年　油彩畫布　116×89cm　愛丁堡蘇格蘭國立美術館藏

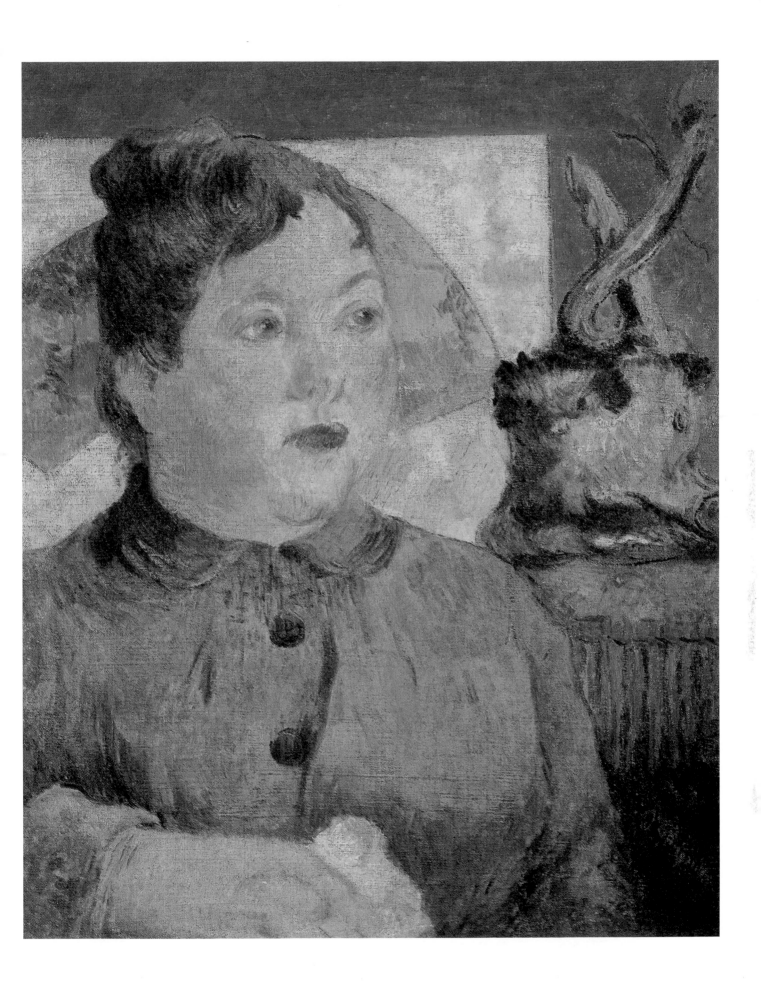

89 • 高更　**亞歷山大‧寇樂夫人**　1887-1888年　油彩畫布　46.4×38.1cm　華盛頓國立美術館藏

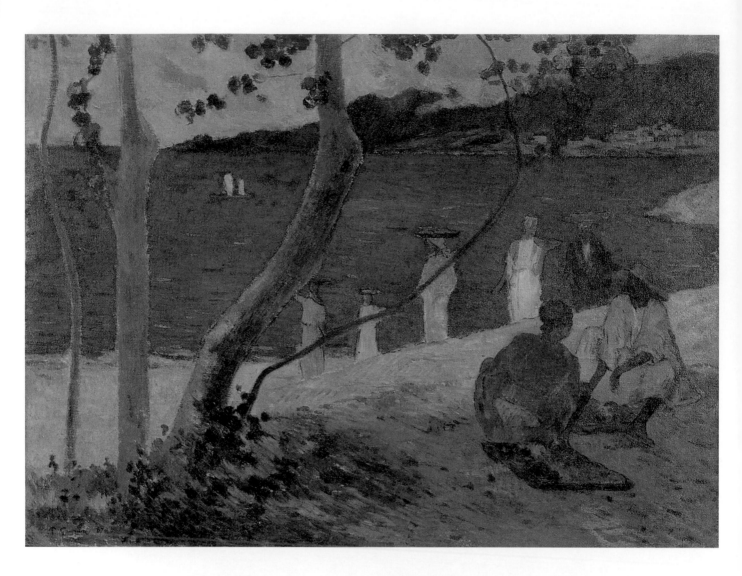

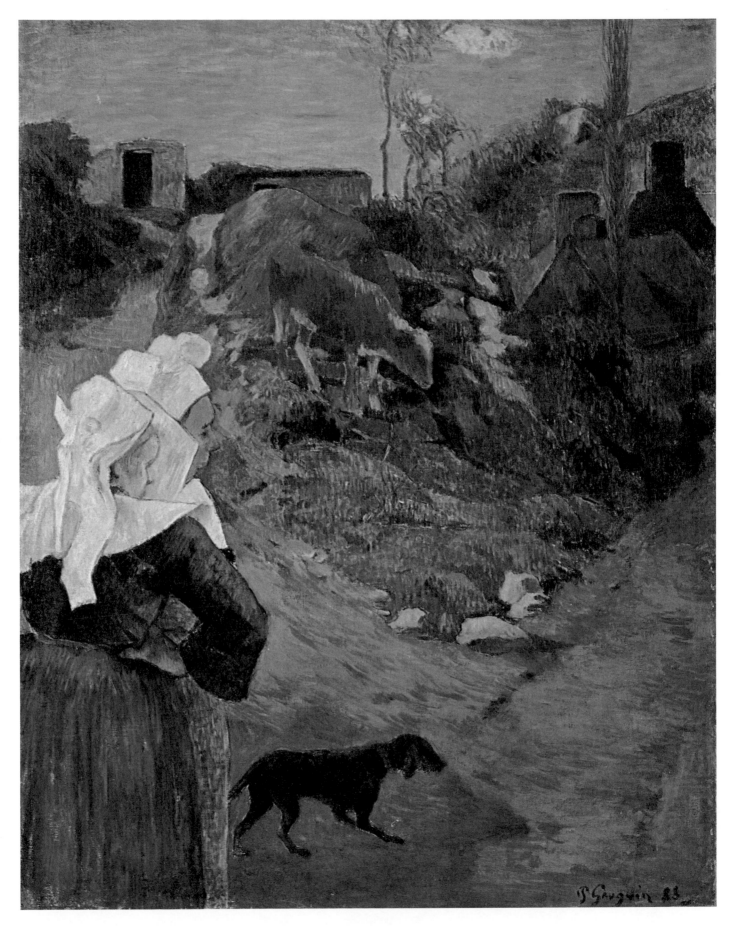

90 • 高更　**在海邊**　1887年　油彩畫布　46×61cm　私人收藏（左頁上圖）
91 • 高更　**布列塔尼少女之舞習作**　1887年　粉彩畫紙　阿姆斯特丹國立梵谷美術館藏（左頁下圖）
92 • 高更　**布列塔尼的女人與小牛**　1888年　油彩畫布　91×72cm　哥本哈根新卡斯堡美術館藏

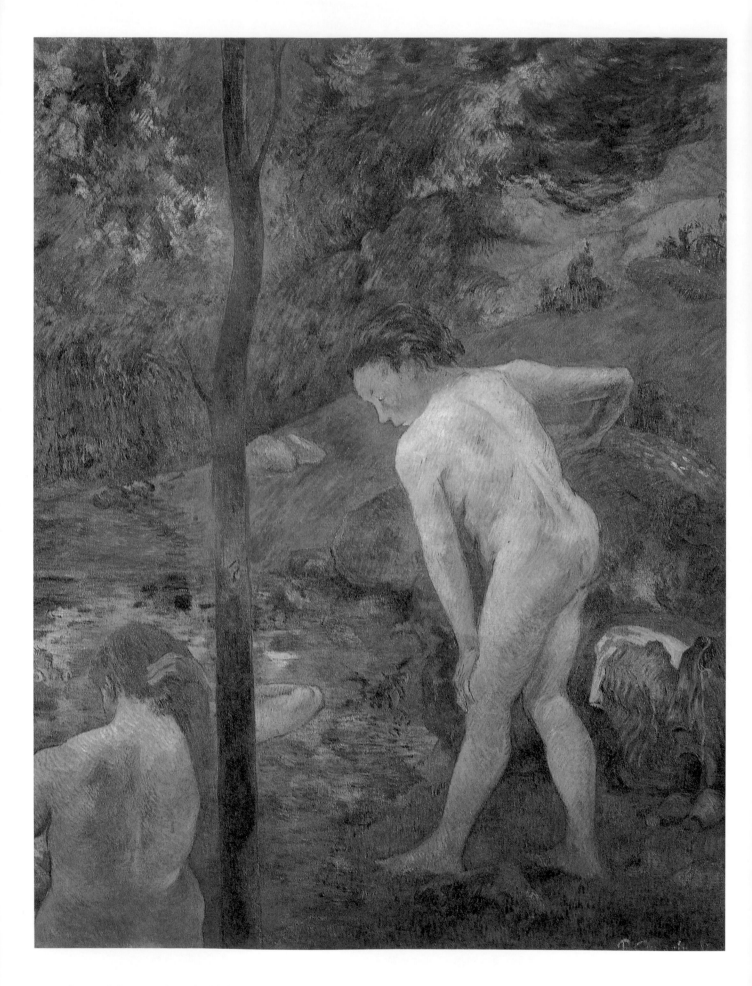

93・高更　浴女　1887年　油彩畫布　87.5×69.5cm　馬提尼克島時期作品　阿根廷國立美術館藏

94 • 高更　**阿利斯康的道路，阿爾**　1888年　油彩畫布　72.5×91.5cm　日本青鄉青兒美術館藏

95 • 高更　**阿凡橋的河畔**　1888年　油彩畫布　72×93cm　私人收藏

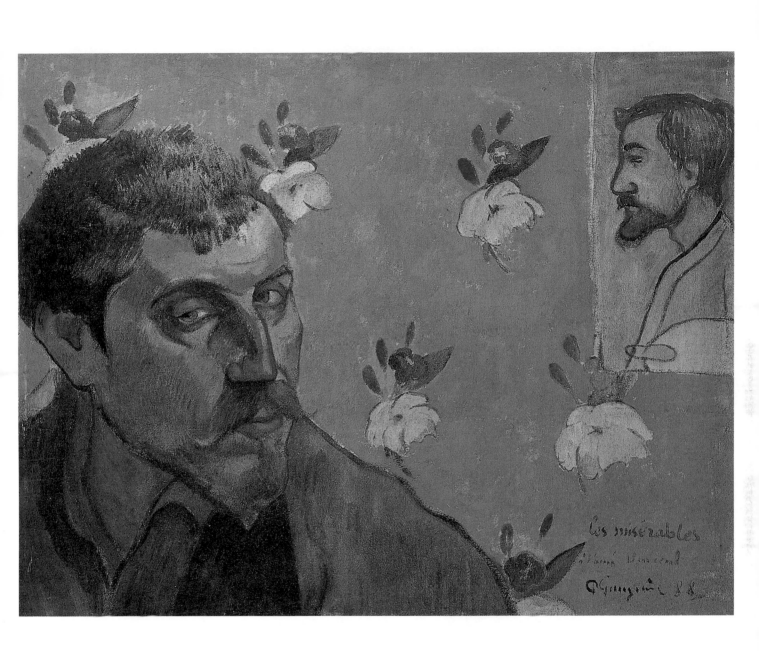

96 • 高更　**自畫像（悲）**　1888年　油彩畫布　45×56cm　阿姆斯特丹國立梵谷美術館藏

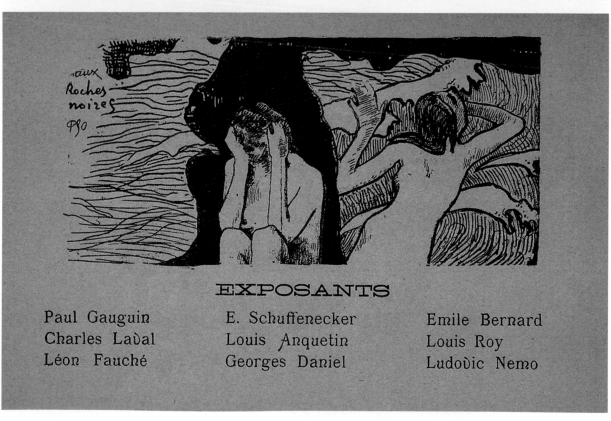

EXPOSANTS

Paul Gauguin	E. Schuffenecker	Emile Bernard
Charles Laval	Louis Anquetin	Louis Roy
Léon Fauché	Georges Daniel	Ludovic Nemo

97 • 高更　**窗邊的花與海景**　1888年　油彩畫布（釘在畫框上雙面畫）　73×92cm　巴黎奧塞美術館藏（上圖）
98 • 高更為1889年印象派畫家聯展目錄所繪的〈在黑岩〉，現藏於阿姆斯特丹梵谷美術館（下圖）

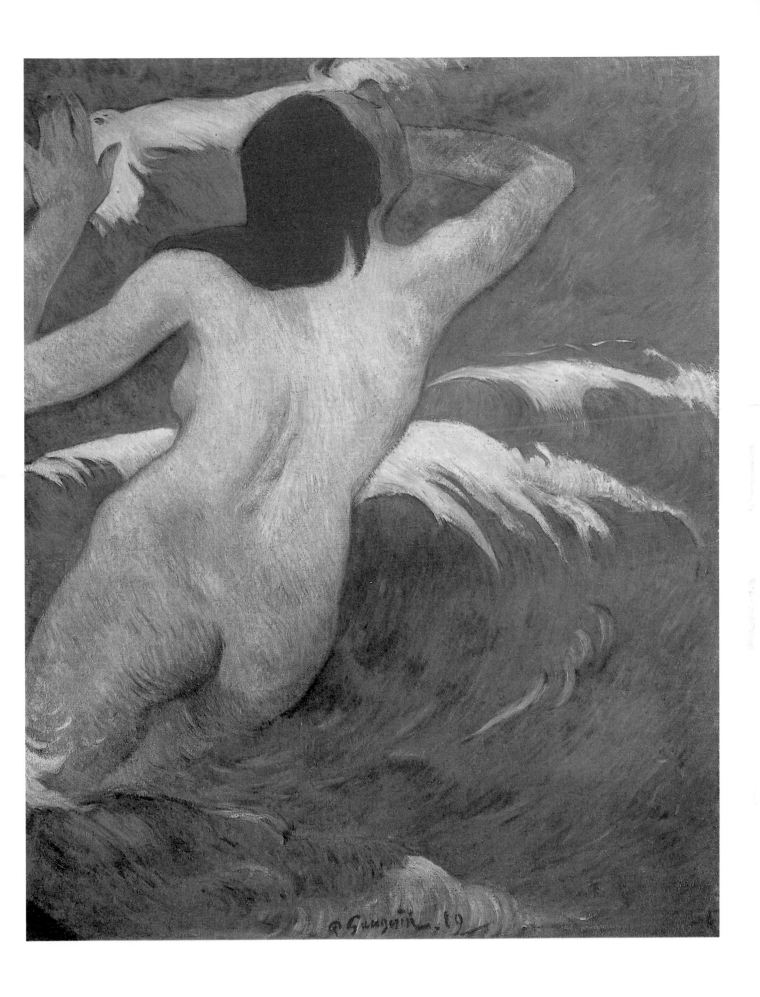

99 • 高更　**逐浪之女（水神）**　1888年　油彩畫布　92×72cm　美國克里夫蘭美術館

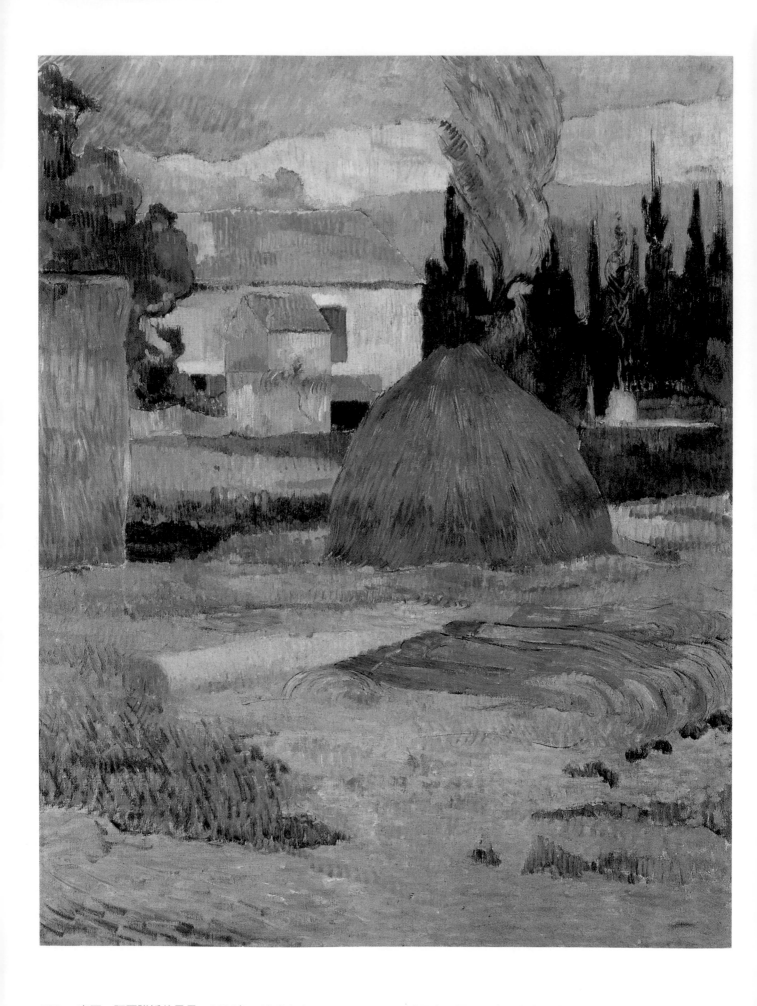

100 • 高更　**阿爾附近的風景**　1888年　油彩畫布　91.4×71.8cm　威爾森・雷・亞當紀念中心藏

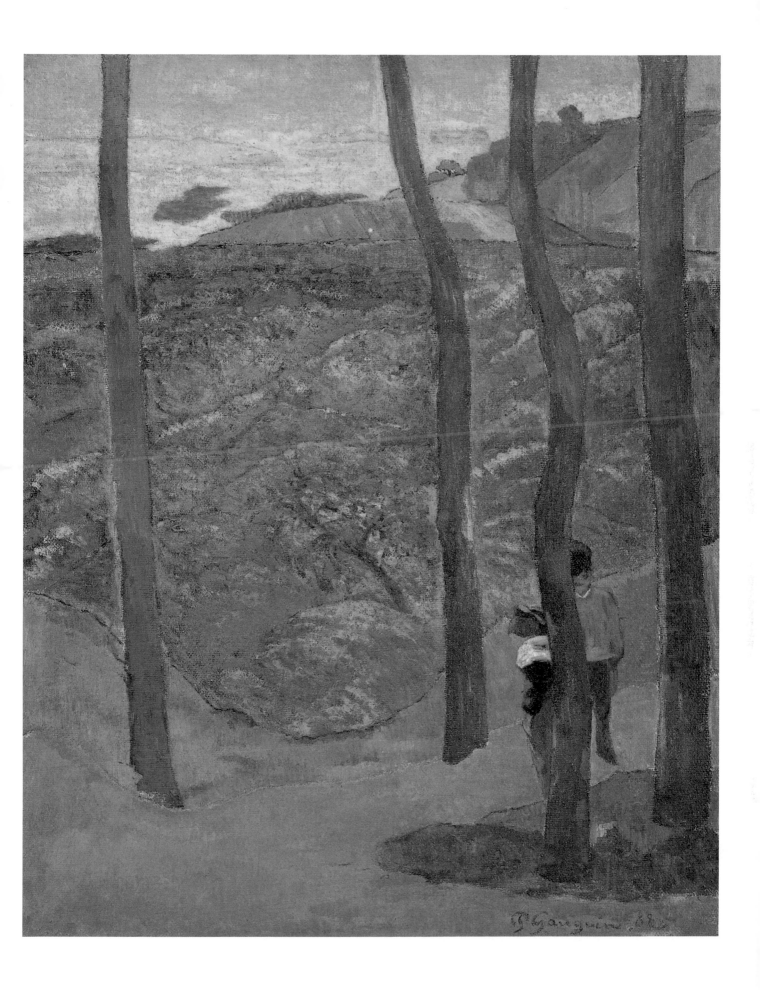

101 • 高更　**藍木**　1888年　油彩畫布　92×73cm　丹麥奧德布加德美術館藏

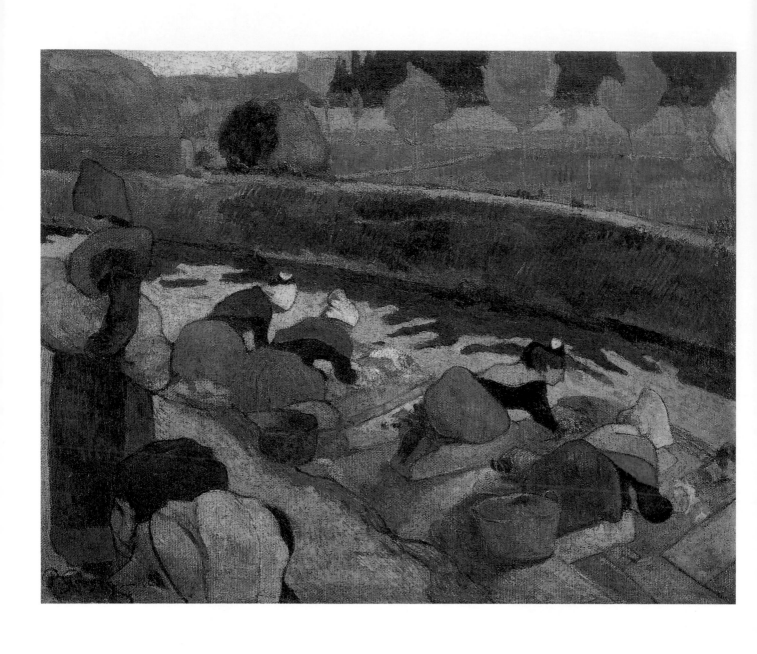

102 • 高更　**阿爾河邊的洗衣婦**　1888年　油彩木板　75.9×92.1cm　紐約現代美術館藏

103 • 高更　**阿爾，勒沙里斯康的墓地**　1888年　油彩畫布　91×73cm　巴黎奧塞美術館藏

104 • 高更　**深淵上**　1888年　油彩畫布　72.5×61cm　巴黎裝飾美術館藏

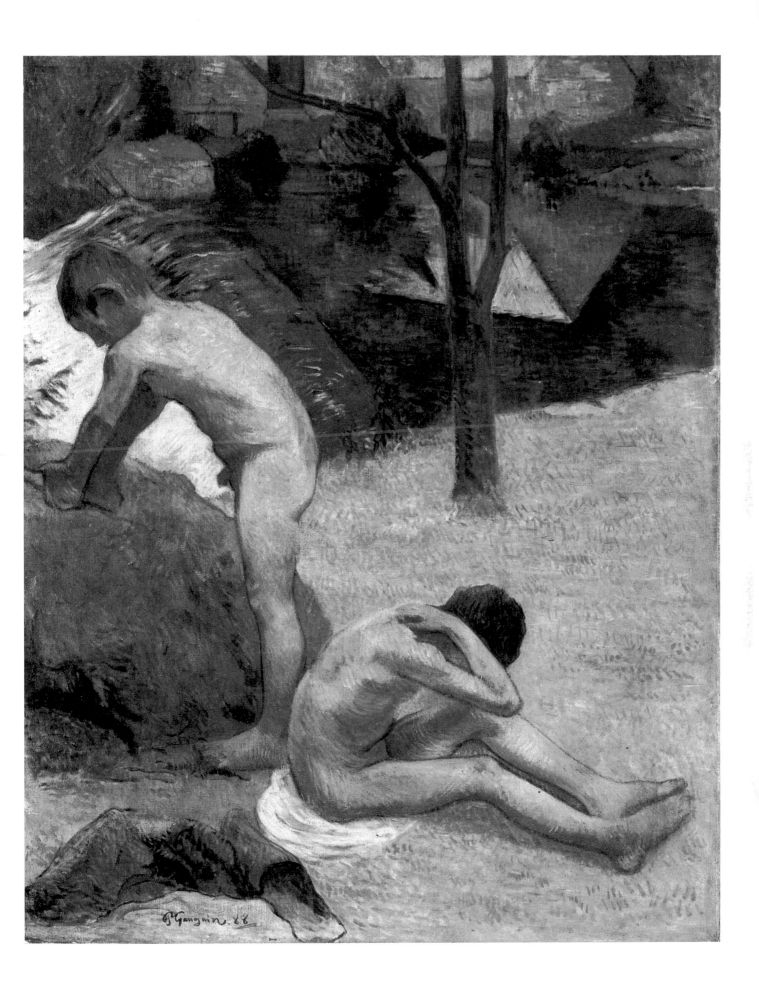

105 • 高更　**布列塔尼沐浴少年**　1888年　油彩畫布　92×73cm　德國漢堡美術館藏

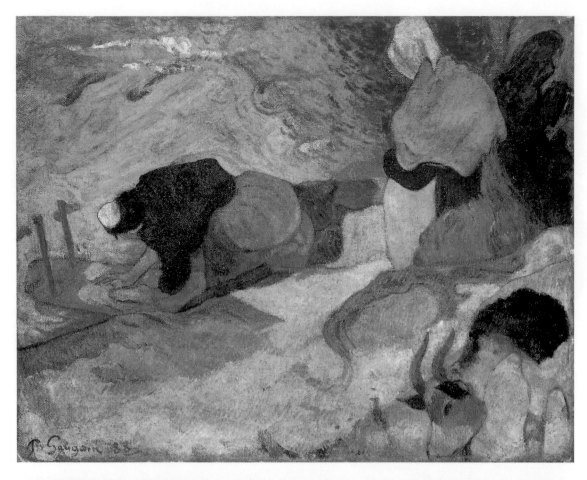

106．高更　**河畔洗衣女**　1888年　油彩畫布　73×92cm　西班牙畢爾包貝拉斯美術館藏（上圖）
107．高更　**阿爾的風景**　1888年　油彩畫布　72.5×92cm　斯德哥爾摩國立美術館藏（下圖）

108 • 高更　**阿凡橋布列塔尼女孩跳舞之習作**　1888年　粉彩畫紙　58.6×41.9cm　紐約摩根圖書館藏

109 • 高更　**布列塔尼風景：樹下的男女**　1888年　油彩畫布　92.7×73cm　阿姆斯特丹梵谷美術館藏

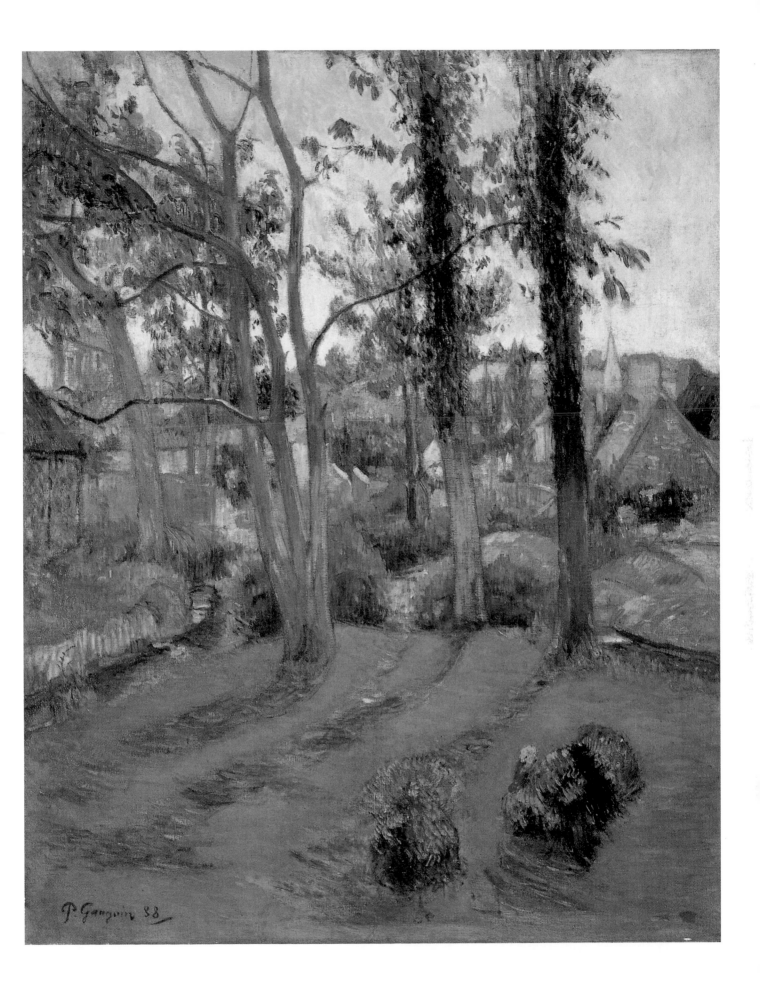

110 • 高更 **火雞** 1888年 油彩畫布 92×73cm 阿姆斯特丹梵谷美術館藏

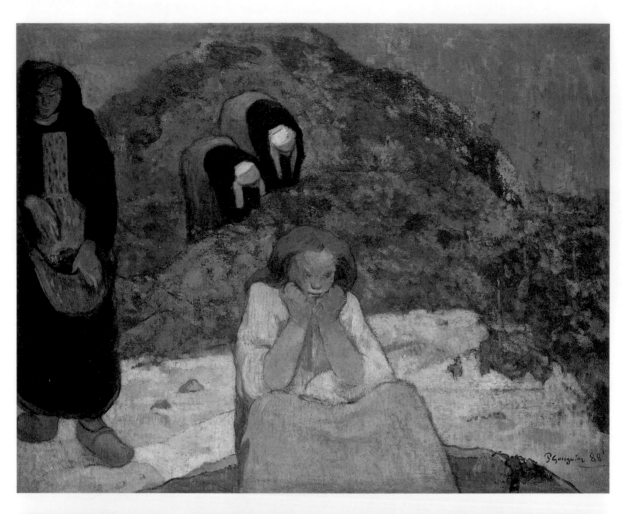

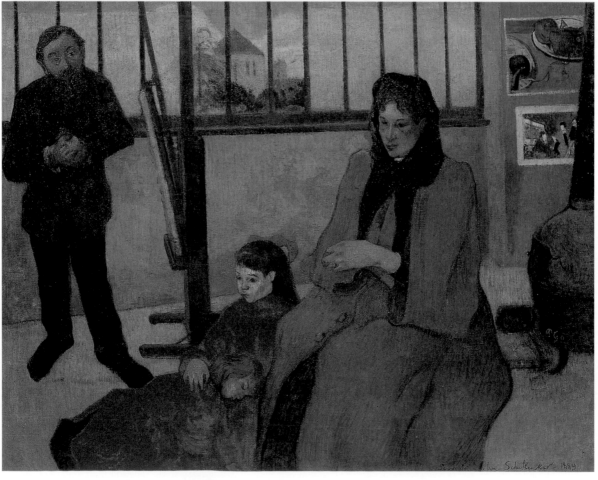

122

111・高更　葡萄收穫（人間的悲劇）　1888年　油彩畫布　73×92cm　丹麥奧德普加特美術館（左頁上圖）
112・高更　畫家艾彌爾・席芬尼克一家　1889年　油彩畫布　73×92cm　巴黎奧塞美術館藏（左頁下圖）
113・高更　佛爾比尼系列：人間的悲劇　1889年　著色版畫　27.9×22.6cm　吉兒與麥可・威爾森藏

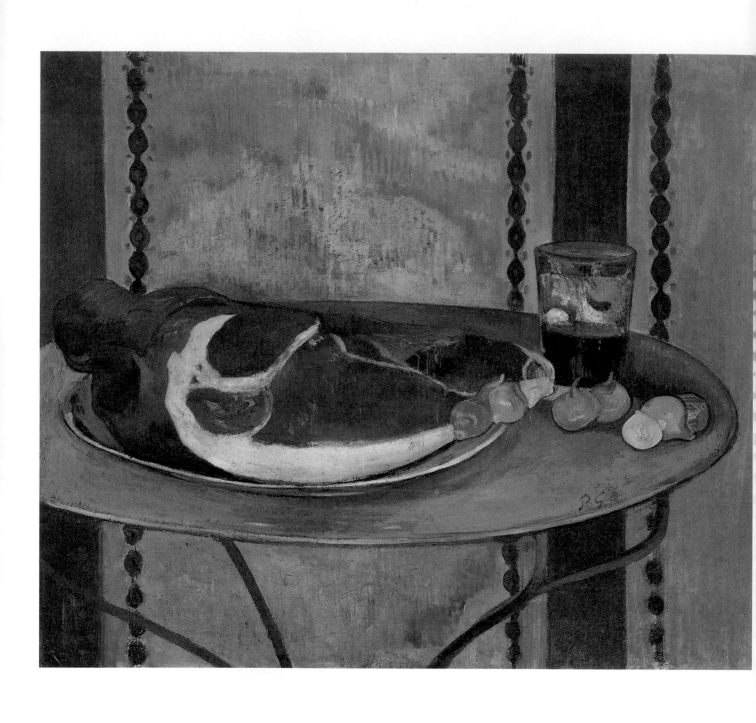

114 • 高更　**有火腿的靜物**　1889年　油彩畫布　50.2×57.8cm　華盛頓菲力浦收藏館藏

115 • 高更　**布列塔尼農家少女頭像**　1888-1889年　石墨、粉彩畫　美國哈佛大學佛格美術館藏

116 · 高更　**寒冷西北風下的阿爾女子**　1888年　油彩畫布　73×92cm　芝加哥藝術協會藏
117 · 高更　**佛爾比尼系列：阿爾的老婦女**　1889年　著色版畫　28.4×23.3cm　吉兒與麥可·威爾森藏（右頁上圖）
118 · 高更　**阿爾老婦人**　1889年　石版畫拓印在黃紙上　19.1×21cm　紐約大都會美術館藏（右頁下圖）

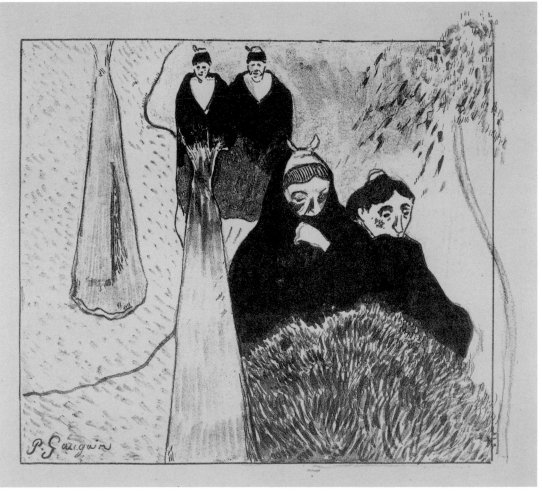

127

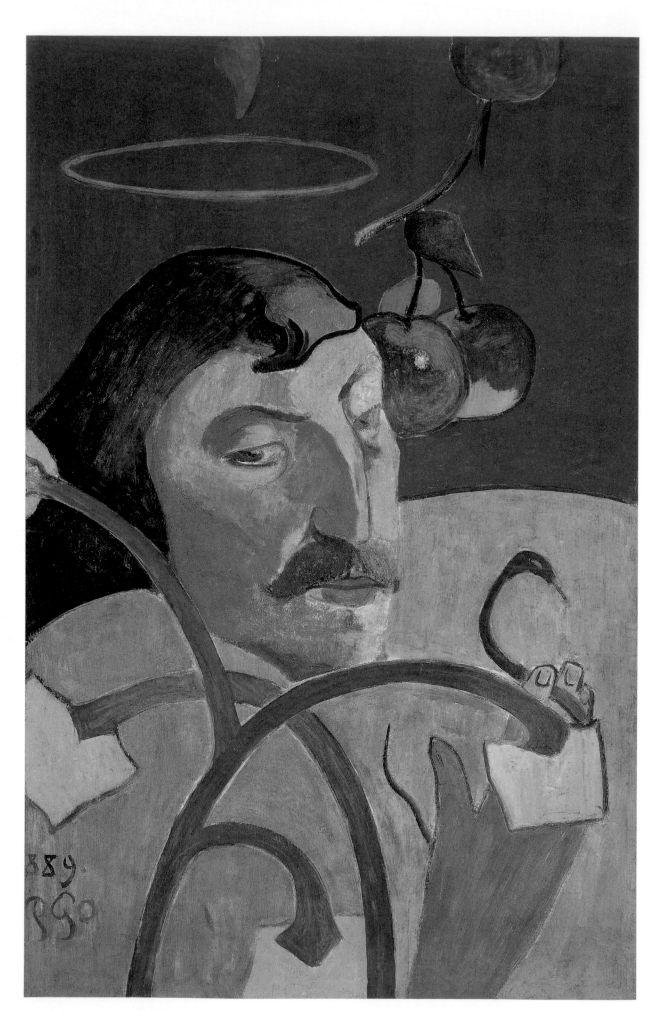

119 • 高更　**有光環的自畫像**　1889年　油彩木板　79.2×51.3cm　華盛頓國立美術館藏（左頁圖）
120 • 高更　**橄欖園的基督（自畫像）**　1889年　油彩畫布　72.4×91.4cm　美國佛羅里達州諾頓畫廊藏

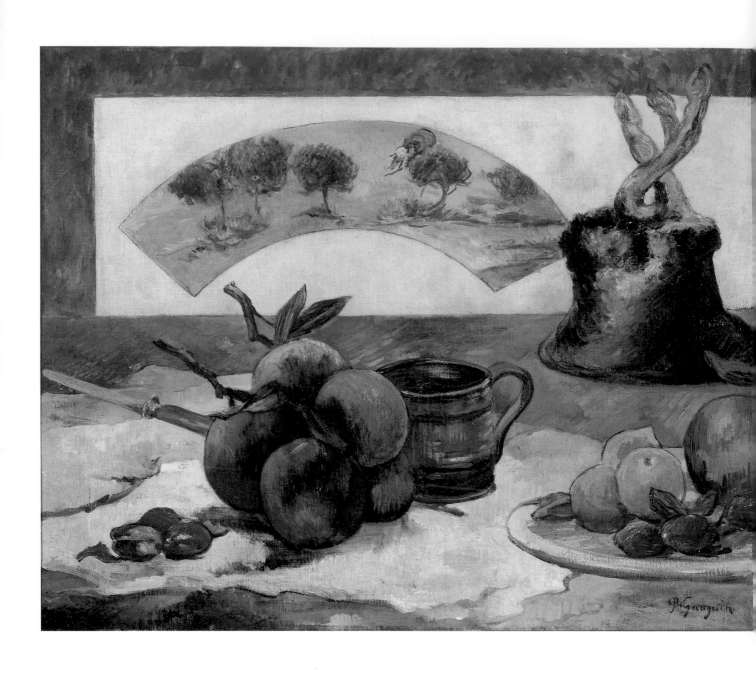

121 • 高更　**有扇面的靜物**　1889年　油彩畫布　50×61cm　巴黎奧塞美術館藏

122 • 高更　**有桃子的靜物**　1889年　油畫木板　25.4×31.8cm　美國哈佛大學佛格美術館藏

123 • 高更　**布列塔尼風景**　1889年　油彩畫布　92×74.5cm　奧斯陸國立美術館藏

124 • 高更　**有蘋果，梨，陶壺的靜物**　1889年　油畫木板　28.6×36.5cm　美國哈佛大學佛格美術館藏（上圖）
125 • 高更　**洋蔥與浮世繪靜物畫**　1889年　油彩畫布黏著於紙板　40.3×51.5cm　黑格‧賈克柏森藏（下圖）

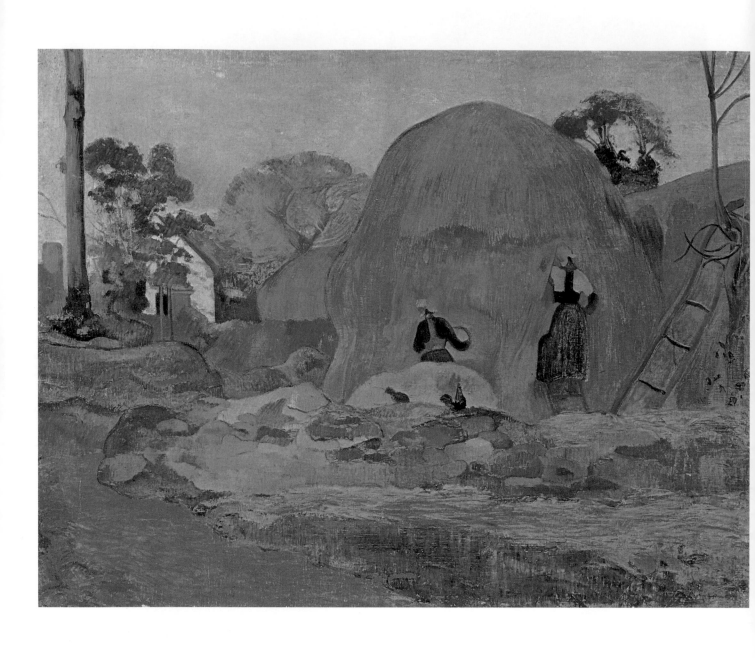

126 • 高更　**黃金色的收穫（黃色的積藁）**　1889年　油彩畫布　73×92cm　巴黎奧塞美術館藏

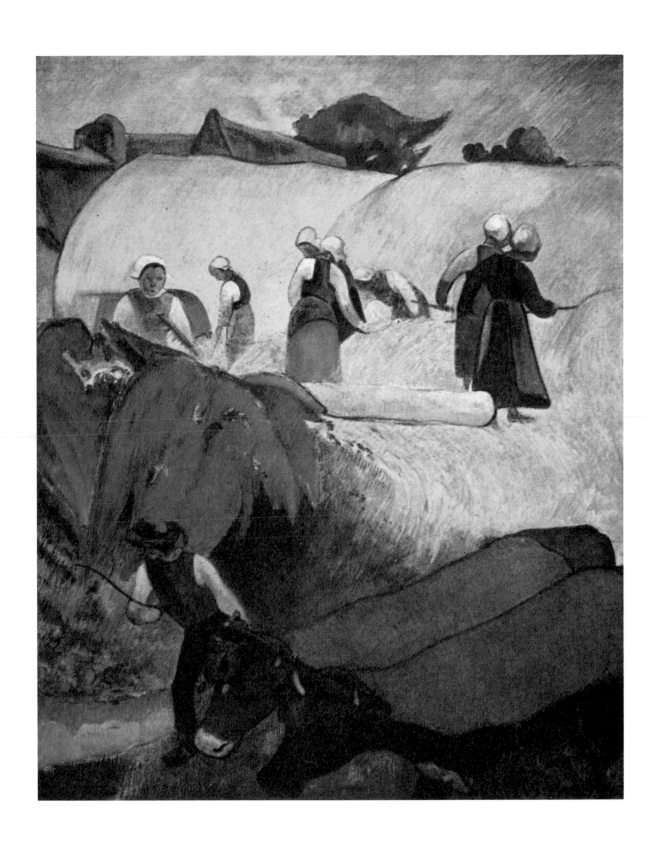

127 • 高更　**布列塔尼收割風景**　1889年　油畫　92×73cm　倫敦藝術協會藏

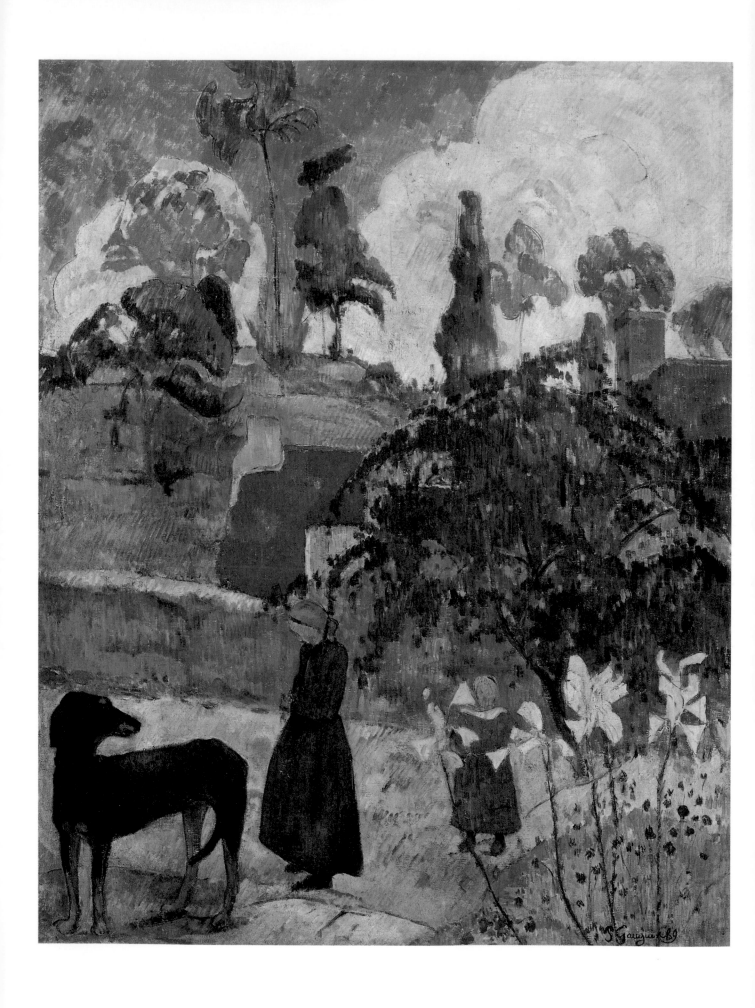

128 • 高更　**百合花**　1889年　油彩畫布　92×73cm　東京飛鳥國際公司收藏

129 • 高更　**布列塔尼海邊的兩位女孩**　1889年　粉彩畫　70×50cm　法國私人藏

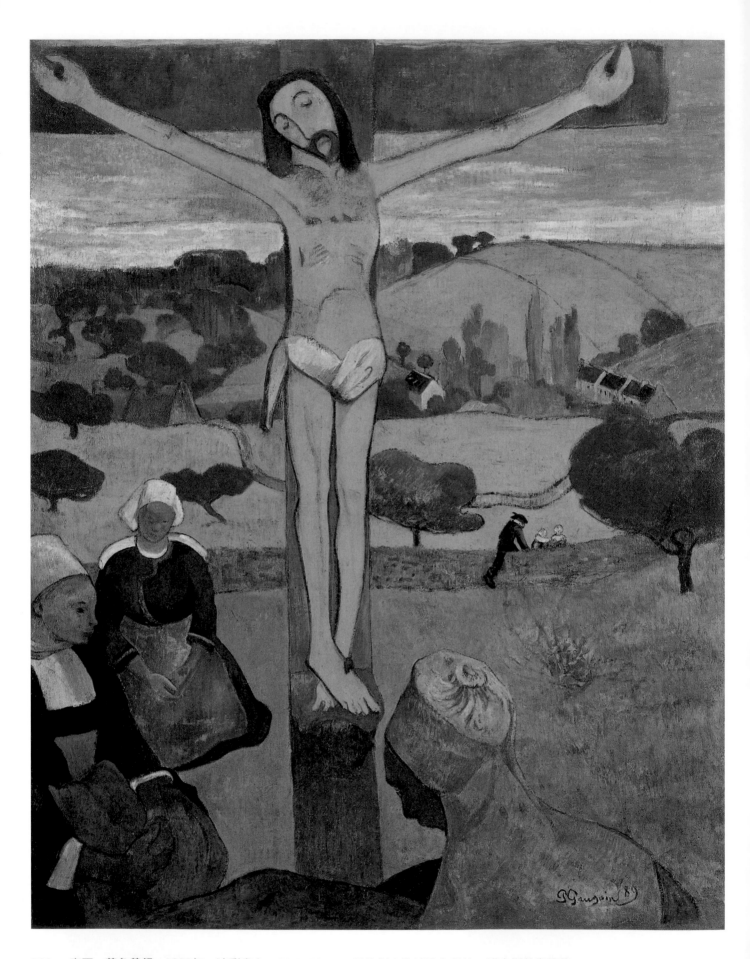

130 • 高更　**黃色基督**　1889年　油彩畫布　92.5×73cm　紐約州水牛城歐布萊特・諾克斯美術館藏
秋天布列塔尼風景中出現基督像，與「綠的基督」構圖相異。但是此畫並不在描繪樸實的農婦，而是高更自我心中的風景，
基督有如他自身的投影。

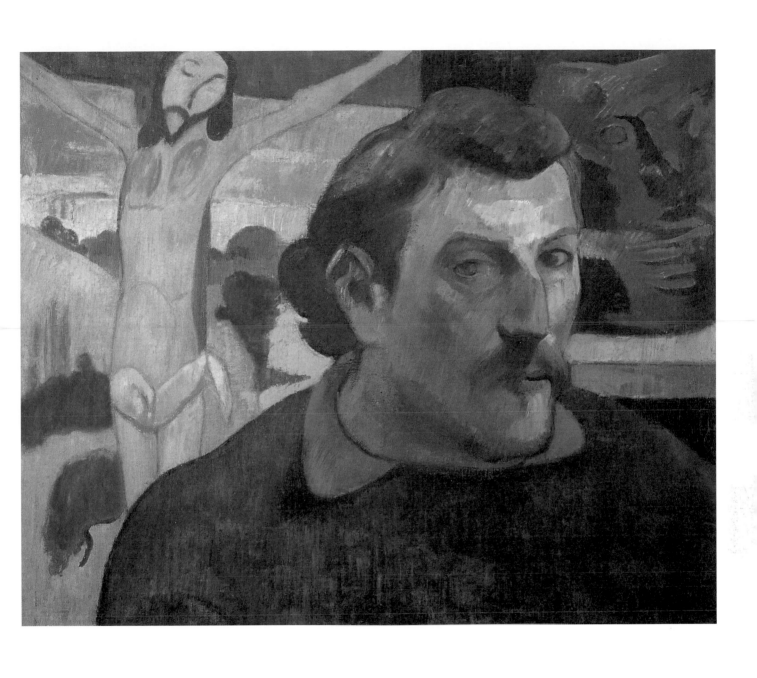

131 • 高更　**有「黃色基督」的自畫像**　1889-1890年　油彩畫布　38×46cm　巴黎奧塞美術館藏

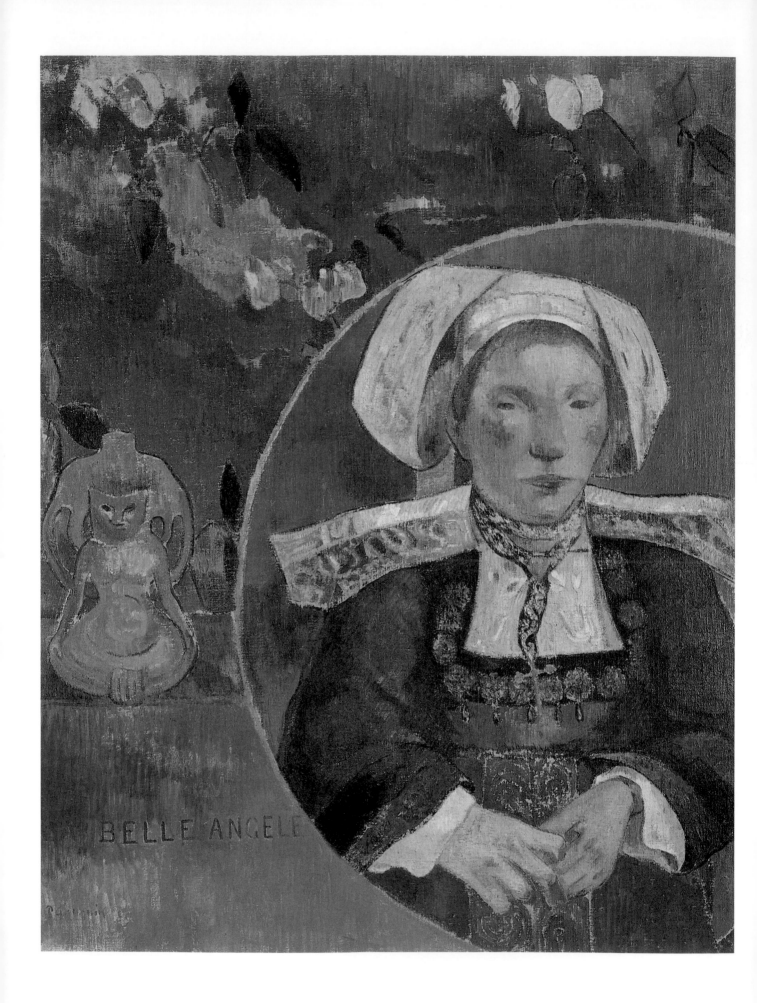

BELLE ANGELE

132 • 高更　**美麗的安琪兒**　1889年　油彩畫布　92×73cm　巴黎奧塞美術館藏

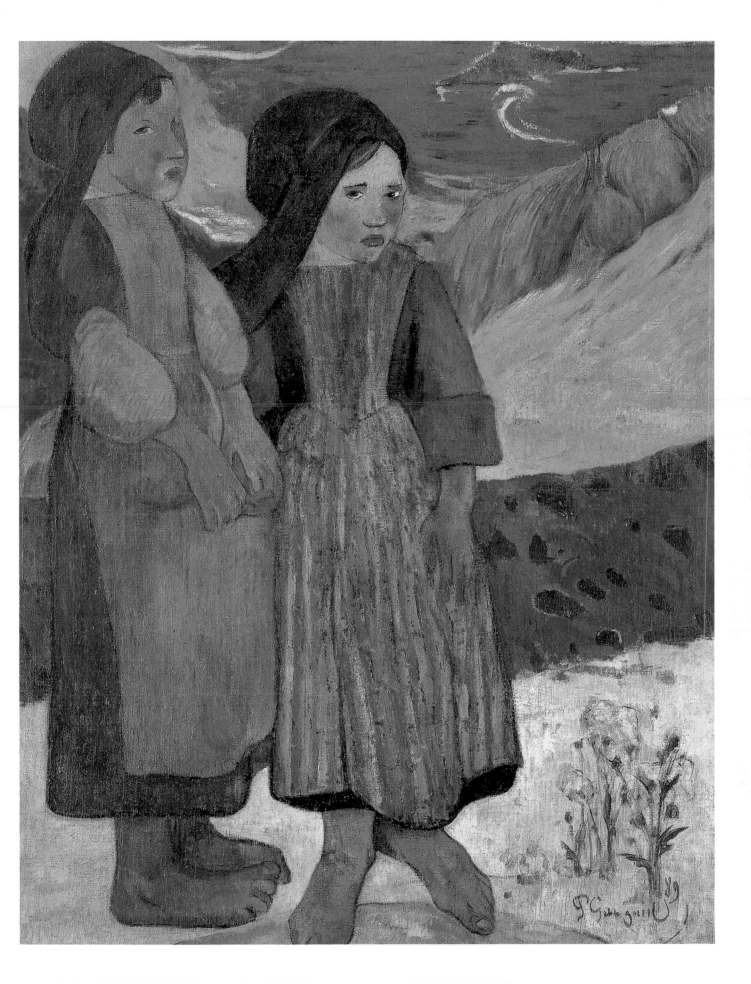

133 • 高更　**海邊的布列塔尼女孩**　1889年　油彩畫布　93×74cm　東京國立西洋美術館藏

Pastorales Martinique. Paul Gauguin

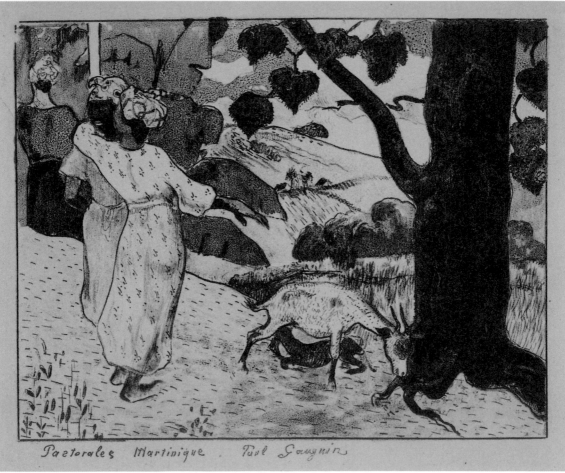

Pastorales Martinique. Paul Gauguin

134 • 高更　**馬提尼克島田園風景**　1889年　石版畫拓印黃紙上　17.6×22.2cm　紐約大都會美術館藏（左頁上圖）
135 • 高更　**馬提尼克島鄉村生活**　1889年　石版畫拓印黃紙上　17.6×22.3cm　美國克里夫蘭美術館藏（左頁下圖）
136 • 高更　**布列塔尼的歡愉**　1889年　石版畫、水彩　20×22cm　南斯拉夫貝爾格勒美術館藏

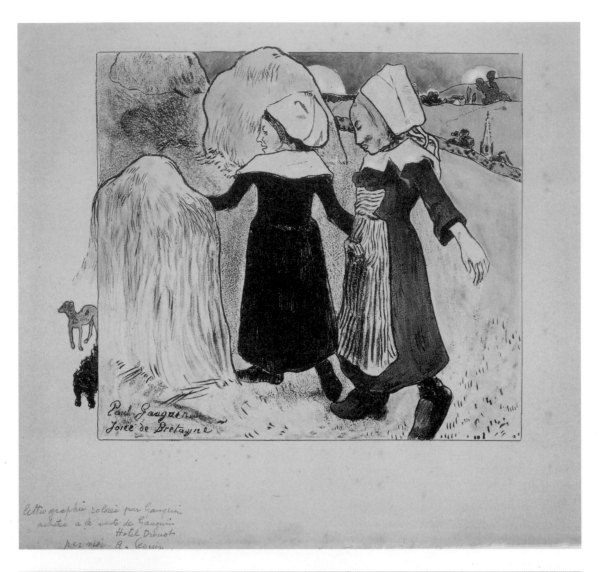

*Lithographie coloriée par Gauguin
achetée à la vente de Gauguin
Hôtel Drouot
par moi A. Séguin*

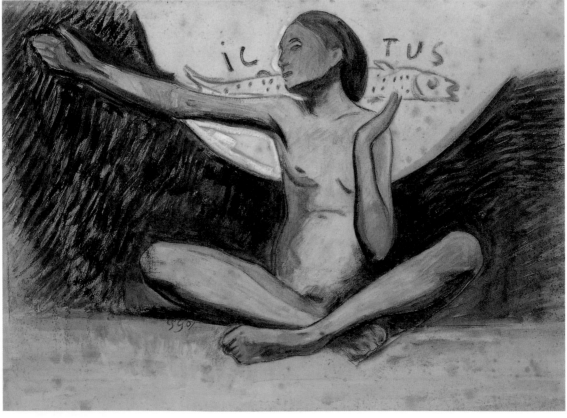

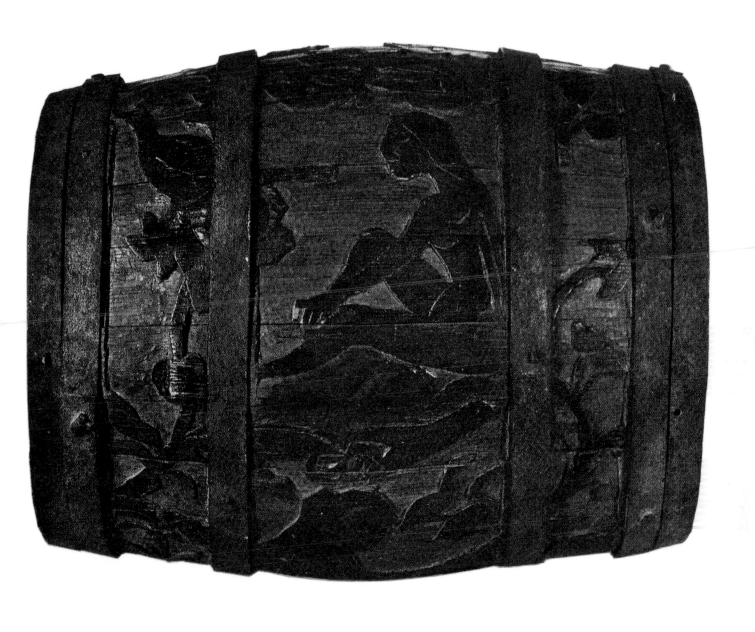

137 • 高更　**布列塔尼的歡愉**　1889年　著色版畫　20×24.1cm　波士頓美術館藏（左頁上圖）
138 • 高更　**魚**　1889年　紙拼貼、水彩油畫　41.6×56cm　丹尼爾·瑪林克藏（左頁下圖）
139 • 高更　**樽**　1889年　彩色木雕　長37cm　直徑31cm　樽的曲面高更以強力形態浮雕表現，是他在馬提尼克島所作。

140 • 高更　**柵欄旁的布列塔尼女人**　1889年　著色版畫　27×31.5cm　紐約私人收藏

141 • 高更　**早春之花**　1888年　油彩畫布　73×92.5cm　蘇黎世美術館藏

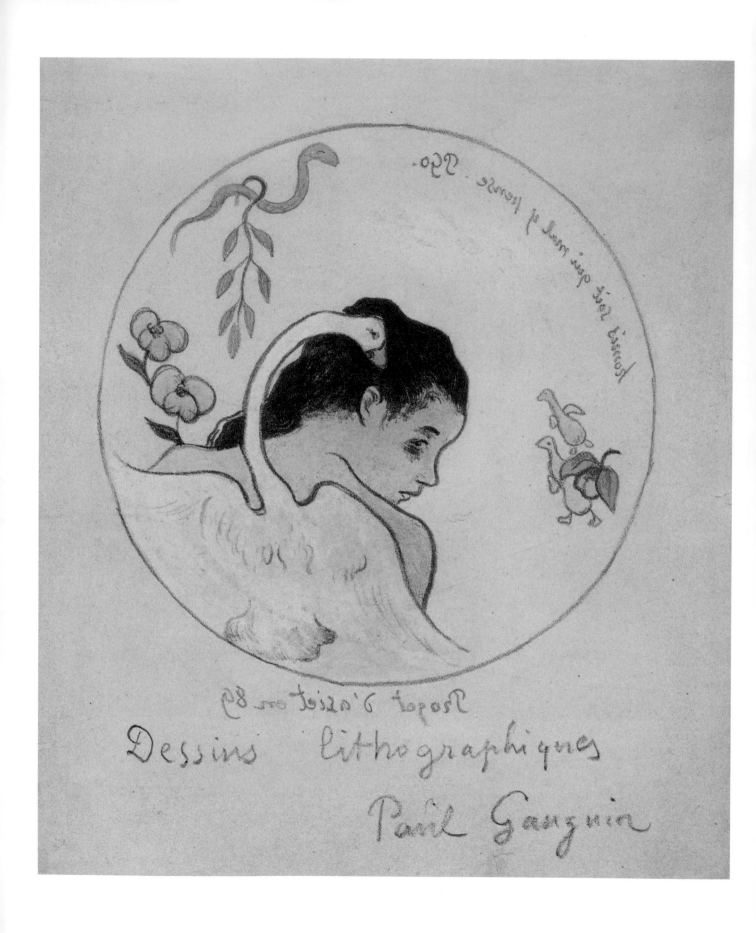

142 • 高更　**盤面設計：沐浴的女人──麗達與天鵝**　1889年　石版畫塗水彩畫紙　33×25.4cm　阿姆斯特丹梵谷美術館藏
143 • 高更　**蟬與螞蟻：馬提尼克島的記憶**　1889年　石版畫拓印在黃紙上　19.7×26cm　紐約大都會美術館藏（右頁上圖）
144 • 高更　**蟬與螞蟻：馬提尼克島的記憶**　1889年　著色版畫　19.3×26.7cm　艾琳與霍華・史登藏（右頁下圖）

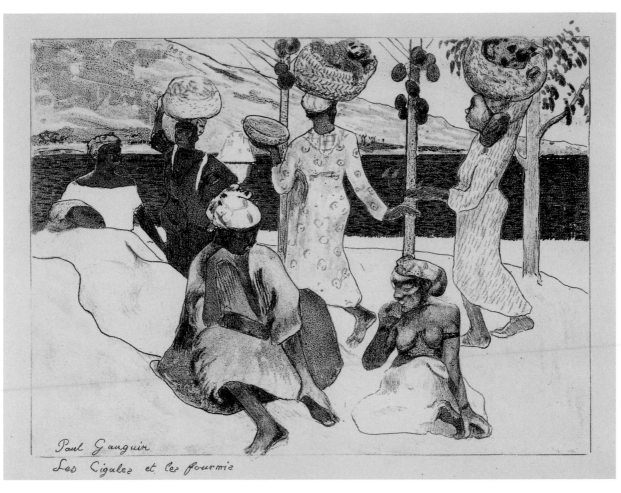

149

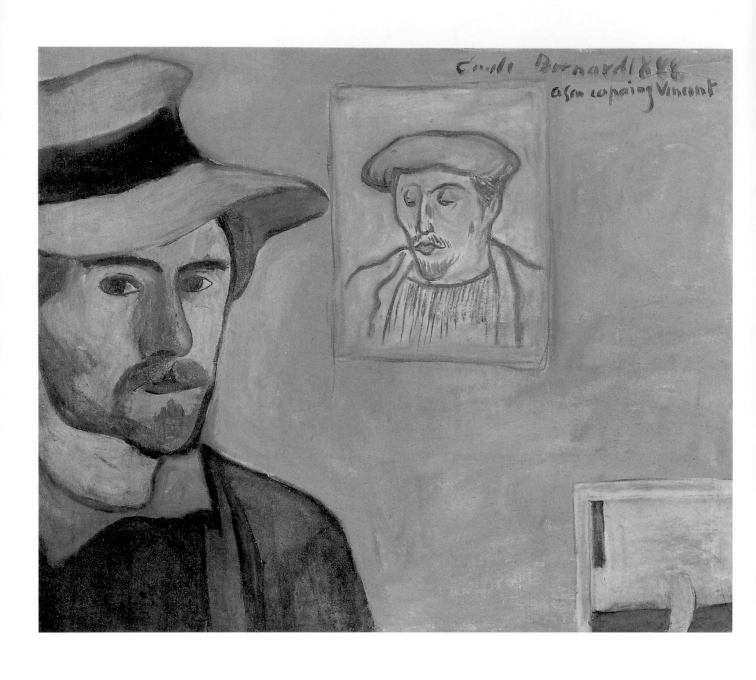

貝爾納　**貼有高更畫像的自畫像**　1888年　油彩畫布　阿姆斯特丹梵谷美術館藏
145 • 高更　**洗衣婦女**　1889年　著色版畫　30.5×35.3cm　波士頓美術館藏（右頁上圖）
146 • 高更　**洗衣婦女**　1889年　石版畫拓印在黃紙上　30.5×35.3cm　紐約大都會美術館藏（右頁下圖）

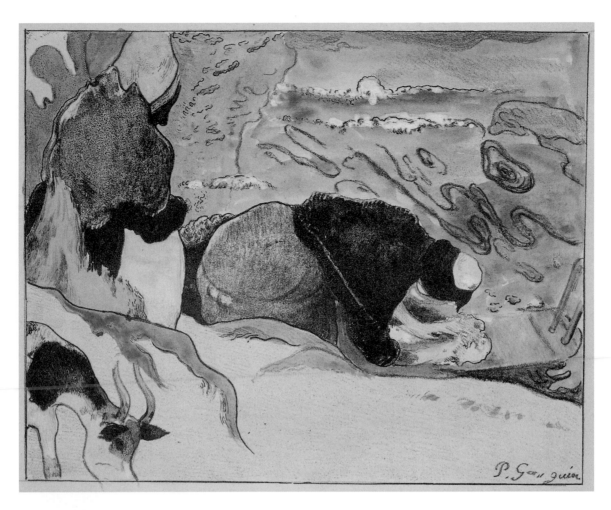

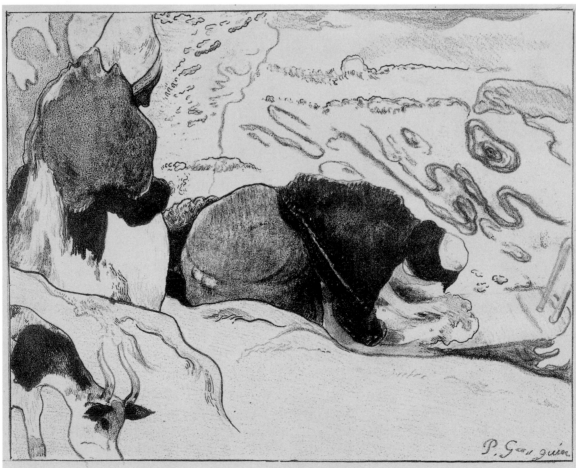

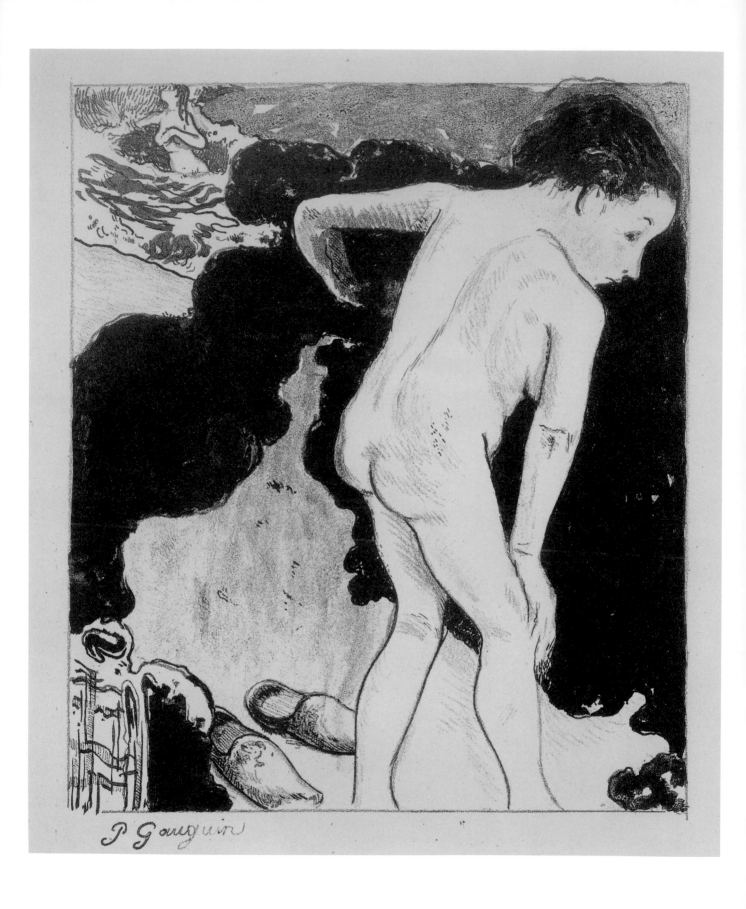

147 • 高更　**布列塔尼的浴女**　1889年　石版畫拓印在黃紙上　23.3×20cm　紐約大都會美術館藏
148 • 高更　**布列塔尼：大海的悲劇**　1889年　著色版畫　16.8×21.2cm　水牛城歐布萊・諾克斯美術館藏（右頁上圖）
149 • 高更　**布列塔尼：大海的悲劇**　1889年　石版畫印在黃紙上　16.8×21.2cm　美國克里夫蘭美術館藏（右頁下圖）

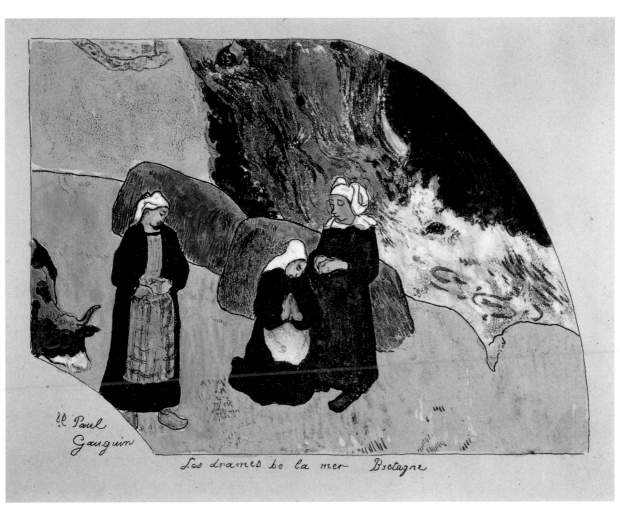

8l Paul Gauguin

Les drames be la mer . Bretagne

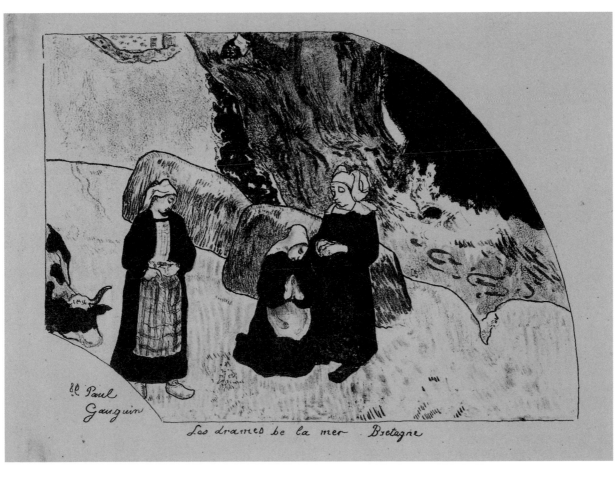

8l Paul Gauguin

Les drames be la mer . Bretagne

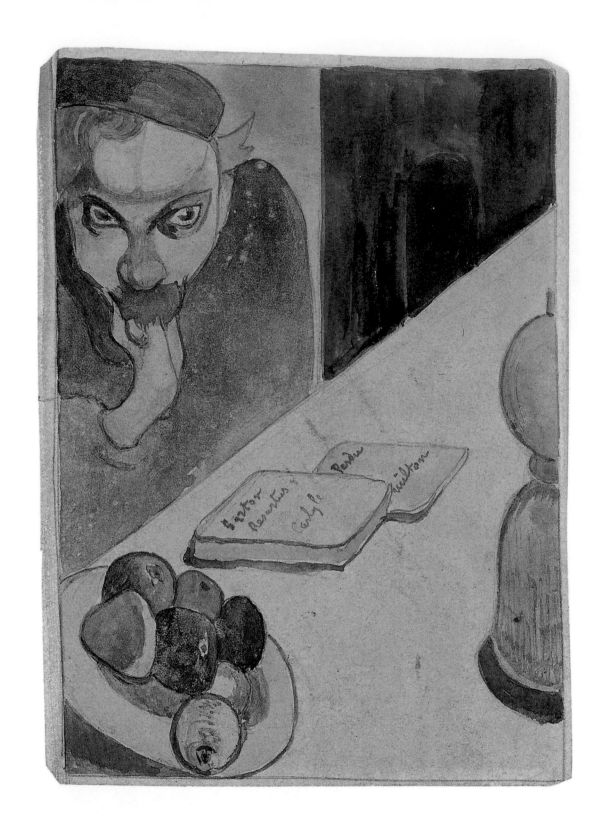

150 • 高更　**迪杭恩像**　1889年　水彩畫紙　16.4×11.5cm　紐約大都會美術館藏
151 • 高更　**大海的悲劇**　1889年　著色版畫　17.1×27.3cm　阿姆斯特丹梵谷美術館藏（右頁上圖）
152 • 高更　**大海的悲劇**　1889年　石版畫拓印在黃紙上　17.1×27.3cm　紐約大都會美術館藏（右頁下圖）

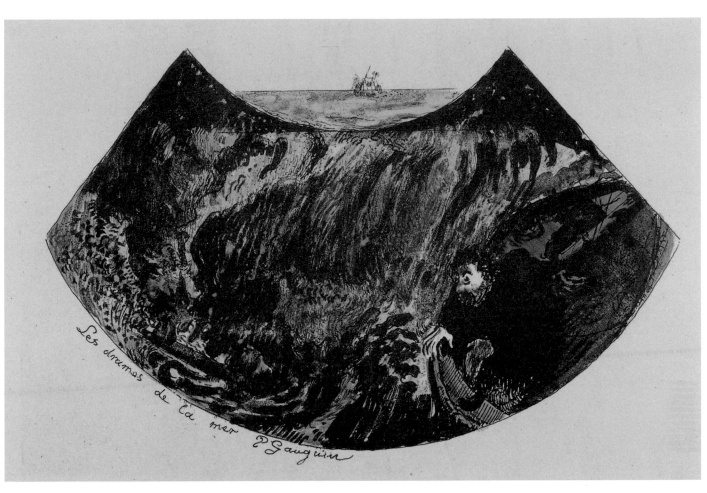

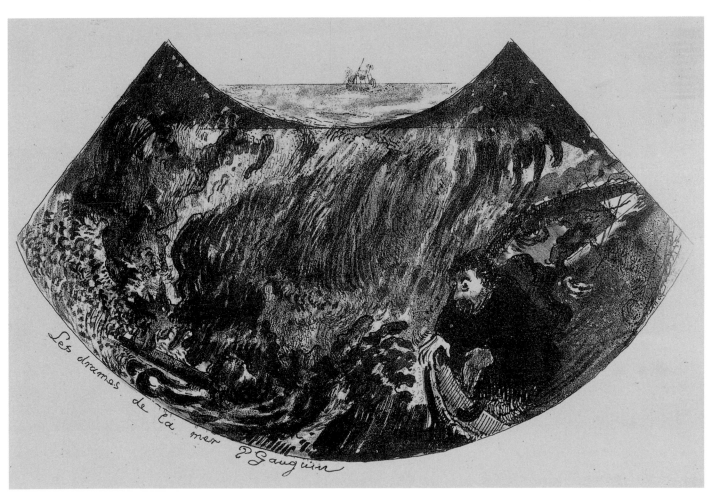

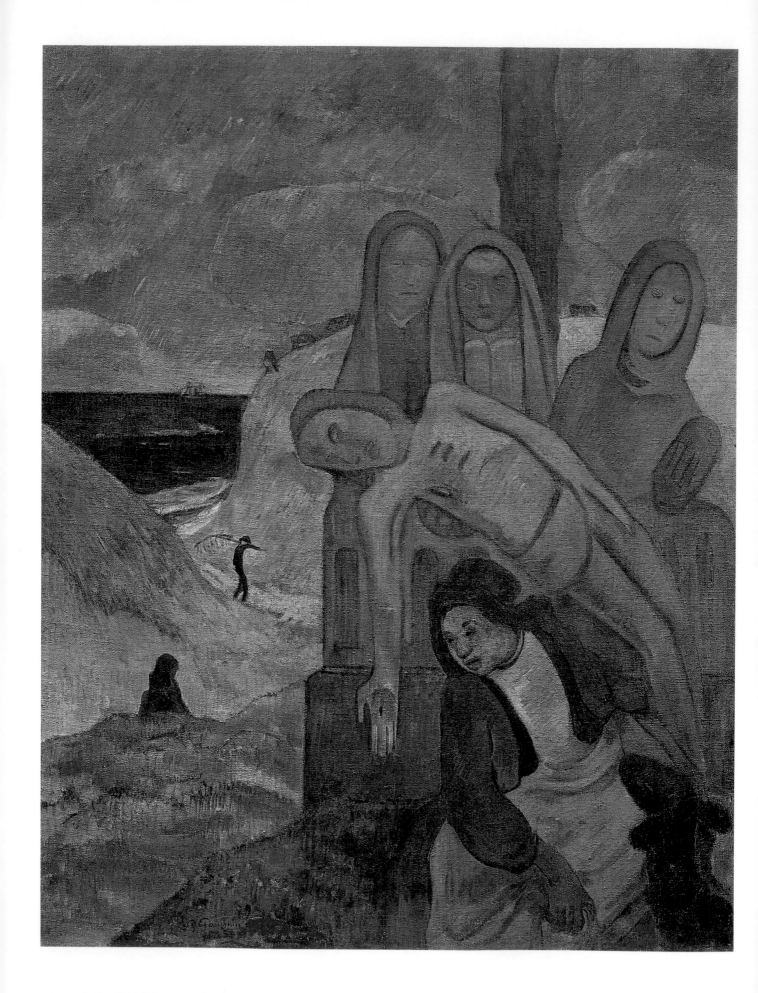

153 • 高更　**綠的基督**　1889年　油彩畫布　92×73.5cm　布魯塞爾比利時皇家美術館藏

154 • 高更　紅牛　1889年夏天　油彩畫布　92×73cm　洛杉磯市立美術館藏

155 • 高更　**布列塔尼的女人與風景**　1889年夏天　油彩畫布　72.4×91.4　波士頓美術館藏

156 • 高更　**普爾杜海灘**　1889年　油彩畫布　73×92cm　私人收藏

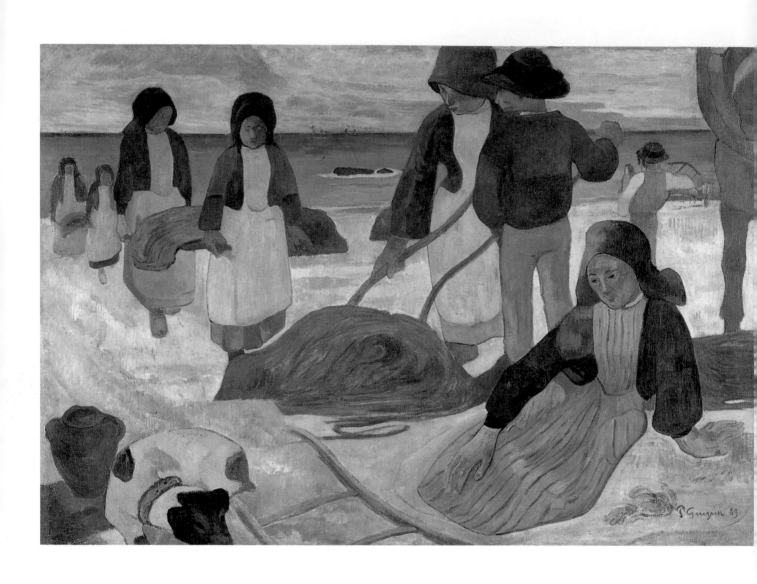

157 • 高更　**採集海草的布列塔尼人**　1889年10-12月　油彩畫布　87×123.1cm

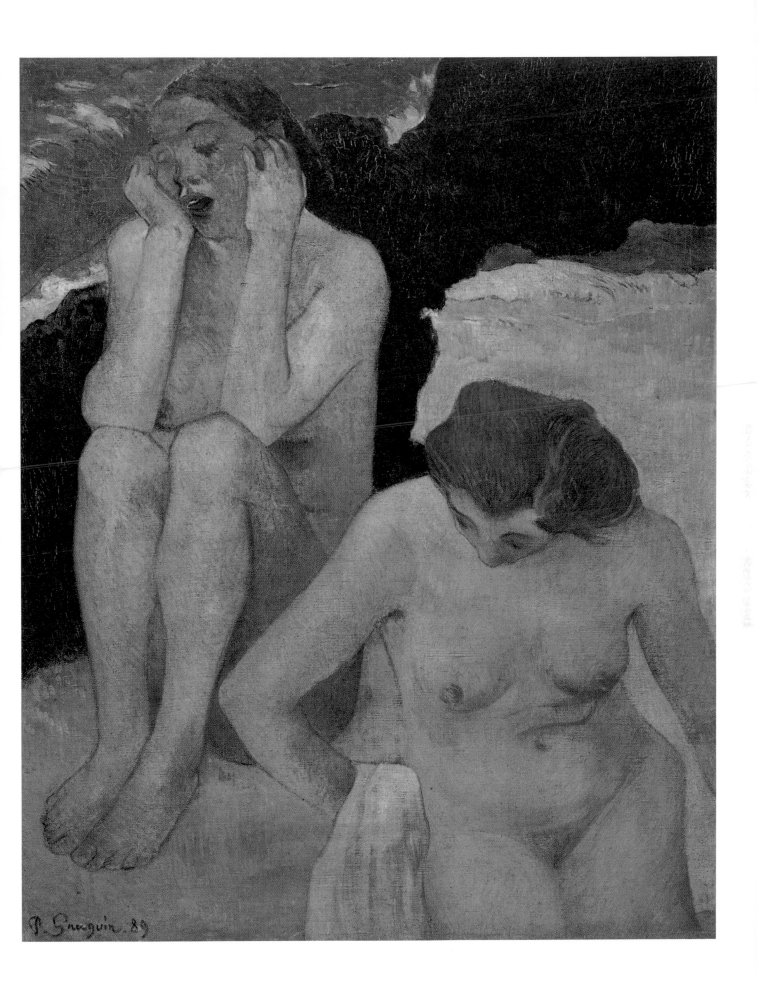

158 • 高更　生與死　1889年　油彩畫布　92×73cm　開羅卡里貝伊美術館藏

159 • 高更　**兩個孩子**　油彩畫布　46×60cm　1889年　黑格·賈克柏森藏

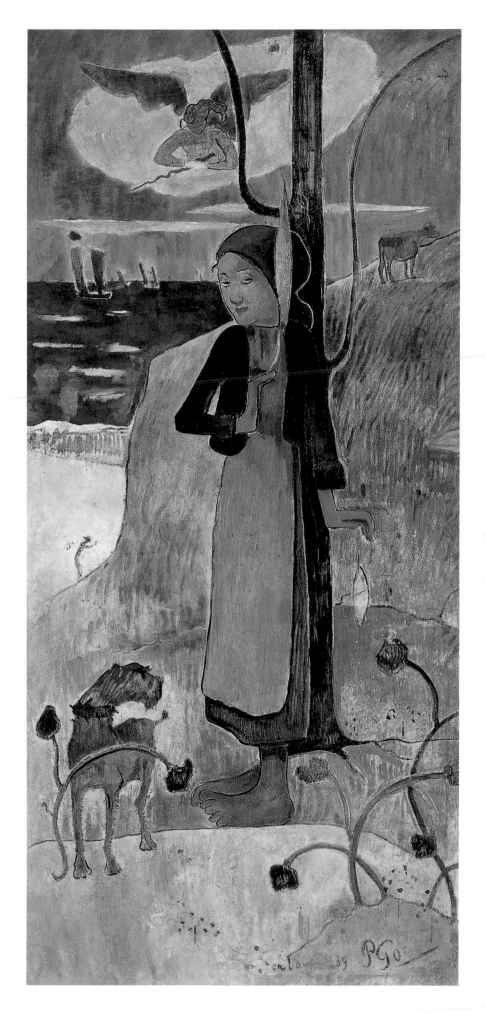

160 • 高更　**布列塔尼少女**　1889年11月
油彩木板　116×58cm　私人收藏

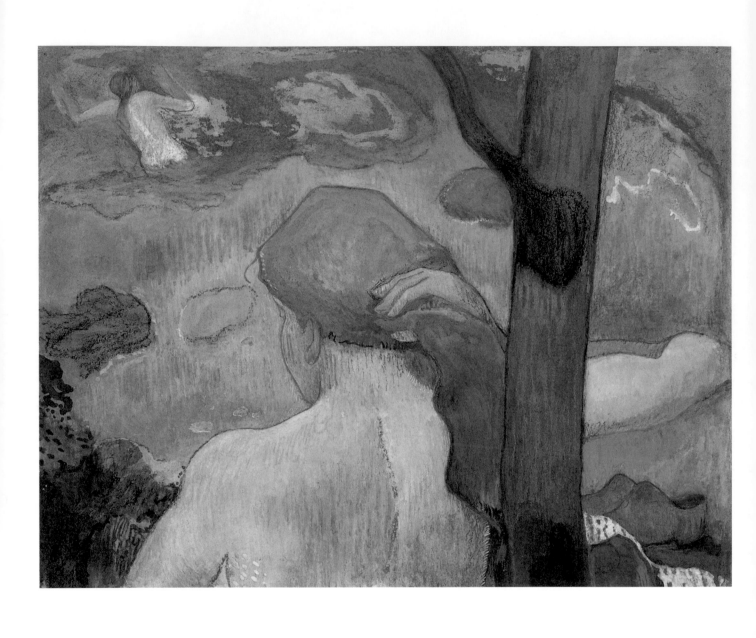

161 • 高更　**沐浴之地**　1889年　粉彩畫紙　34.5×45cm　私人收藏
162 • 高更　**早安高更先生**　1889年11月　油彩畫布貼於木板　75×55cm　洛杉磯Hammer美術館（右頁圖）

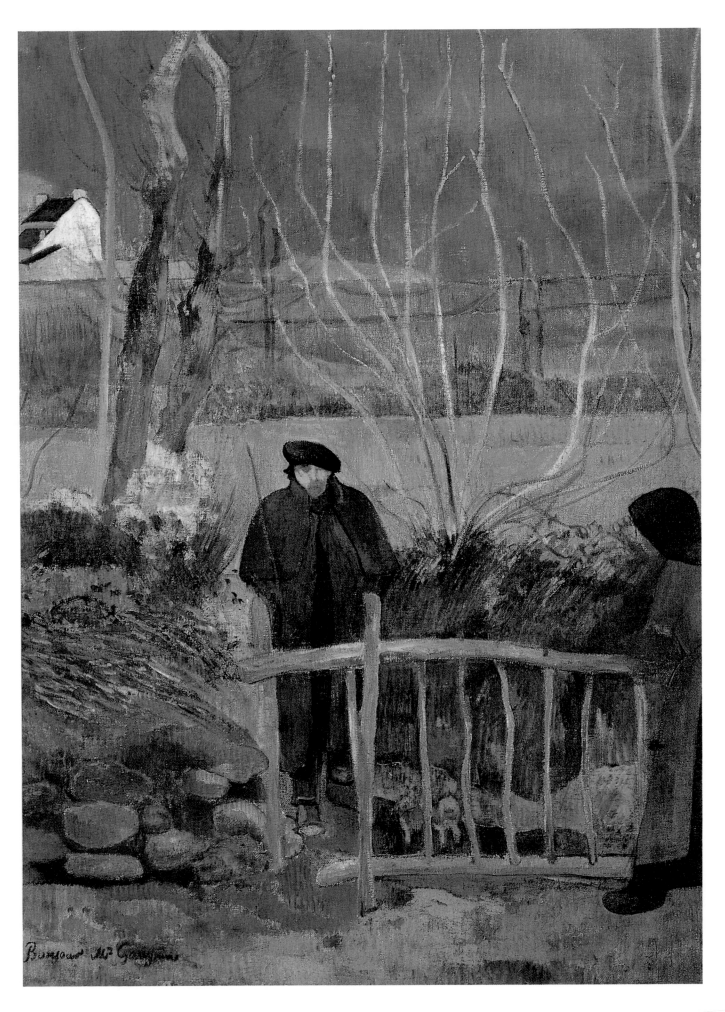

Bonjour Mr Gauguin

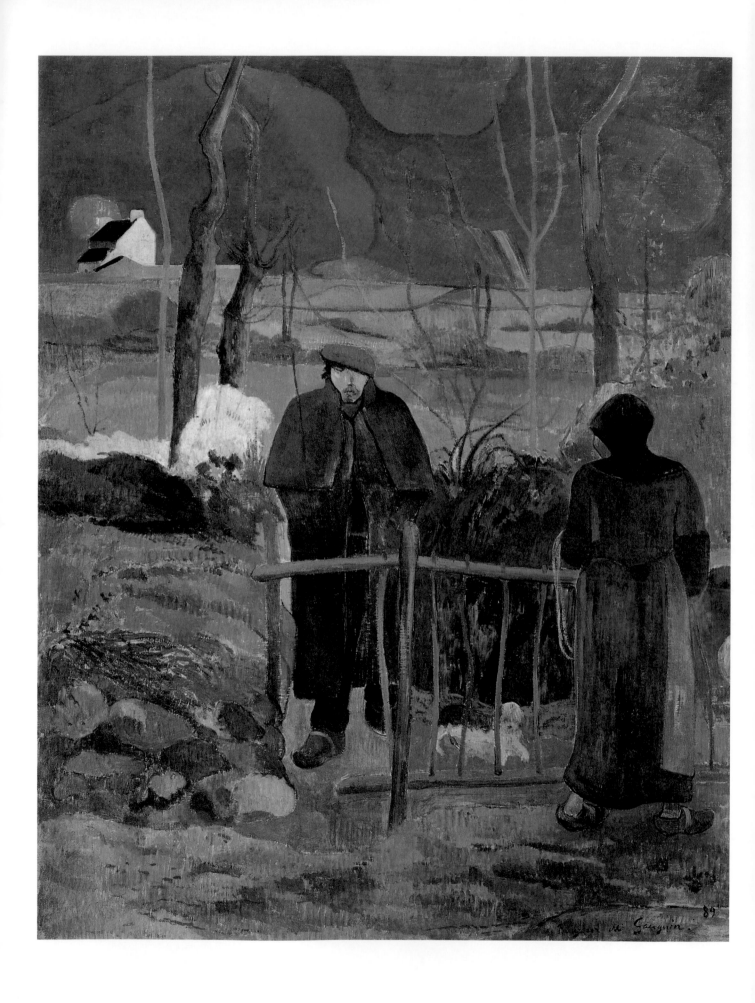

163 • 高更　**早安高更先生**　1889年　油彩畫布　113×92cm　布拉格國立美術館藏

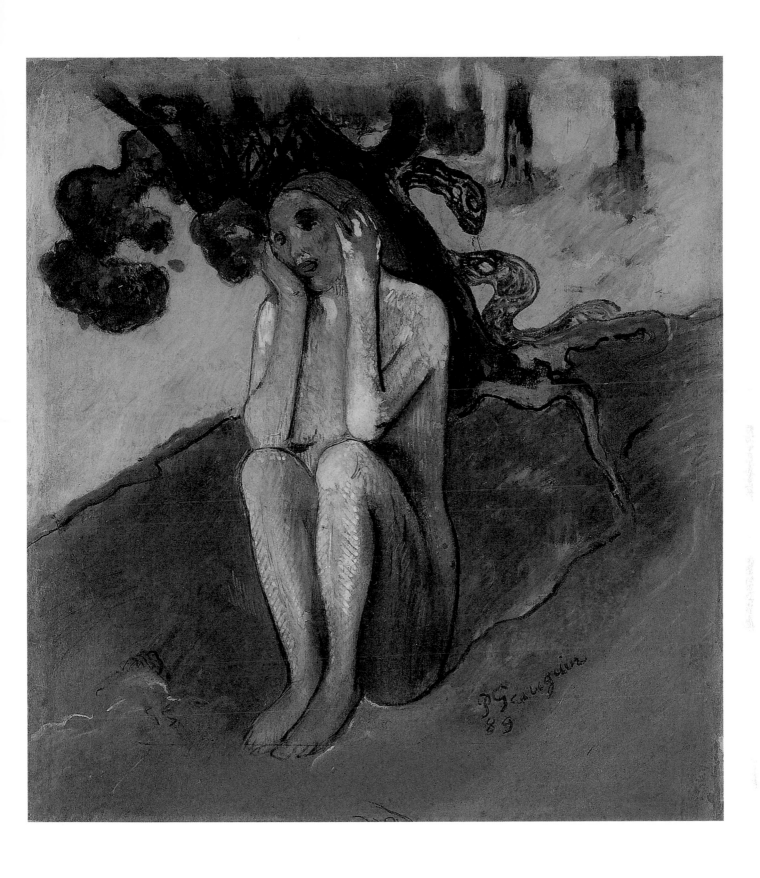

164 • 高更　布列塔尼夏娃　1889年　油彩畫布　33.7×31.3cm　美國德州聖安東尼奧麥奈美術館藏

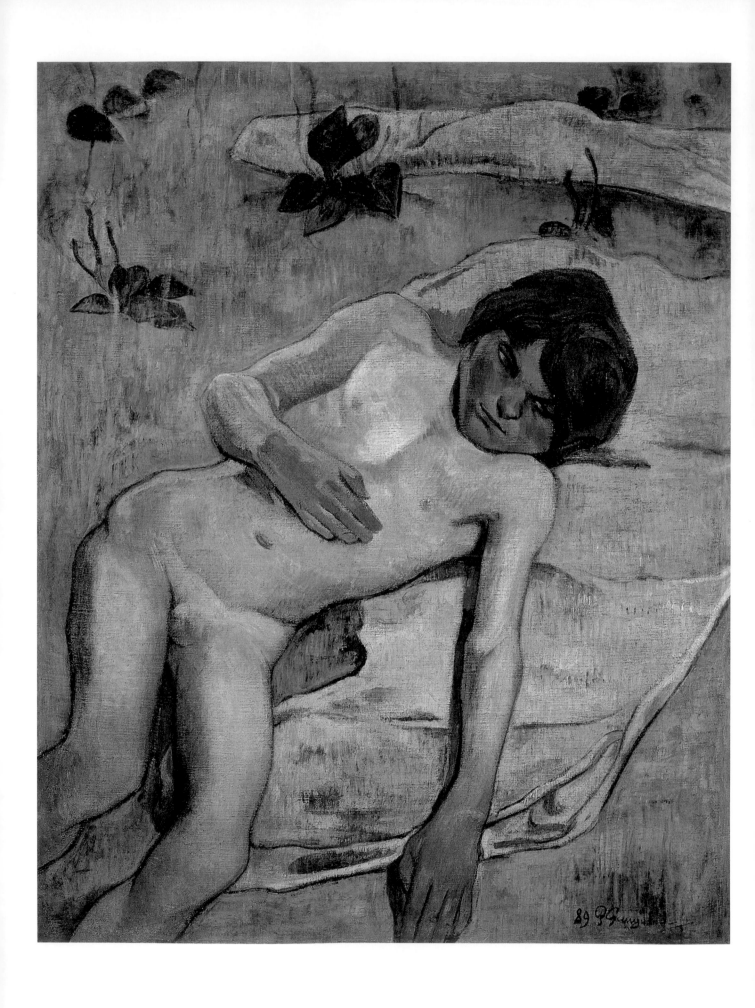

165 • 高更　**布列塔尼的裸體少年**　1889年　油彩畫布　93×74cm　科隆瓦拉夫李察茲美術館藏

166 • 高更　**有坎佩爾水壺的靜物畫**　1889年　油彩畫布　34.3×42cm　加州柏克萊美術館及太平洋電影資料館藏

167 • 高更　洋蔥、甜菜與日本浮世畫的靜物　1889年　油彩畫布　40.6×52.1cm　紐約茉蒂與米契史坦哈特收藏

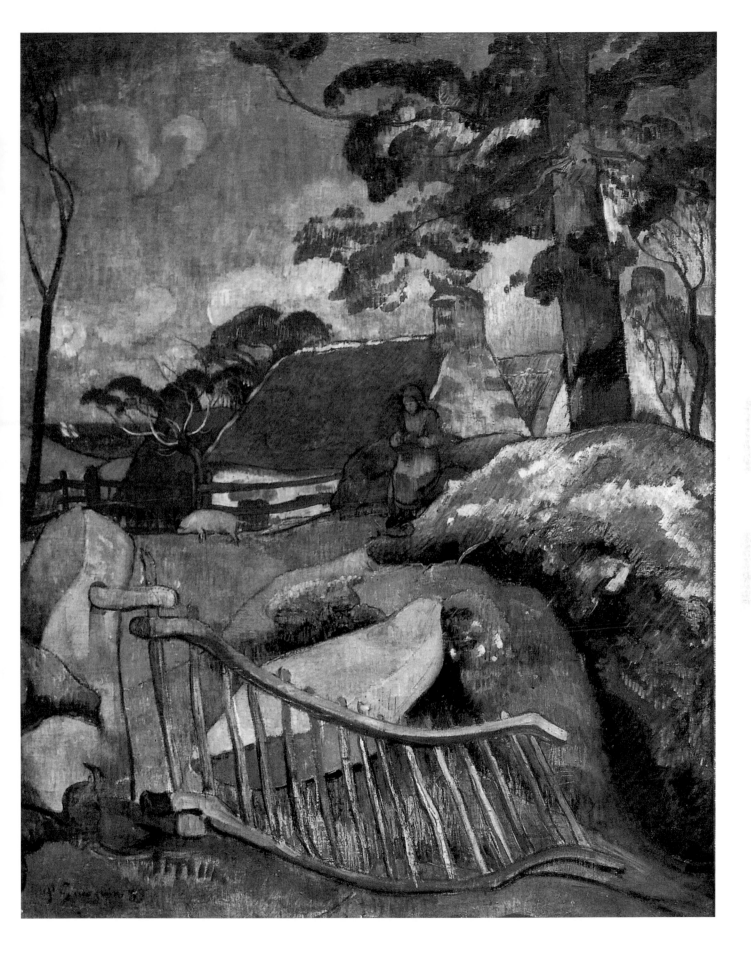

168 • 高更　籬笆　1889年　油彩畫布　92×73cm　私人收藏

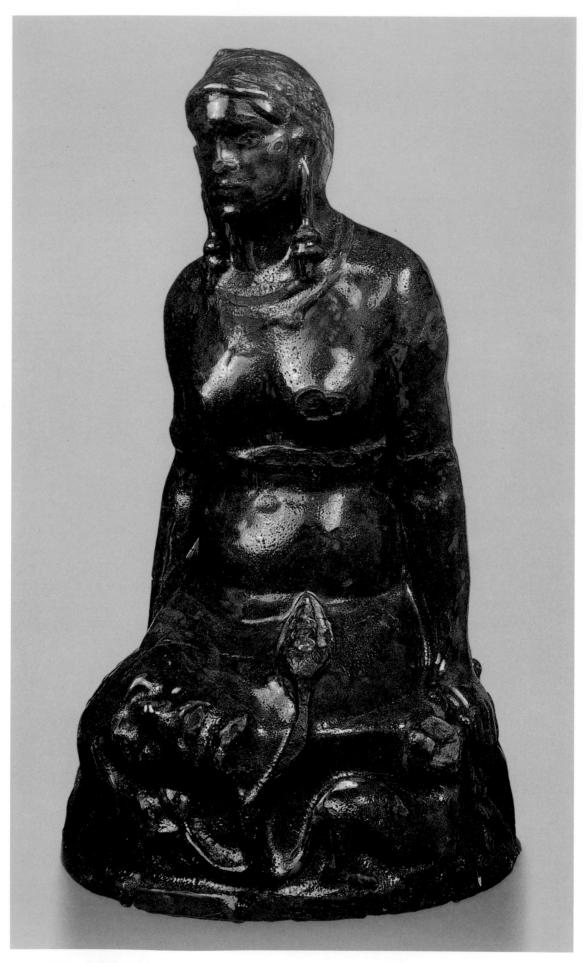

169 • 高更　莎樂美（黑膚維納斯）　1889年春夏　雕塑　高50cm×寬18cm

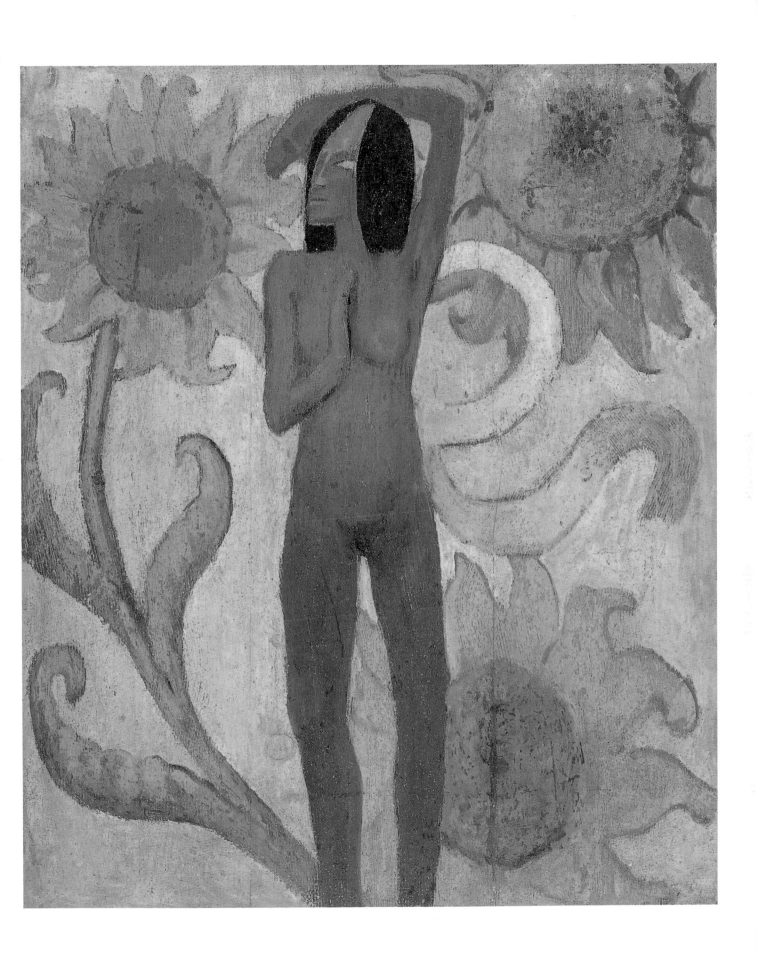

170 • 高更　**裸女與向日葵**　1889年11月　油彩木板　64×54cm　私人收藏

171 • 高更 **夏娃與毒蛇及其他動物** 1889年 塗彩橡木 34.7×20.5cm 黑格‧賈克柏森藏（左圖）
172 • 高更 **裸女與花** 1889年 高70cm 木雕 丹麥國立美術館藏（右圖）

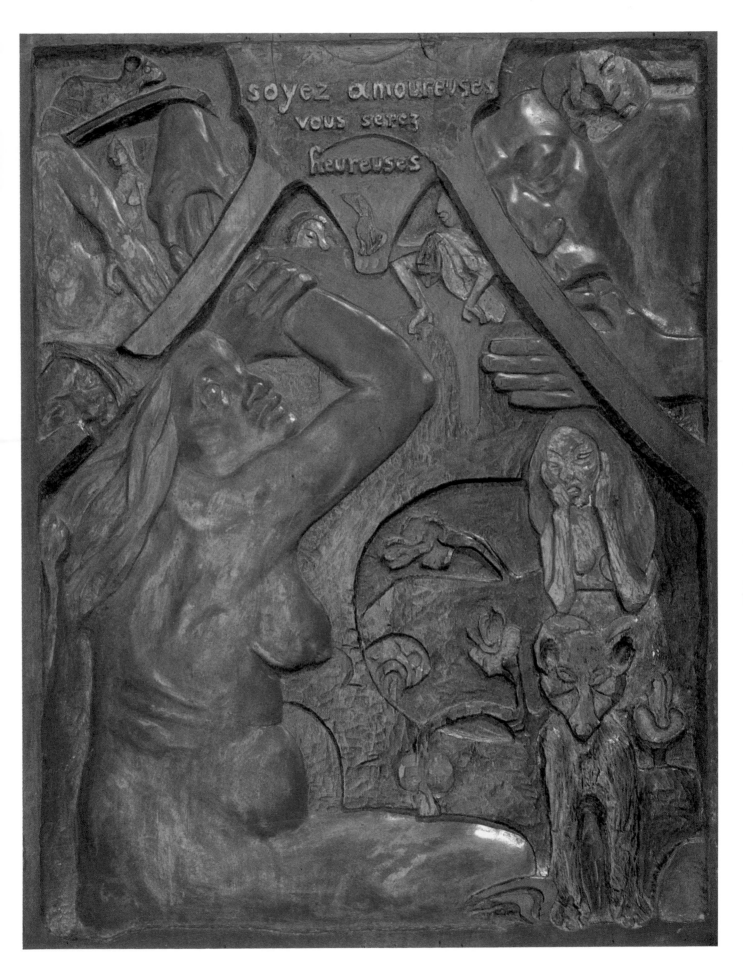

soyez amoureuses
vous serez
heureuses

173 • 高更 **戀愛中的女人都是幸福的** 1889年 木雕著色 97×75cm 波士頓美術館藏

174 • 高更　**女人與芒果果實**　1889年　橡木彩繪　30×49cm　哥本哈根新卡斯堡美術館藏（上圖）
175 • 高更　**裸女**　1889年　橡木彩繪　35×45cm　哥本哈根新卡斯堡美術館藏（下圖）

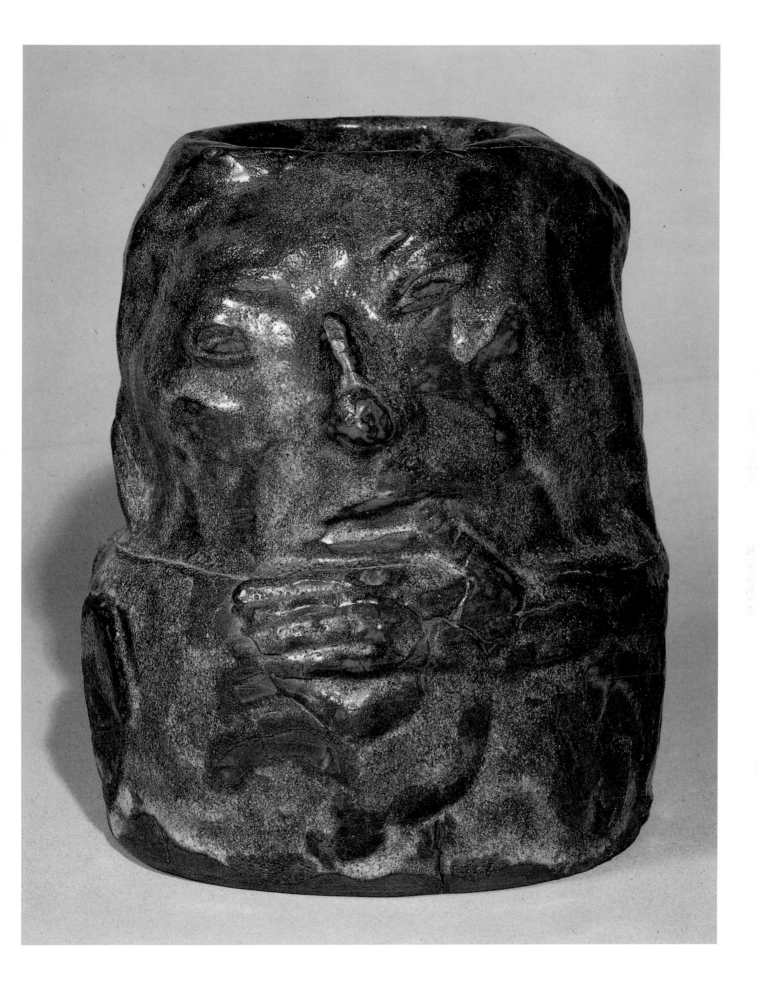

176 • 高更　**自塑像**　1889年春日　炻器（陶器的一種）　高28cm　巴黎奧塞美術館藏

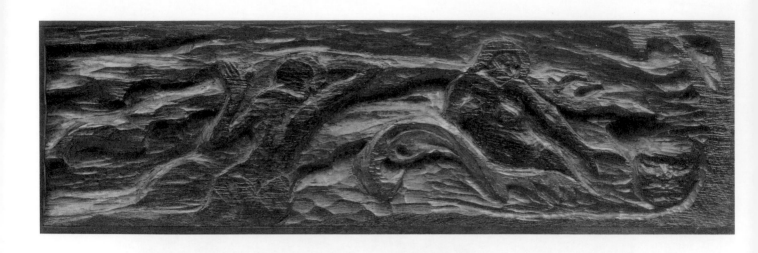

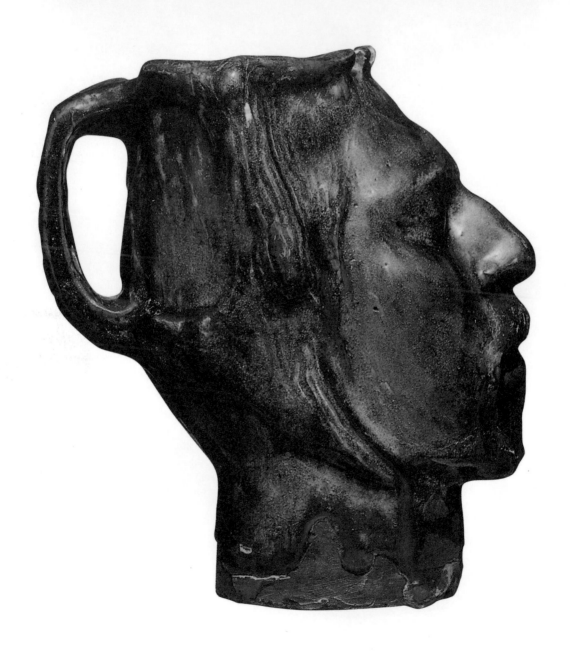

177 • 高更　**娥丁（水女神）**　1890年　木雕　16.5×56.5cm　私人收藏（上圖）

178 • 高更　**自刻像壺**　1889年　炻器（陶器的一種）　高19cm　哥本哈根新卡斯堡美術館藏（下圖）

179 • 高更 **風景中的農婦與牛隻** 1889-1890年 水彩畫紙 26.4×31.9cm 紐約莎拉安與卡拉瑪斯基藏

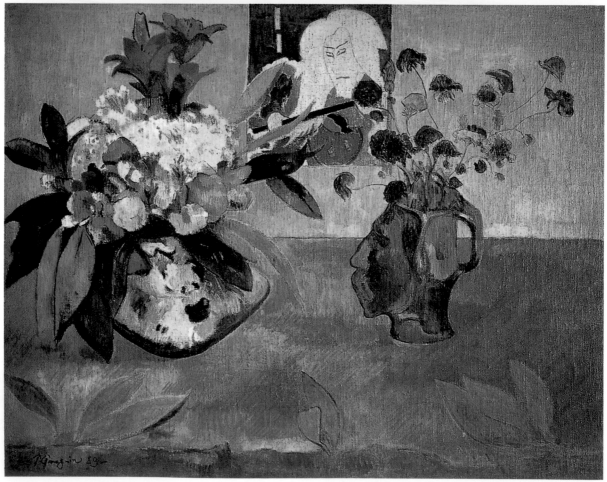

180 • 高更　在布列塔尼懸崖邊的豎笛樂手　1889年夏天　油彩畫布　73×92cm　阿凡橋學校收藏（左頁上圖）
181 • 高更　有日本浮世繪的靜物　1889年　油彩木板　73×92cm　紐約私人收藏（左頁下圖）
182 • 高更　玫瑰與小雕像　1890年春夏　油彩畫布　73.2×54.5cm　法國雷姆斯藝術學院美術館藏

183 • 高更　**藍色屋頂（普爾杜農家）**　1890年　油彩畫布　73×92cm　私人收藏

184 • 高更　**安涅特・貝菲爾肖像**　1890年　蠟筆畫紙　34.6×31.1cm　Malcolm Weiner收藏

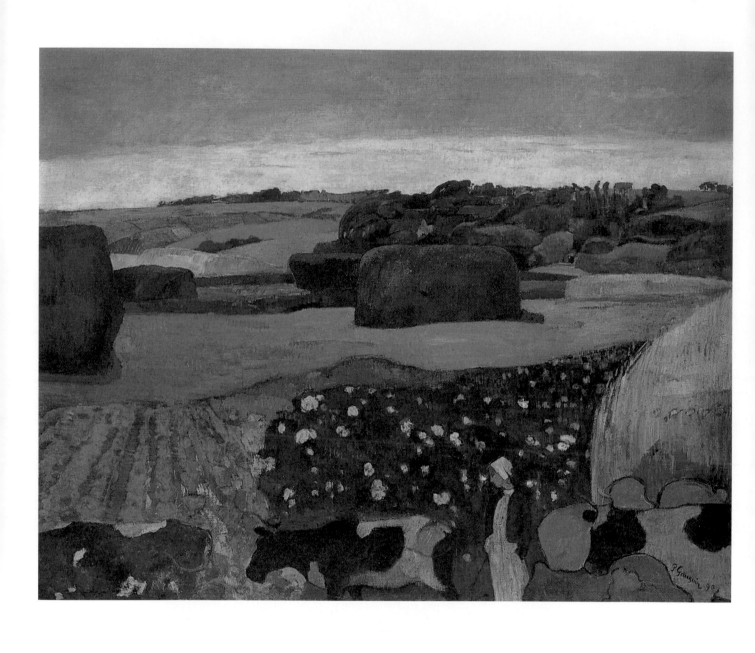

185 • 高更　**布列塔尼的乾草堆**　1890年　油畫畫布　74.3×93.6cm　哈里曼基金會藏

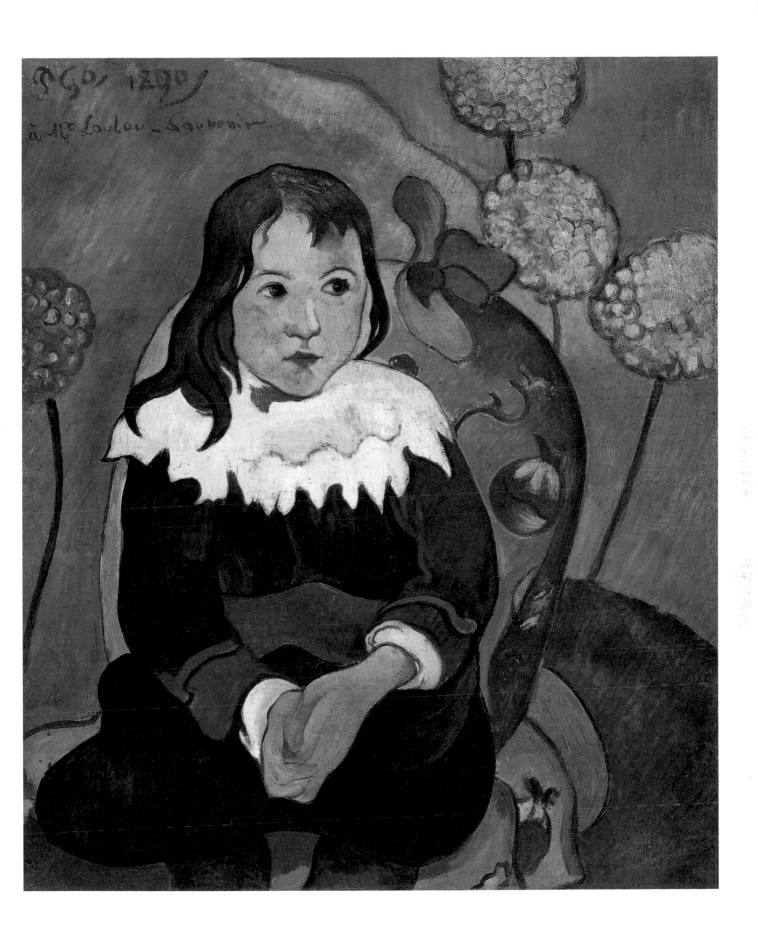

186 • 高更　**魯魯的肖像**　1890年　油畫畫布　55×46.2cm　美國巴恩斯收藏

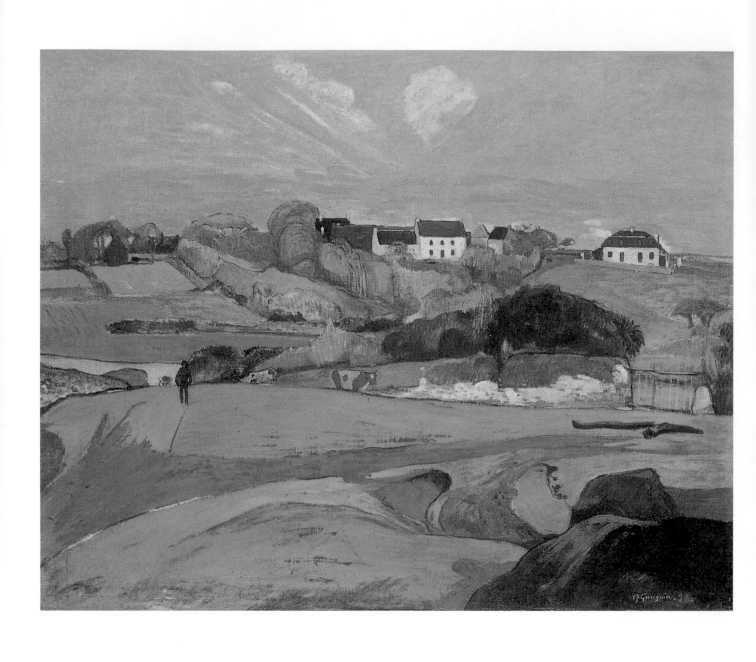

187 • 高更　**阿凡橋風景**　1890年　油畫畫布　74.3×92.4cm　華盛頓國家畫廊藏

188 • 高更　**愛的熱情**　1890年　水彩畫　直徑26.7cm　紐約私人藏

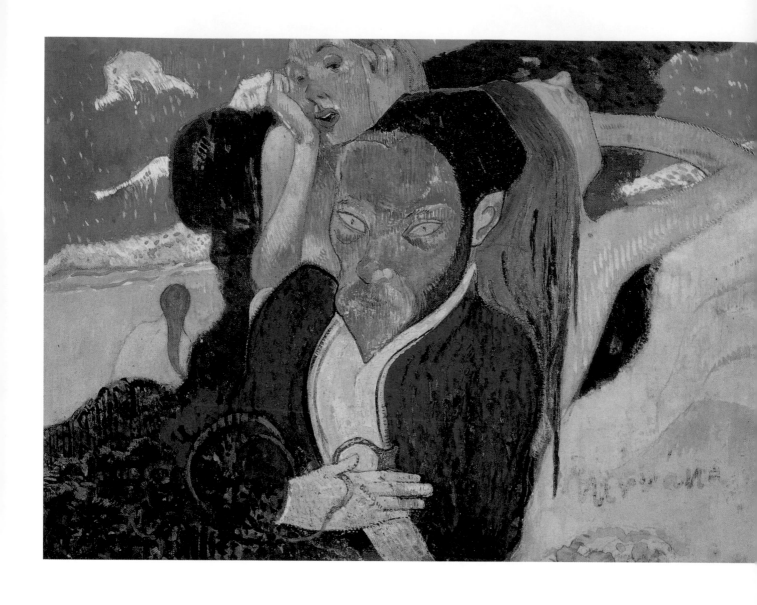

189 • 高更　涅槃（背後有尼娃的麥埃杜哈恩肖像——高更荷蘭朋友）　1890年　乾彩畫　20.3×28.3cm
美國哈佛華滋華士圖書館藏
190 • 高更　少女與狐狸　1890-1891年　蠟筆卡紙　31.6×33.2cm（右頁上圖）
191 • 高更　自畫像　1889-1890年　水彩畫紙　15.2×20cm　荷蘭崔利登基金會藏（右頁下圖）

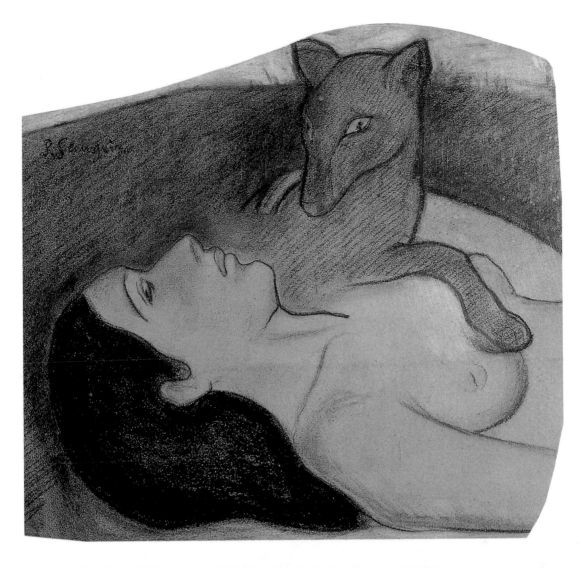

192 • 高更　**有塞尚靜物的婦人像**　1890年　油畫畫布　65×55cm　芝加哥藝術協會藏

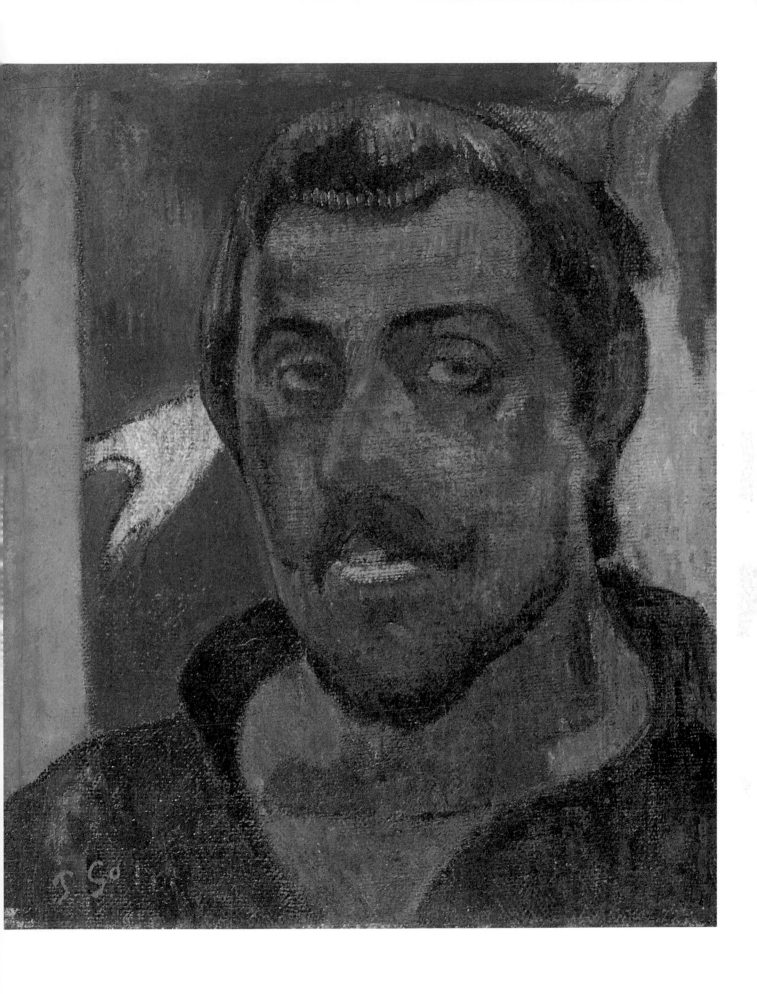

193 • 高更　**自畫像**　1889-1890年　油彩畫布　46×37cm　俄羅斯莫斯科普希金美術館藏

高更繪畫名作

大溪地時期（1891年～1903年）

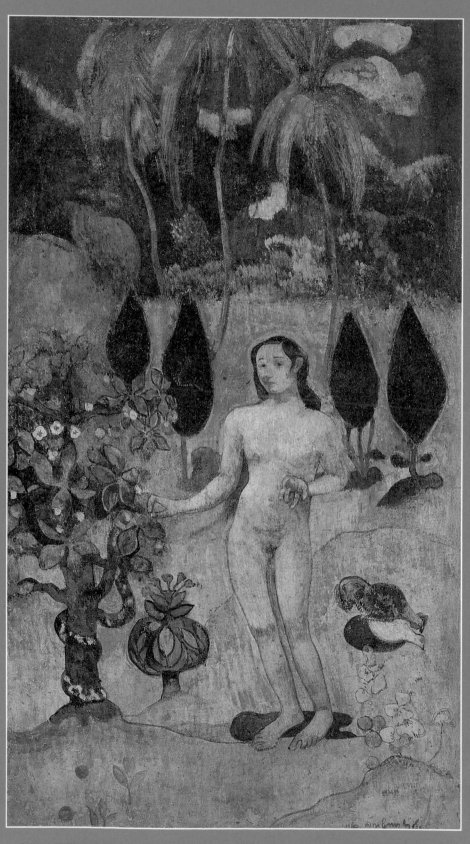

194 · 高更　異國的夏娃　1890-1894年　水彩畫紙　42.8×25.1cm　日本神奈川保麗美術館藏

野地的高尚——高更在大溪地

　　傳記作家亨利·佩魯肖（Henri Perruchot）寫的《高更的生涯》一書，如同他所寫的塞尚、梵谷及其他人物的傳記一樣，均以周密的資料蒐集為基礎，寫就意趣盎然的畫家傳記。

　　作者在本書的序文第一行寫著：「雖然保羅·高更去世已六十年了（高更死於1903年5月8日，佩魯肖的著作寫於1961年），但是直到今日，高更依然能挑起人們強烈的情感——同樣強烈的對他喜愛與厭惡的情感。我研究越深，越覺得不可思議。」

　　簡而言之，高更不論是在生前，或是死後已超過半個世紀，都同樣有那麼多非常喜愛他的人，也有那麼多非常討厭他的人。佩魯肖的說法或許有些誇張，但也有其道理。高更的畫作或雕刻上，總是帶著令人害怕的壓迫感，像是被逼問著究竟是贊同或反對。梵谷的作品亦是如此。難怪他二人在阿爾僅維持了短暫的共同生活就發生衝突，實是無法避免的宿命。

　　雖然我非常喜歡高更的畫，但若是和他生活在同一個時空環境中，對他這樣偏執於夢想的人，或許未必完全認同。他所表現的桀驁不馴，想必滿令人反感，甚至心生厭惡吧。從他的文章中，特別會有這種印象。雖然他在現實生活中擁有許多對他非常關懷的朋友，卻往往與他相距遙遠。

　　在《高更回憶錄：此前以後》一書中，有以下記述：

　　「說到梵谷，我剛到阿爾的時候，他正飽受新印象派的衝擊，在那股潮流中載浮載沉。……我想幫他開示，只要他看到我豐厚的底子，就能輕易解惑了。梵谷擁有獨創的特質，他就像那些被蓋上個性之烙印的人一樣，一點也不會畏懼他人，而且一點也沒有頑固的地方。從那天開始，我們的梵谷就有驚人的進展了。」

　　「我抵達阿爾的時候，梵谷在作畫上是靠著自己摸索而來，而我比他年長多了，也比他有成就（高更比梵谷大5歲）。我雖然有些地方要靠他，但因為意識到我對他大有幫助，所以我對自己在繪畫上的思考就更為堅定了。當遇到困難的時候，誰都會想到有比自己還不幸的人存在。」

　　此處雖僅摘錄兩小段，但已呈現了高更在書寫時，慣常寫下他對人的態度，及冷眼評論的特色。高更可以說是個極為冷靜的人，他很實際，也是很傑出的知性人物。高更在文集《諾亞·諾亞》，或在眾多的書信、隨筆、回憶錄之中，都展現了他敏銳的觀察力，及優越的整合能力。

　　與高更相對照，梵谷則像個不斷燃燒的靈魂，從他遺留下來為數極為可觀的書信來看，亦有著令人驚嘆的洞察力，而從他運用的語言（大多數的書信不是以母語荷蘭文寫就，而是法文）更展現了非凡的語文能力。

　　在《梵谷書簡全集》中，他寄給弟弟西奧的信上寫著：

　　「高更即使在這個有趣的阿爾小鎮，對作為我們工作室的這個小小的黃屋，甚至是對我都不太滿意的樣子。

　　實際上，我自己也因為他而感到落入進退兩難的局面。不過，弄到這個地步，純粹是因為我們自身

性格的問題。

我想最後的結局，不是乾脆的請他出去，就是果斷的讓他留下來。總之，必須深思熟慮後再做出行動。

高更是個非常強悍，非常有創造力的人。因此一定要讓他平安才行。他若是不在此處被發掘，也應該會在別處被發掘吧！」

這封信寫於1888年12月23日，正是發生梵谷割耳事件的前一日。正如頭腦清楚的高更一樣，梵谷對他這位敬愛的友人，已看出了未來必將面對的坎坷命運。高更因著強烈的自信和冷靜，形成他的藝術本質；而梵谷時時掛念著對他人的關懷，則構成他的藝術本質。

與梵谷走在完全不同道路上的高更，被梵谷描述是個極有創造性的人，「一定要讓他平安才行」，恐怕不是在阿爾才發現這一點，也許早在之前就已發現到了。

梵谷與弟弟西奧相繼於1890和1891年去世之後，高更於1891年6月，前往他嚮往的大溪地。他住在大溪地的兩年時間，雖然寫下讚美原始自然的牧歌式文集《諾亞‧諾亞》，但因貧病交迫，而不得不回到法國。不過，高更抵不住內心想要回到大溪地的渴望，於1895年9月再度前往大溪地，直到1901年8月才轉往馬克薩斯群島的希瓦奧亞島。這段期間，他曾於1898年試圖自殺未果。他在異鄉飽受孤獨、病痛和貧困之苦，眼見殖民地政府的腐敗、再三與官僚間發生對立和衝突，以及他最疼愛的女兒安莉妮的死訊，都摧殘著他堅毅的意志。

高更讓自己混居在原住民之間，期望自己像個「野蠻人」般的生活，但現實上，他的骨子裡終究是個「白人」。只能過著「文明人」的高更，或許在他絕望之際，想到的不是南海地方的人或風土，而是往昔的布列塔尼風光，於是布列塔尼雪景畫成為他的絕筆之作。1903年5月8日，他像個落魄的浪人般，在一間破舊髒亂的小屋中嚥下最後一口氣。當時在他身邊的，只有一位和他親近的鄰居——原住民提奧加，臨終前他喃喃的說了一句「啊——這裡什麼人都沒有了！」

距今一個多世紀前的大藝術家們，由於對文明世界的厭惡而極思逃脫於化外之地，現在情況已大大改觀了。這段時間曾發生的二次世界大戰，已逐漸為人淡忘；取而代之的是新的人種戰爭、經濟戰爭、宗教戰爭，大量以虐殺手段進行的開發與實驗，交通建設和資訊交流的電子化，使世界上所有的原始祕境，都急速的朝觀光方面發展。當然如大溪地等地，再也不是人間祕境了。由於高更的名氣，使他最嫌惡的機構組織以最有效率的方式，將當地的「野蠻」成功的改造為一處「文明」地方。說來真是非常諷刺的事。

這麼看來，高傲自信、狂放不羈的高更，秉著堅持理想唯我獨行的精神，最後卻成了為自己鑿掘墓穴的下場。

從高更在大溪地寄給好友及妻子的眾多書信，他其實非常清楚自己是落入了多麼諷刺的命運之網羅

196 • 高更 〈我們從何
　　　處來？我們是誰？
　　　我們往哪裡去？〉
　　　（彩圖376～377頁）
　　　素描習作　1898年

中。這位藝術家因著他宿命的悲劇，而帶給世人偉大的藝術遺產。

在《保羅‧高更——來自大溪地的書信》中，高更寫著：

「妳説我生在一個不能讓藝術家安享幸福的時代，這話説得沒錯。妳真不傻。不過，我是個大藝術家，我自己非常清楚這些事。我一直忍受這些痛苦，正因為我是大藝術家。我是為了追求自己的道路而這麼做，否則的話，我豈不是欺騙自己嗎？……我對自己要創作什麼，為何要創作等事，一直都很清楚明白。我的藝術中心只存在於我的腦袋中，不在他處。」

這封信是高更第一次旅居大溪地時，寫給他那位氣憤之下回到祖國丹麥的妻子梅特的信。他的文字，表面上是自信滿滿、傲岸不遜的發表個人主張，但細細覽讀，卻可讀出他心靈上的孤寂、內心的祈求和傾訴的渴望。

而在這封信的10年後，也就是高更即將走入生命終點時，寫下的最後一封信，是寫給好友莫里斯（Charles Morice），他寫著：

「失去野蠻性，失去本能——或稱想像力——的藝術家們，由於發現自己無法產出創造性的要素，於是只好恓恓惶惶的迷失在各條小徑間。最後感到不能再一人獨行，便開始膽怯了，於是加入一群烏合之眾間，隨著他人起舞。所有人都勸説不該讓人獨自生活，正是這個原因。要一個人忍受孤寂、獨自行動、就必須要夠堅強。我到目前所學到的所有事情，從不勞麻煩別人。因此我可以説，我並未從他人處學來任何東西。」

這是他對這個世界告別前，留下的一段冷靜的話語。他所謂「堅強」的男子，是能忍受孤獨，戰到最後而亡的鬥士。他雖然不像梵谷般表現的狂熱之情，但卻是另一種深層的、忍受在極度孤獨的苦痛。南國的大溪地猶如他的煉獄。

高更在大溪地時，末期的作品中，有1897年的〈我們從何處來？我們是誰？我們往哪裡去？〉、1898年的〈美化：大溪地的牧歌〉及〈白馬〉、1899年的〈兩個大溪地女人〉、1901年的〈黃金色的身體〉、1902年的〈海灘的騎馬者〉（圖見398頁）、〈未開化的故事〉（圖見400頁）和〈希瓦奧亞島的巫師〉等等，不論是他的畫作或是他在書信中所陳述的主張，都未流露一絲陰霾，反而帶著難以形容的精神上的充實及光輝。〈我們從何處來？我們是誰？我們往哪裡去？〉是他決心自殺前，所創作的遺書性質的作品。而在之後的各件作品中，則可以説是從死裡甦醒後之眼見。雖然肉體已敗壞，但在作品中，「大溪地的高更」依然還在。現實世界的大溪地早已全然變調，不過高更的畫作使昔日的印象益加深刻，再度證明了藝術是一種令人敬畏的高尚，藝術使悲劇放射耀眼的光輝。

高更在「熱帶工作室1890-1903」時期的繪畫創作

　　高更在1890年至1903年的一段時期，計劃成立所謂的「熱帶工作室」。這裡我們從「熱帶工作室」的角度檢視高更從1890年至1903年的繪畫生涯，「熱帶工作室」的概念是經歷「南方工作室」以及和梵谷的討論之後的產物。當然我們可以對高更的南太平洋計畫提出更多問題——在過去二十年間學者研究指出，高更崇尚原始主義的原因是來自於殖民主義時期西方對東方的種族歧視及女性物化。愛德蒙·羅德（Edmond Rod）1997年的著作《再現南太平洋：從Cook到高更的殖民論述》，指出「高更沿用及翻新了西方殖民主義下描寫南太平洋的傳統手法」，把自己放在「勇於擁抱異族但是不斷重中找尋到差異性」的任務之中，我們不可輕易簡化高更如何運用熱帶原始意象營造自身藝術符旨的手法。如果要追溯高更這位喜愛追尋、塑造自我神祕性的藝術家和他在太平洋玻里尼西亞島的藝術作品，只有聽高更自己的故事是不夠的，而勢必需要採納多方觀點。[1]

　　高更比梵谷多活十三年，在這段期間高更的生活及藝術都受到很大的變化及影響。自梵谷1890年過世以來，後人不斷的將他塑造成一個燃燒自己生命的、為藝術奉獻的天才藝術家，這樣的一位傳奇人物，以及他對巴黎藝術界上的政治含義，對高更而言已成為塑造自己名聲的威脅。1890年代以降，巴黎藝壇不同流派間「梵谷」被拿來當作炒作聲勢的籌碼，也使高更想刻意和梵谷劃清界線。[2]但高更愈是費盡心力的想把梵谷的名字從自己的過往中抹去，愈是不言其說的點明梵谷在自己生命中的重要性。另外，高更對當代藝術史還有待後人撰寫而感到不安，並想依循梵谷因留下大量書信被研究頌揚而成為傳奇人物的方法依樣畫葫蘆。殘留著些許對梵谷的愧疚之心，在接下來這一段塑造自我英雄式形象的旅程，高更會發現他所奮力追求的新的目標，將會一再的喚起他和梵谷一起曾經有過的舊的理想。

籌畫大溪地任務

　　梵谷過世後的一個月，高更把所有的注意力轉往籌劃熱帶工作室。高更曾在七月的時候拒絕貝爾納（Bernard）的提議在大溪地建立一個南太平洋工作室，反而爭論馬達加斯加才是一個較接近的、較為有潛力的工作室地點。高更認為馬達加斯加有更豐富的宗教信仰，並且那裡的女人比《洛蒂的婚禮》（Le Mariage de Loti）筆下的大溪地女子更容易順從。但到九月的時候，高更改變了他的想法。高更對奧迪倫·魯東（Odilon Redon）表示，馬達加斯加太接近文明了，開始關注大溪地，認為那裡能醞釀他藝術中原始的、野性的一面，並且能把思考從死亡轉化為永恆的生命。高更引用了華格納的信條，以一種自負的口語說道：最終的榮耀正在等待著一門偉大藝術的子徒。[3]

　　其他人印證了高更的虛榮心。梵谷喪禮過後的幾個禮拜，貝爾納看到高更和他的學徒在普爾杜（Le Pouldu）的沙灘上漫步「像是自詡的耶穌基督」。高更對此指控保持異議——德漢（de Haan）和查爾斯·菲力戈（Charles Filiger）也在普爾杜工作，並提出了另一個對應的身分——高更是在沙灘上閒逛沒錯，但像是個野人，長髮披肩像是野牛比爾，削製並發射弓箭。[4]但貝爾納開始懷疑高更喜於變裝的癖

貝爾納　**瑪黛莉尼・巴爾納躺在阿凡橋樹林**　1888年
油彩畫布　138×163cm　巴黎奧塞美術館（圖2）

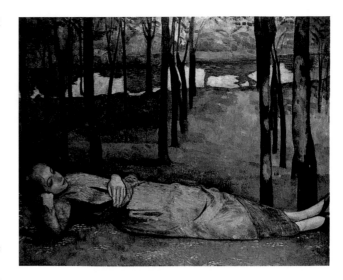

好是借用其他人的創意。

　　「熱帶工作室」的概念在智慧財產權上的歸
屬有待爭議。梵谷和高更在見面後不久後也曾說
過：「一個現代的藝術家應該嘗試像《洛蒂的婚禮》一樣，把大溪地的自然文化描繪出來。」但高更堅
決佔有這個想法的所有權，而且以交際手腕贏得了德漢的信任，在一封德漢寫給梵谷的弔辭中，德漢指
出自己感到遺憾錯過了和梵谷共事的機會，沒能一同前往「高更所計畫的」位於遙遠國度的工作室從事
創作。同時，高更也邀請貝爾納投注心力實踐「熱帶工作室」計畫。在一封和朋友間的書信中，高更表
示自己是殉道者，為了更自由的表達自己對「藝術的信仰」逃離腐敗的歐洲；但另一個禮拜他又能像一
個精明的商人，期待自己在巴黎畫壇的缺席及作品的稀有性會提高眾人對畫作的需求量。[5]以此可見，
高更能在梵谷及華格納式的理想家語言，以及較為強硬商業式的語言間流暢的轉換。

　　可能是不滿奧里耶（Aurier）在文章中將「熱帶工作室」的構想歸功於梵谷，高更於1890年末開始倍
加著力於塑造自我的形象以及號召「熱帶工作室」計畫的支持者。高更的宣傳十分成功，而引起部分的
藝界人士反彈，在高更1891年四月前往南太平洋後，一群支持梵谷的藝文人士宣稱「熱帶工作室」構想
的真正發起人是梵谷。貝爾納就是這一派人士其中之一，在一篇刊於La Plume的文章裡，貝爾納捍衛梵谷
的天才，他不但強調梵谷生前希望於其它地方建立藝術家村落的夢想，並讚揚梵谷謙卑向高更及其他藝
術家學習的優點，但梵谷的作品仍能獨樹一格不抄襲其他人的作品。[6]在貝爾納發表的一篇文章裡，將
梵谷的「無私」和高更的「自私」作為對比，並於1890年九月開始與西奧（梵谷的弟弟）一同策畫梵谷
的回顧展，但是在十月初，西奧開始呈現癡呆的癥狀，並證實得到第三期梅毒。1891年一月，西奧於荷
蘭逝世。在西奧死後高更曾試著勸說貝爾納不該再繼續推廣梵谷的畫作，但在貝爾納與奧赫耶等人的筆
下，梵谷「天才且瘋狂」的一生已成傳奇，他的畫作於十二月在西奧的公寓展出後，於1891年二月於比
利時展出，三月又在巴黎的獨立畫廊展出。其中在比利時的展場中，梵谷的畫作與高更的雕塑品一同展
出。這樣的陳設，以及高更及梵谷間曾經共事的認知，使的藝評將兩者相提並論。較為「苛刻」的觀眾
稱他們為「精神失常的」；其它評論者則辯護他們是被誤解的藝術英雄及殉道士。不論如何，兩位藝術
家都被貼上了「孤癖者」（isolè）的標籤。

　　當梵谷的作品於1890年冬天起到隔年春天引起了大眾的關注時，不滿的高更對原本就不知如何定位
的、和梵谷間的關係，感到更加的不安。雖然眾人在討論梵谷創建了哪些新的藝術思維的同時，高更也
常一並被提出為重要的貢獻者，但高更貪圖得到那些被用來形容梵谷的字彙：領導者、先知、誠摯的、
直覺性的以及「天才」（終極的讚美）。高更渴望自己的天才能獲得更廣大的認可，因此開始厚臉皮的
徵招任何可以協助他成就的角色。

　　其中最不情願的人之一為畢沙羅（Pissarro），1891年五月他抱怨高更「試圖將自己『提名』為一個

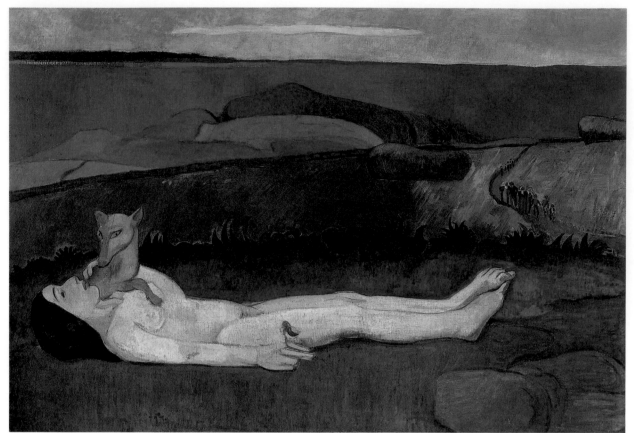

197 • 高更　**失去貞潔（春眠）**　1890-1891年　油彩畫布　89.5×130.2cm　諾福克·克萊斯勒美術館藏（圖1）

天才……就許多方面而言這是不可能的，除了他自己策畫這一切。」雖然說畢沙羅以及貝爾納雖然私下對高更有許多批評，但和其它的高更支持者：如莫立斯（Morice）、德漢（de Haan）等人一樣，對高更知名度的提升都是有貢獻的。象徵主義詩人史蒂芬妮·馬拉梅（Stèphane Mallarmè）和作家奧克塔夫·米爾博（Octave Mirbeau）推崇高更為象徵主義繪畫的領導者。奧赫耶在1891年三月的的文章應用了象徵主義流派的觀點，而使的高更的作品受到高度的評價；米爾博二月出版的兩篇文章使的高更畫作在市場上的價格水漲船高，反應於月底三十幅作品的拍賣會上為高更成功的募集了旅費。米爾博的文章將高更比喻為：詩人、領導者和惡魔，文雅講究但同時也是野蠻的，一個擁有熱帶國家血緣的神秘男子，因對熱帶國家的懷念使他決定隻身前往大溪地。在那，他可以使自己重生並且嘗試忘卻失去友人——溫柔的、被受敬愛的、可憐的梵谷——的傷痛。高更攫取其中對自己有利的註解加以操弄。

　　1891年一月，貝爾納、席芬尼克（Schuffenecker）及其它同濟提議創建「不知名的社團」（Sociètè des anonymes）以反制汲汲營營追求名利、捏造個人風格和不誠實的抄襲歪風——簡而言之，反對所有高更表現的行為。同一月份，高更將象徵主義繪畫的成就都歸功於自己，而排除貝爾納曾經有的貢獻。貝爾納因此和高更絕裂，並宣稱他一直以來都厭惡高更的畫作，並批評〈橄欖園的基督〉出自於崇拜偶像的、自我憐憫的自大狂。於過去的二十年，席芬尼克曾是高更的忠實支持者，但明顯的高更的手段已經到了他所能容忍的極限，於二月初他寫一封給高更的書信中，明言要分道揚鑣：「你為得到統治支配的力量而努力，而我，則是為了自由獨立。」他們的友誼從此留下一道難以抹滅的傷痕。

　　在1889年的書信中，高更批評貝爾納倔強，並在〈失去貞潔〉（圖1）畫作中，將貝爾納譬喻為狐狸。此一視覺符旨表示，一方面引射了高更前往大溪地的前幾個月中兩人的糾紛和交互的指控。仰臥的、靜止不動的女體引用了貝爾納1888年描繪他的妹妹的圖畫，於貝爾納原作的繪畫中（圖2）一名女孩

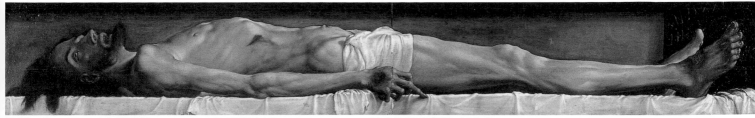

漢斯·荷巴因　**死去的耶穌**　1521年　蛋彩畫木板　30.5×200cm　巴塞爾美術館藏（圖3）

穿著整齊的側躺在阿凡橋的樹林區。貝爾納的妹妹曾拒絕高更的追求，使得自戀的高更大受打擊，或許因為感到被背叛而在此畫作中將貝爾納和他的妹妹轉化為狐狸及裸女。如果這是一幅關於背叛的畫作，畫中的模特兒如果是當時懷了高更孩子的女裁縫師茱麗·胡瑞特（Jules Huret）則使得這幅畫作的含意更加複雜。高更再一次的引用皮爾·波維·夏凡尼（Pierre Puvis de Chavannes）的〈希望〉（Hope），畫中女子於風景前手持花朵的構圖。於更早之前，高更就曾將〈希望〉中的女子設想為深色皮膚的、富有異國風情的女人。但是他的希望是枯萎的、被性侵犯過的或是殉道者式的。被深色的、橫跨整個畫面的草地所包圍，高更的人物特別喚起漢斯·荷巴因（Hans Holbein, 1465-1524）有名的〈死去的耶穌〉（圖3）。其他關於宗教的象徵包括：雙腳交疊類似於十字架上的基督，手上的仙客來花則代表了聖母馬利亞的悲痛。

　　倔強、失去貞潔、殉道、了無希望：高更畫作裡的主題充斥著與梵谷辯論〈希望〉時所展現的論點，並和同期於瑪麗·亨利旅館（Marie Henry's inn）的裝飾性作品都可以被視為企圖遺棄和「南方工作室」相關的希望。

　　高更和其它象徵主義的擁護者或許都沒有料想到如此性慾化的、於熱帶重生的夢想在《洛蒂的婚禮》出版的十年後已經失去了新鮮感。逃避者的幻想流為陳腔濫調，被作家都德（Daudet）以嘲諷的方式重寫於1890年出版的《達拉斯孔港》（Port Tarascon）。書中主角塔塔蘭，一個不快樂、不喜法國當權政局、腦袋充滿了探險家的故事以及殖民主義的文宣的六十歲男子，帶領了他的鎮民從普羅旺斯前往大洋洲。帶著法國官方的許可信，塔塔蘭封自己為自由獨立達拉斯孔港殖民地的執政者，用酒和煙向當地國王換取土地，並且更進一步的和國王十二歲的女兒「結婚」。高更從來不像梵谷一樣熱衷於都德的著作，當他前往大溪地之前也可能沒有讀過塔塔蘭的冒險——還有最後失敗及死亡的終章。

第一次大溪地之旅：1891年四月－1893年七月

　　高更於1891年六月抵達大溪地首都帕皮提（Papeete），在他上岸的前幾天，大溪地的最後一位原住民國王剛剛過世。雖然說國王的喪禮揭露了大溪地習俗的重要部分，但仍隨處可見法國腐敗的殖民歷史。高更惋惜自己晚了一步，「大溪地已經變的完全像法國一樣」他對梅特（Mette 高更的妻子）抱怨。「漸漸的，所有大溪地古老的行事方式慢慢消失。我們的傳教者已經將虛偽散布於此，也去除了此地文化裡美麗詩篇的一大部分。」[7]高更下定決心紀錄下這殘存的詩篇。

　　剛開始，高更描繪當地的景觀和人物。但和過往對「異地」的經驗不同之處，則是於高更自覺「在執行一項官方的藝術任務」，他所奮力收集的「文件」——數幅畫作以及繪圖寫生——構成他的研究。他在申請經費的時候堅持「創作出讓這個國度的特色及光線完整呈現的圖像」也和當時殖民主義下、擴張版圖的主流思維相呼應，用語也和政府贊助的科學研究探險隊不謀而合。

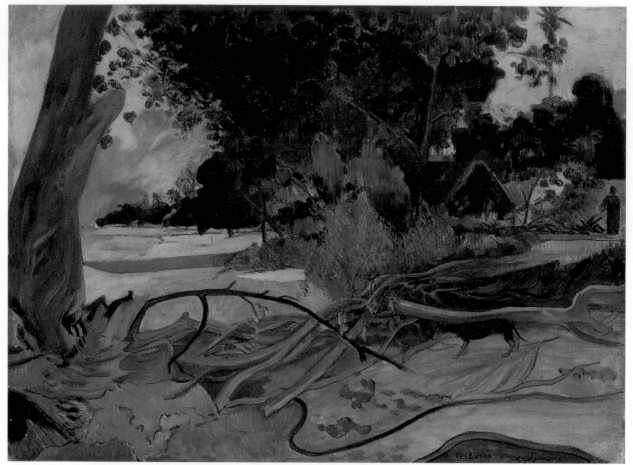

198 • 高更　**木槿樹**　1892年　油彩畫布　68×90.7cm　芝加哥藝術協會藏（圖5）

　　一幅高更早期於大溪地的風景畫作回應了他早期的研究方向，大樹（圖4）裡包含了對木槿樹詳細的描寫；芒果、椰子、和香蕉樹上掛著豐盛的果實；一株熱帶杏仁樹，在當地被當作藥材；還有一個原住民男子敲開一個椰子，顯然是要給繪畫中鄰近的家人食用。縱使描寫的景觀經過了美化，但仍能清楚看見高更在了解當地生物以及風俗民情上下了一番功夫。高更畫作型式上的轉變可從隔年一幅木槿樹（圖5）畫作看得出來。高更選擇加諸自己的想像於畫面裡，例如掉落在海岸邊的露兜樹葉片「像一部完整的東方詞典——拼湊出像是一種未知的、神秘的語言。」大自然成了高更塑造繪畫風格的絕佳工具、利用落葉將畫作的前景活潑呈現，從此開始高更開始更多類似的畫作型式實驗。

　　雖然在高更官方的大溪地計劃中曾出現單純的風景繪畫，但高更另一個目標是以一種富含異國情調的方式來呈現大溪地原住民和他們的文化。這需要躍進一大步從單純的寫生到仔細的人物描寫。他嘗試從大溪地當地文化出發，試圖去繪畫純正的「毛利人」。因此，他希望藉此反轉西方藝壇及工作坊雇用專業模特兒繪畫的方式，減少西方制式的美感，避免讓人物畫本質上成了希臘古典女神像的延伸。高更的書信證實了他希望從美學標準的規範中解放「這個國家的女性形象」。就像在阿爾的時期也和《洛蒂的婚禮》中的故事相符，高更開始以性做為手段，開始田野調查。剛開始他和一名當地的女子建立起關係，但又隨即分手因她「一半是白人並且太常和當地的歐洲人閒話家常，」所以無法滿足「我對自己訂下的目標。」高更後續的伴侶，十三歲的提哈瑪娜（Tehamana），則較能符合高更的需求。「讓人難以猜透的」玻里尼西亞人提哈瑪娜，經過了婚禮，成了高更的在地文化謬思。1982年秋天高更和朋友宣布提哈瑪娜懷孕，宣稱「我在四處都種下自己的種子」[8] 是對當地文化的貢獻，並向梅特炫耀自己多產的能力——在十一個月裡創造四十四幅畫。

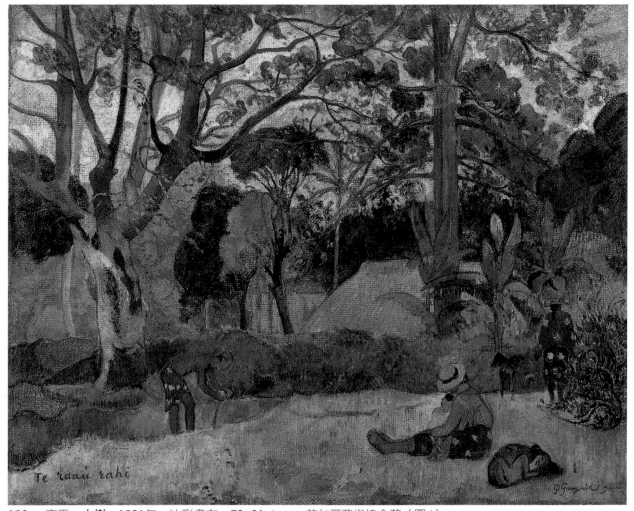

199 • 高更　**大樹**　1891年　油彩畫布　73×91.4cm　芝加哥藝術協會藏（圖4）

　　高更描述〈持花的女人習作〉（圖6，見204頁）為：一幅「朝向其他的、更好的畫作的踏腳石」。1892年春天他將這幅畫寄回巴黎，做為展示他在異地新創作的範典，並準備為此籌畫一個專題畫展。高更富含野心的認為這幅畫「擁有大洋洲的特質」並無庸置疑的建立起自己身為法國新畫派的創始者。「你知道」高更對一個新興的畫家[9]開玩笑說「她是我的，不是貝爾納的」——這個「她」是雙關語，指的是提哈瑪娜及藝術。

　　將〈持花的女人〉稱為一張習作，高更可能直接的承認他在這幅畫作中所呈現的手法：女人身上穿著的服飾為西方傳教者給予當地原住民女人的，這代表了歐洲人在大溪地的影響力處及各個角落。但高更也利用繽紛的背景暗示，這樣的影響力並沒有辦法穿透這名面無表情的女人的內心世界。在紅色的色塊及大塊面的黃色襯托之下，花飾圖騰好似有生命力一般脫離畫面隨時都可能落下到女人的手上。女人的頭飾好像融入、消失在背景中，頭髮緞帶也在黃色的襯托下活靈活現。

　　高更個人特色也充滿於畫作中：紅色及黃色的背景和他為瑪麗‧亨利旅館所繪的自畫像正好上下顛倒；背景的花也和高更早期的自畫像〈悲慘的人〉（Les Misèrables）共鳴；深色的髮飾緞帶以黃色的背景襯托則和他為母親畫的肖像如出一轍。另一些作品則顯現出梵谷的影響，高更帶了「一小群的同伴」（一些收集的照片，印刷還有繪畫作品）伴隨他一起到大溪地的旅行，其中包括梵谷畫的〈少女的肖像〉（The Mousmè），梵谷的作品提供了高更令一種重新呈現大溪地人物繪畫的方法。就拿梵谷1888年的〈病患艾斯加力戈〉（圖7）以及高更1891年的〈大溪地女人頭像〉（圖8）來比較，這兩幅繪畫使用

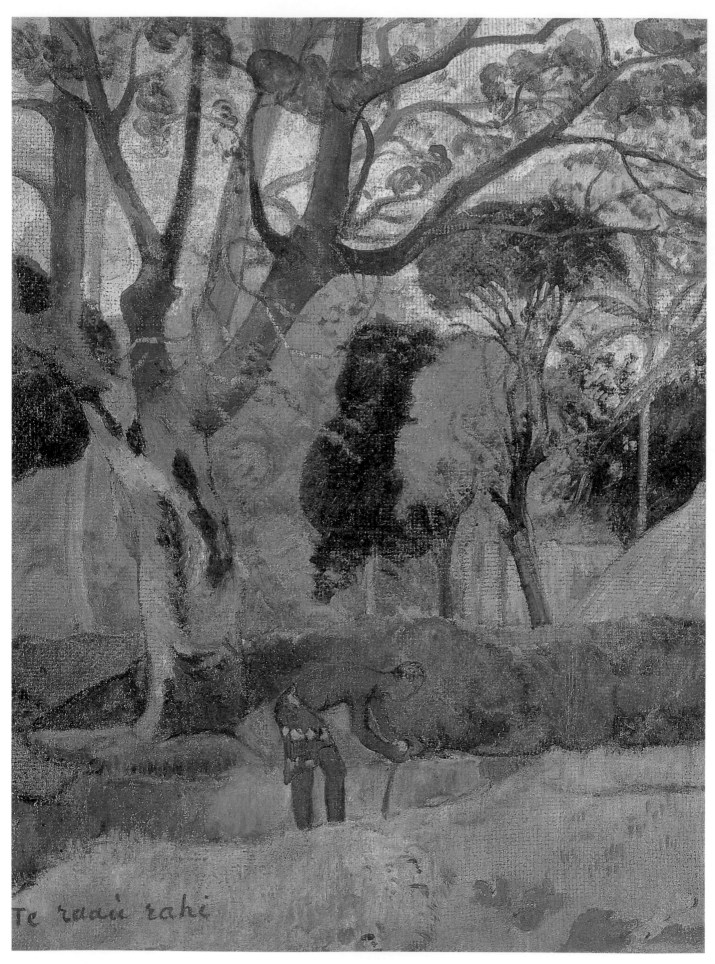

Te raau rahi

高更　**大樹**（細部）　1891年　油彩畫布　73×91.4cm　芝加哥藝術協會

200 • 高更　**大溪地女人頭像**　1891年　水彩墨水筆畫紙
　　31.8×24.2cm　私人收藏（圖8）（上圖）
梵谷　**病患艾斯加力戈**　1888年8月　蘆葦筆墨水畫紙　14×13cm
私人收藏（圖7）（下圖）

線條裝飾背景的手法十分相似。

　　席芬尼克在巴黎看到〈持花的女人〉的反應是「但這不是象徵主義，對嗎？」因為畫面中缺乏文化差異性的神祕感。[10] 高更曾對大溪地也抱有很高的期望和浪漫的情懷，但當在這塊島嶼上遊走找到的只有少許殘存的原始文化碎片使他感到失落。他會緊緊抓住一切找尋到的物品，連同一些書及「一小群的同伴」裡收集的圖像，奮力重建因殖民主義及西方傳教士而失去的古老大溪地藝術、建築還有文化沿俗。高更利用了埃及、爪哇、古希臘等元素重新虛構創造出大溪地的神祕感和文化習俗，這樣的做法或多或少都沿用了和梵谷一起在阿爾創立「南方工作室」時希望以異國文化創造新藝術的精神。

　　這次的大溪地旅程中，高更被身體上和經濟上的各種問題所困繞著。這樣的窘境迫使高更在只居住了九個月後就考慮返回法國。雖然如此，高更仍不放棄重新建構新的夢想和希望。在1892年寫給賽魯西葉（Sèrusier）的信中，他暗示了經濟拮据即將迫使他返國，並向他推銷新的畫作（圖9，見205頁、圖10，見207頁）「抱歉展現這麼醜陋、這麼瘋狂的繪畫。老天，為什麼我會有這樣的境遇？我被詛咒了。你知道古老的太平洋信仰究竟是甚麼樣子嗎。真是太令人驚奇了！我的腦已經無法思考，我所聽到的一切都令人震撼。」高更興奮的語調喬裝了他真正的處境，畫面裡的提基石像是高更憑空想像出來的，而且裸體女子坐在一條英國所產的方巾上。畫裡的女子是玻里尼西亞古神話裡的女神維拉歐瑪蒂（Vairaumati），根據高更閱讀的資料，維拉歐瑪蒂是一位嫁給天神的美麗女子，爾後成為女神，創立了阿里奧（Arioi）密教，而就高更看來，這個宗教正是古老大溪地能有輝煌文化的起因。但維拉歐瑪蒂手持巴黎人的流行的手捲香菸，或許高更暗示著阿里奧社會後期興盛的娼妓文化。〈阿里奧的種子〉（圖11，見209頁）畫面構圖也套用夏凡尼的〈希望〉做為樣板，畫面膚色黝黑的女子手中持一株幼苗，背景壯麗多彩則和〈希望〉單純、淡色的風景形成一種強烈的反差。

　　過度的挪用其它的經典畫作，並混和修改成新的圖像，成了高更「熱帶工作室」的特色之一。雖然說高更想要表現出他已融入當地文化當中，並且以大溪地文字做為畫題，但他對當地「毛利人」文化的知識還是來自於歐洲人所撰寫的書籍，而不像他所說的來自於提哈瑪娜。例如他最後一個月在大溪地生活時為提哈瑪娜所作的畫像，題名〈提哈瑪娜有許多祖先〉（圖12）這幅畫呈現高更伴侶的正面畫像，身著歐式洋裝，背景則提示她的家族根源，刻意的營造神秘的大溪地印象，但高更只會基本的大溪地

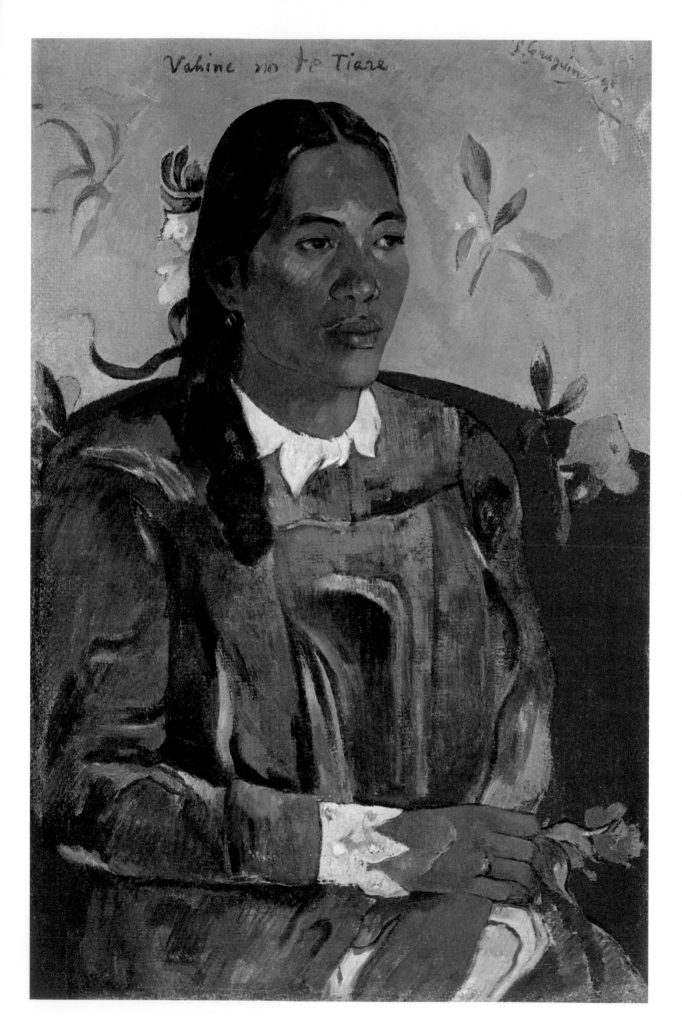

高更　**提哈瑪娜有許多祖先**　1893年　油彩畫布　76.3×54.3cm
芝加哥藝術協會（圖12）（左圖）（大圖見277頁）
201 • 高更　**瓦希妮·諾·杜·蒂阿雷（持花的女人）**　1891年
　　　油彩畫布　70×46cm　哥本哈根新卡斯堡美術館藏（圖
　　　6）（左頁圖）
202 • 高更　**她的名字叫維拉歐瑪蒂速寫：寫給賽魯西葉的信**
　　　1892年3月　私人收藏（圖9）（上圖）

語，上方黃色的字樣是從其它圖片模仿而成，與背景印度教偶像無法構成一個完整的意義，提哈瑪娜和
宗族間的關聯是高更自己捏造的，對期待高更作品的觀眾而言，除非是在特殊的商業炒作下，他們也無
法了解這些符號。

　　高更仰賴植入其他文化符旨來豐富視覺元素，對民族人類學家來說很頭痛，但對其他人來說沒有太
大的差別，也少有人去挑戰他。這些描繪大溪地的作品，在一方面來說是炫麗的創作，逃避現實者對欠
缺文化但富有美麗自然的大溪地迷戀的投射，就某方面而言和梵谷想在普羅旺斯建立一個富有日本及荷
蘭情調的「南方工作室」相似。1893年三月，高更已經完成六十六幅人物、裸體、風景畫作，加上一些
「超野蠻」雕塑。當他和提哈瑪娜自白想成為一名原始人的同時，法國政府捎來一封同意他返回法國的
信。法國──永遠的「熱帶工作室」終點站。

巴黎，1893年八月－1895年六月

　　高更冀望巴黎以一種凱旋歸來的方式迎接他：不單因為從南太平洋的旅程所建立的成就感，也因
為他接收到巴黎令人振奮的消息──1892年奧赫耶（Aurier）一篇有關象徵主義的文章裡，明確的指出
高更為象徵主義的指標性人物，滋長了高更的優越感。當高更說「從事象徵主義的年輕一代畫家人才
輩出」，但他認為所有的技術或想法上的啟發都是自己所開創的：「是我向新一輩的畫家提出這樣的
想法。他們的創作裡沒有一件創新的想法是發自於自身的──它們都從我而來。」並且他聽說盟友莫
里斯·瓊安（Maurice Joyant）繼西奧（Theo）之後代理瓦拉登畫廊（Boussod et valadon）。雖然說賽魯西葉
（Sèrusier）仍誠意十足的暫時於巴黎藝壇缺席的高更奉為「那比派的宗師」，但還是讓年歲漸高的高更
懷疑如果當初沒有下定決心移居大溪地，這些後輩弟子是否會讓他窒息而死，因此這樣的想法使高更
刻意的在人際關係上和藝術形式上和他的弟子保持距離。「他們還需要一段時間才能跟的上我的腳步
哪，」高更自滿的說。

　　高更採取自我防衛的姿態部分的原因是和席芬尼克已有嫌隙，貝爾納又不斷在藝文媒體上攻擊高更

畢沙羅筆下的高更　1893年11月　蠟筆畫紙　26.5×21cm
私人收藏（圖13）
203・高更　**維拉歐瑪蒂・蒂・歐阿（她的名子叫維拉歐瑪蒂）**
1892年　油彩畫布　91×60cm
聖彼得堡艾米塔吉美術館藏（圖10）（右頁圖）

侵犯智慧版權，以看似無私的方式宣揚梵谷並有效重傷高更的信譽。貝爾納以梵谷留下的書信及作品為佐，宣稱梵谷崇高的藝術視野以及「不以自我為本位，沒有任何企圖心」。如此將梵谷塑造的愈加神聖正意涵著——高更恰好是相反的。在八月高更返回巴黎時，梵谷寫給西奧的信正好出版，貝爾納將注意力集中在兄弟兩為印象派付諸的心力，並感謝竇加（Degas）、莫內（Monet）、畢沙羅（Pissarro）（圖13）、雷諾瓦（Renoir）、秀拉（Seurat）等畫家對梵谷的支持，但對高更隻字不提。

高更無法接受於瓦拉登畫廊（Boussod et valadon）展出乏人問津，莫里斯・瓊安（Maurice Joyant）也已經辭退了代理畫廊的任務，高更計劃在巴黎藝界引起一陣旋風的想像瞬間黯淡了起來。十月高更開始籌畫「大溪地之書」，希望以此讓一般大眾了解他的繪畫創作。雖然他想證明到大溪地的計畫並不「瘋狂」，但高更無情的展現了欲達目標而不擇手段的自私，他的妻子梅特（Mette）終於放棄了高更。她曾在前年十一月，高更還在大溪地時，協助促成了一場於哥本哈根展出高更近期作品的團體秀，西奧的遺孀喬安娜・梵谷・波格（Johanna Van Gogh-Bonger）也正好捐出一幅梵谷的作品展出，「兩個朋友的作品終於又再次團聚了」——西奧遺孀深受感動。[11] 如今高更為了培養在藝文界裡盟友，過往強硬的態度開始出現微妙的轉換。

或許察覺到別再刻意張顯自己塑造的形象比較有利，在十月高更展出了一幅摹寫馬奈（Manet）《奧林匹亞》（Olympia）的畫作，同時並在展場旁的「下一個世紀的畫像」（Portraits du prochain siècle）展覽中匿名捐出一副自己收藏的梵谷自畫像，使之與自己的自畫像一同出現。另外，當《自由藝術文摘》Essais d'art Libre籌畫一系列，由作家尚・多倫（Jean Dolent）執筆介紹當代重要的藝術家及科學家專欄時，高更也介入並提議將梵谷列為介紹的藝術家名單之內。除了希望洗刷自己負面的形象之外，另一個原因是希望贏回重新闡述他和梵谷之間關係的權力。如果是由貝爾納執筆，寫出來的專欄可想而知會加深高更的負面形象以襯托梵谷的優點。但這一系列專欄最後沒有付梓，也讓高更無法有效的反轉大眾對他的印象。十一月《水星》雜誌（Mercure）連載了梵谷寫給西奧的另一篇書信，其中梵谷考量高更的經濟狀況，並請求西奧資助高更到南方的旅費，這篇文章一瞥梵谷兄弟和高更之間的友誼，也定下了大眾對於梵谷和高更之間關係的先決印象。

當梵谷於十一月十日於畫商保羅・杜朗魯耶（Paul Durand-Ruel）的畫廊展出四十一幅大溪地的作品時，回應呈兩極。就財務面來看，展覽是失敗的——只有十一幅畫作售出，使高更無法償還和親友支借用來佈展的費用。但在藝評界這個展覽受到一定程度的重視，雖然不全然是正面的評價。有些評論熱衷於這些畫作，但也有憤怒的批評出現。畢沙羅（Pissarro）觀察指出——文學界人士讚賞，收藏家迷惑不

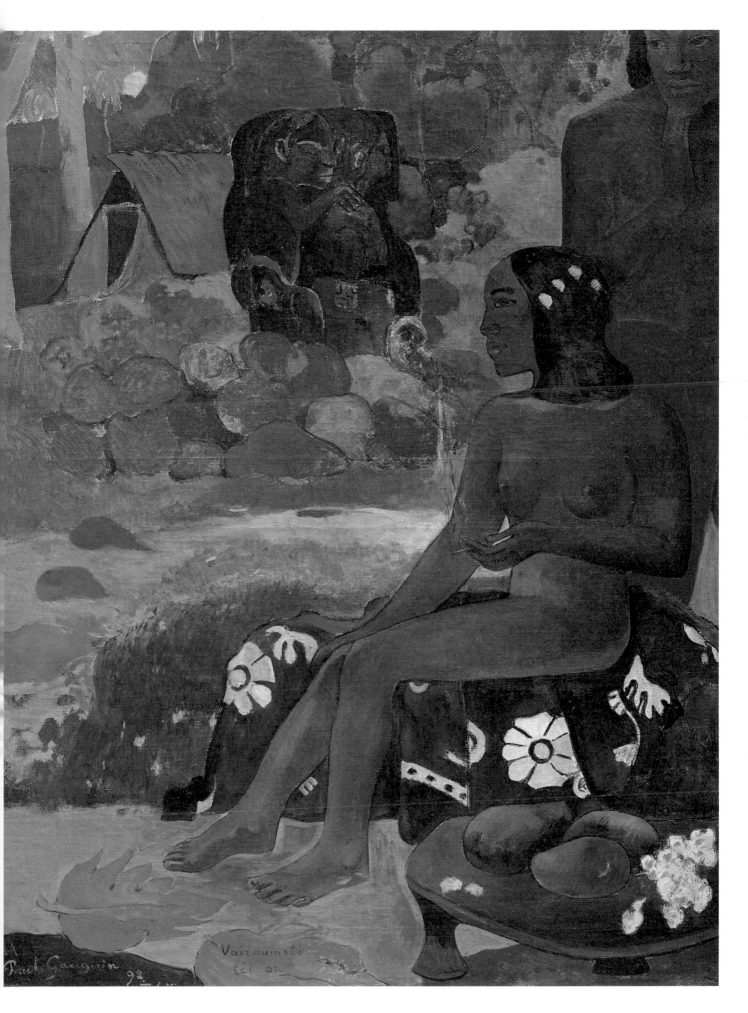

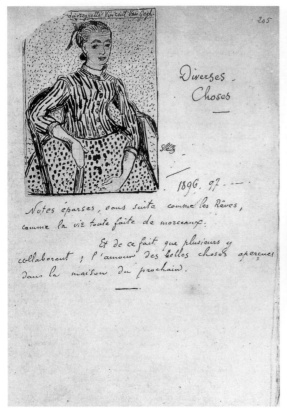

204 • 高更　坐姿女人　1894-1895年　水彩畫紙
私人收藏　（圖15）（上圖）
205 • 高更　仿夏凡尼的〈希望〉──為與莫立斯合著的書籍
作的插畫　1895年（圖14）（左圖）

解，畫家則分成兩個派別。畢沙羅對高更主張──年輕畫家應該像他一樣接近原始文化、接受新的啟發──的論調有所保留，並為他的前弟子定下這樣的結論：「雖然說不是沒有才能，但是總侵略他人的領域；現在他接著剝削大洋洲的原住民。」[12]

畢沙羅和其他人憤怒的回應或許道出塑造自我形象來配合藝術創作的手法有其危險性。就算成功了，也使的藝術作品過分仰賴創作者一人詮釋；高更以戲劇性的方式裝飾外表還有喜於操弄理論的傾向，只會為讓他的作品蒙上「半調子名人」的陰影，而無法讓他的作品被充分了解而扣分。因此查爾斯·莫立斯（Charles Morice）在展覽目錄的前言是這樣辯解的──高更前往大溪地的旅程不只是為了尋找新的題材，而也因為更深切的、自身的、意識形態上的探尋所驅使，高更想為自己的印加（Inca）背景尋根。──莫立斯指出，高更的大溪地所呈現的願景已經超越了「皮爾·洛蒂《洛蒂的婚禮》中的自白和美化」，更進一步的描繪出在「我們糟糕的水手」接觸大溪地之前的原始樣貌。[13]從保守的政治觀點來看，高更以原始的方式描繪大溪地可以被接受，但對於無政府主義者而言，無論是小說家或是藝術家都應該為追求自己的快樂而倡導殖民主義式的剝削而被譴責。

其他人不是因政治正確或被描寫的主題而批評這次展出的畫作，而是針對高更的矯揉造作──他們挑戰展覽中策略性的前言，可笑的題名，過於誇張的註解。這樣的爭議在高更身旁一年半後仍然徘徊不去。對此，好友莫立斯於十二月再度加入評論的戰局；捍衛高更的天才，描述高更回到巴黎面對批評聲浪是如何傷心，並譴責利用高更成就但背叛高更的小偷和騙子。高更也為自己辯解，在一篇引用華格納的文章中，他將自己的天才譬喻為一名探險家，而非一名先知，並且是現代社會中「抄襲及平庸」兩大「瘟疫」現象的受害者。詩人朱利安·雷克萊克（Julien Leclercq）也曾在《水星》中聲援高更的作品，解釋取材重建為藝術創作必經的歷程，並聲稱高更並沒有陶醉在廉價的「東方主義」中，而是試著永久保存一個即將滅絕的文化。最後，雷克萊克引用當時剛公開的一篇梵谷書信，有感當初梵谷因為見到高更於馬蒂尼克（Martinique）的畫作而欣喜若狂，如果換成是當下，梵谷應該也會非常喜歡高更從大溪地帶

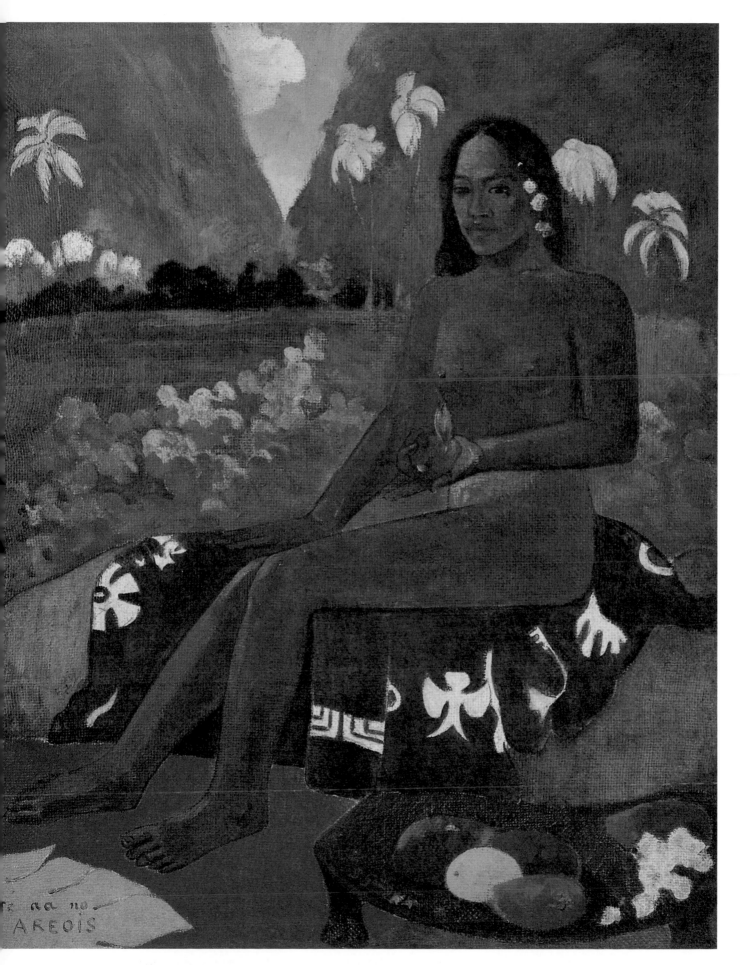

206 • 高更　**阿里奧的種子**　1982年　油畫、黃麻布　92.1×72.1cm　紐約現代美術館藏（圖11）

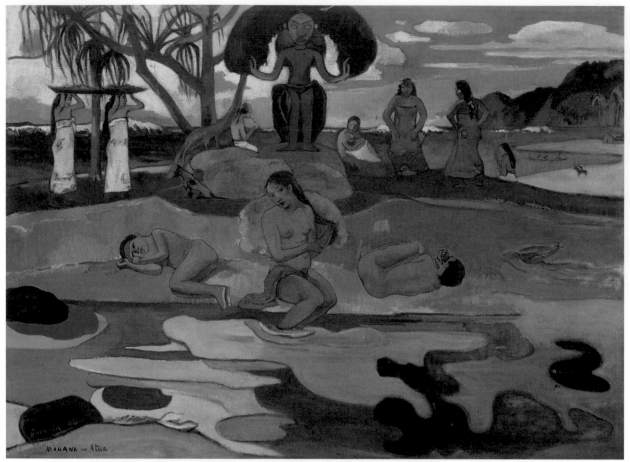

207 • 高更　**拜神的日子**　1894年　油彩畫布　68.3×91.5cm　芝加哥藝術協會藏（圖16）

回來的創作。爾後，高更也運用了同樣的手法公開闡述對梵谷的眷念和梵谷對自己的影響，因此才緩和了評論家對高更作品的撻伐。

「比任何其他早期的作品還要更好，高更似乎喚醒周圍景觀在畫作中所扮演的重要角色」一名藝評描述大溪地系列作品為：伊甸園似的、自由的、存在地「轉化，而非單純的重製熱帶景觀所提供的框架」。[14] 高更把讚美聽在耳裡，並將之植入他的巴黎生活。有一個階段，高更將自己呈現為一名富有異國情調的波西米亞人：身著阿斯特拉罕帽和厚夾克背心，他帶著一隻寵物猴子還有一名替代提哈瑪娜的十三歲斯里蘭卡女孩四處遊走。在富士學院短暫任教後收了四名對自己敬佩不已的學生，並每個禮拜固定在Vercingètorix工作室舉辦畫家、作家和音樂家的聚會，在聚會上高更會朗誦當時正在撰寫的大溪地紀事錄。高更的「書」紀錄了他如何在信仰上、藝術上因接觸原始文化和異族而得到啟發，和提哈瑪娜的邂逅是如何使他接觸到自己野性的一面，變的更年輕、睿智。結構上受惠於《洛蒂的婚禮》，這本書可以說是象徵主義版本的「高更的婚禮」，高更將書命名為大溪地語的《香氣》（Noa Noa 諾亞·諾亞）——譯自洛蒂原著中的「神秘香氣」，也隱含自己的故事更加道地。他為這本後來和莫立斯（Morice）合著的書籍做了一些版畫插圖（圖14、15）。並在同一時期創作題名為〈拜神的日子〉（Mahana no atua）（圖16）。這幅畫作精明的拼湊起從南太平洋相關叢書裡找到的元素、一些照片和高更自己過去完成的圖像作品，嘗試以這幅畫作創造神祕感的企圖心超越了任何其他在大溪地時的創作。

但這樣的企圖心維持不久。1894年四月到十一月旅居於布列塔尼期間，高更因扭傷腳踝不得不將繪畫創作轉換為實驗性印刷。高更曾嘗試重新展現阿凡橋風采，在〈年輕的基督教女孩〉（圖17，見212頁）中，畫中人物身著大溪地傳教士服裝，站立於阿凡橋風景前。他朝拜的手勢取自於高更和雷克萊克

夏凡尼　**貧窮的漁夫**　1881年　油彩畫布
巴黎奧塞美術館藏（圖19）

（Leclercq）一同前往比利時所看到的婆羅浮
屠的照片以及早期法蘭德斯宗教繪畫。但還
有其他影響這幅畫作的因素，鮮黃色的服裝
和女孩身後翅膀似的形狀，像是孔雀般的灰藍色調，可能是取材自梵谷曾經安排西奧贈送給高更的林布
蘭特〈黃色〉天使畫作。

　　將大溪地的影像投射到法國村莊顯示出在1984年夏末，高更的心已經游移到別處了。高更返回巴黎
後開始為第二次的大溪地旅程聚集資源，並獨自返回他認為充滿香氣（Noa Noa）的自由之地──大溪
地。

返回大溪地，馬克薩斯群島引退

　　高更於1895年九月返回帕皮提，發現首都已經全面裝上電燈。不滿樸實原始的天堂殞落，高更表示
將計劃逃離歐洲的汙染，搬移到距離大溪地東北方750英哩（1,208公里）的馬克薩斯群島（Marquesas）。
但在六年後，他才真的動身。

　　但這只是噩夢的開始，高更持續面臨經濟拮据的問題，健康狀況也逐年惡化。他先移居到一個位
於首都南方十五英哩（24公里）的玻里尼西亞小村落，結伴了另一個十幾歲的女孩。到1896年，他描述
自己沒有希望，一生悲慘，發瘋，只能像殉難者一樣結束自己的生命。這樣戲劇化的傾向開始在他自己
的裝扮上及創作中出現影響。高更把悲觀憂鬱加諸於一幅描繪大溪地漁夫還有家人的畫（圖18，見213
頁），他們倚靠於玻里尼西亞海岸邊，日落以及摩利亞島成為了他們的背景。畫作以大片帶有紫羅蘭色
調的藍色及粉紅色構成，奢華中帶著悲傷。題名〈貧窮的漁夫〉（Le Pauvre Pècheur）這幅畫中漁民無可
奈何的接受命運和傷痛，高更轉換夏凡尼同名畫作中的手法來描寫大溪地（圖19）。眼前所見的美麗景
觀，了無生氣和迷失的氛圍構成了熱帶天堂的人間悲劇。[15]

　　1896年七月，高更於帕皮提醫院住院時所繪製的自畫像氣氛更加陰鬱（圖20，見214頁），身穿醫
院短袍，高更正對觀者，帶著一種斥責警惕的表情。他身後封閉的空間陰暗難以辨識：在右方隱約可見
兩座玻里尼西亞頭像雕塑，在左邊則可以看到十字架的一角。題名〈接近苦難之地的高更自畫像〉，高
更站在蠻族和基督教兩者相異的神祈之間，少了一般基督接近苦難之地繪畫中的受難表情，多了一份輕
蔑。高更在生命中常常採取如此的自我防衛姿態，當被指責拋棄家人時，高更憤怒的反駁並將罪惡感藏
起來。如果認為因此而成為罪人，又如何──偉大的藝術是需要付出代價的。

　　呈現在這幅自畫像裡的陰鬱氛圍過了幾個月之後仍在高更身邊徘徊不散，1897年春天，一封梅特捎
來的「苛刻的」信中提到他們的女兒愛蓮因肺癌過世，不久後高更就停止了和妻子的通信。高更的健
康狀況惡化，也發生過了幾次心臟病，使他難以重拾畫筆，所以他開始重事寫作。他自述這些文章是

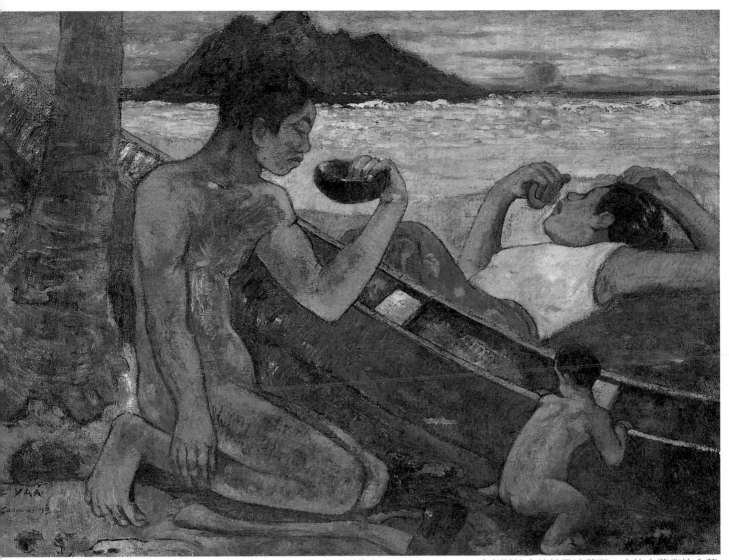

208 • 高更　**年輕的基督教女孩**　1894年　油彩畫布　65.2×46.7cm　威廉斯敦史德林及法蘭西‧克拉克藝術協會藏
（圖17）（右頁圖）
209 • 高更　**獨木舟（貧窮的漁夫）**　1986年　油彩畫布　96×130cm　聖彼得堡艾米塔吉美術館藏（圖18）（上圖）

「散落的記事，斷斷續續的如夢一般；就像構成生活的小碎片」，他將這個合輯稱為《雜記》（Diverses Choses）。《雜記》裡頭包含著高更對藝術及藝術家的想法及理論、一篇關於宗教的文章、華格納名句的摘錄、一篇土耳其條約、新聞簡報、奇聞軼事、文學評論短文。封面首頁（圖21）喚起梵谷為精神的嚮導，重繪了梵谷的〈少女的肖像〉（La Mousmè）當作書皮，並寫著「為此哀悼文生‧梵谷」。

　　於1897年完成《雜記》，同年十二月，高更開始了生涯中最富野心的一幅畫，比秀拉的〈大碗島的星期日下午〉尺寸更勝一籌，所觸及的議題也更龐大。高更將此幅作品背後蘊含的哲學問題撰寫於左上角黃色區塊，題為〈我們從何處來？我們是誰？我們往哪裡去？〉（D' Où venous-nous, que sommes-nous, où allons-nous）如此浩大的存在主義式問題，許多文學家、哲學家都曾經探索。就視覺上而言，高更將這幅畫的空間，以近似於基督教福音式的、寓言式的手法構圖，和梵谷一起在阿爾時期所創作的〈悲慘的人〉相呼應。高更認為〈我們從何處來？我們是誰？我們往哪裡去？〉是他最終的聲明，並宣稱在畫作完成後嘗試結束自己的生命，但沒有成功。

　　高更會在他於1903年過世之前創造出更多幅宣示性的作品，其中有一些是對於小島政治的反感而促成，另一些則因為巴黎藝界的流派鬥爭。〈我們從何處來？我們是誰？我們往哪裡去？〉於1898運抵法

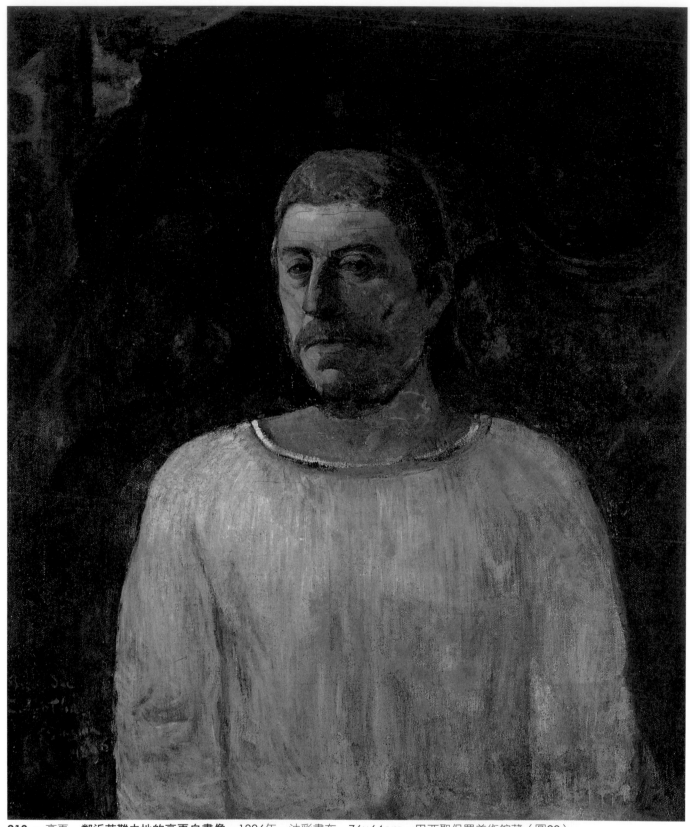

210 • 高更　**鄰近苦難之地的高更自畫像**　1896年　油彩畫布　76×64cm　巴西聖保羅美術館藏（圖20）
高更頑強身體站立在昏暗背景中，畫面左後方有一個十字架，暗中浮現兩個死靈之臉。此畫表現他在苦惱悲痛中沉穩的意志力。

國，並與另外八幅畫一同於沃拉德（Vollard）畫廊展出。因為透過中間關係，藝廊畫商得以低價採購了

整組作品，為此高更曾十分憤怒。高更也同樣不滿藝評家方泰那（Fontaina）於《水星》雜誌上對展覽

批評的文章——方泰納承認不曾喜愛高更的作品，指責高更不該捨近求遠，放棄較為單純的阿凡橋畫

高更 《此前以後》 著作封面
1903年 私人收藏（圖22）（上圖）
211 • 高更在其著作《雜記》的封面首頁
　　 重繪梵谷的〈**少女的肖像**〉，並寫
　　 著「為此哀悼文生．梵谷」。
　　 15×13cm 巴黎奧塞美術館藏
　　（圖21）（下圖）

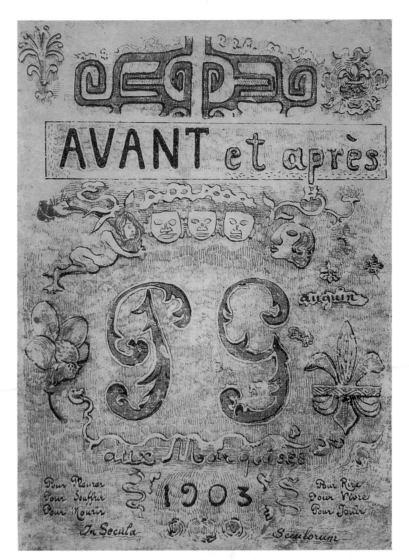

風，而以這一組作品強爭榮耀。方泰
那認為大溪地系列作品有許多問題，
以夏凡尼〈貧窮漁夫〉畫作為對照批
評〈我們從何處來？我們是誰？我們
往哪裡去？〉所呈現的寓言則隱晦難
解，使得畫家在傳遞訊息、理想給觀
者這一方面上是失敗的，方泰納認為
高更「發明了自己的畫法，但或許，
太接近梵谷或甚至是秀拉。」高更知
道後以一種嘲諷的口氣在致曼菲德
（Monfreid）的信中抱怨「我的畫作出
自於秀拉、梵谷、貝爾納！──我是
一個多麼熟練的抄襲者啊！」。高更
以一種自我防衛的姿態反駁方泰那，
並以書信爭論他的畫作就和聖經預言
的解讀方式一樣，是確切真實的也是
神秘的。高更解釋，他在老友夏凡尼
的〈貧窮的漁夫〉不被受大眾認可時
也曾這麼安慰過他「有些人就是不能
理解」。以此，高更口頭上將知名的
夏凡尼化為一同旅行的朋友，並因自
己的智慧而受益。[16]

　　但很明顯的〈希望〉仍是高更的
護身符，也同時聯繫了梵谷和南方工作室的回憶。高更因意志消沉而逐漸變的懷舊起來，他要求曼菲德
寄一些種子讓他在花園中栽種，其中包括一些梵谷最喜歡的太陽花。高更寫道──它們的花開的時候，
能在了無希望時帶給了我些許的快樂。（梵谷也曾在生命中最後幾周表現出相同的情感。）這些花讓
身在異鄉的高更想起法國，也出現在幾幅1899年高更繪製的靜物畫中。[17] 在梵谷捨棄油畫改以寫作及鉛
筆繪畫的一年之後，1901年高更又開始了油畫靜物寫生，並以太陽花為主題創作了四幅極具震撼力的畫
作，兼具美感又似蘊含典故的追憶錄。其中兩幅包含了數朵置於藤籃中的太陽花，放置在鋪了布的手扶
椅上，這樣的構圖可以追溯到高更早期繪畫生涯的作品，尤其和〈放置一花束〉畫作描寫主題類似。在

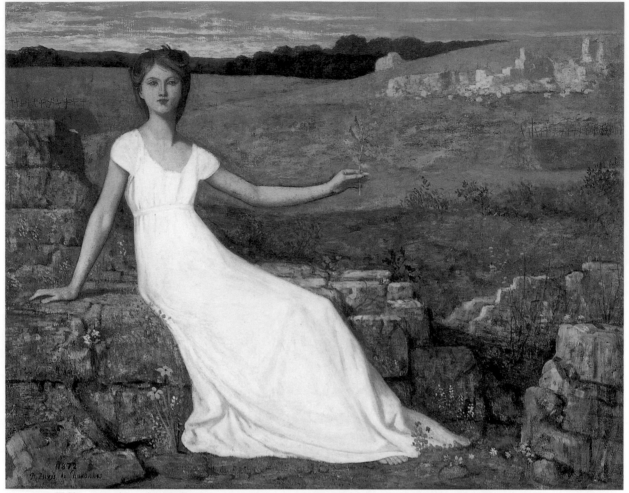

夏凡尼 **希望** 1872年 油彩畫布 102.5×129.5cm 巴爾的摩美術館華特藝術畫廊藏（圖20）

1880年的作品裡，一扇門微開而展現了家中庭園的一角；在1901年的畫作中，窗戶則將一名經過的大溪地年輕人框起來，顯示了二十年來畫家所處環境的變化。他的家人不在身旁，但梵谷的影像卻是一直存在著，畫中的手扶椅回朔到高更繪畫〈太陽花的畫家〉中的陳設。背景中裡顯現出太陽花之眼採取一個遠觀的模糊輪廓特徵，和花束做區隔，像是一枚生硬的、盤旋在黑空中的銅製太陽，或是像基督教裡用來象徵主基督犧牲時聖體所散發出光芒的器物。如此的畫作型式也使我們回想起奧赫耶（Aurier）曾讚賞高更擁有神秘者、前瞻者的「內化之眼」。[18]

　　如果靜物畫內涵的符旨在參考多項研究後能有一種雙重「肖像畫」的功能，這組太陽花繪畫的另外一幅則是突顯了高更將南方工作室實現於南海的特色。其中，代表了經驗交換和企圖心的花，放置於毛利原住民文化的木雕花瓶之中。在畫面右下角，日式漆碗承載太陽花花心像是一枚失明之眼往上方仰望，則令人聯想起梵谷對日本文物的喜愛。但是熱帶工作室還並沒有完全的沉浸於南方工作室的影響，而高更和梵谷於阿爾的合作則更明顯的呈現在另一幅太陽花的靜物畫中——〈太陽花和夏凡尼的「希望」〉充滿了憂鬱，影射了夢想和希望落空的兩個男人。位於毛利造型及日本式的花瓶的左上方，畫作的背景中呈現兩張圖片成為對比，一張圖是高更收藏的竇加蝕刻版畫，畫中呈現妓院內部一名裸女於更衣桌前曲身。高更擺放竇加的畫作或許暗示在阿爾時期一同前往妓院的回憶，但夏凡尼的〈希望〉置於竇加的畫作之上，則又代表了〈希望〉的重要性更勝一籌。但於高更畫作中臨摹的〈希望〉女主角則將視線移開觀者——無法以她的眼神關注、或帶給畫家「希望」——高更以象徵的手法將自己悲觀的情感

投射於畫中人物。

　　類似的個人象徵主義也延伸到了花的陳設。1901年九月，高更在移居馬克薩斯群島的前夕做了這幅畫。畫中的向日葵以一種私密的方式訴說了高更和梵谷間的關係，這份關係是高更在言談書信中都不曾公開表示過的。除了在1901年九月的一篇文章中除外——「畫匠閒談」（Racontars de rapin）是藝界內部的角度出發，使作者有機會描述近期藝壇的變化，感謝他所虧欠的人，化解舊的恩怨。從馬克薩斯群島的希瓦奧亞島寄給巴黎的方泰那，希望能於《水星》中刊出，這篇文章主要的目標群眾是藝評家們；高更斥責藝評不斷追究風格的「歸屬」，並促成了近期畫壇中對原創的過份崇拜，但事實上沒有一人式獨一無二的，而是鎖鏈中的　個環節。承認自己受「所有被封為是影響我的畫作風格的其他藝術大師」所困擾，但高更承認畢沙羅（Pissarro）是影響他的大師並且坦承秀拉的獨樹一格。這表面上的謙遜難以隱藏高更想與當代藝術史角力的企圖心，排除市場、媒體、官方的影響力，當代藝術史還有被改寫的空間。因此高更以一連串的「最重要的」藝術家名單做為閒談的結尾，其中包括了從後浪漫主義到印象主義、新印象主義，最後還呈現了一個無名的團體包括昂克坦（Anquetin）及梵谷。[19]

　　當高更於隔年二月接收到《水星》雜誌不刊出「畫匠閒談」時，並沒有太失望。因為他已經完成一篇更長的著作，紀錄了他存在的光譜——早期的回憶、求學過程、他的愛與恨、他以及其他人的藝術。他請求方泰那的協助，決心要將文章出版。題為《前與後》Avant et après（圖22），文章記述了他與梵谷在阿爾時期前、後的故事，稍加美化合作階段末期的瘋狂。《前與後》完整的描述了兩位藝術家關係維持的那段時間，並且後來也預測了高更將會與梵谷共享的宿命。

　　1902年於希瓦奧亞島上，高更想家而且身體健康每況愈下，他和曼菲德坦承想回法國，但曼菲德勸他打消念頭。在巴黎藝壇，高更過世的流言開始散播開來。1903年五月三日，高更於西瓦奧亞島上辭世。三個半月後，高更死亡的消息傳回法國，瓊安·莫立斯立刻於10月號的《水星》雜誌證實了傳言，並以1889年畫作〈早安，高更先生〉（Bonjour, Monsieur Gauguin）作為象徵，引用高更為自己辯解的文章《此前與此後》，做了一篇高更的回顧專文，也完成高更希望將他和梵谷間的流言導正的遺願。另一篇由瓊安·莫立斯主導、席涅克（Signac）所撰寫的文章於十一月發表，一改原來和其他新印象派同濟批評高更為粗魯水手的作風，而改向高更致敬，並讚揚高更為現代奧德賽，以他自身的旅程讓世界受惠。

　　而現代藝術不斷演進的歷史，在二十世紀初早期將會被寫下，影響和傳播的議題隱隱約約的擴大。但是究竟是高更或是梵谷的成就比較卓越，是沒有必要去比較的。在建立現代主義的論述中如果因為派別之爭而消除了任何一方的聲音，將會使得這個研究領域顯得小而封閉，而也正是因為競爭的聲音才能使得兩位個性迥然不同且神秘的畫家、並且都是如此的獨立並且原創的角色，都能夠在歷經不同畫派的褒貶聲與建構對方正、負面形像的角力之中，最後仍能並肩同立於當代藝術史中。兩位藝術家都有效的塑造了自我的神秘傳奇：梵谷透過與高更見面前，就常與友人間來往的書信；高更透過重寫他和梵谷之

間發明的故事情節。確實，兩位藝術家成就的補遺都靠著對方的存在以及構思一處「南方工作室」——永久的、但也難以捉摸的前進動力。

註釋

1. Abigail Solomon-Godeau 的《走向原始：美洲藝術》1989，Griselda Pollock 1992，Stephen Eisenman 1997以及Edmond Rod《再現南太平洋：從Cook到高更的殖民論述》1997討論。

2. 請參考Nathalie Heinich《梵谷的榮耀：後人如何欣賞崇敬梵谷》1996，和Tsukasa Kodera and Yvette Rosenberg等合著《文生梵谷的神話》1993。

3. 關於馬達加斯加和大溪地間的爭論可見於高更和貝爾納間的書信，以及與另一位從馬達加斯加旁小島Le Reunion來的朋友魯東（Redon）間的討論。

4. 高更與貝爾納間的書信。

5. 「一個現代的藝術家應該嘗試像《洛蒂的婚禮》（Le Mariage de Loti）一樣，把大溪地的自然文化描繪出來。…未來會有許多藝術家前往熱帶國家創作」出自於梵谷致他的妹妹葳爾（Wil）書信1888年。「高更所計畫」出自於德漢致西奧（Theo）書信1890年。「藝術的信仰」出自於高更致席芬尼克（Schuffenecker）書信1890年。

6. 高更以及梵谷畫作的從病理學的角度比較參照Alphonse Germain1891。

7. 1891年高更致梅特書信。

8. 高更致梅特（Mette）書信1892年。

9. 高更致喬治・丹尼爾・曼菲德（Georges-Daniel de Monfreid）書信1892年。

10. 高更1892年11月致喬治・丹尼爾・曼菲德（Georges-Daniel de Monfreid）書信中引言席芬尼克（Schuffenecker）。

11. 梅特對高更「無情與自私」感到挫敗……出自於梅特1893年九月致席芬尼克的信。西奧遺孀喬安娜對展覽的回應出自於她1893年四月致Johan Rohde書信。

12. 畢沙羅1893年11月致Lucien書信，其中也指出竇加（Degas）讚賞高更的作品，但莫內（Monet）和雷諾瓦（Renoir）則持相反意見

13. 查爾斯・莫立斯《保羅・高更近期作品展》Exposition d' oeuvres rècentes de Paul Gauguin展覽目錄，7-15頁。

14. 「從美學的角度觀看保羅・高更」出自於《隱者5》1894年出版Achille Delaroche著作（D' un point de vue esthètique — a propos du peintre Paul Gauguin, L' Ermitage 5）。

15. 「結束生命」出自高更1896年致Morice書信。「悲慘，發瘋…殉難者」出自於1896年六月、七月、十月致曼菲德（Monfreid）書信。〈貧窮的漁夫〉的第二版為巴西聖保羅美術館藏。

16. 安德烈・方泰那（Andrè Fontaina）「發明了自己的畫法……」評論出版於《水星》1899年一月號。「我的畫作……」出自於高更致曼菲德書信1899年7月。高更憤怒輕蔑的反應「一個藝評：一個攪和與自身無關是非的紳士」出自於致方泰那1899年3月書信。關於安慰夏凡尼的言論出自於高更致方泰那1899年8月書信。

17. 高更在1898年十月致曼菲德書信中要求了一些種子及花球莖，包括牡丹花、金蓮花和太陽花。「了無希望……」出自於高更致曼菲德書信1899年4月。

18. 奧赫耶特別提出瑞典神秘者Emanuel Swedenborg（1688-1772）做為比較。

19. 在高更的名單裡「最重要的藝術家」包括，第一：Corot, Daumier, Rousseau, Millet, Courbet, 馬奈Manet, 竇加Degas 和波維・夏凡尼；最後還有：Sèrusier, Redon, Lautrec, Filiger, 和 Sèguin。對此篇文章手稿更深入的研究以及重要性請參照Victor Merlhès 於1994年編著《Racontars de rapin》。

212 • 高更　**大溪地女人**　1891年　淡彩素描　芝加哥藝術協會藏

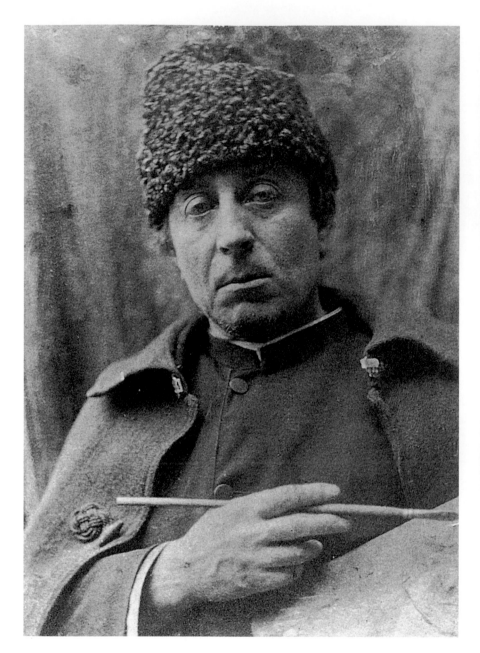

手持畫具的高更　1894年　巴黎奧塞美術館藏（左圖）
213 • 高更　**馬拉梅肖像**　1891年　銅版畫　18.3×14.3cm　紐約大都會美術館藏（右上圖）
214 • 高更　**自塑像（浮雕石膏）**　1891年（右下圖）

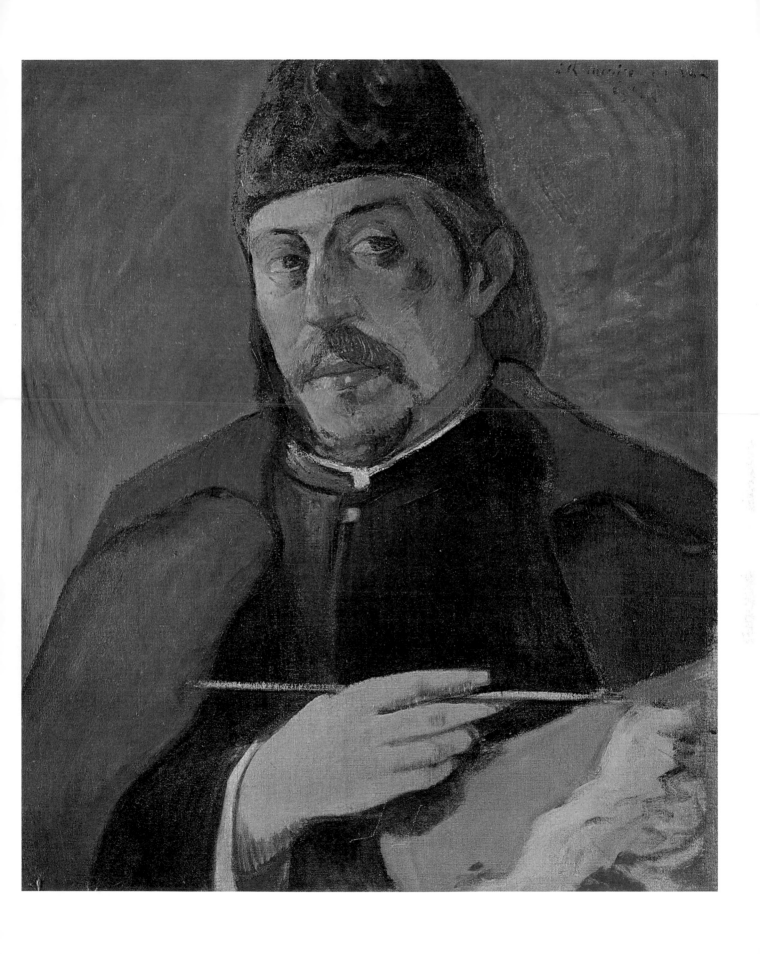

215 • 高更　**持調色板的自畫像**　1891年　油畫畫布　55×46cm　個人藏

216 • 高更　火之舞（烏帕·烏帕）　1891年　油畫畫布　73×92cm　耶路撒冷以色列美術館藏

217 • 高更　**香草叢中的男子與馬**　1891年　油彩麻布　73×92cm　紐約古根漢美術館藏

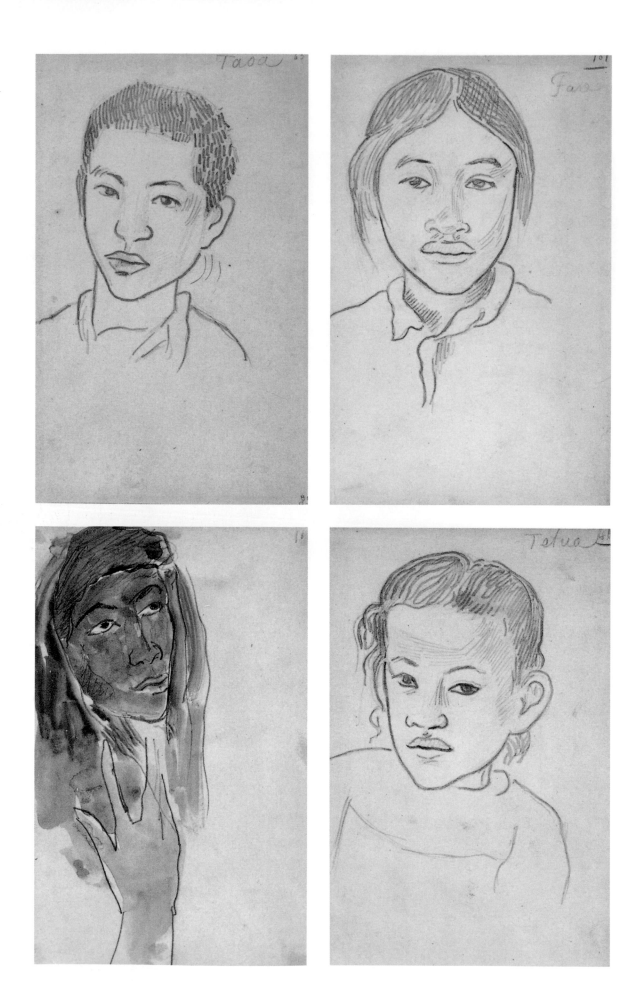

218 • 高更　大溪地素描簿　**托瓦像**（左上）**法瑞像**（右上）**戴頭巾的女子像**（左下）**戴吐娃像**（右下）
1891年　蠟筆水彩畫紙　每幅17×11cm　紐約Alex Lewyt夫人藏

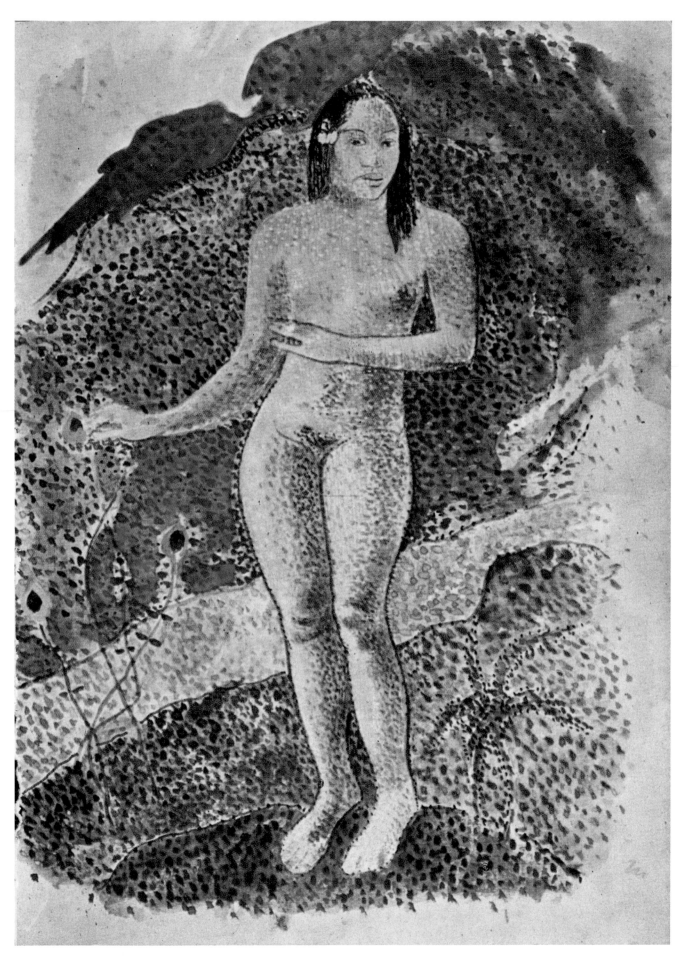

219 • 高更　**大溪地的夏娃**　1891年　水彩畫紙　法國格倫諾伯繪畫雕刻美術館藏

220 • 高更　花　1891年　油彩畫布　72×92cm　聖彼得堡艾米塔吉美術館藏

221 • 高更　**交談**　1891年　油彩畫布　70.7×93cm　聖彼得堡艾米塔吉美術館藏

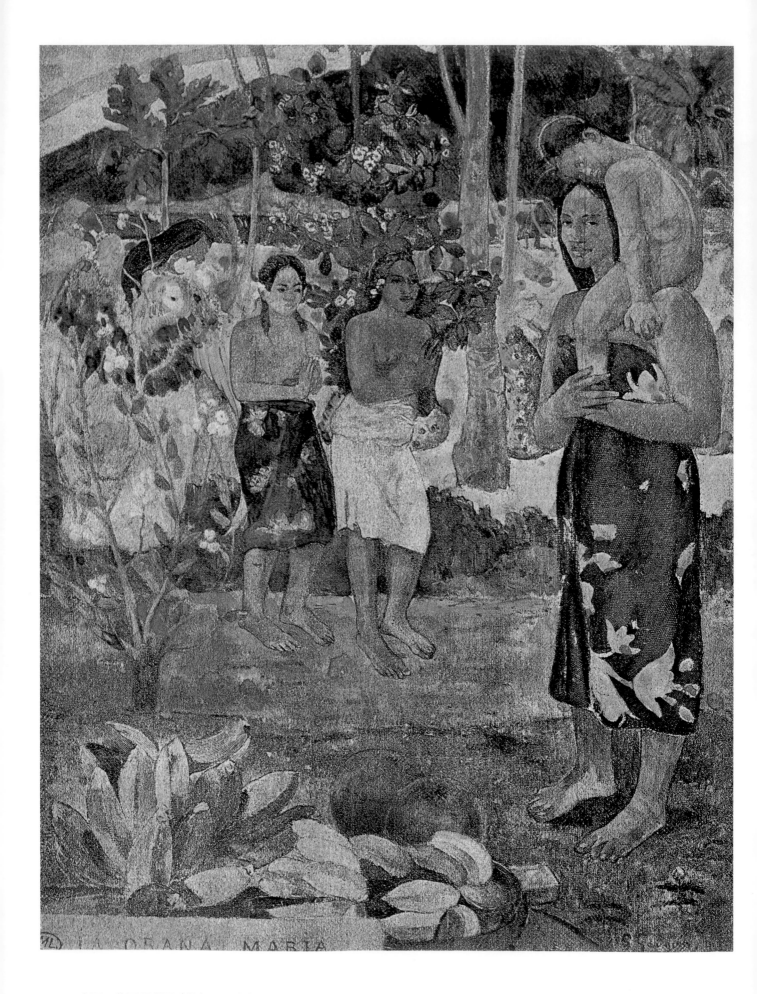

IA ORANA MARIA

222 • 高更　萬福瑪利亞（仿伊亞·奧拉娜·瑪利亞的雕刻複製品）　1891年　水彩畫紙

228

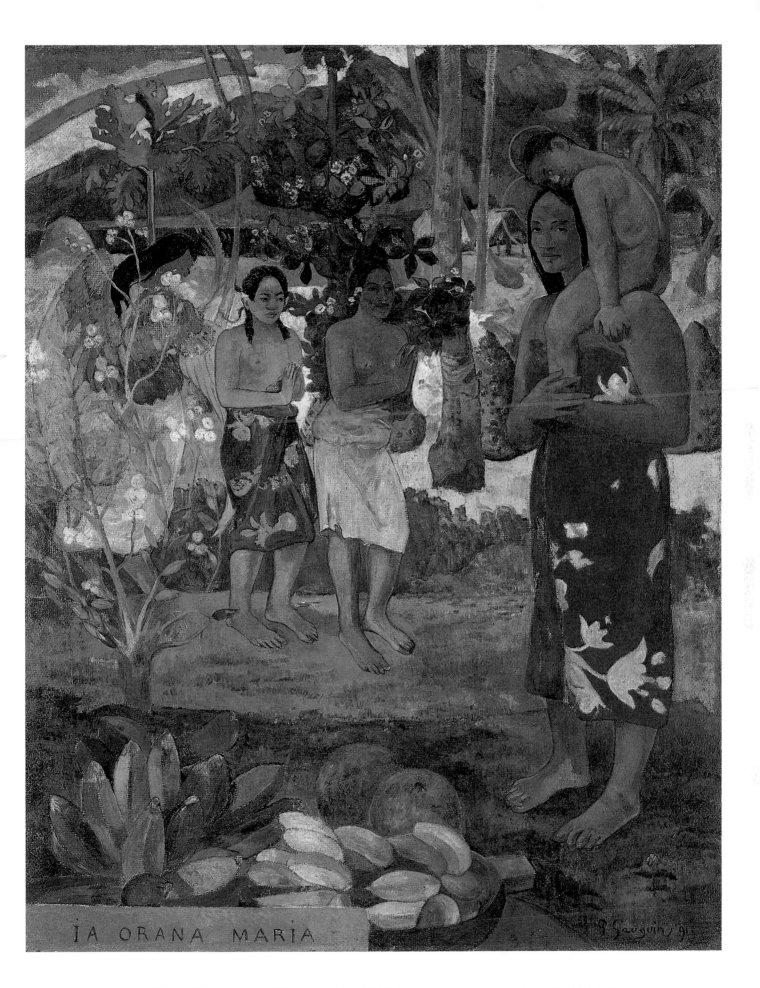

IA ORANA MARIA

223 • 高更　伊亞・奧拉娜・瑪利亞：萬福瑪利亞　1891年　油彩畫布　113.7×87.7cm　紐約大都會博物館藏

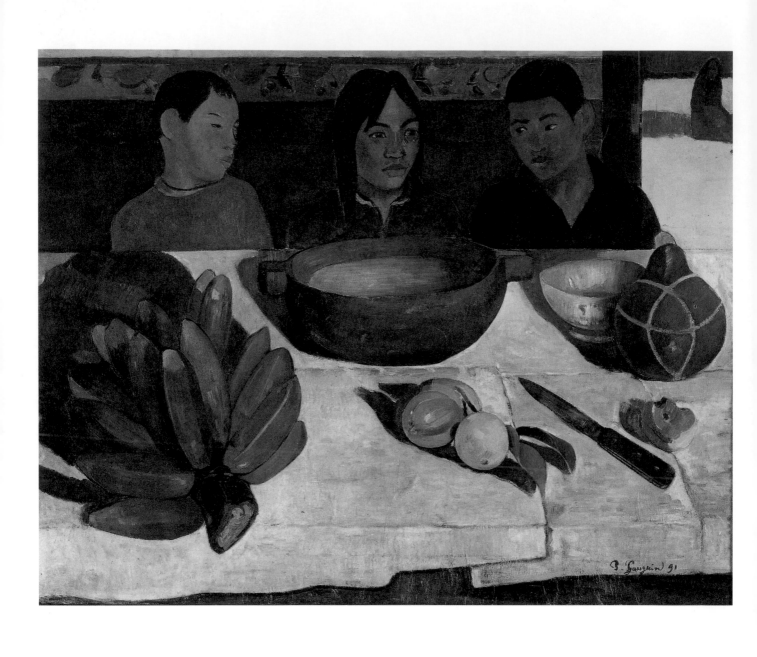

224 • 高更　**香蕉餐**　1891年　油彩畫布　73×92cm　巴黎奧塞美術館藏

225 • 高更　**大溪地的街景**　1891年　油畫畫布　115.6×88.6cm　西班牙托列多美術館藏

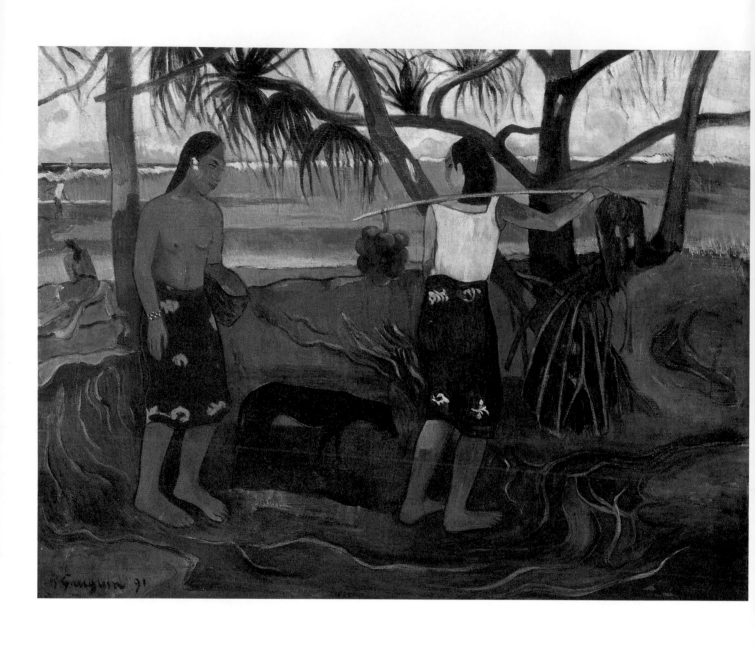

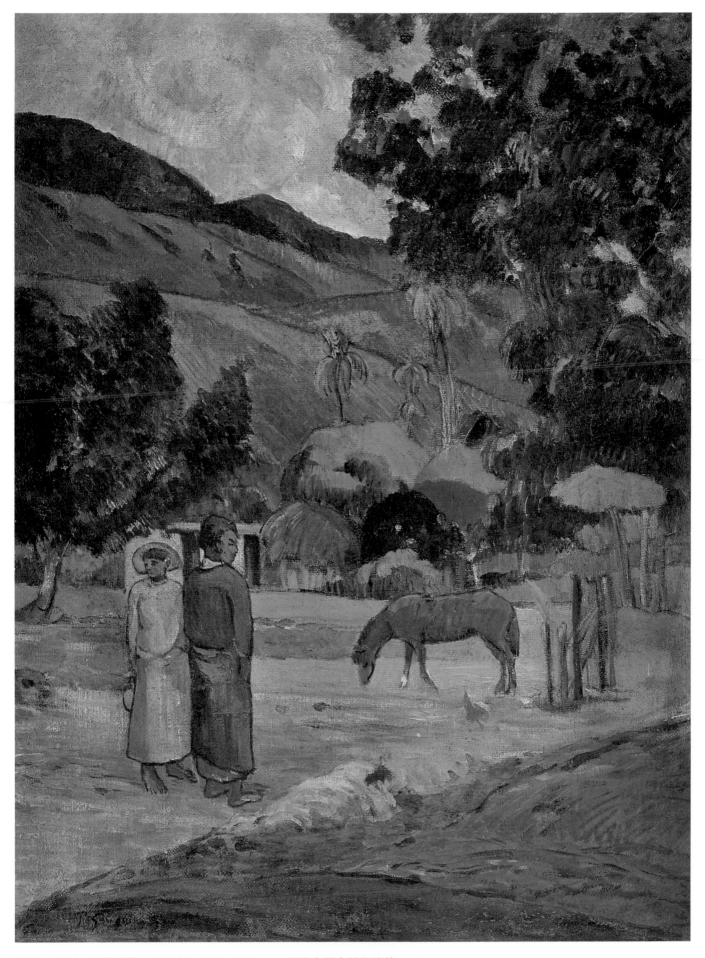

227 • 高更　**吃草的馬**　1891年　64.5×47.3cm　紐約大都會美術館藏

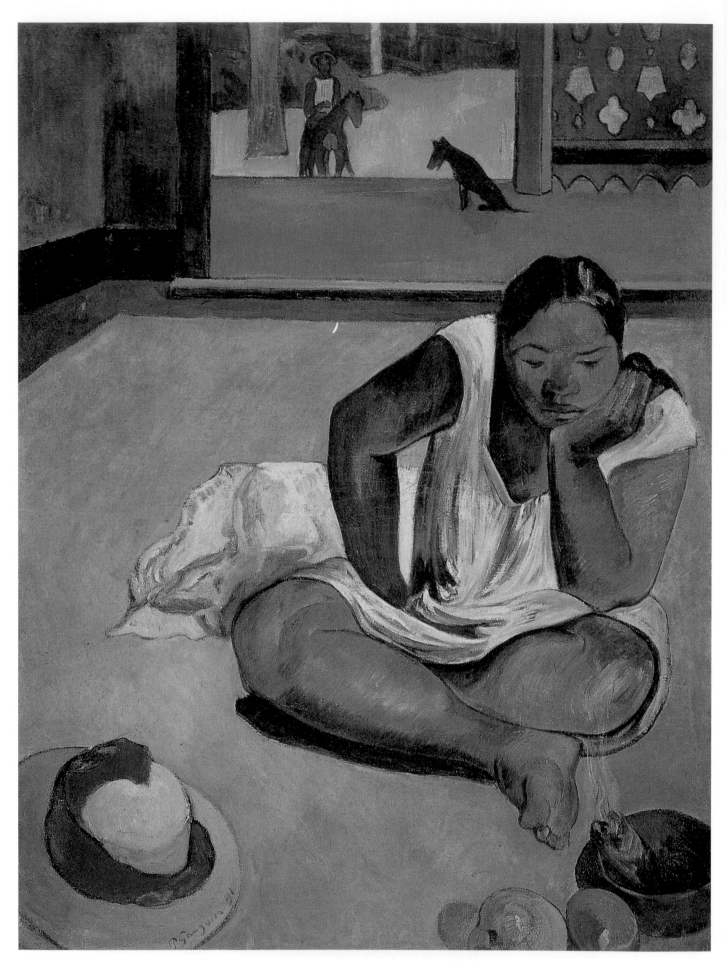

228 • 高更　**沉思中的女人**　1891年　油畫畫布　90.8×67.9cm　美國烏斯特美術館藏

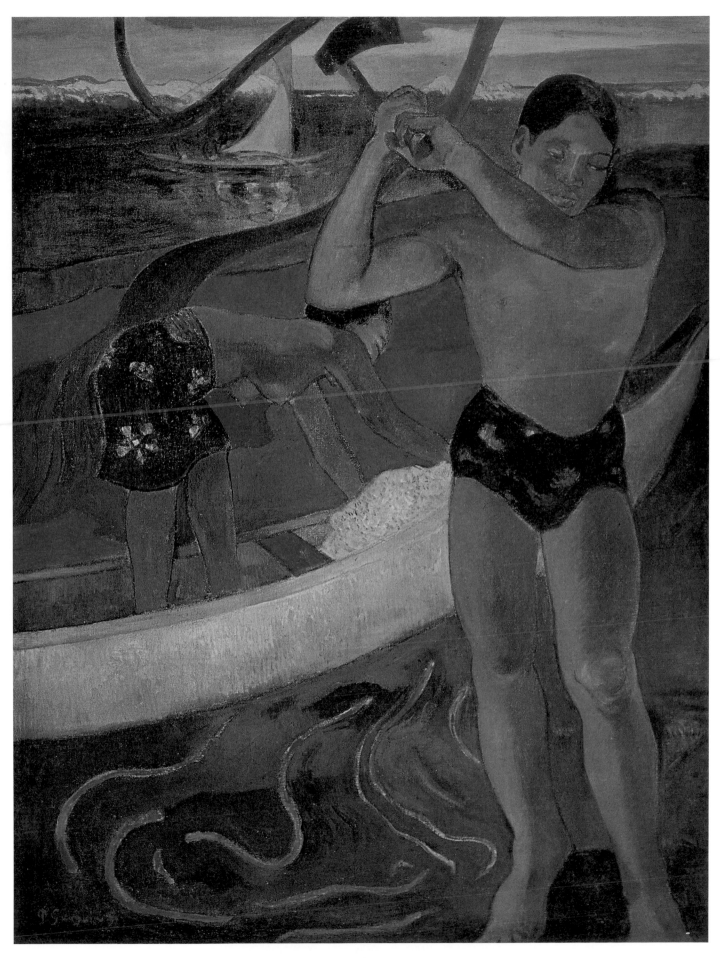

229 • 高更 **拿斧頭的男人** 1891年 油畫 92×69cm 私人收藏

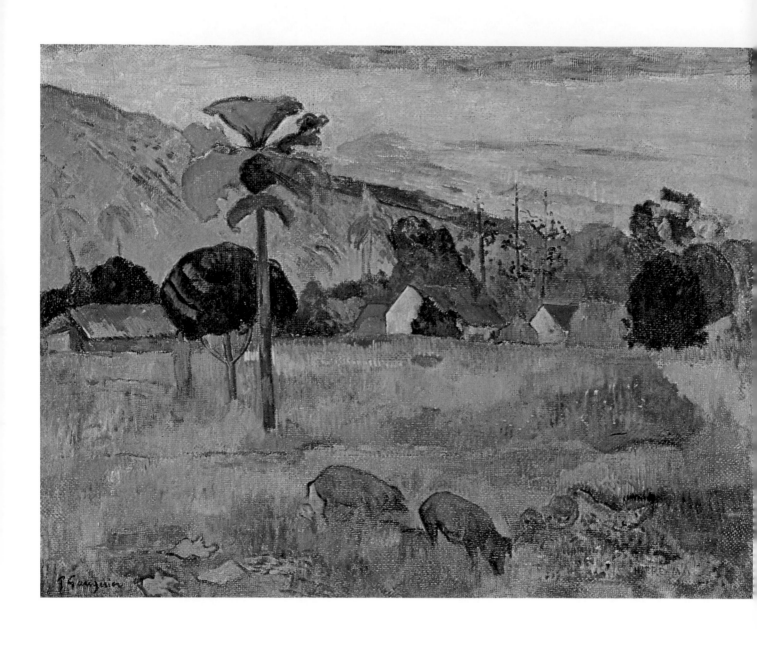

230 · 高更　**荷里·馬伊——來！**　1891年　油畫　72.4×91.4cm　紐約達哈沙收藏
231 · 高更　**法杜露瑪（作夢的人）**　1891年　油彩畫布　94.6×68.6cm　美國密蘇里州，尼爾森·安特金美術館藏（右頁圖）

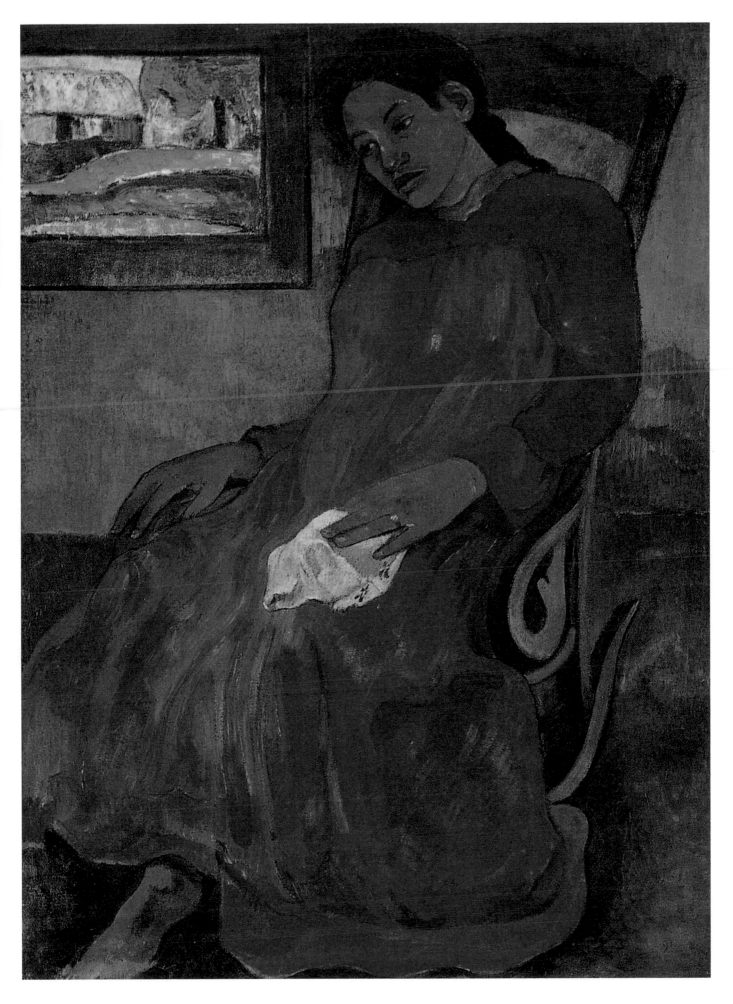

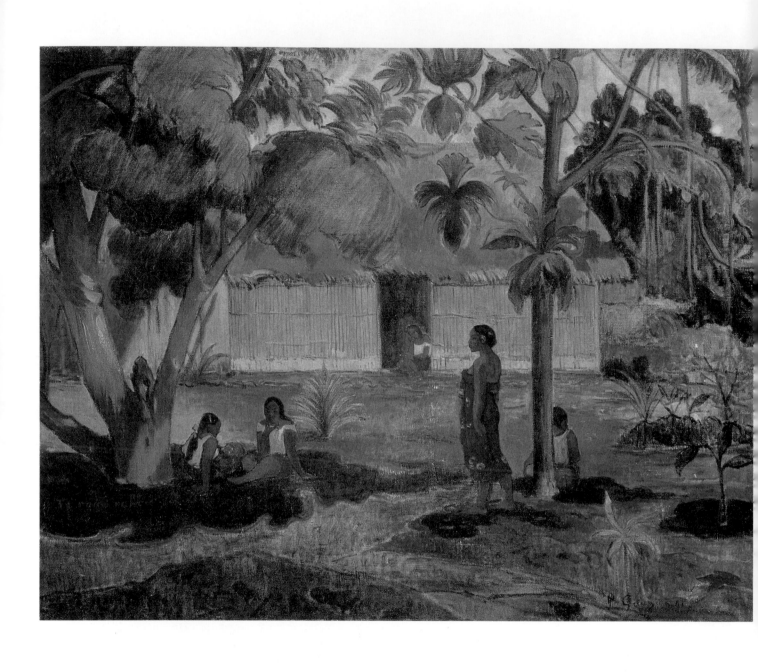

232 • 高更　**大樹**　1891年　71.5×91.5cm　美國克立夫蘭美術館藏
233 • 高更　**戴花的年輕男子**　1891年　油彩畫布　46×33cm　紐約私人收藏（右頁圖）

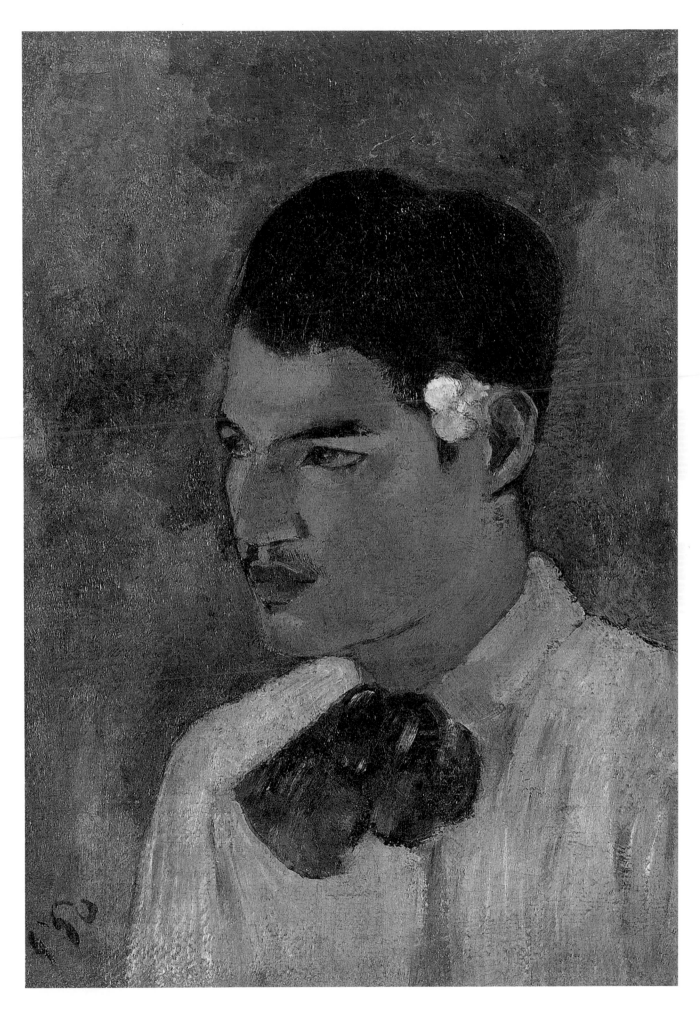

239

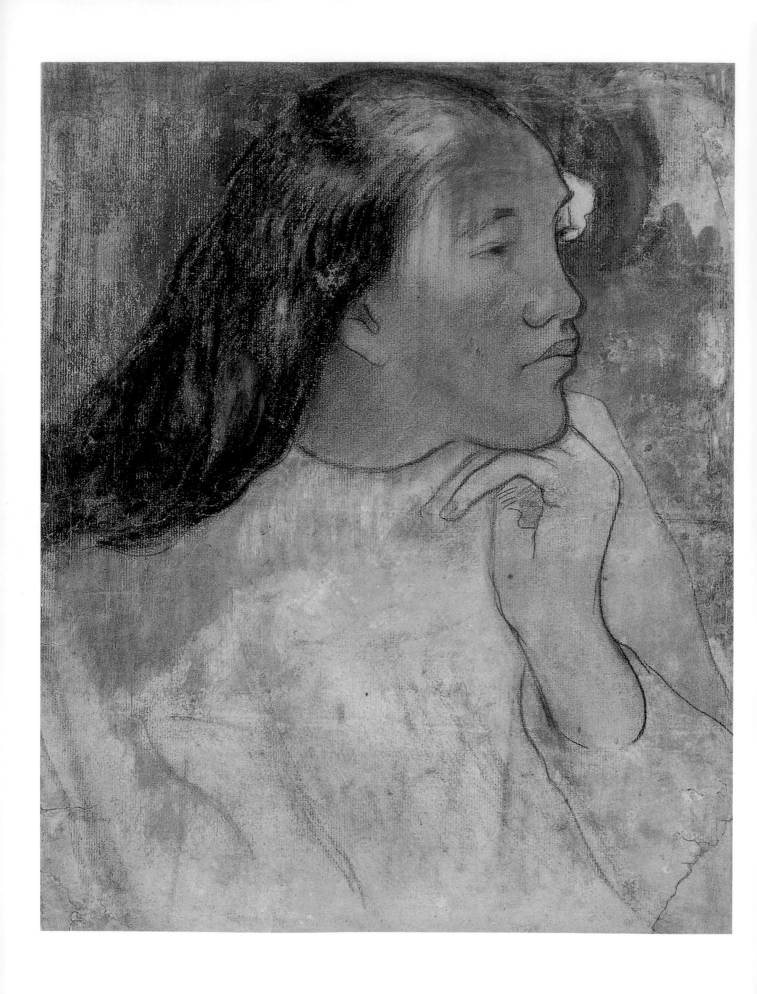

234 • 高更　**髮上別花的大溪地女子**　1891-1892年　粉彩畫　39×30.2cm　紐約大都會美術館藏

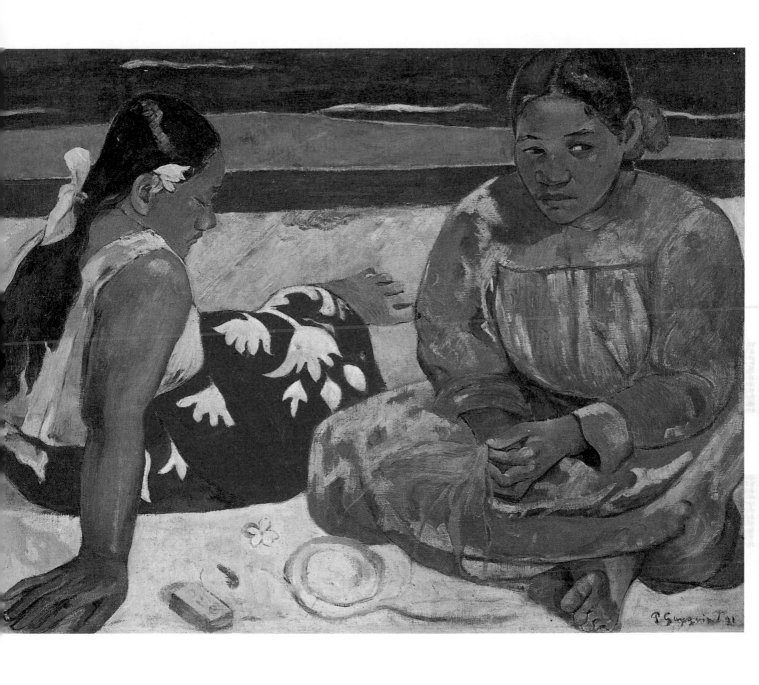

235 • 高更　**海邊的大溪地女郎**　1891年　油彩畫布　69×91cm　巴黎奧塞美術館藏

236・高更　**未開化的音樂**　1891-1893年　水彩絹布　12×21cm　巴塞爾個人藏（上圖）
237・高更　**市場主題的扇面設計**　1892年　水彩畫紙　14.5×46cm　紐約Whitehead收藏（下圖）

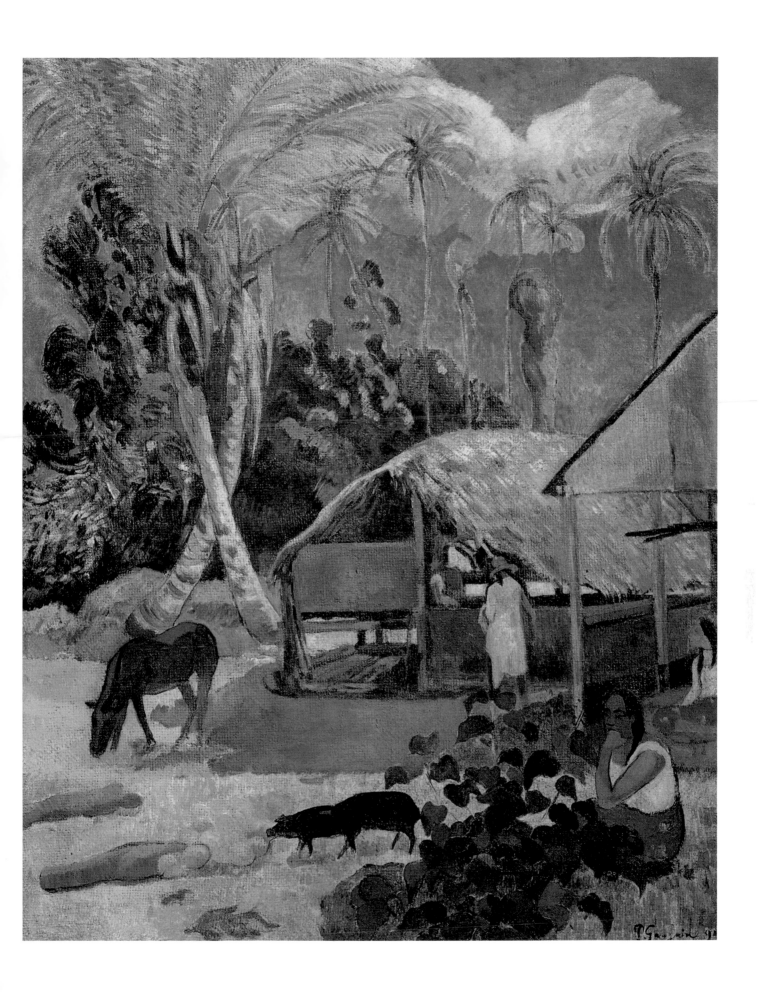

238 • 高更 **黑豬** 1891年 布達佩斯國立美術館藏

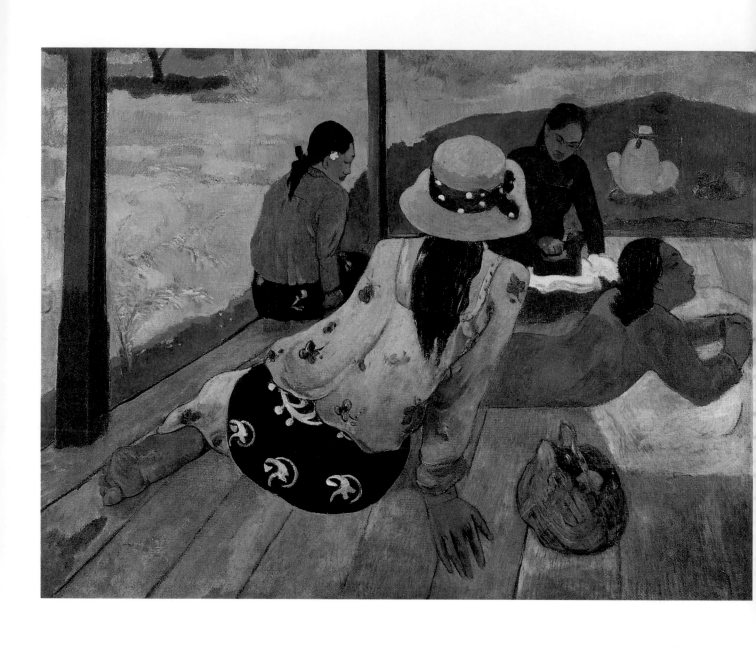

239 • 高更　**午休**　1891-1892年　油彩畫布　87×115.9cm　紐約大都會美術館藏

240 • 高更　杜芙拉　1891-1893年
　　　第一次旅行大溪地時所畫，為高更當地的妻子雕像
　　　彩色木雕　22.2×7.8×12.6cm　華盛頓赫希宏美術館藏（上圖）
241 • 高更　希娜（Hina，月亮）　1891-1893年　Tamanu木雕及彩繪金箔
　　　37×13.4×10.8cm　華盛頓國立美術館藏（右圖）

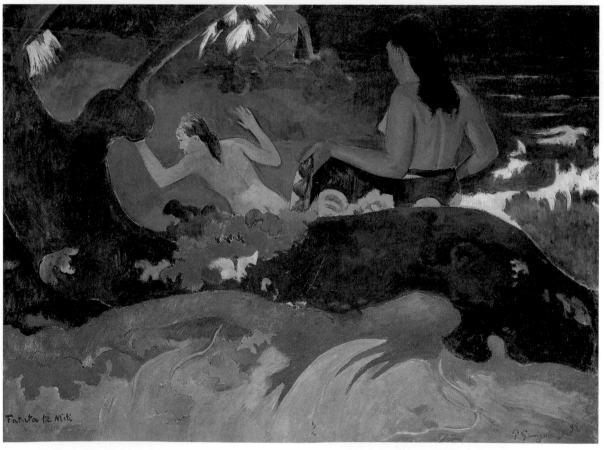

242 • 高更　**早晨**　1892年　油彩畫布　68×92cm　紐約惠特尼美術館收藏（上圖）
243 • 高更　**法達達米迪──海濱**　1892年　油畫畫布　68×91.5cm　華盛頓國立美術館藏（下圖）

244 • 高更　**有德拉克洛瓦複製畫的靜物**　1891-1893年　油畫畫布　45×30cm　法國史特拉斯堡現代美術館藏

245 • 高更　**往何處去**　1892年　油彩畫布　96×69cm　德國司徒加特國立美術館藏

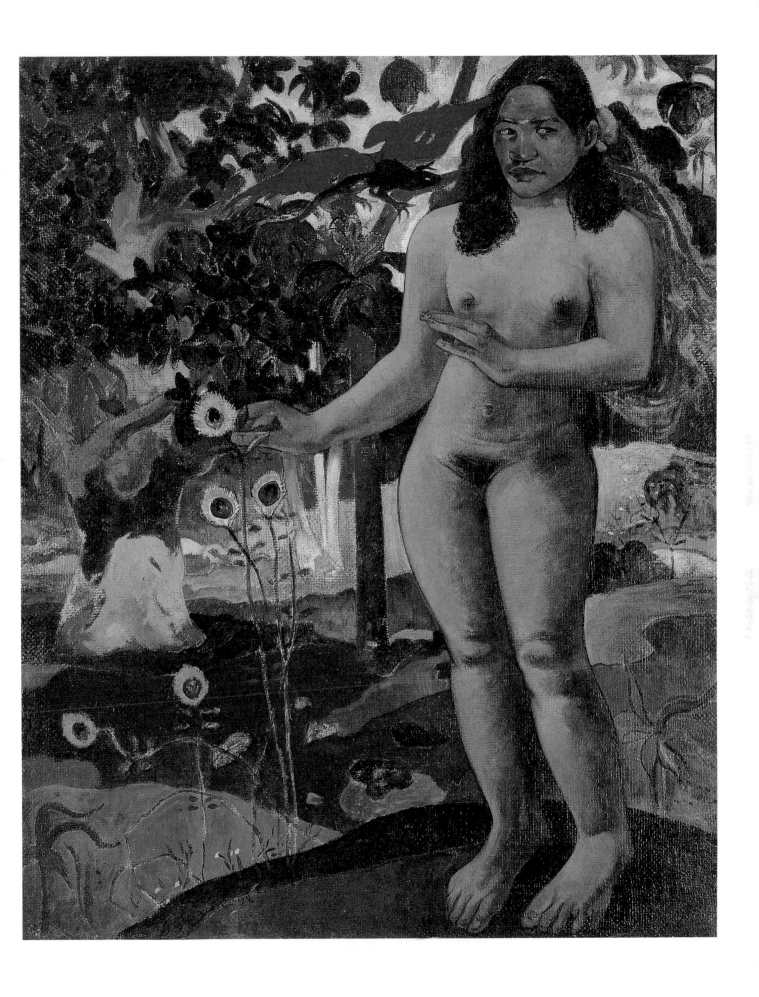

246 • 高更　芬芳大地　1892年　油彩畫布　92×73.5cm　日本大原美術館藏

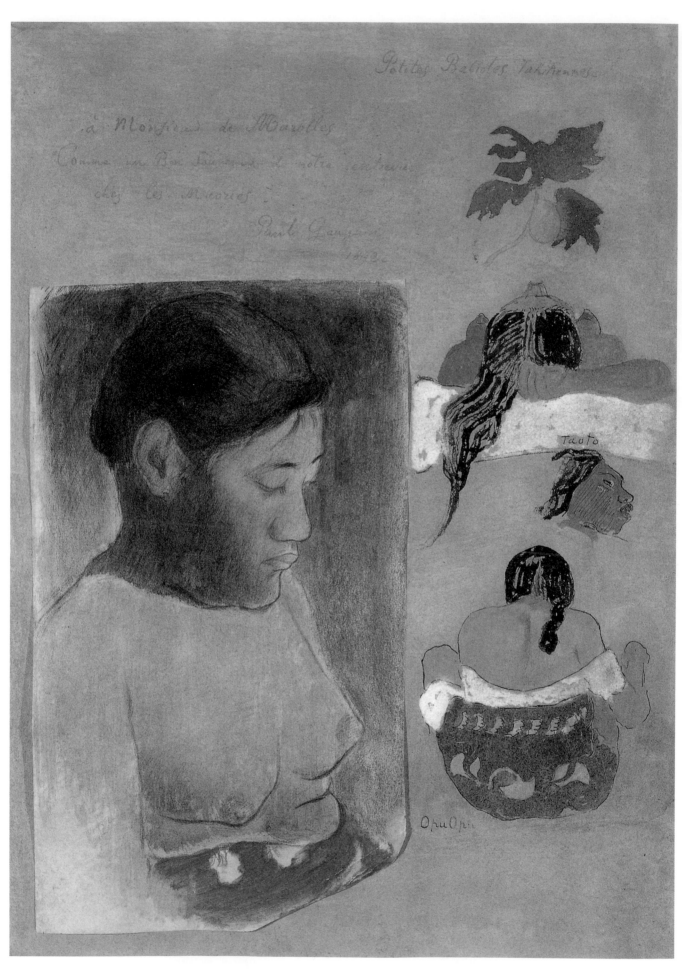

247 • 高更　**大溪地隨筆**　1892年　粉彩水彩畫紙　44×32.5cm　私人收藏

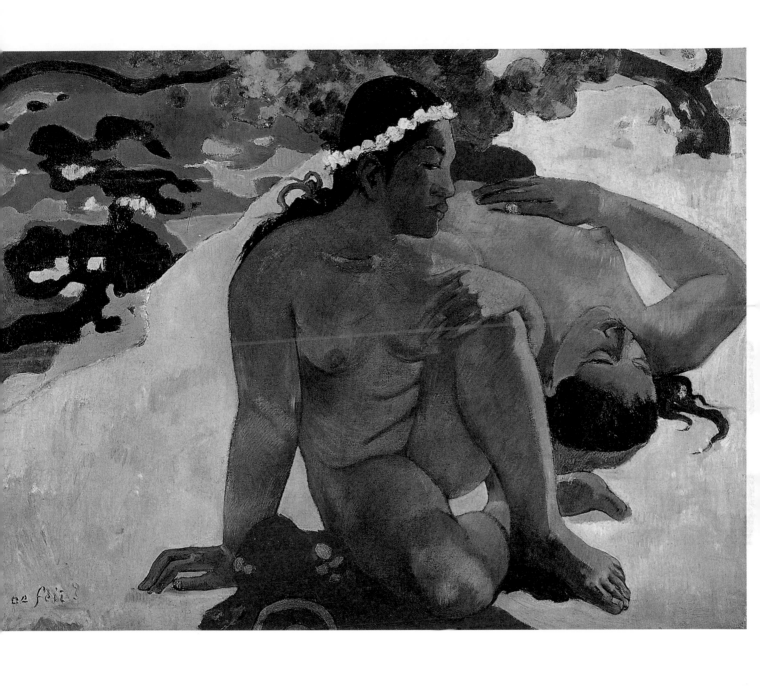

248 • 高更　「怎麼，你忌妒嗎？」　1892年　油畫畫布　66×89cm　聖彼得堡艾米塔吉美術館藏

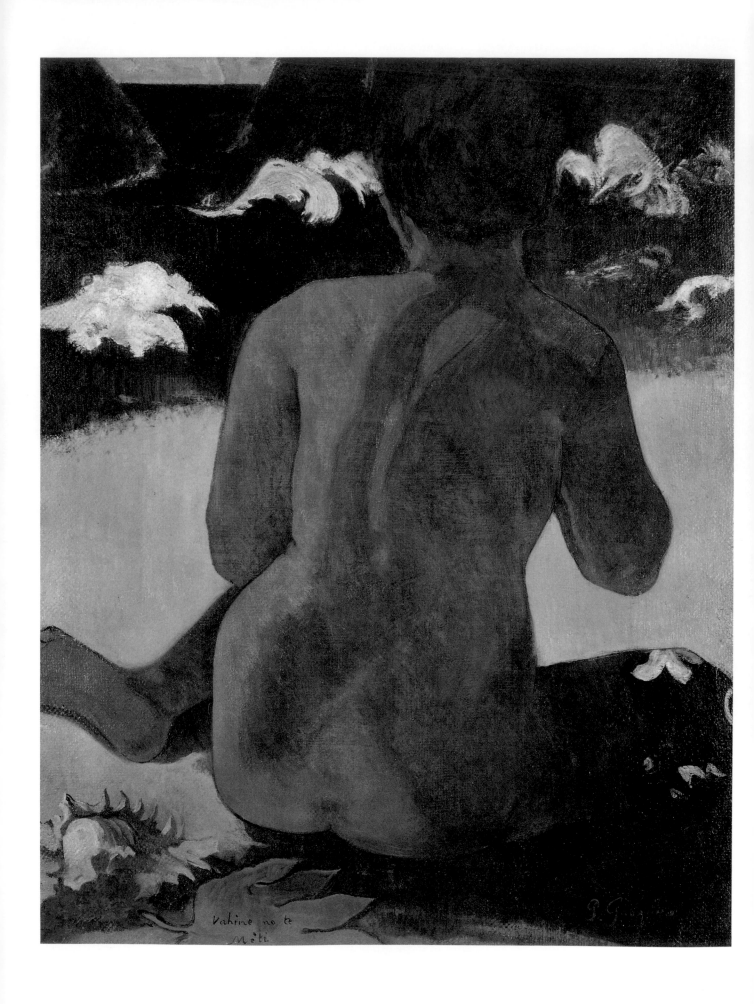

249 • 高更　**海濱的女人**　1892年　油彩畫布　90×73cm　阿根廷布宜諾斯艾利斯國立美術館藏

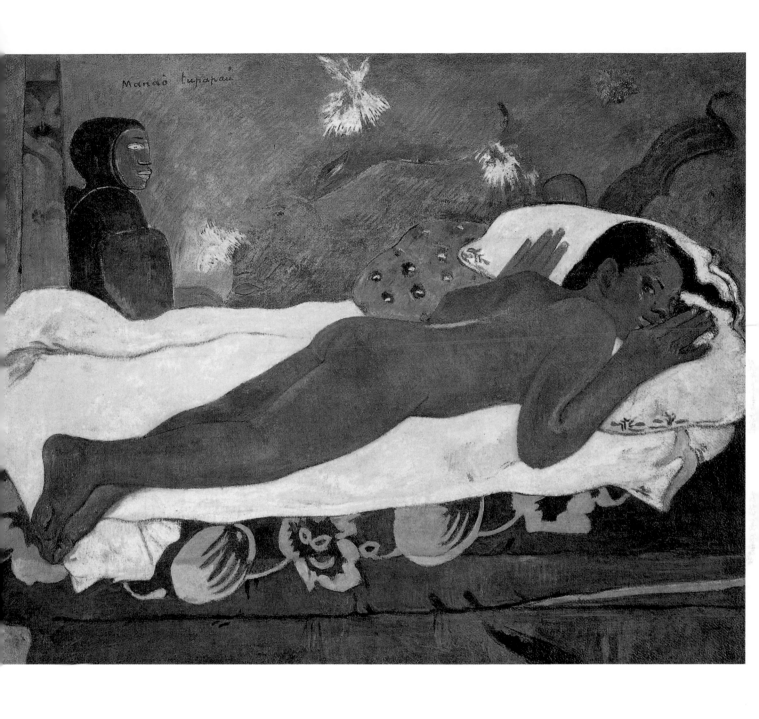

250 • 高更　**在亡靈的注視下**　1892年　油彩畫布　72.4×92.4cm　水牛城阿布萊特克諾斯美術館藏

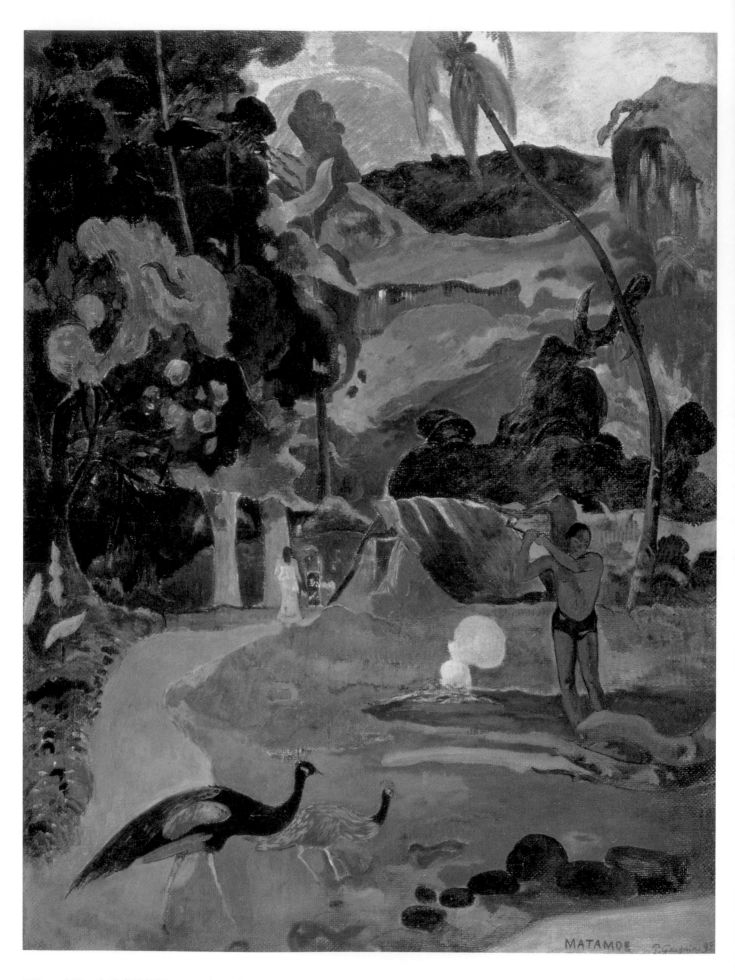

MATAMOR P.Gauguin 9?

251 • 高更　**有孔雀的風景**　1892年　油彩畫布　115×86cm　莫斯科普希金美術館藏（右頁為局部圖）

252 • 高更　**午後**　1892年　油畫畫布　72.3×97.5cm　聖彼得堡艾米塔吉美術館藏

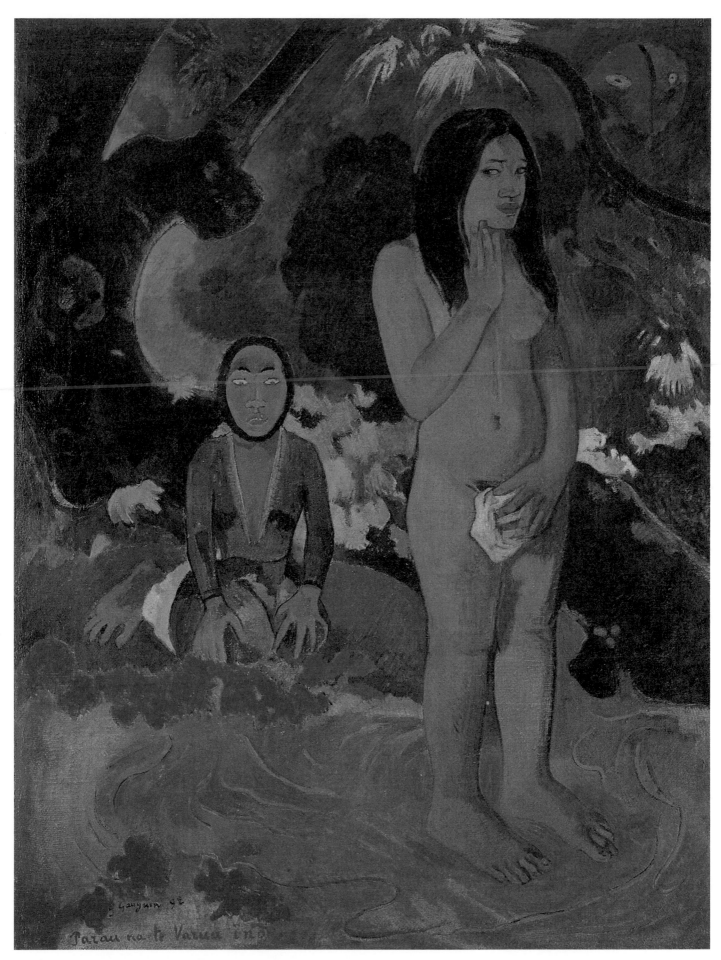

253 • 高更　巴拉烏・娜・杜・瓦阿・伊諾（魔鬼的話）　1892年　油彩畫布　94×70cm　華盛頓國立美術館藏

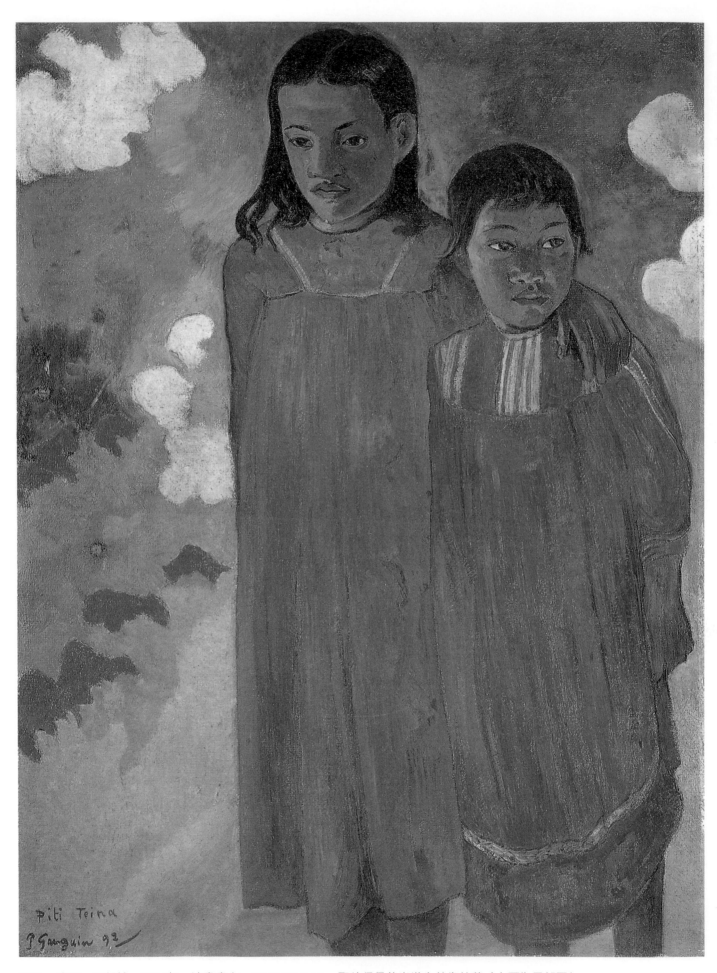

Piti Teina
P Gauguin 93

254 • 高更　二姐妹　1892年　油畫畫布　90.5×67.5cm　聖彼得堡艾米塔吉美術館藏（右頁為局部圖）

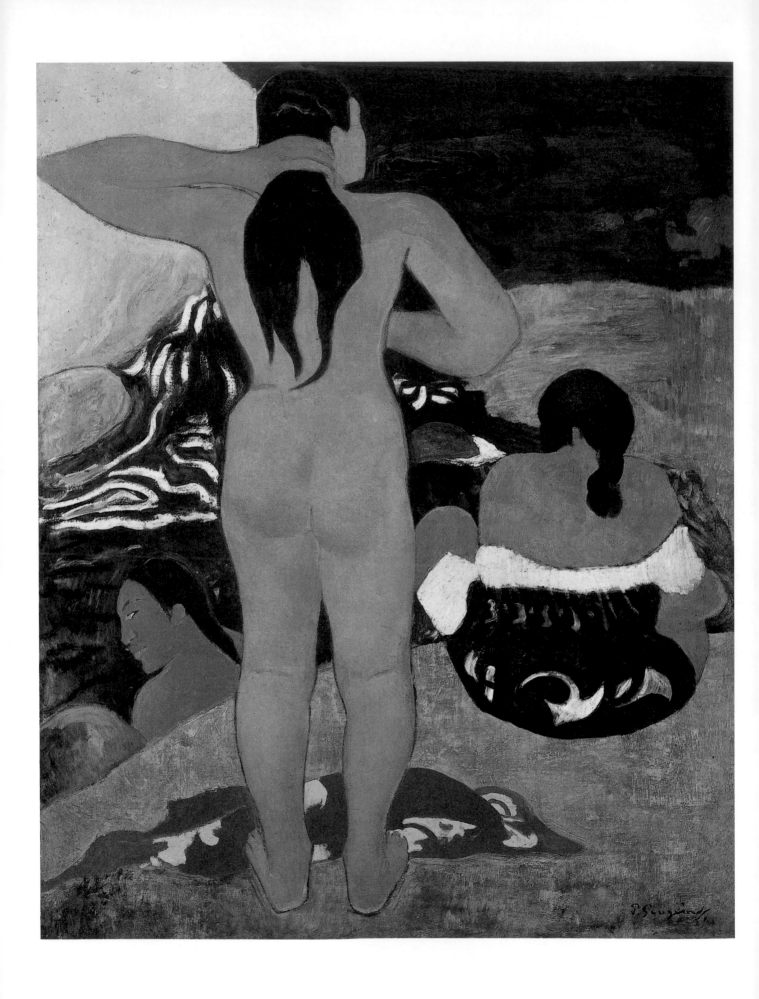

255 • 高更　**海濱的大溪地女人**　1892年　油彩畫布　110×89cm　紐約大都會美術館藏

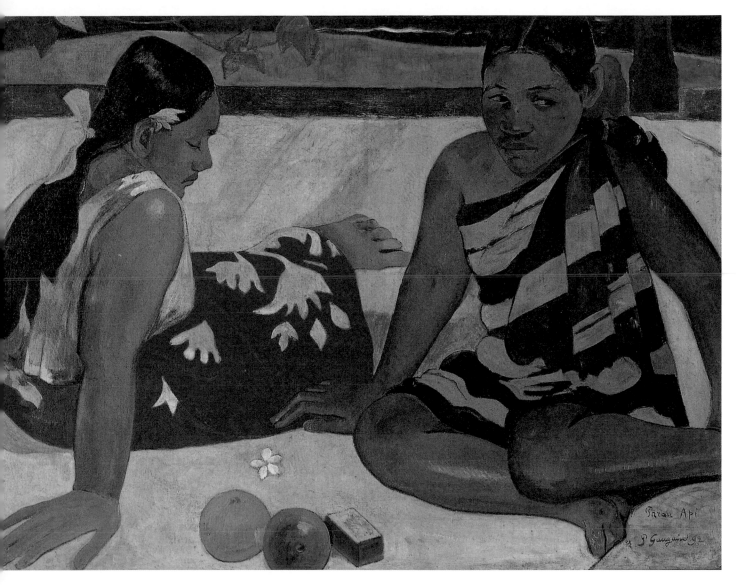

256 • 高更　**大溪地的兩個女人**　1892年　油彩畫布　67×92cm　德國德勒斯登現代美術館藏

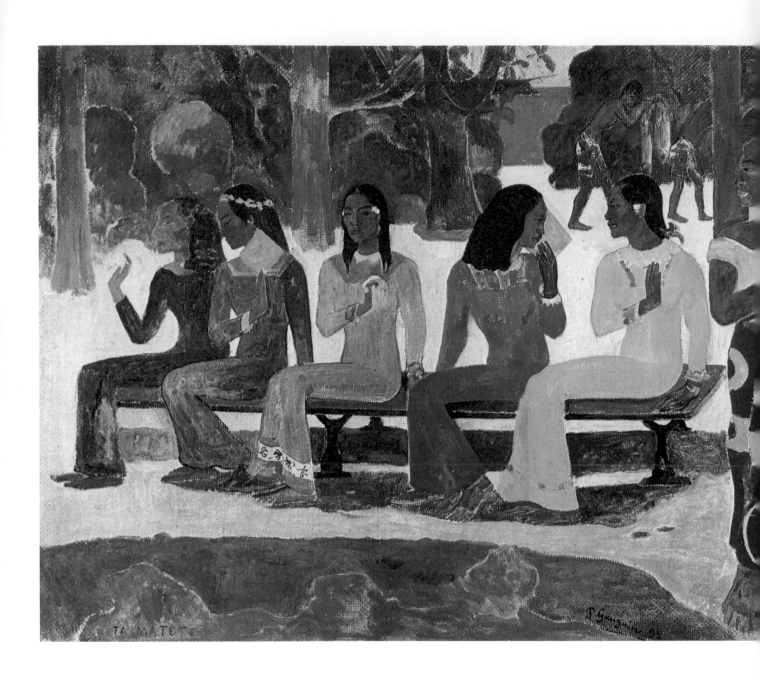

257 • 高更　**我們今天不去市場**　1892年　油彩畫布　73×92cm　瑞士巴塞爾美術館藏
258 • 高更　**拿著芒果的女人**　1892年　油彩畫布　70×45cm　美國巴爾的摩美術館藏（右頁圖）

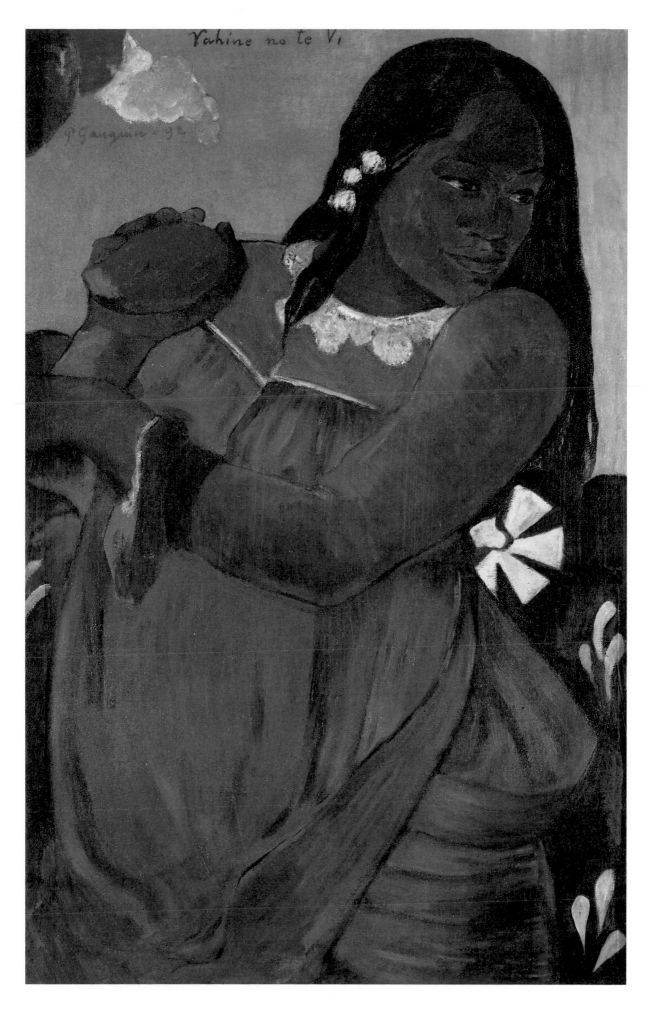

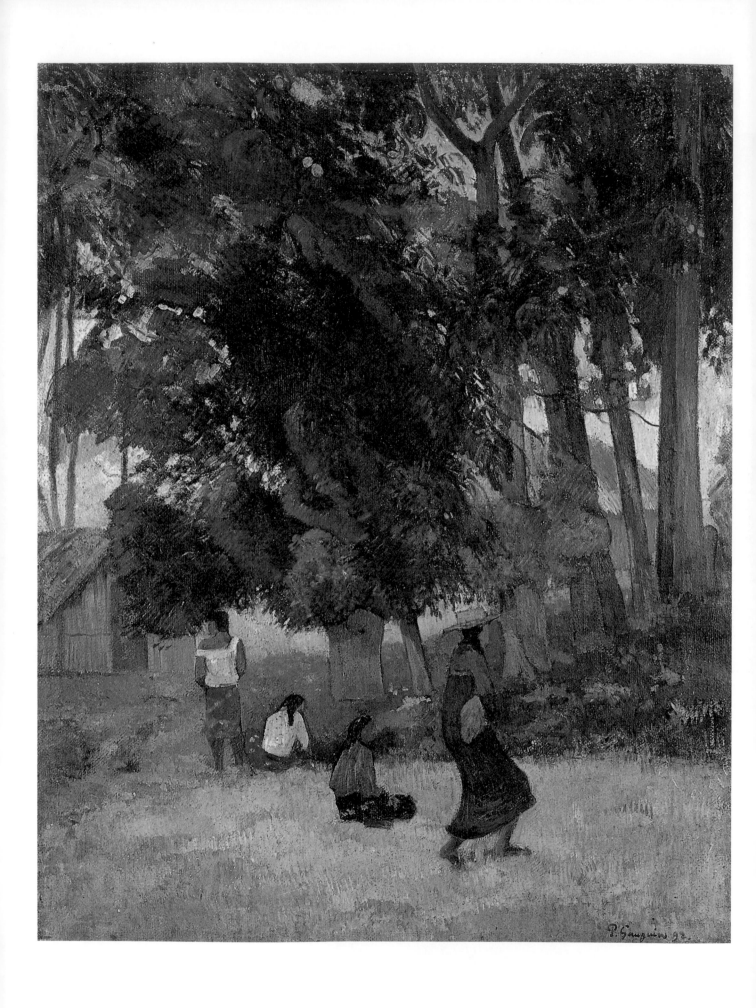

259 • 高更　**大溪地村莊**　1892年　油彩畫布　90×70cm

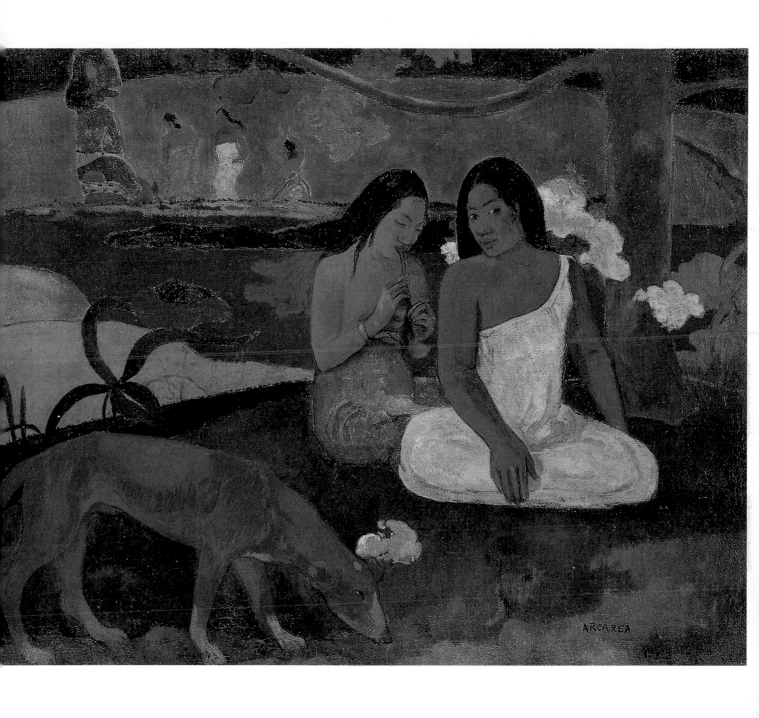

260 • 高更　**吹笛（快樂「啊雷啊雷啊」）**　1892年　油彩畫布　75×94cm　巴黎奧塞美術館藏

261 • 高更　那裡就是座寺廟　1892年　水彩畫紙　18.5×22.9cm　美國劍橋，哈佛大學美術館，福格美術館藏（上圖）
262 • 高更　有水果及香料的靜物畫　1892年　油彩畫布　31.7×66cm　日本私人收藏（下圖）

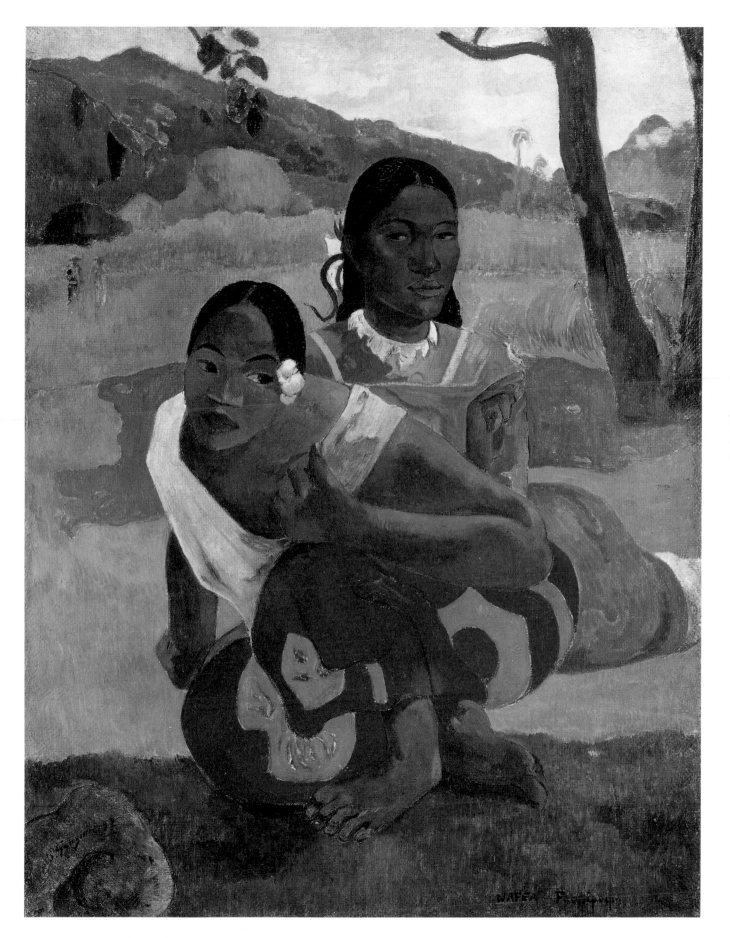

263 • 高更　**妳什麼時候會出嫁呢？**　1892年　油彩畫布　101.5×77.5cm　巴塞爾美術館藏
　　高更最初旅居大溪地，從1891年6月後的兩年間，畫出許多熱帶生活風俗，洋溢生之悅的牧歌作品。此畫以紅、黃、綠色為主調的裝飾表現，畫面構成受德拉克洛瓦〈阿爾及爾的婦女〉影響。高更對浪漫派畫家異國題材具有共鳴。

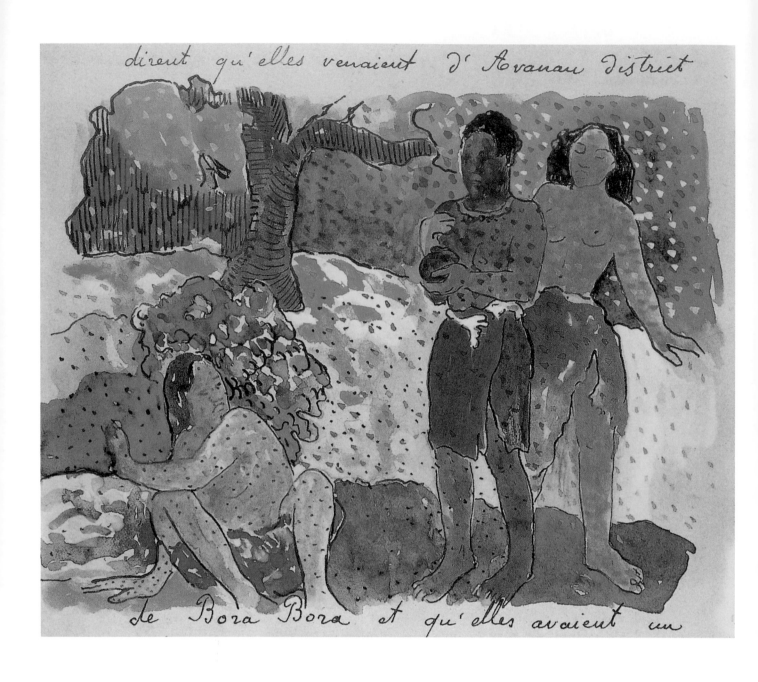

dirent qu'elles venaient d'Avanau District

de Bora Bora et qu'elles avaient un

264 ● 高更　**奧羅神的使者**　1893年　《馬奧里的古代信仰》插畫第24頁　水彩畫紙　14×17cm　巴黎羅浮宮美術館藏
265 ● 高更　**巴貝・莫埃（神祕之水）**　1893年　水彩畫紙　35.6×25.4cm　芝加哥藝術中心藏（右頁圖）

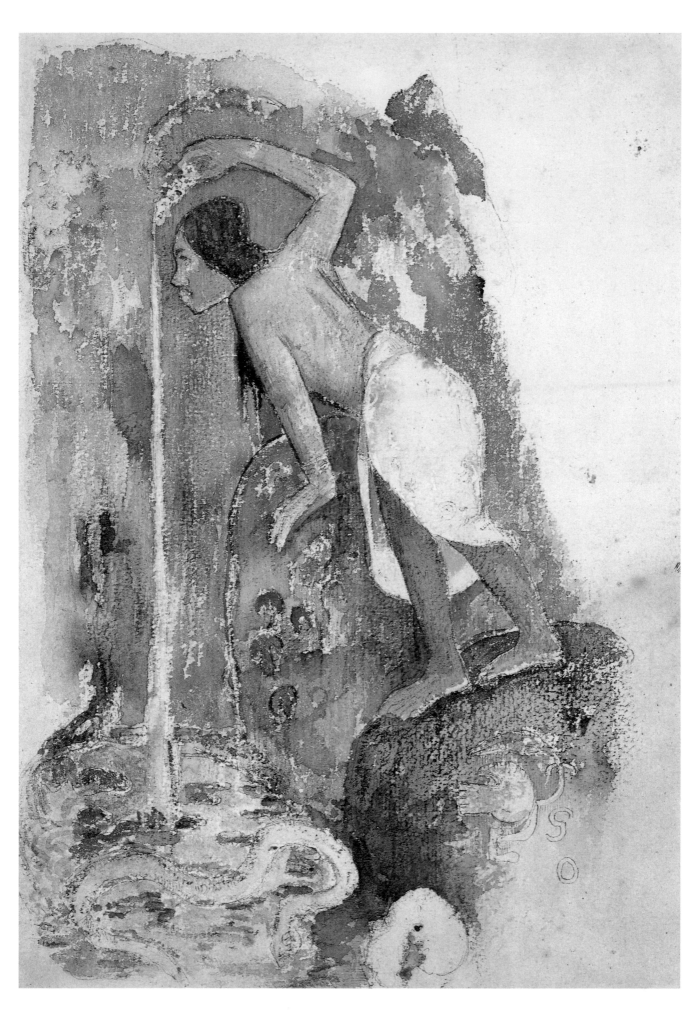

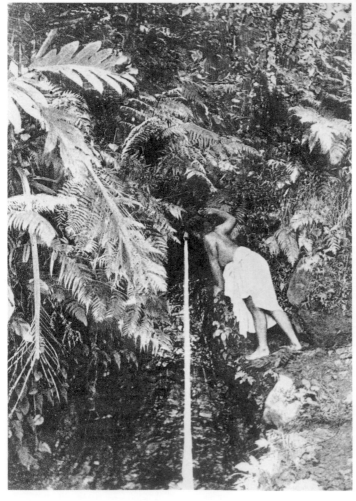

喝泉水的大溪地女孩　照片　1880年代（左圖）

266 • 高更　**獨自在奧達溪**　1893年　油彩畫布　50×73cm
巴黎私人藏（上圖）

267 • 高更　**巴貝・莫埃**（神秘之水）　1893年　油彩畫布
99×73cm　瑞士蘇黎世畢爾勒收藏（右頁圖）

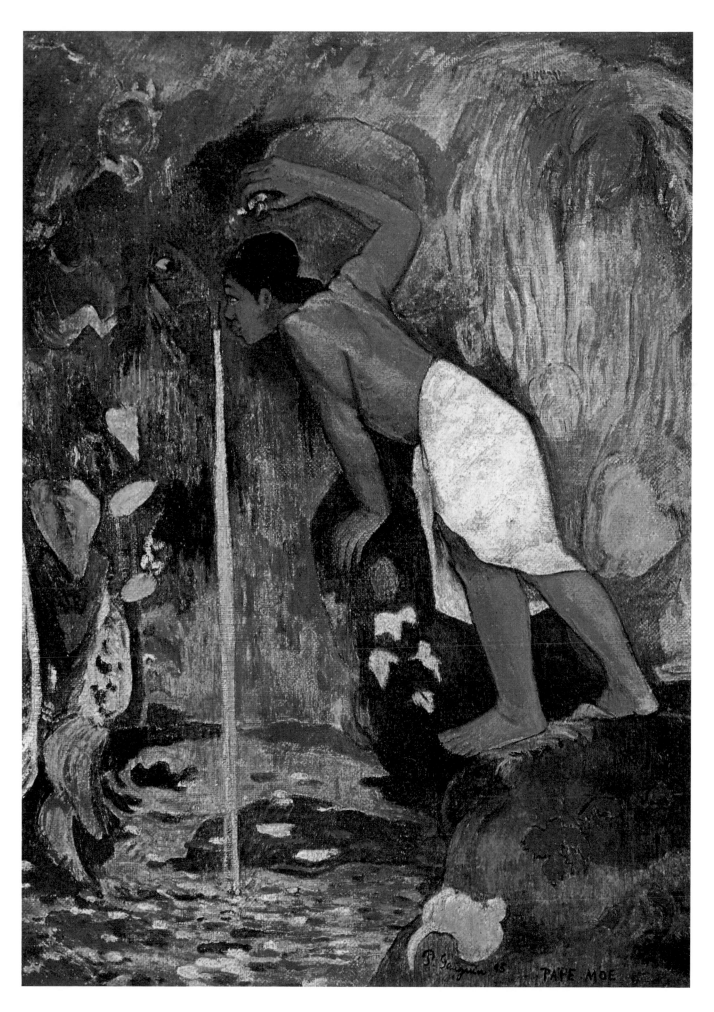

268 • 高更　大溪地風景：阿帕達羅區（Apatarao）　1893年　哥本哈根新卡斯堡美術館藏

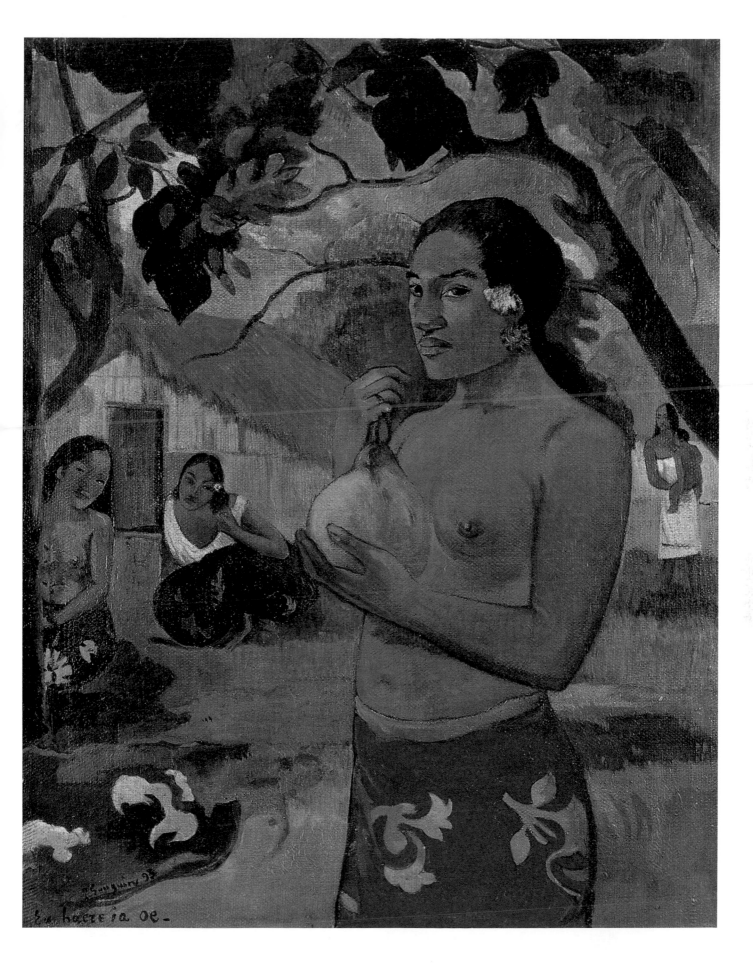

269 • 高更　艾爾・哈埃雷・伊・阿・奧埃（持果實的女人，妳將前往何處？）　1893年　油彩畫布　92.5×73.5cm
聖彼得堡艾米塔吉美術館藏

270 • 高更　**風景裡的大溪地女人**　1893年　油彩畫於玻璃上　116×75cm　巴黎奧塞美術館藏

271 • 高更　**花與植物的圖案**　1893年　油彩畫於玻璃上　105×75cm　巴黎奧塞美術館藏

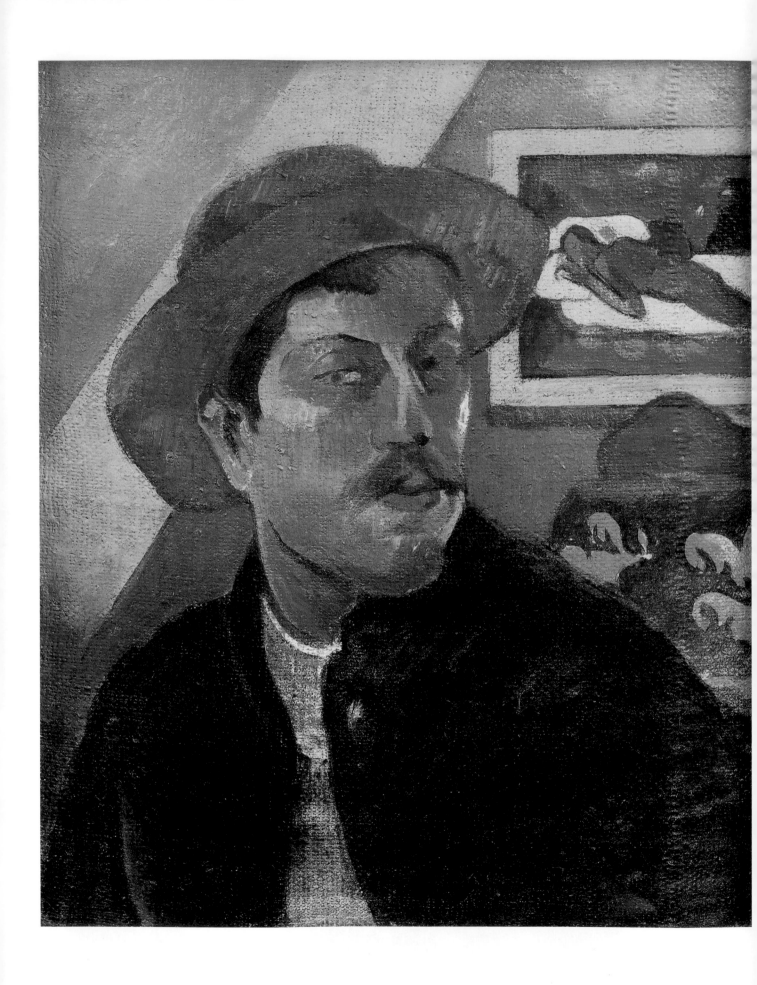

272 • 高更　**自畫像**　1893-1894年　油彩畫布　46×38cm　巴黎奧塞美術館藏
273 • 高更　**提哈瑪娜有許多祖先**　1893年　油彩畫布　75×53cm　芝加哥藝術協會藏（右頁圖）

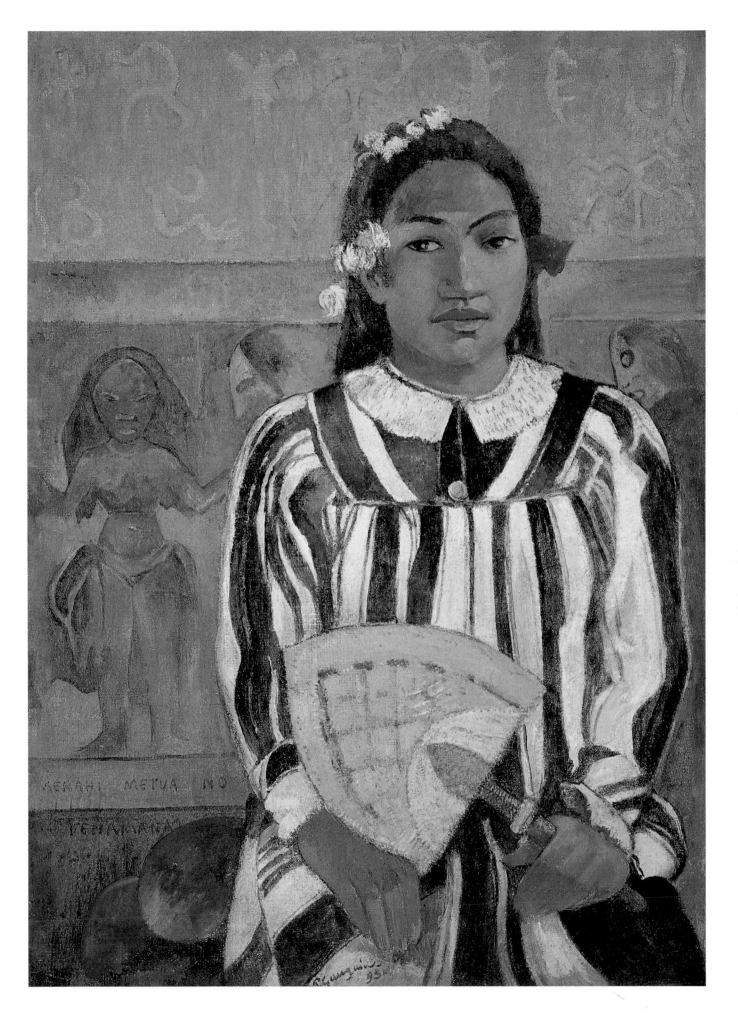

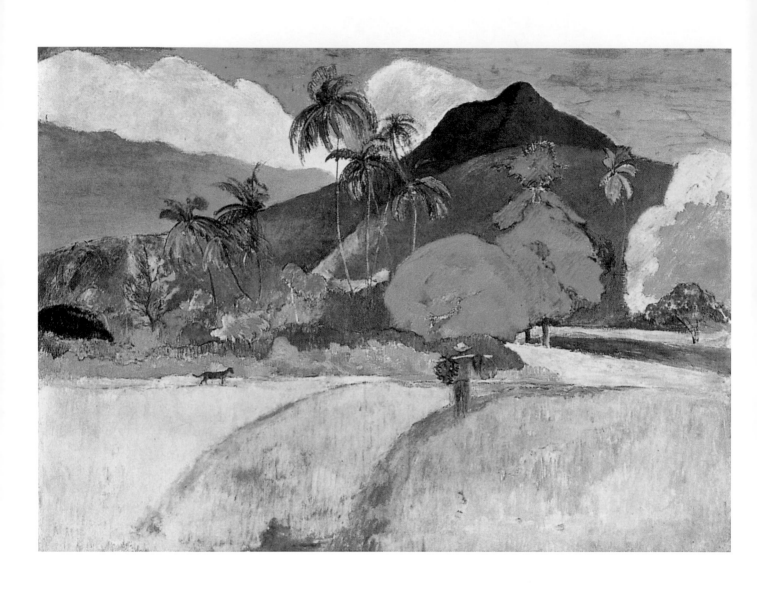

274 • 高更　**大溪地風景**　1893年　油彩畫布　68×92cm　明尼阿波里斯藝術學院藏

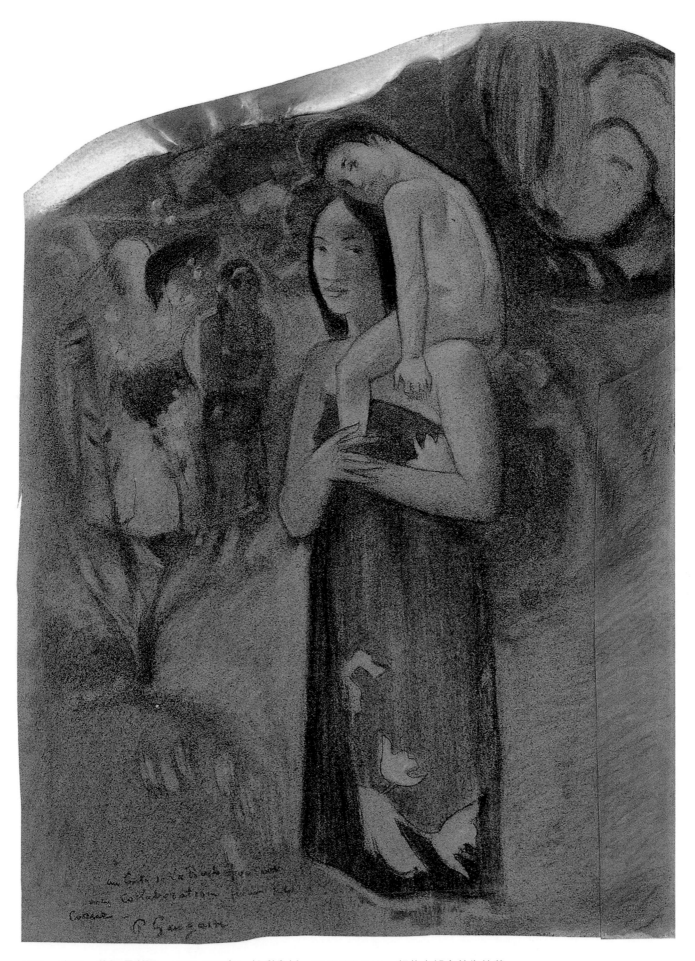

275 • 高更　**萬福瑪利亞**　1893-1895年　粉彩畫紙　59.7×37.5cm　紐約大都會美術館藏

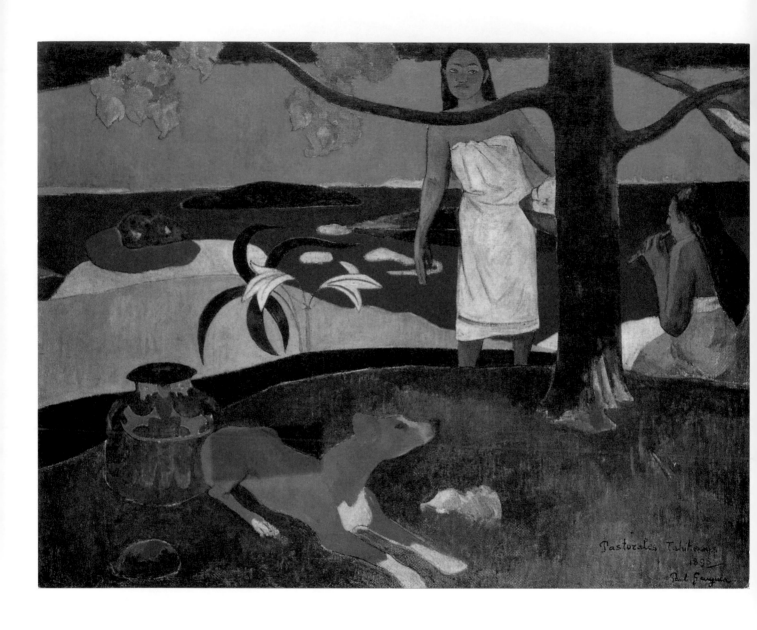

276 • 高更　**大溪地牧歌**　1893年　油畫畫布　86×113cm　聖彼得堡艾米塔吉美術館藏
　　畫面簽上1893年，實為1892年作。同時期他畫了另外兩幅同樣題材油畫但較小幅作品，這是較大的一幅，高更認為是他的
最佳作品。平和的牧歌的大溪地，是歐洲文明入侵以前，昔日大溪地的想像情景。右端坐著吹笛的是稱為維歐的大溪地豎
笛，高更在他的著作《諾亞·諾亞》中，把這樂器與夜晚相結合，此畫應是滿月的光照亮夜晚情景。
277 • 高更　**瓜哇女子安娜**　1893年　油彩畫布　116×81cm　波昂私人藏（右頁圖）

281

278 • 高更　**大溪地女子**　1893-1894年　粉彩畫紙　56×49.6cm　布魯克林美術館藏

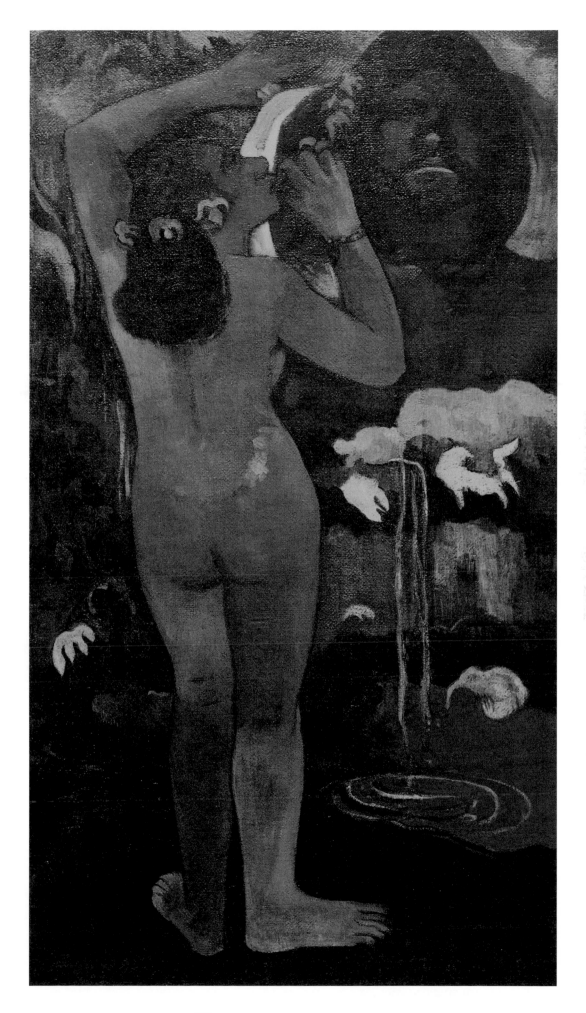

279 • 高更　月亮與大地
（希納與杜華度）
1893年　油彩畫布
114.3×62.2cm
紐約現代美術館藏

280 • 高更　**魔鬼的話**　1894年　水彩版畫　華盛頓國立美術館藏

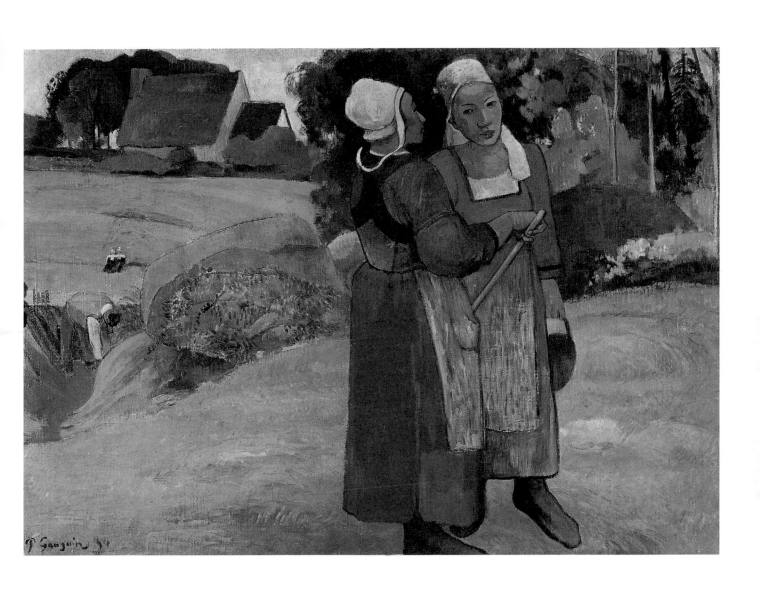

281 • 高更　**布列塔尼的農婦們**　1894年　油畫畫布　66×92cm　巴黎奧塞美術館藏

282 • 高更　**神聖的春日（甘泉）**　1894年　油畫畫布　73×98cm　聖彼得堡艾米塔吉美術館藏（右頁為局部圖）
第一次大溪地之旅後，在法國的高更描繪回憶大溪地的情景所作的繪畫代表作之一。前景兩人穿著類似，左方女人頭上帶有
聖光，是純潔的沉思女性，表示象徵聖母馬利亞，另一吃水果女人具有誘惑力的官能美，表示大溪地的夏娃。（參閱右頁局
部圖）正面右方的百合花與星狀植物並置，遠景右方畫出希納與希娃杜的二重神像。

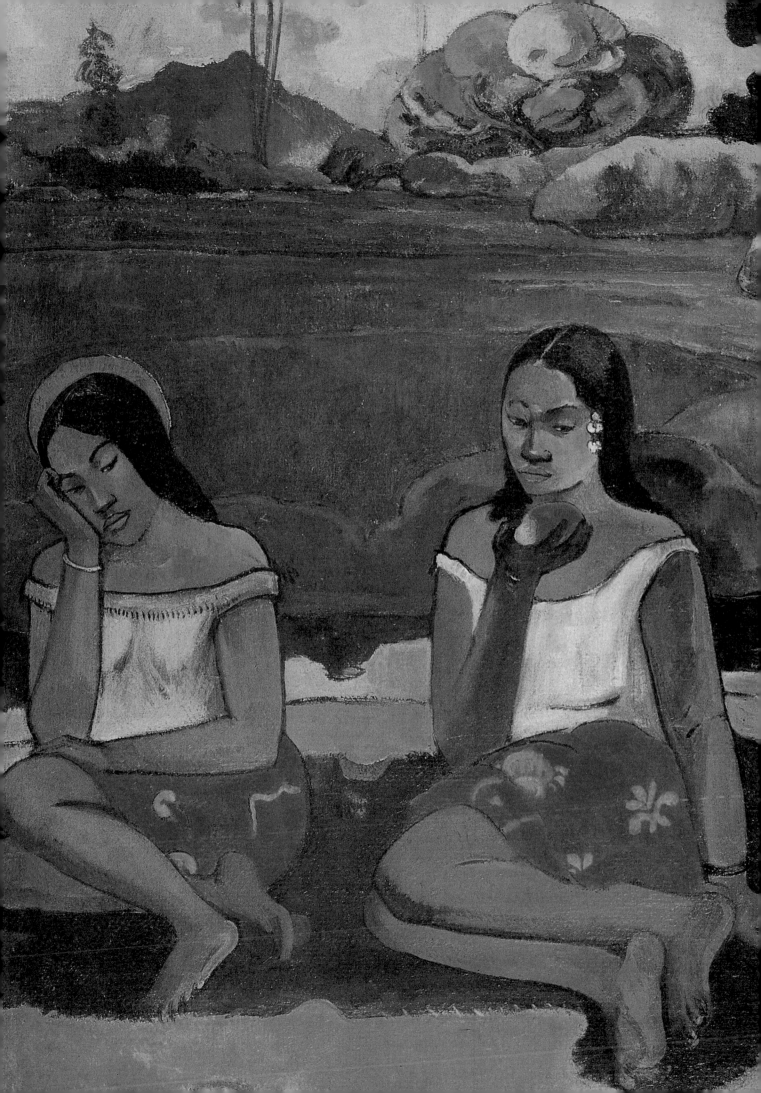

283 • 高更　**達維特水車小屋**　1894年　油畫畫布　73×92cm　巴黎奧塞美術館藏

284 • 高更　**布列塔尼雪景**　1894年　油畫畫布　巴黎奧塞美術館藏
　　高更1901年後，移居未開化的馬克薩斯群島的希瓦奧亞島。這幅作品是高更死後，在島上畫室發現的。當地拍賣為維克
多‧塞加肯買下。當時傳為高更最後絕筆之作，是他描繪記憶中的故國風景。但是，現在經過專家研究證實為高更回到法國
阿凡橋時所繪畫的，他再攜回大溪地。雪景是他早期喜愛的主題。

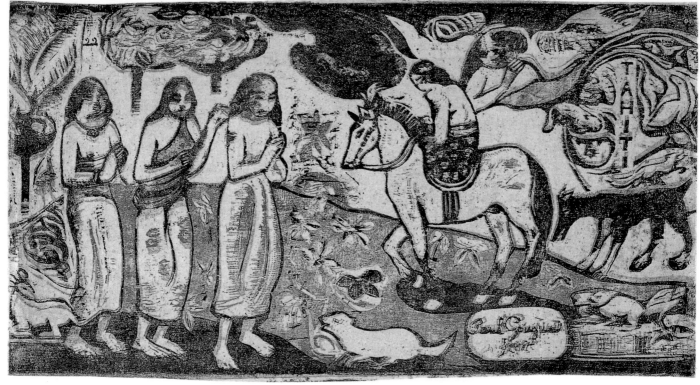

285 • 高更　**大溪地遷居圖**　1893年　木刻畫　16×30.1cm（上圖）
286 • 高更　**大溪地遷居圖**　1893年　彩色木刻畫　16×30.1cm　布魯克林美術館藏（下圖）

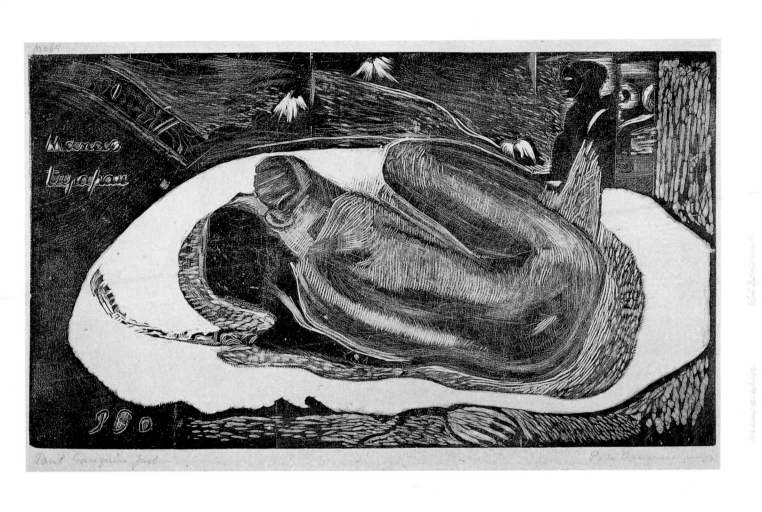

287 • 高更　**在亡靈的注視下**　1894年　木刻畫，1921年製版　20.5×35.3cm　蘇格蘭格拉斯哥美術館藏

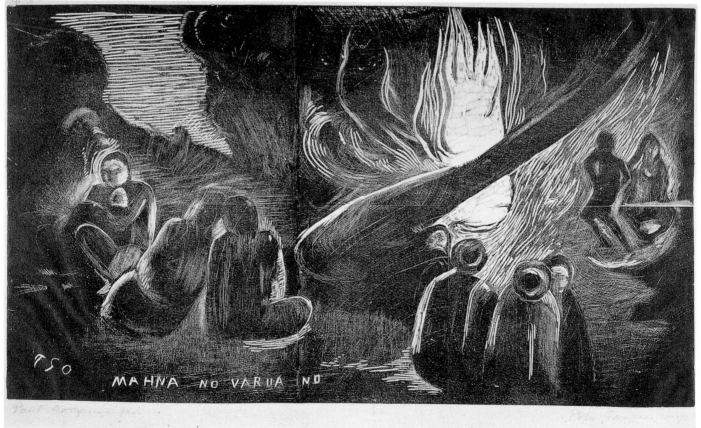

288 • 高更　**創造傳說插圖**　1892年　鋼筆水彩　10.5×17cm　「馬奧里人的古老宗教」原稿12頁（上圖）
289 • 高更　**瑪那・諾・瓦亞・伊諾（惡靈之日）**　1893-1894年　木版畫（自印、手彩色）　19.7×35.2cm　私人藏（下圖）

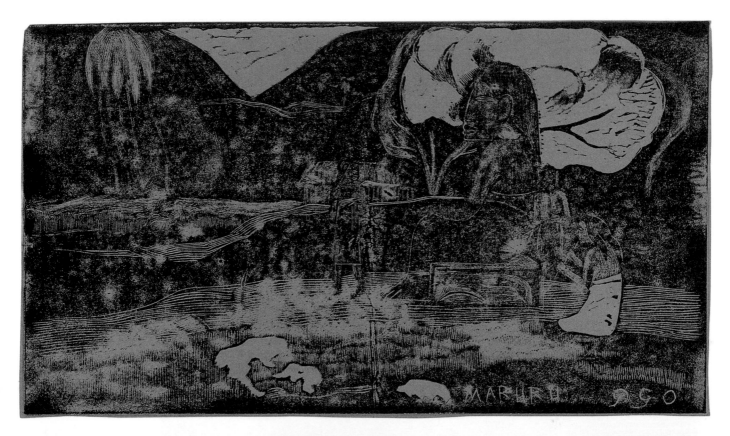

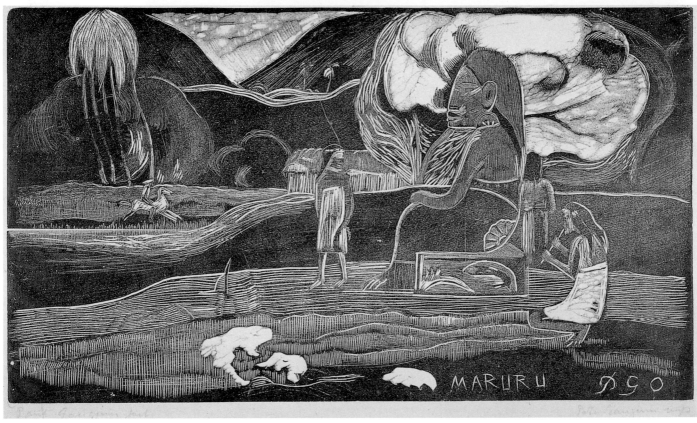

290 • 高更　**諾亞・諾亞：感恩的奉獻**　1894年　木刻畫　20.6×36cm　美國克里夫蘭美術館藏（上圖）
291 • 高更　**諾亞・諾亞：感恩的奉獻**　1894年　木刻畫　20.5×36cm　蘇格蘭格拉斯哥美術館藏（下圖）

292 • 高更
香氣（諾亞・諾亞）
1893-1894年
木刻原版
35.2×20.3×2.2cm
紐約大都會美術館藏

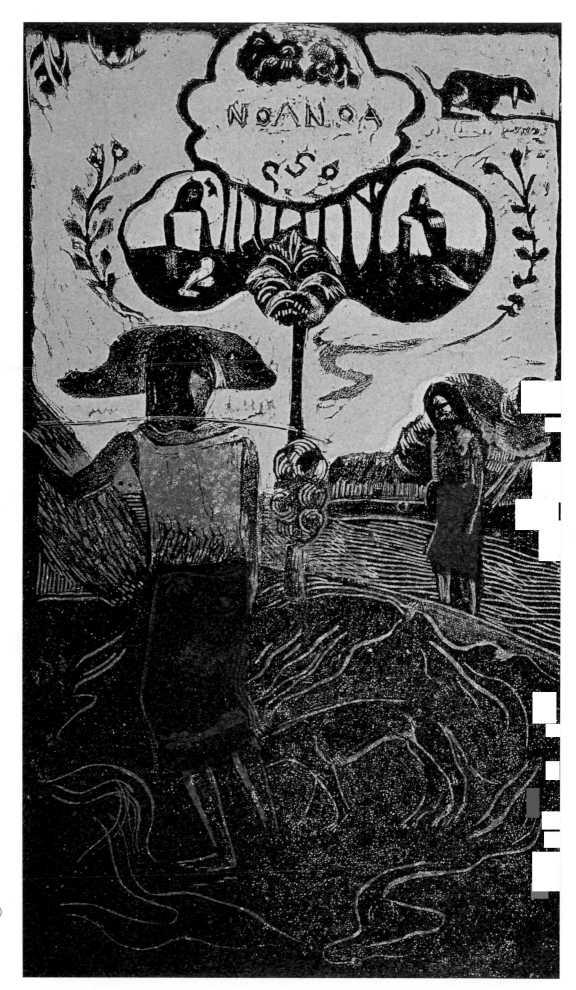

293 • 高更
香氣（諾亞・諾亞）
1893-1894年
木刻畫
35.2×20.3cm
紐約現代美術館藏

295

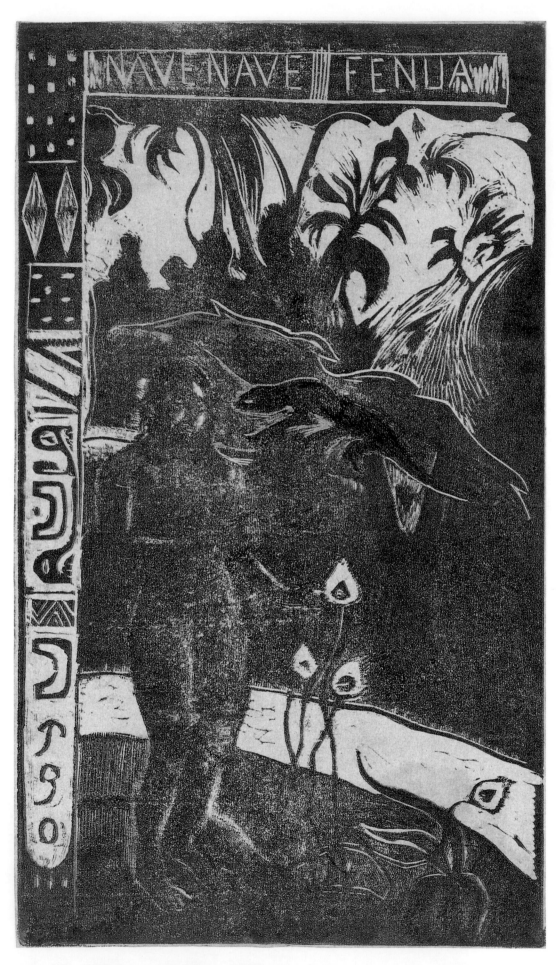

294 • 高更　**愉悅之地**　1893-1894年　木刻畫　35.6×20.3cm　紐約大都會美術館藏

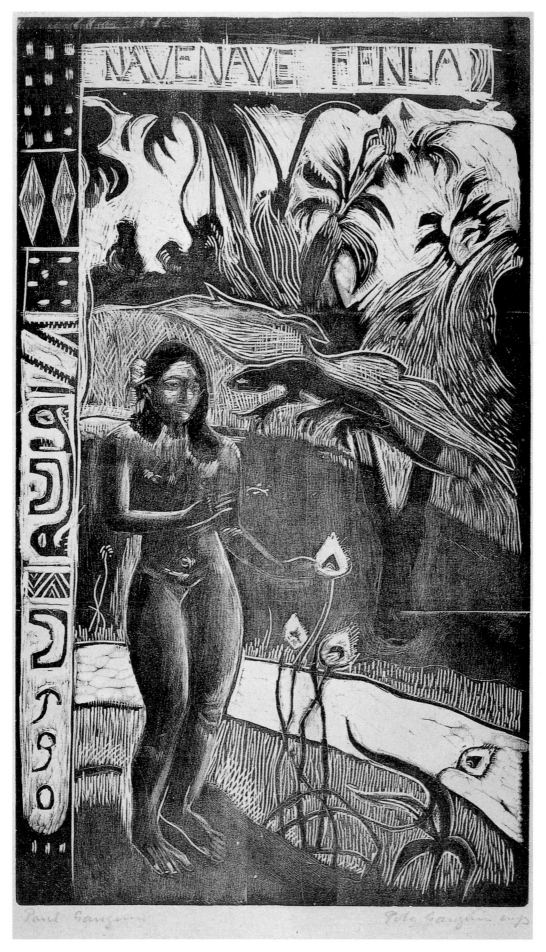

295 • 高更　**愉悅之地**　1893-1894年　木刻畫（自印手彩色）　35.6×20.3cm　個人藏

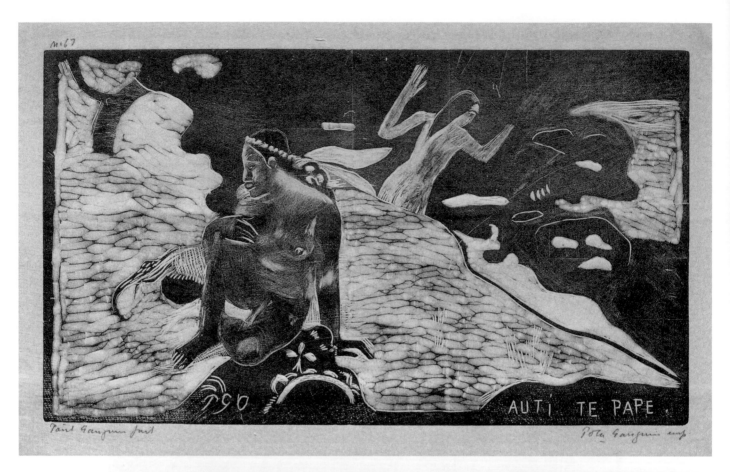

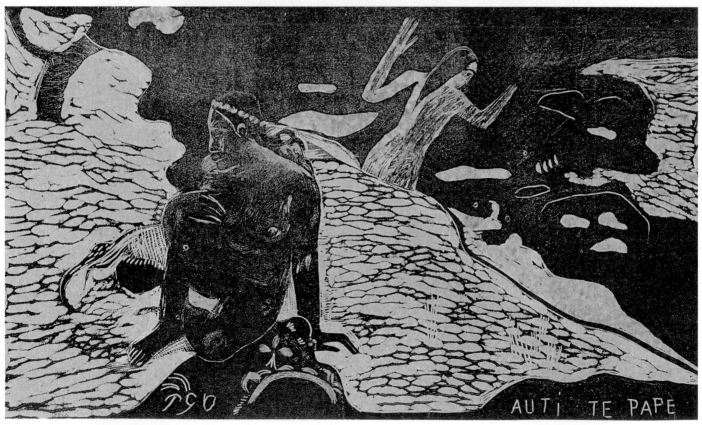

296 • 高更　**諾亞·諾亞：河邊的女人**　1893-1894年　木刻畫　20.3×35.6cm　美國克里夫蘭美術館藏（上圖）
297 • 高更　**諾亞·諾亞：河邊的女人**　1893-1984年　木刻畫　20.3×35.6cm　蘇格蘭格拉斯哥美術館藏（下圖）

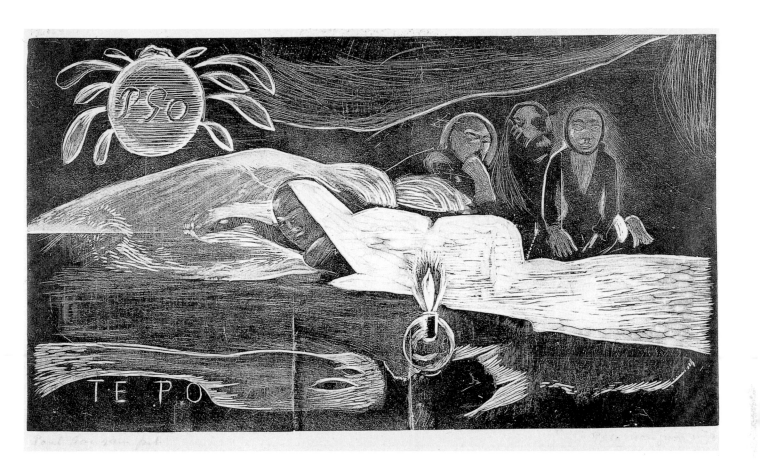

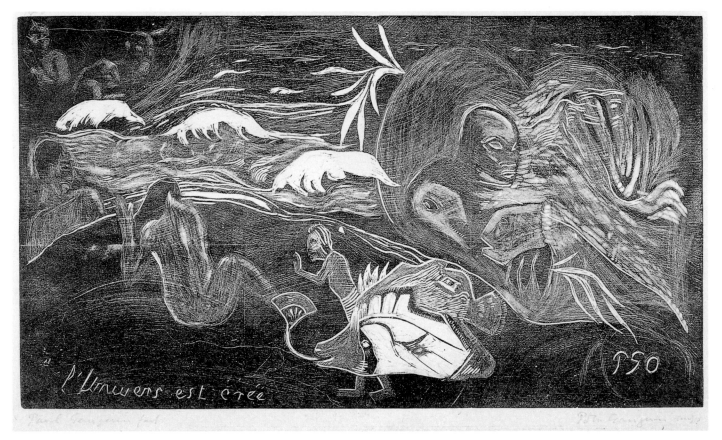

298 • 高更　**夜**　1894年　木刻畫　20.5×35.5cm　斯德哥爾摩國立美術館藏（上圖）
299 • 高更　**創造宇宙**　1894-1895年　木刻畫　20.5×35.5cm　斯德哥爾摩國立美術館藏（下圖）

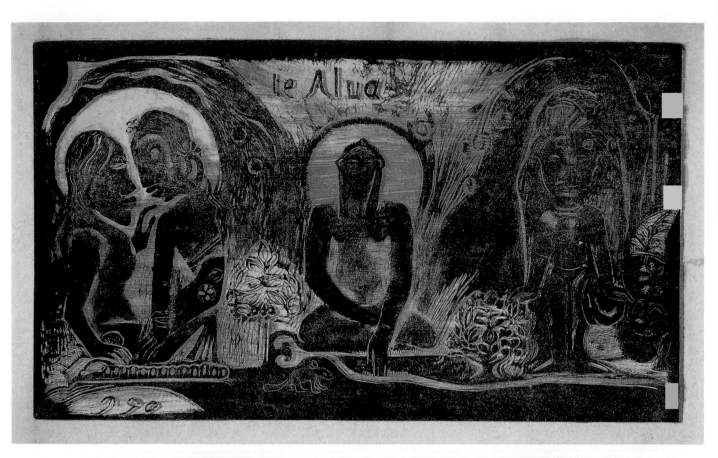

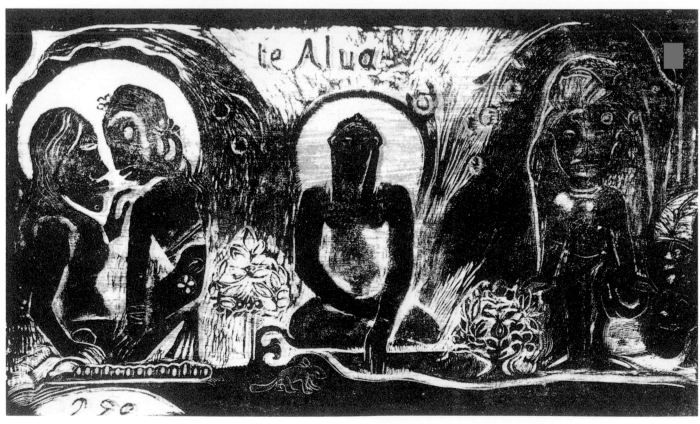

300 · 高更　**諸神**　1893-1894年　木刻黑棕版印在木盒上　20.3×35.2cm　紐約現代美術館藏（上圖）
301 · 高更　**諸神**　1893-1894年　木刻畫　20.3×35.2cm　紐約現代美術館藏（下圖）

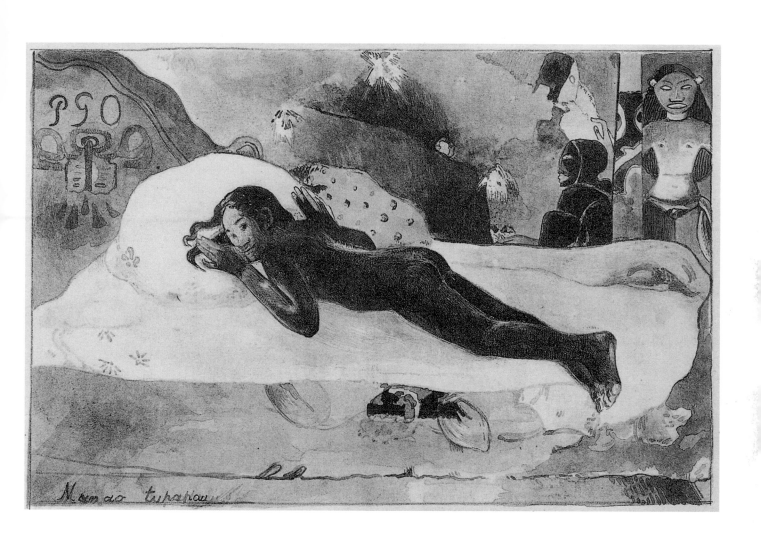

302 • 高更　**在亡靈的注視下**　1894年　石版畫　17.9×27.1cm　紐約大都會美術館藏

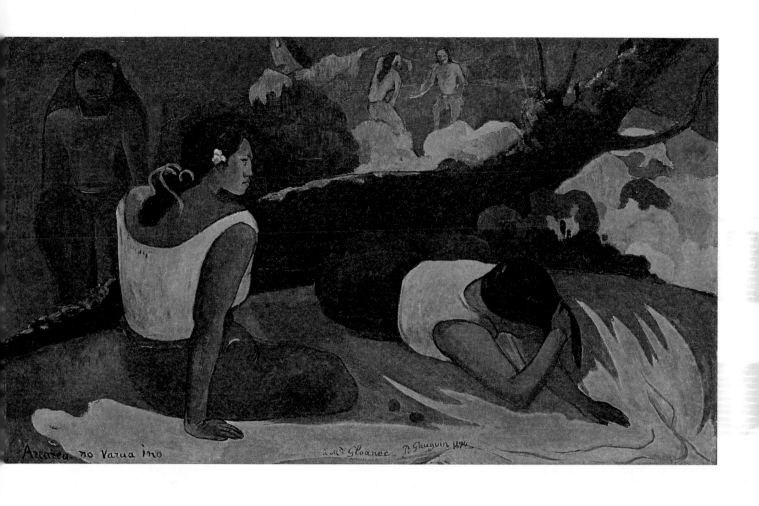

303 • 高更　**女人與無花果**　1894年　銅版畫　26.7×44.3cm　紐約大都會美術館藏（左頁上圖）
304 • 高更　**躺臥的大溪地人**　1894年　水彩畫紙　24.5×39.5cm　紐約私人收藏（左頁下圖）
305 • 高更　**惡靈世界**　1894年　油畫畫布　60×98cm　哥本哈根新卡斯堡美術館藏

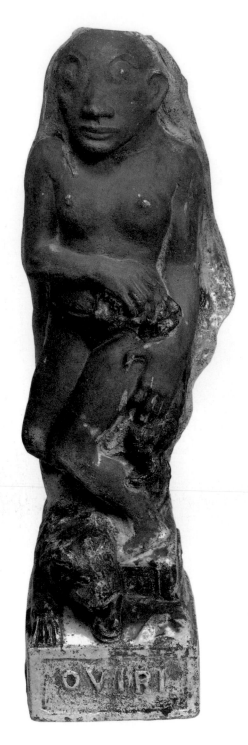
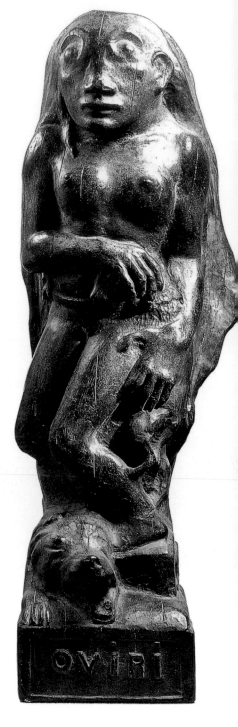

306 · 高更　**靈魂側面像**　1894年　木材浮雕　60.3×19.7×5.1cm　H. D. Schimmel夫婦藏（左圖）

307 · 高更　**野性女神（奧維里）**　1894年　陶器　75×19×27cm　巴黎奧塞美術館藏（中圖）

308 · 高更　**野性女神（奧維里）**　1894-1895年　石膏雕塑　高74.5cm　日本靜岡縣立美術館藏（右圖）

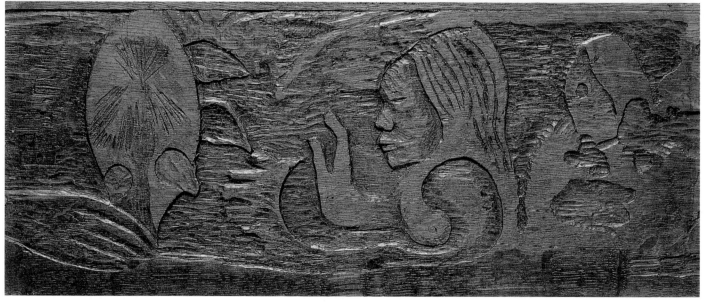

309 • 高更　**希娜女神的頭與兩名樂手**　1894年　木材浮雕　19.7×48×5.1cm　私人收藏（上圖）
310 • 高更　**希娜女神側面像**　1894年　木材浮雕　19.7×48×5.1cm　私人收藏（下圖）

311 • 高更　**布列塔尼農場**　1894年　油彩畫布　72.4×90.5cm　紐約大都會美術館藏

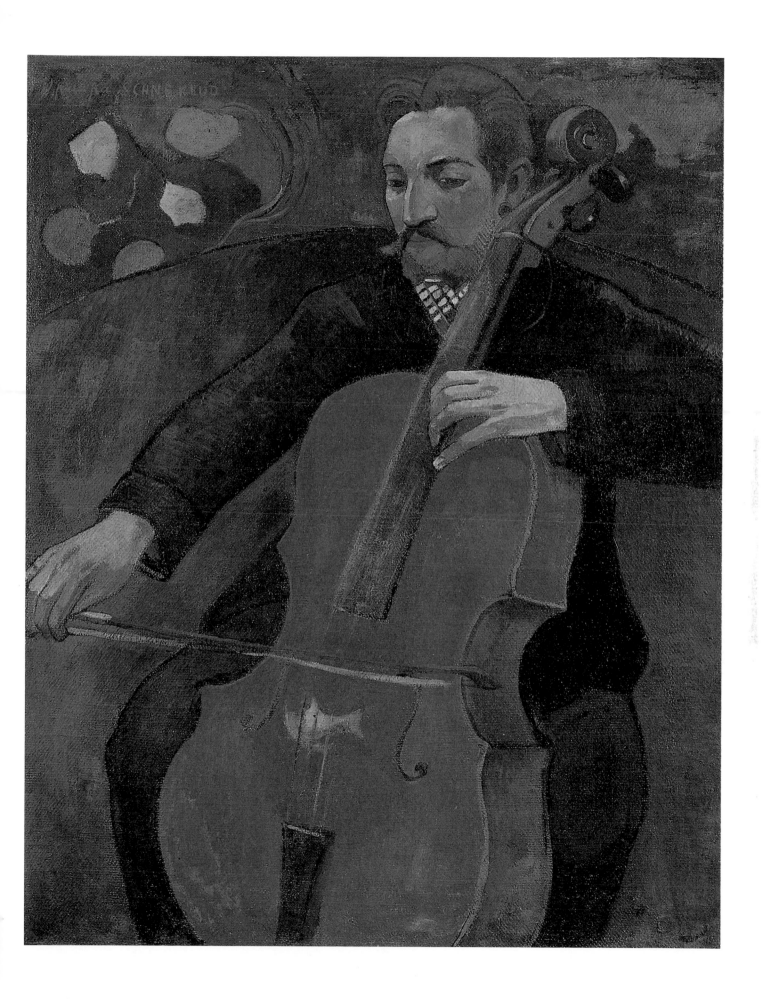

312 • 高更　**大提琴演奏者**　1894年　油畫畫布　92.4×72.7cm　美國巴爾的摩美術館藏

313 • 高更 《諾亞・諾亞》大溪地紀事插畫 水彩畫紙

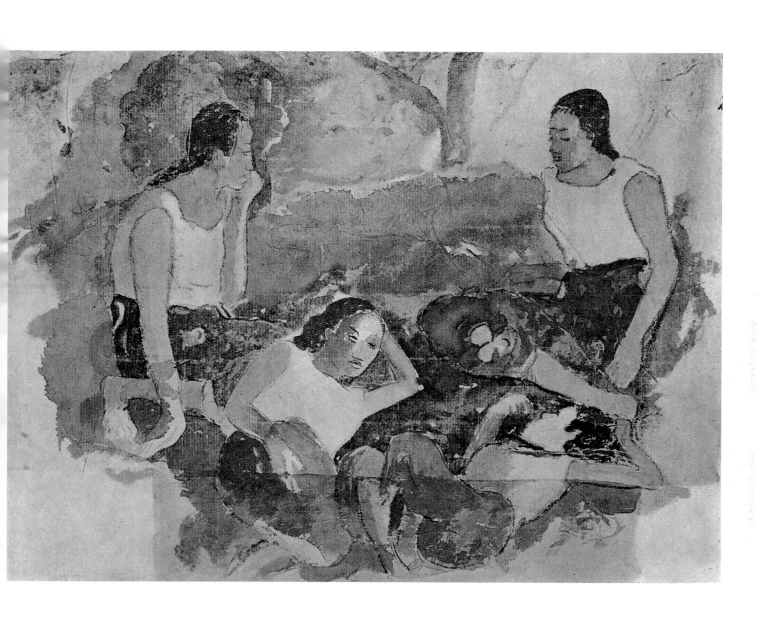

314 • 高更 《諾亞・諾亞》大溪地紀事插畫 水彩畫紙

315 • 高更　大溪地人照片；〈月亮和地球〉水彩畫　《諾亞・諾亞》著作羅浮本原稿55頁

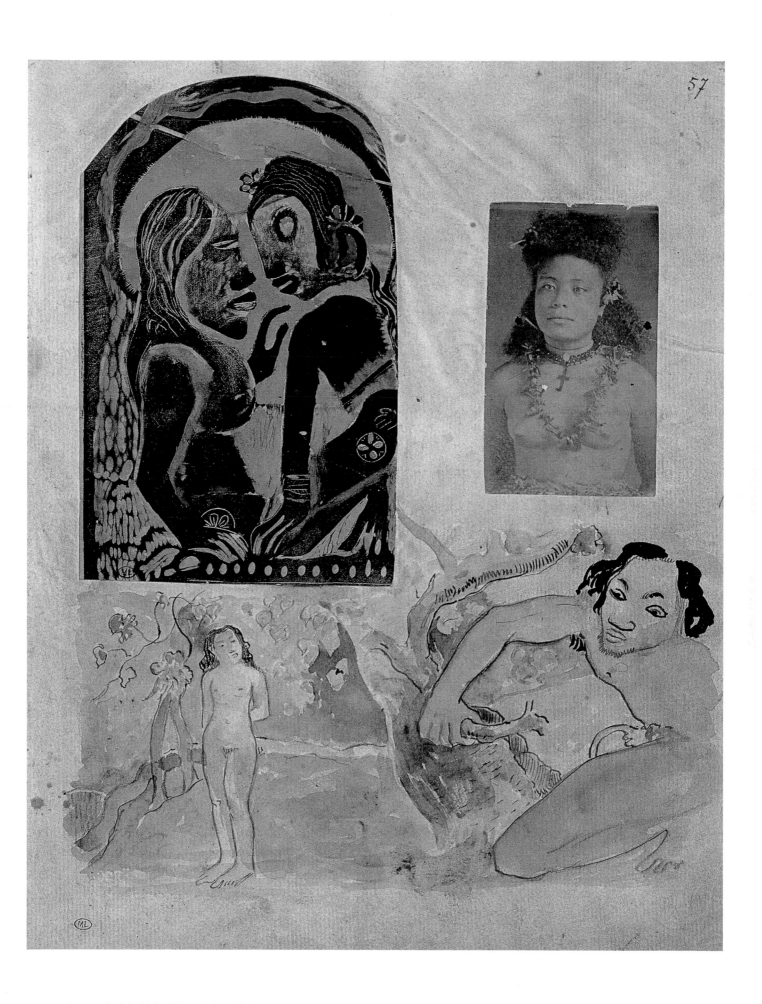

316 • 高更　**諸神木刻畫殘片**；右上是戴十字架的大溪地女孩相片；下方是描繪西諾（Hiro）的水彩

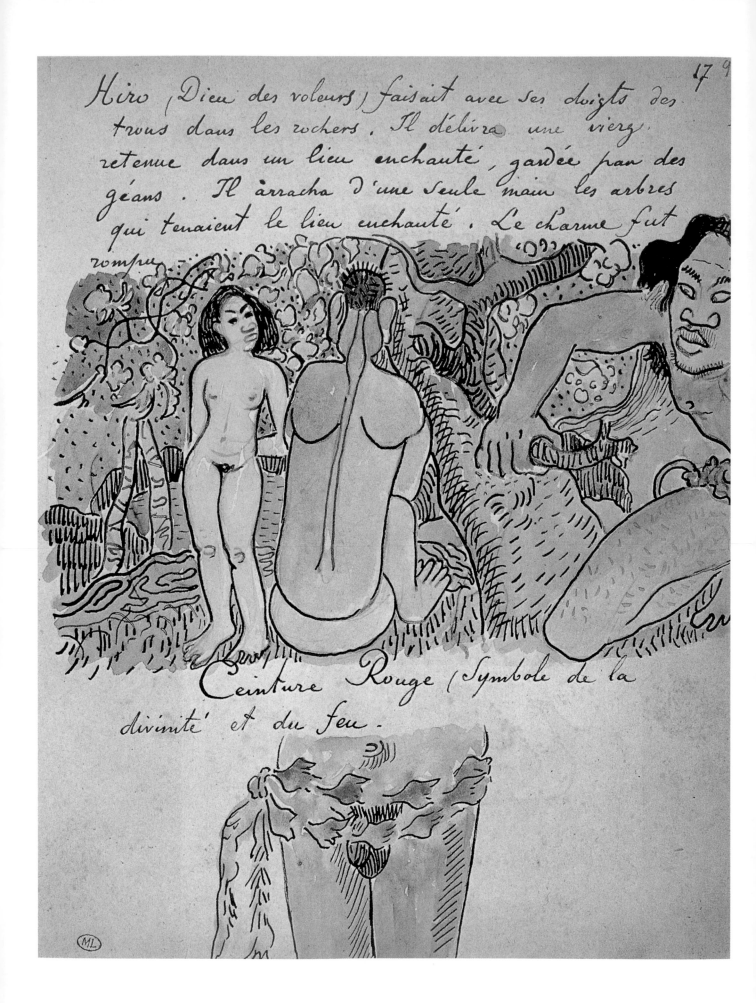

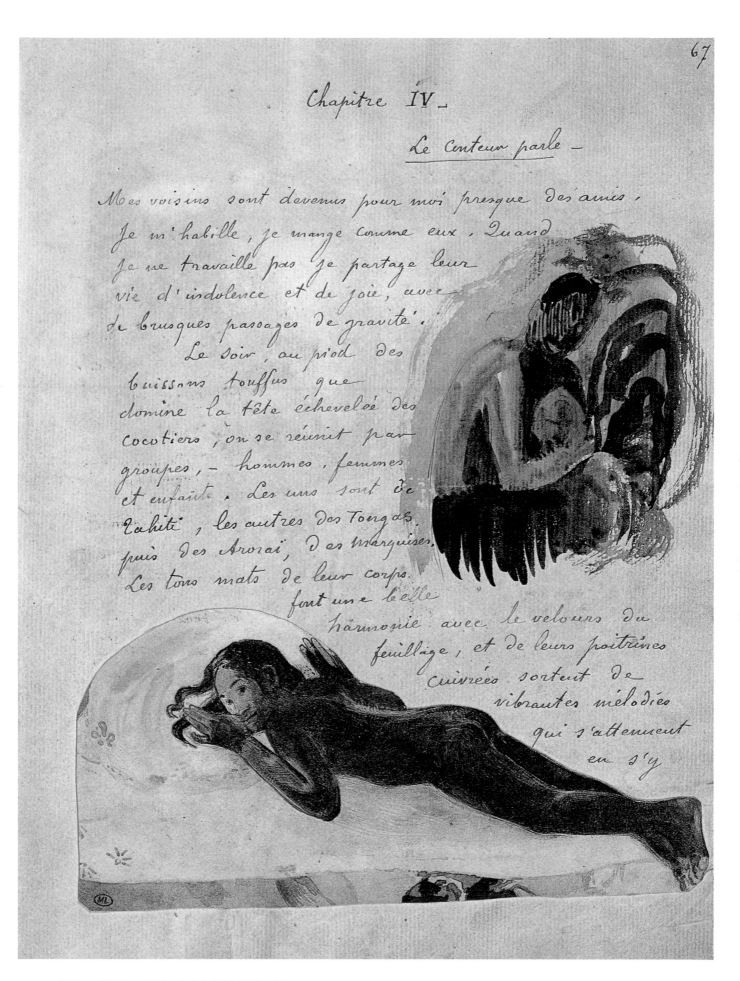

Chapitre IV —

Le Conteur parle —

Mes voisins sont devenus pour moi presque des amis. Je m'habille, je mange comme eux. Quand je ne travaille pas je partage leur vie d'indolence et de joie, avec de brusques passages de gravité.

Le soir, au pied des buissons touffus que domine la tête échevelée des cocotiers, on se réunit par groupes, — hommes, femmes et enfants. Les uns sont de Tahiti, les autres des Tongas, puis des Aroraï, des marquises. Les tons mats de leur corps font une belle harmonie avec le velours du feuillage, et de leurs poitrines cuivrées sortent de vibrantes mélodies qui s'atténuent en s'y

319 • 高更　「星星的誕生」插畫　約1892年　鋼筆水彩畫　10×16cm（上圖）
320 • 高更　「探險」插圖　約1894-1895年　鋼筆、水彩　9.5×19.5cm　羅浮本原稿79頁（下圖）

321 • 高更　約1892年　鋼筆水彩畫　7×15cm（上圖）
322 • 高更　「星星的誕生」插圖　約1892年　鋼筆、水彩　15×16cm　「馬奧里人的古老宗教」原稿40頁（下左圖）
323 • 高更　帆船　約1896-1897年　鋼筆、水彩　17×12cm　羅浮本原稿187頁（下右圖）

au monde qui ... n'ait tenu ce langage, —
ce langage d'enfant, ... car il faut l'être,
n'est-ce pas ... pour s'imaginer qu'un

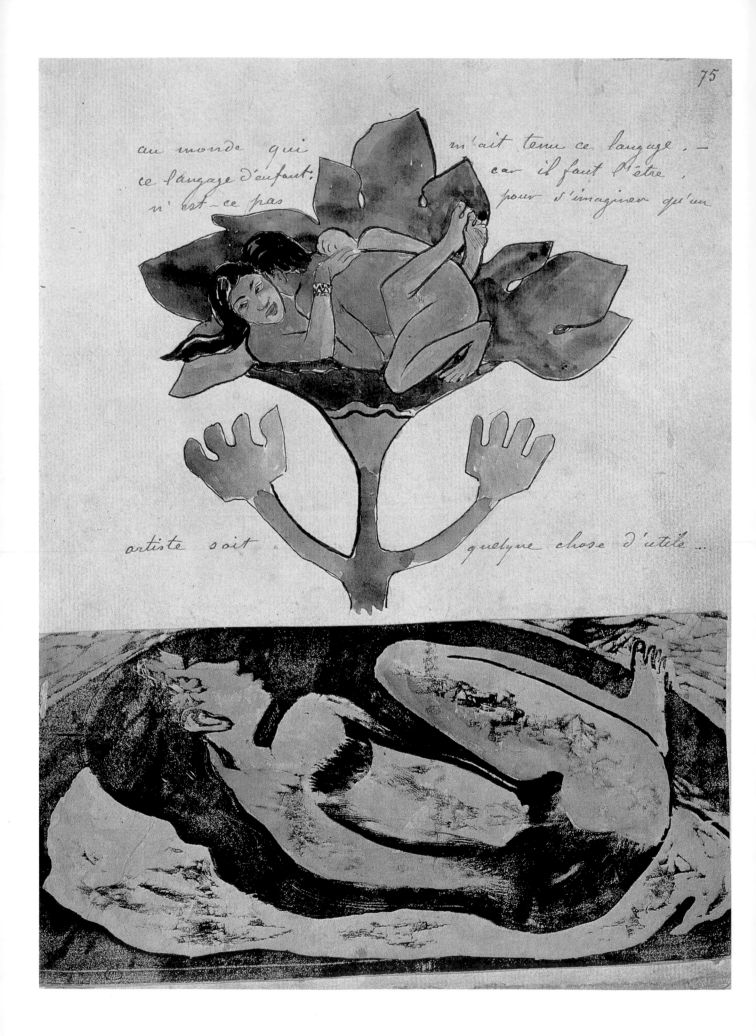

artiste soit ... quelque chose d'utile...

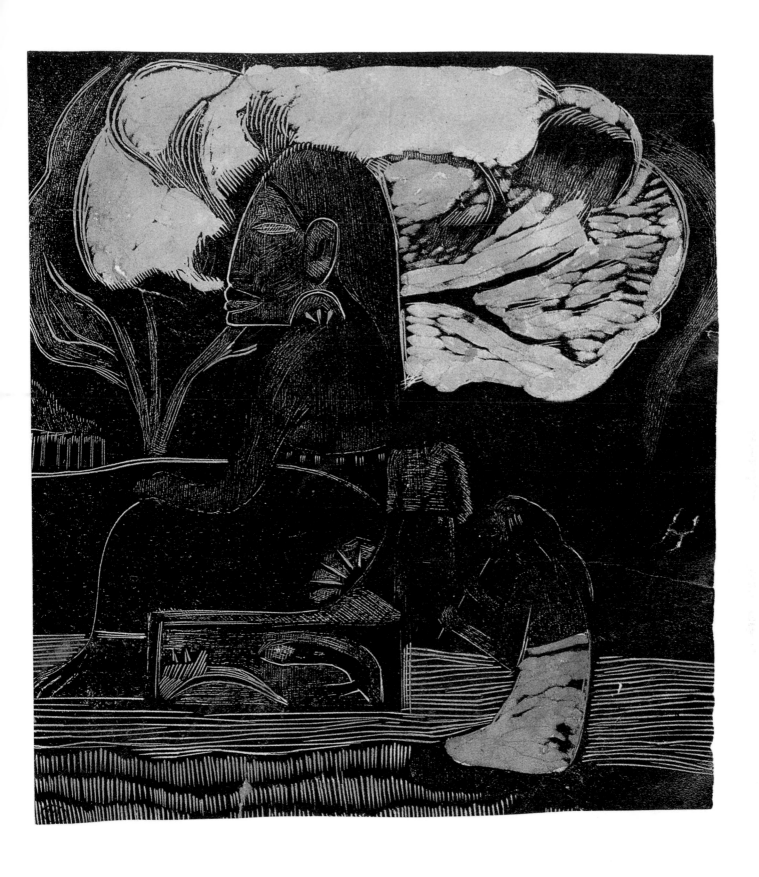

324 • 高更　羅浮本原稿75頁　上是複製「馬奧里人的古老宗教」原稿46頁的「**情人**」**水彩畫**；下是**Manao Tupapan**的殘片
　　　　1894-1895　（局部）木刻　11.5×22.5cm（左頁圖）
325 • 高更　**謝神**　約1894-1895年　木刻　依據1893年所畫 "Hina Mararu" 羅浮本原稿59頁

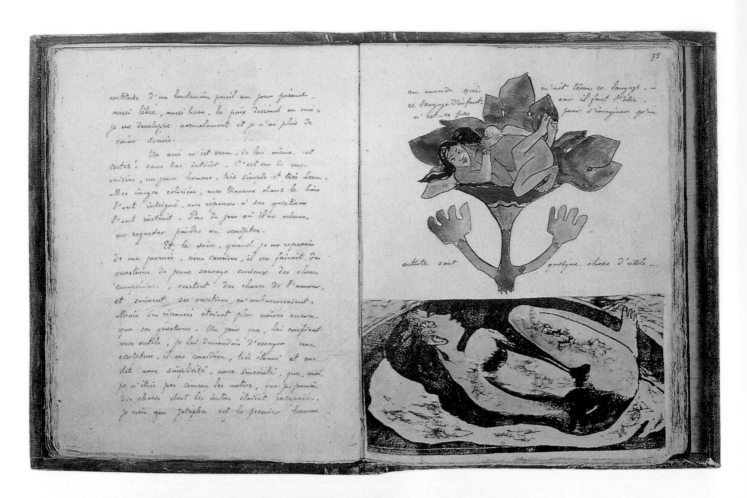

326 • 高更 《諾亞·諾亞》手稿版 19世紀末
水彩墨水 巴黎羅浮宮美術館藏（上圖）

327 • 高更 橄欖園的基督速寫稿
1889年寫給梵谷的信
阿姆斯特丹梵谷美術館藏（上右圖）

艾米爾·貝爾納 **高更的漫畫肖像** 1889年
紐約，威廉·凱利·辛普森藏（左圖）

26

ORO charmé de sa nouvelle épouse, retournait chaque matin au sommet du Paia et redescendait chaque soir sur l'arc en ciel chez Vairaumati. Il resta longtemps absent du Teraï (ciel). Orotéfa et Ouretéfa ses frères, descendus comme lui du Céleste séjour par la courbe de l'Arc en ciel après l'avoir longtemps cherché dans les différentes îles le découvrirent enfin avec son amante dans l'île de Bora Bora, assis à l'ombre d'un arbre sacré.

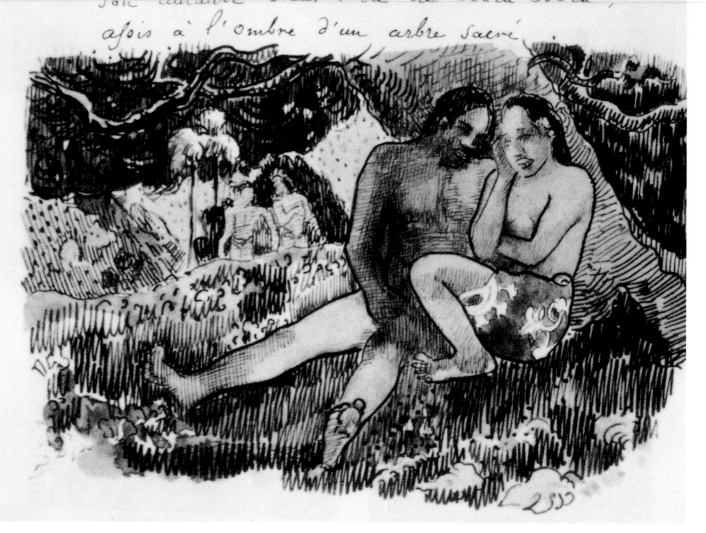

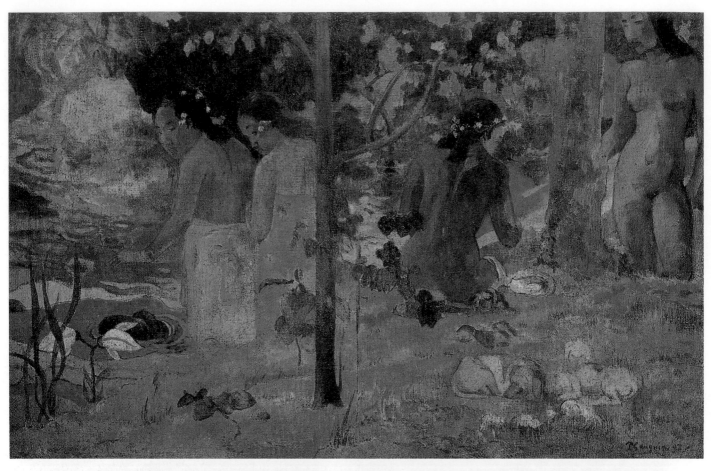

329 • 高更　浴女　1893年　油彩畫布　60×92cm　華盛頓國立美術館藏（上圖）

330 • 高更的《諾亞·諾亞》1924年cres版封面　丹尼爾·德·曼斐德Daniel de Monfried仿高更木刻插圖（下左圖）

331 • 高更著作《諾亞·諾亞》封面　木刻畫（下右圖）

332 • 高更　**法諾烏馬提**　1894年　水彩墨水插畫　14×8cm

333 • 高更　靜物（仿德拉克洛瓦）　1894-1897年　水彩畫紙　17×12cm

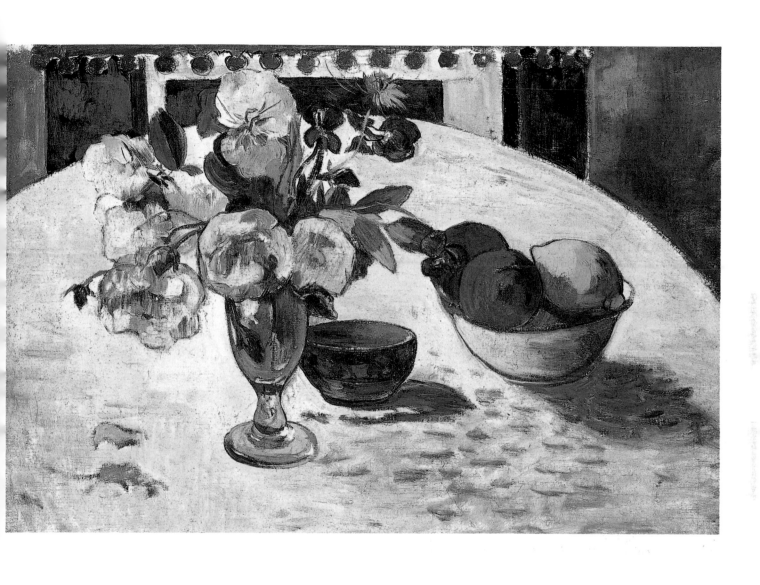

334 • 高更　**桌上的花與水果碗**　1894年　油彩畫布　波士頓美術館藏

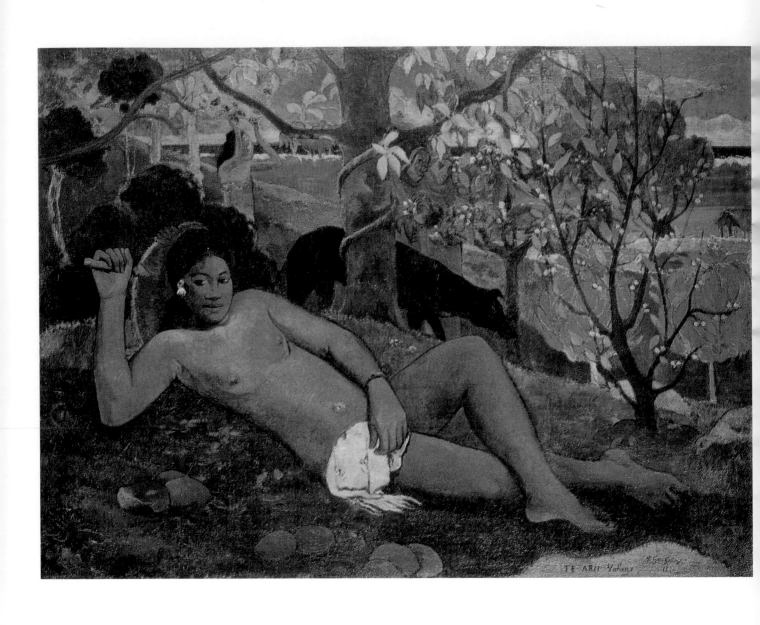

335 • 高更　艾亞・哈埃勒・伊亞・奧埃（高貴的女人）　1894年　油畫畫布　97×139cm　聖彼得堡艾米塔吉美術館藏

336 • 高更　**大溪地的女人頭像**　1895-1903年　炭筆畫紙　40.6×32.4cm　芝加哥藝術協會藏

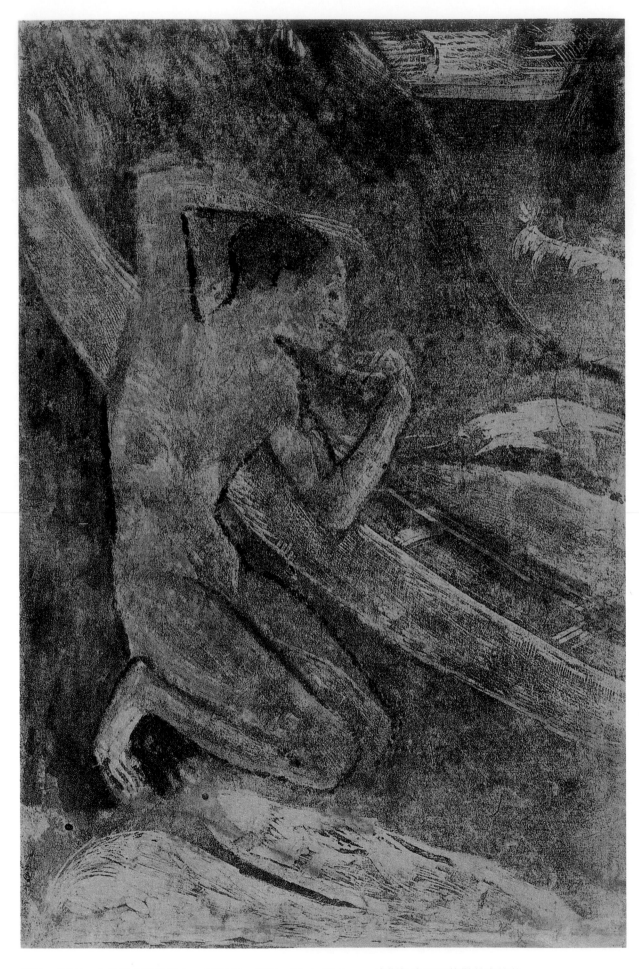

337 • 高更　小舟與大溪地男人　1896年　版畫　20.4×13.6cm　南斯拉夫貝爾格勒美術館藏

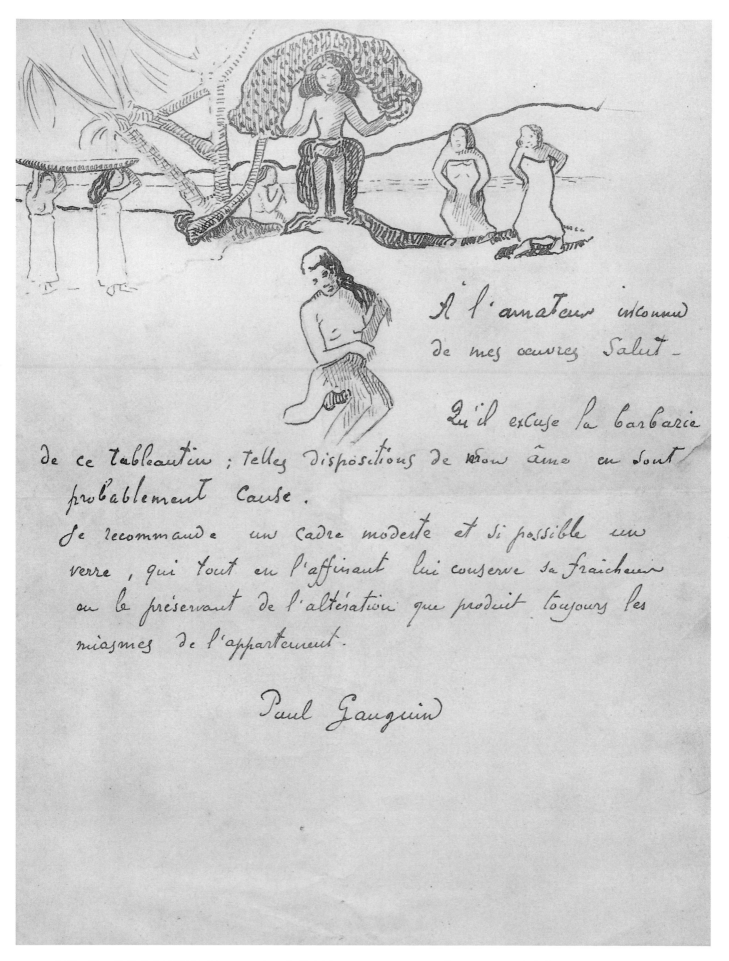

A l'amateur inconnu de mes œuvres Salut –

Qu'il excuse la barbarie de ce tableautin ; telles dispositions de mon âme en sont probablement cause.

Je recommande un cadre modeste et si possible un verre, qui tout en l'affinant lui conserve sa fraicheur en le préservant de l'altération que produit toujours les miasmes de l'appartement.

Paul Gauguin

338 • 高更　給一位收藏家的插圖信件　1896年　鋼筆畫紙　25.5×20.5cm　紐約Alex Lewyt女士藏

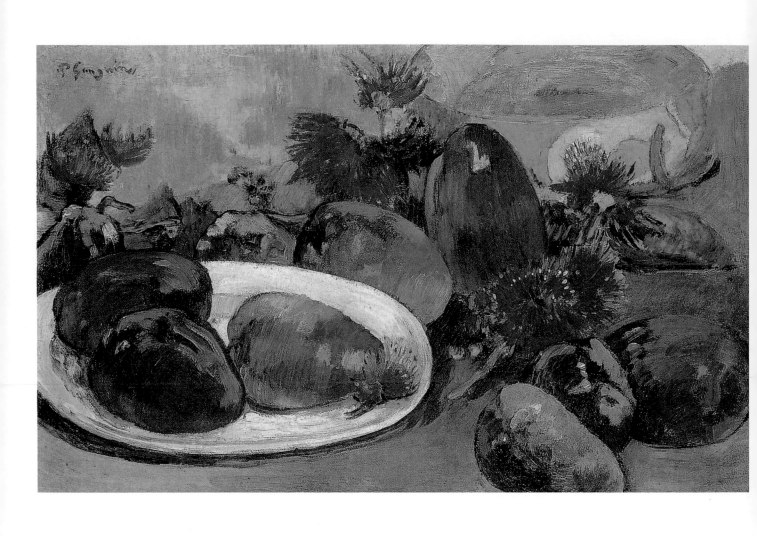

339 • 高更　**有芒果的靜物**　1896年　油彩畫布　個人藏

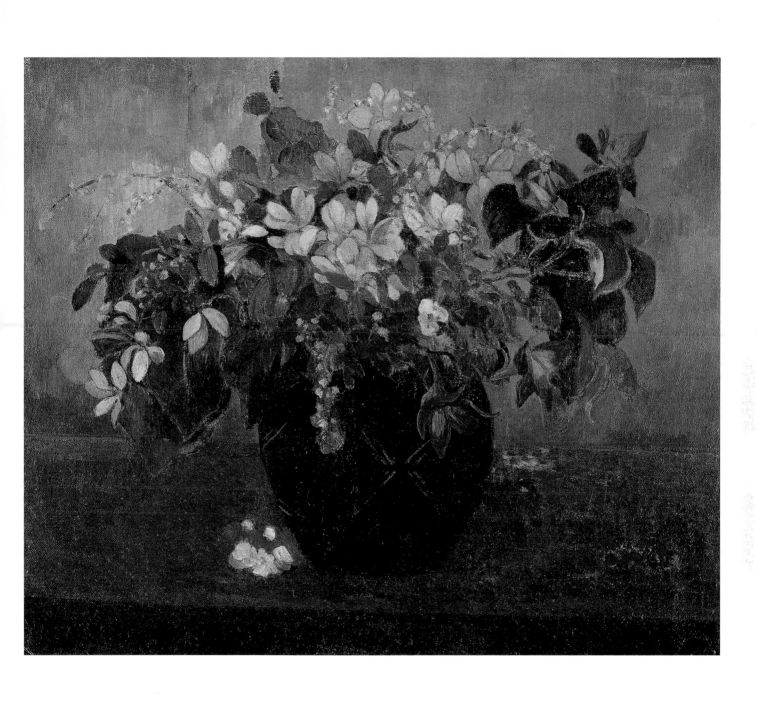

340 • 高更　**瓶花**　1896年　油彩畫布　63×73cm　倫敦國立美術館藏

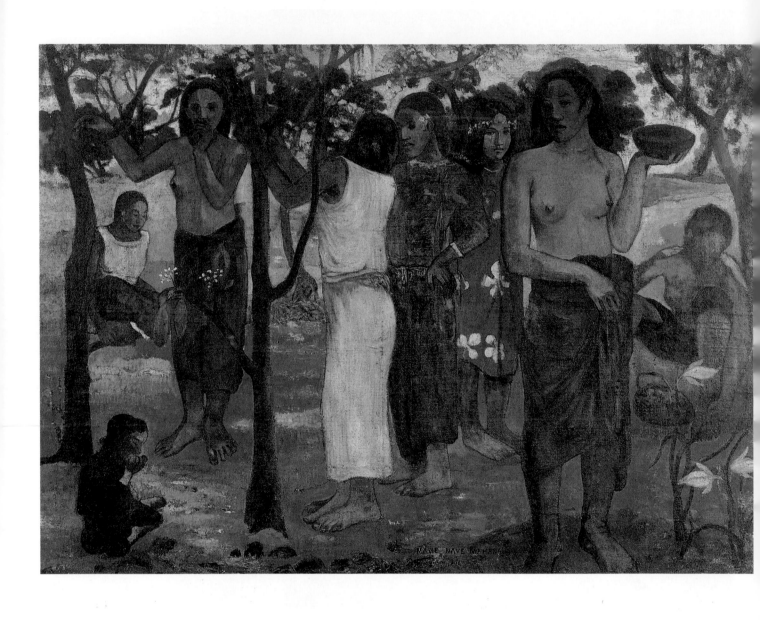

341 • 高更　那維・那維・瑪哈娜：閑日　1896年　油彩畫布　94×130cm　法國里爾美術館藏
342 • 高更　野性之詩　1896年　油彩畫布　64.6×48cm　美國哈佛大學佛格美術館藏（右頁圖）

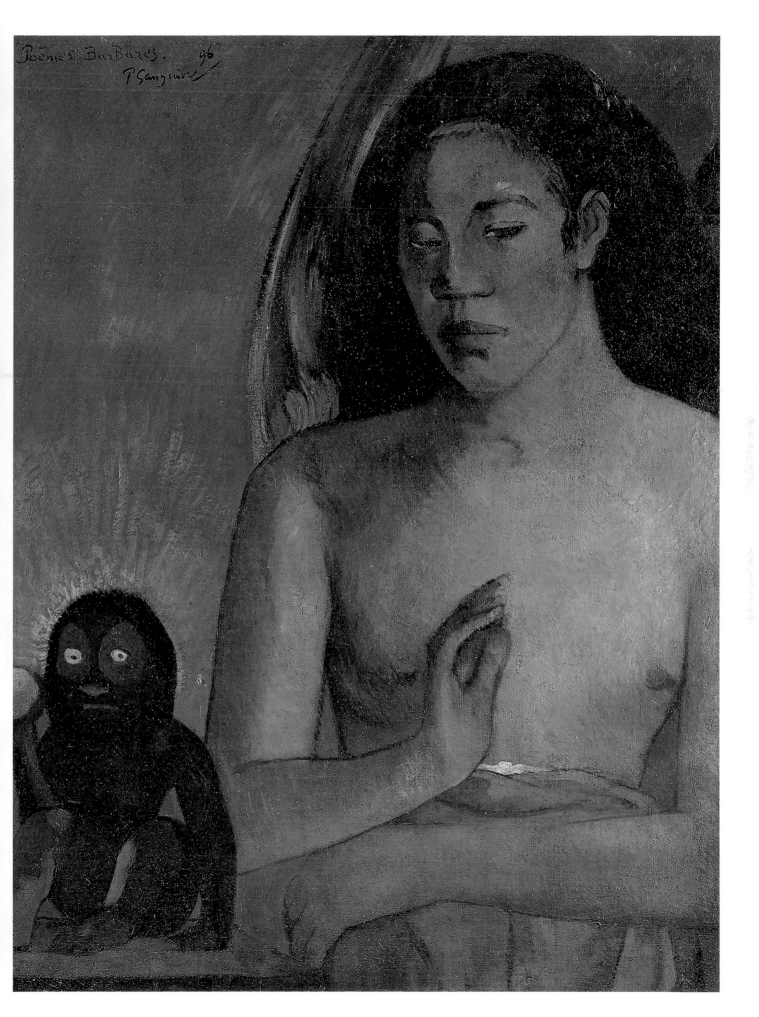

343 • 高更　大溪地女子頭像　1896年　粉彩畫紙　31.1×34cm　私人收藏
344 • 高更　三名大溪地女子　1896年　油彩畫布　24.6×43.2cm　紐約大都會美術館藏（右頁上圖）
345 • 高更　茶壺與水果的靜物畫　1896年　油彩畫布　47.6×66cm　紐約大都會美術館藏（右頁下圖）

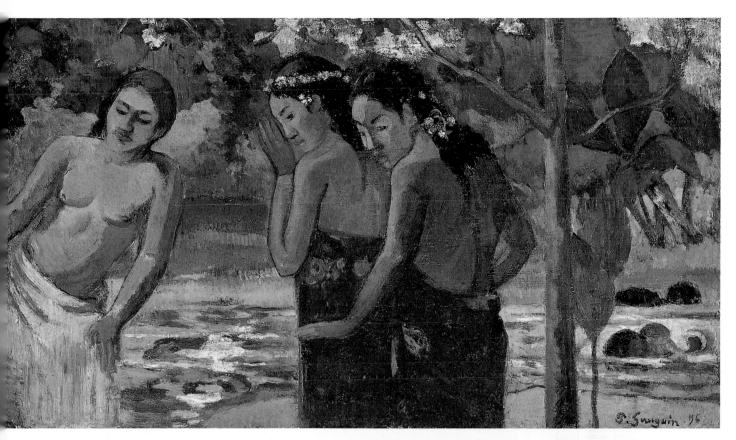

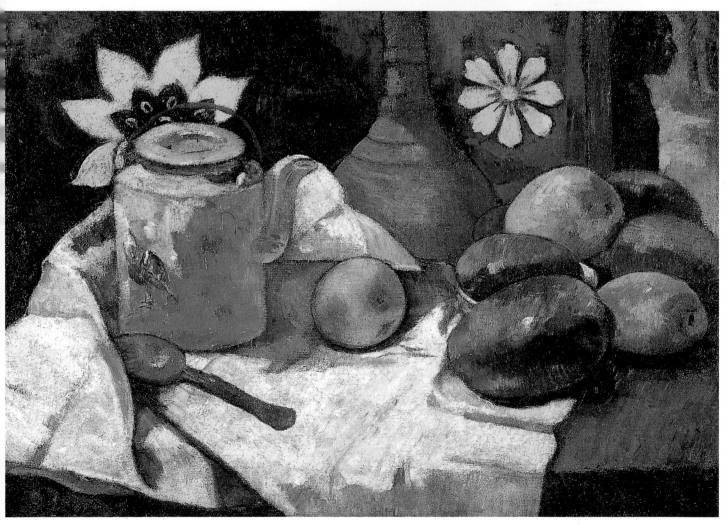

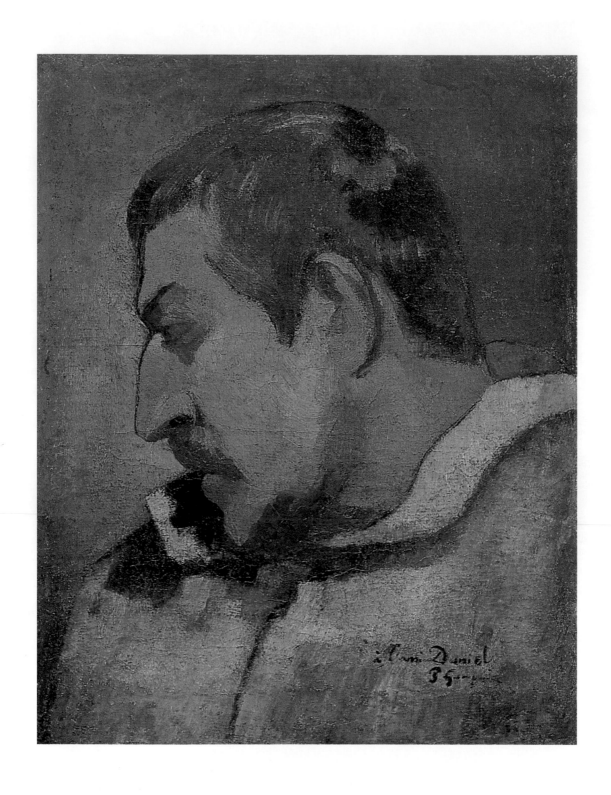

346 • 高更　**自畫像**　1896年　油彩畫布　40.5×32cm　Hac de Monfreid女士藏

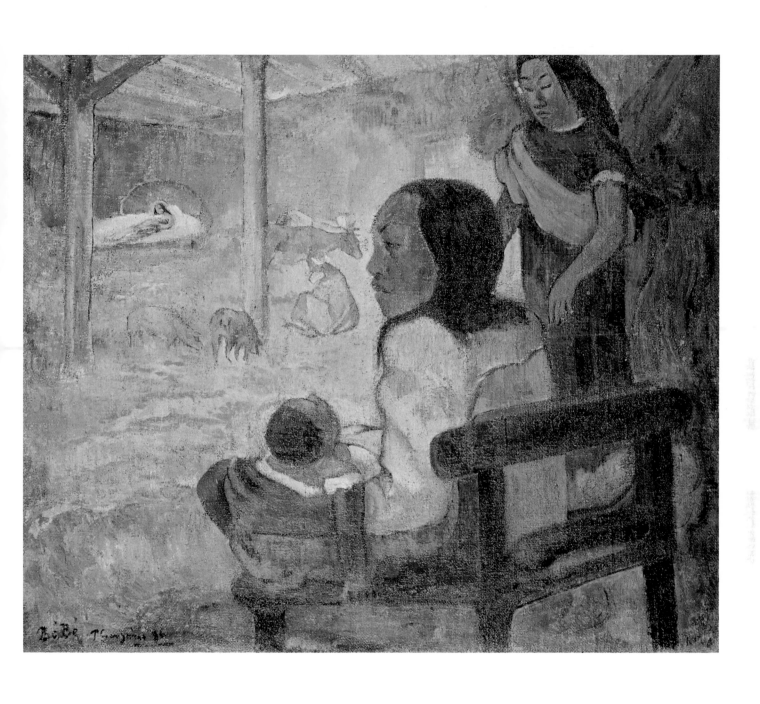

347 • 高更　**基督的誕生，大溪地**　1896年　油彩畫布　66×75cm　聖彼得堡艾米塔吉美術館藏

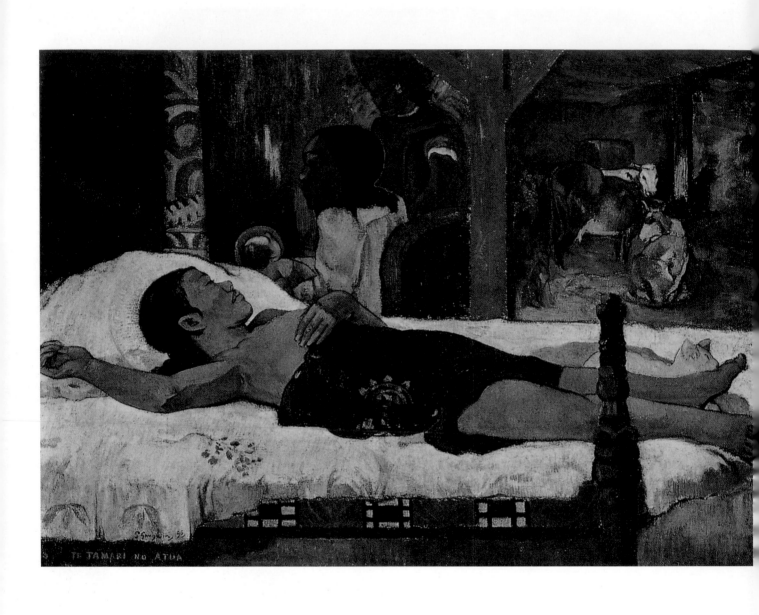

348 • 高更　**基督降生**　1896年　油彩畫布　96×128cm　慕尼黑國立古美術館藏

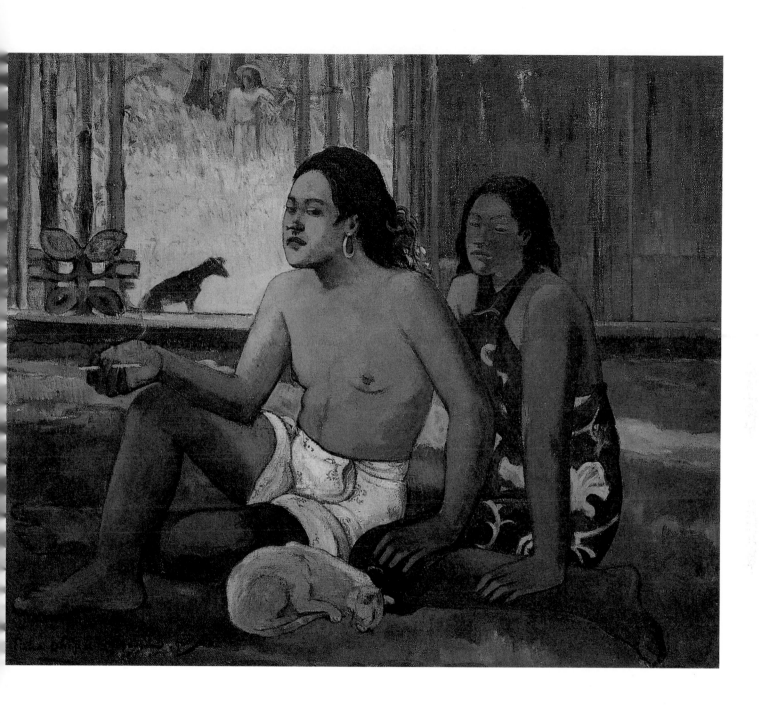

349 • 高更　艾爾哈・奧希巴（大溪地風光）　1896年　油彩畫布　65×75cm　聖彼得堡艾米塔吉美術館藏

350 • 高更　**美之王后**　1896-1897年　水彩畫紙　17.6×23.5cm　紐約摩根圖書館藏（上圖）
351 • 高更　**風景**　1896-1897年　水彩畫紙　19.5×25　《諾亞·諾亞》羅浮本原稿（下圖）

352 • 高更　**大溪地人**　1896-1897年　水彩畫紙　私人收藏

353 • 高更　棕櫚樹下的草屋　1896-1897年　水彩畫紙　30×22.5cm

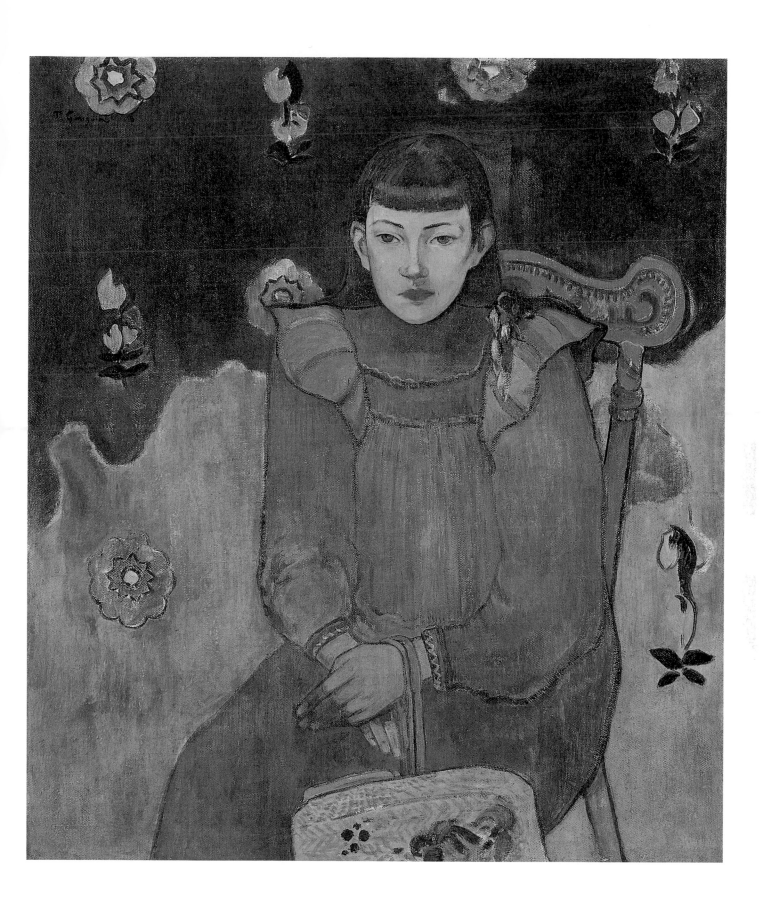

354 • 高更　**谷披爾女兒肖像**　1896年　油彩畫布　75×65cm　哥本哈根新卡斯堡美術館藏

355 ‧ 高更　**大溪地女人坐像**　1896-1897年　鋼筆、水彩　19.5×17cm　黏貼於羅浮本原稿172頁

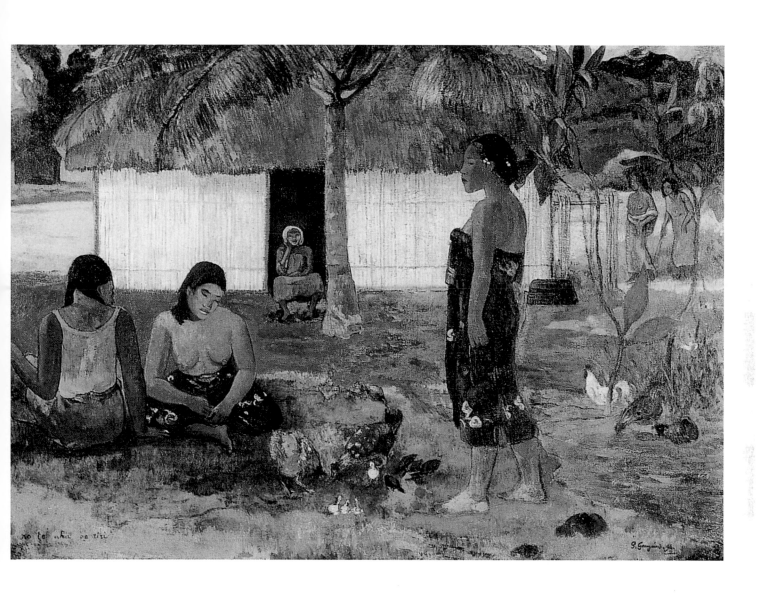

356 • 高更　你為何生氣呢？　1896年　油畫畫布　95.3×130.5cm　美國芝加哥藝術協會藏

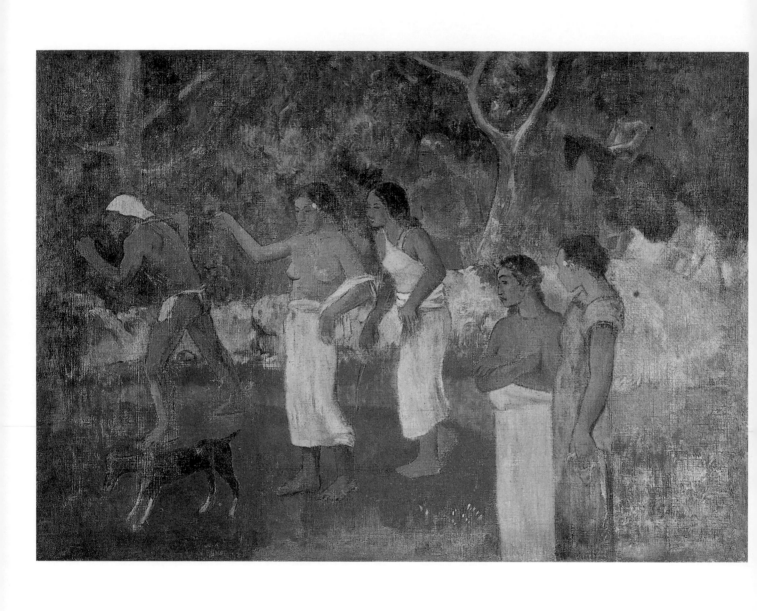

357 • 高更　**生命之景**　1986年　油彩畫布　90×125.7cm

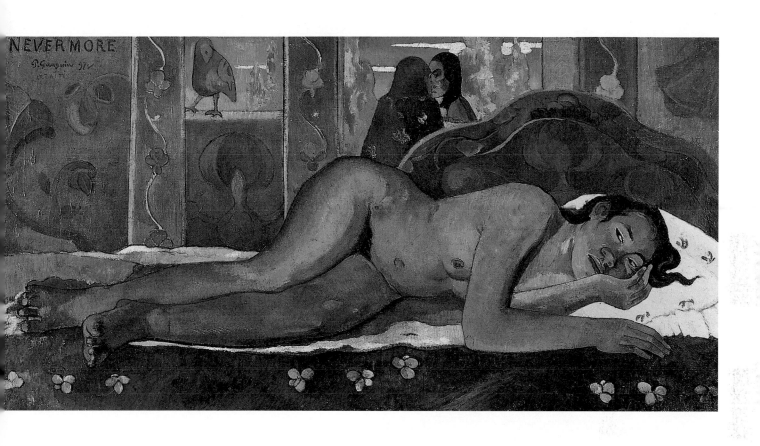

358 • 高更　**再也不**　1897年　油彩畫布　60.5×116cm　倫敦柯朵美術館藏
參考馬奈的〈奧林匹亞〉（1863年作）以大溪地少女為模特兒所作的橫躺裸女像。此畫中少女的黑色裸體帶有恐怖的氣
氛，與〈看見死靈〉一畫相似。左上方題有英文「NEVER MORE」（再也不），這是美國小說家、詩人艾德加‧亞蘭‧保
羅的長篇詩「大鴉」中重複出現的文字。高更說「不是保羅的呀，而是惡魔之鳥」，這是一隻畫中站在窗邊的鳥。

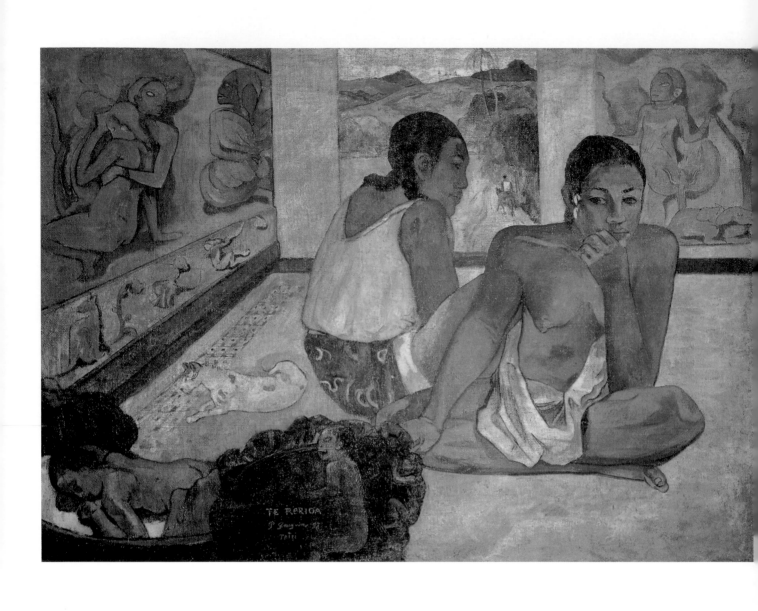

359・高更　**夢**　1897年　油彩畫布　95.1×130.2cm　倫敦柯朵美術館藏

360 • 高更　**收穫**　1897年　油彩畫布　聖彼得堡艾米塔吉美術館藏

361 • 高更　**花束**　1897年　油彩畫布　73×93cm　巴黎瑪摩丹美術館藏　高更第二次到大溪地所作的靜物畫

362 • 高更　**有兩隻山羊的風景**　1897年　油彩畫布　92.5×73cm　聖彼得堡艾米塔吉美術館藏

363 • 高更　薇瑪蒂（高更在《諾亞・諾亞》一書中記述的馬里奧的祖先──薇瑪蒂，肉體呈現黃金光輝）　1897年　油彩畫布
73×94cm　巴黎奧塞美術館藏

364 • 高更　**有角的頭像**　1895-1897年　木雕　20×25.1×17.1cm　私人收藏

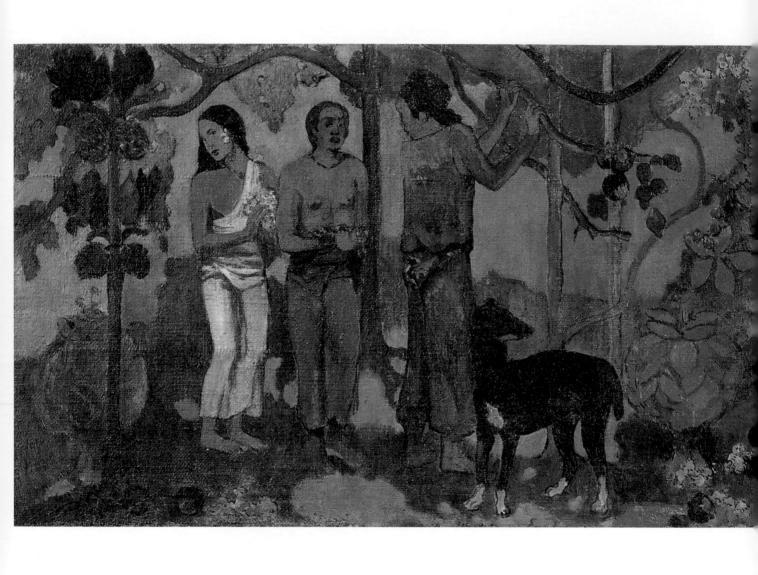

365 • 高更　華阿・伊黑伊黑──大溪地的牧歌　1898年　油畫畫布　54×169cm　倫敦泰特美術館藏

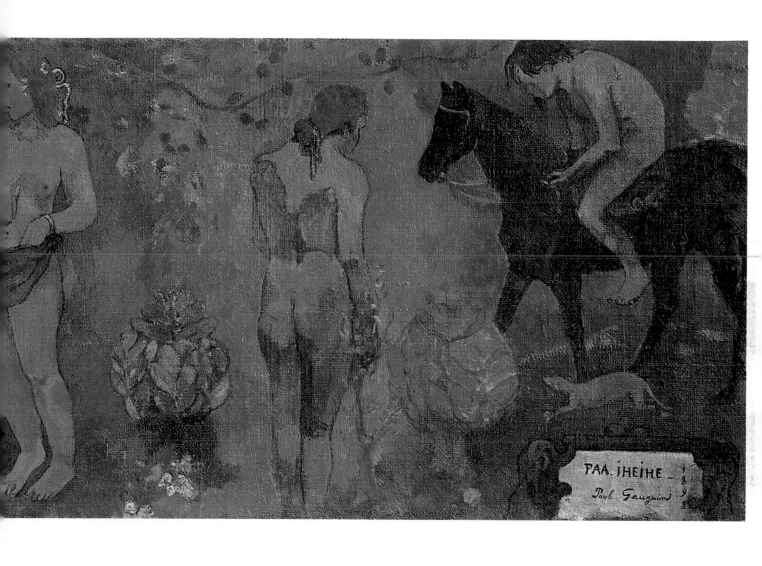

366 • 高更　**大溪地的女人與狗**　1896-1899年　水彩畫、紙　27×32.5cm　南斯拉夫貝爾格勒美術館藏

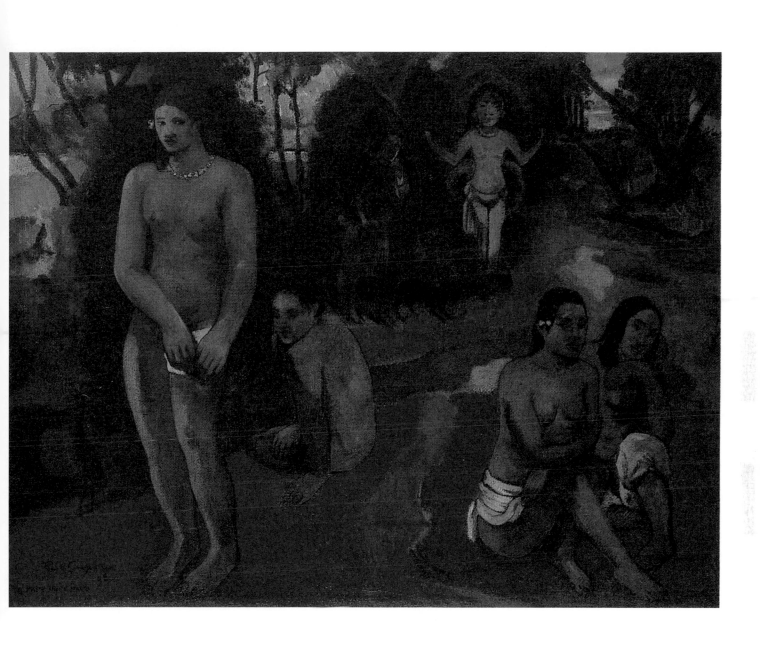

367 • 高更　**愉悅之水**　1898年　油彩畫布　74.9×95.2cm　華盛頓國立美術館藏

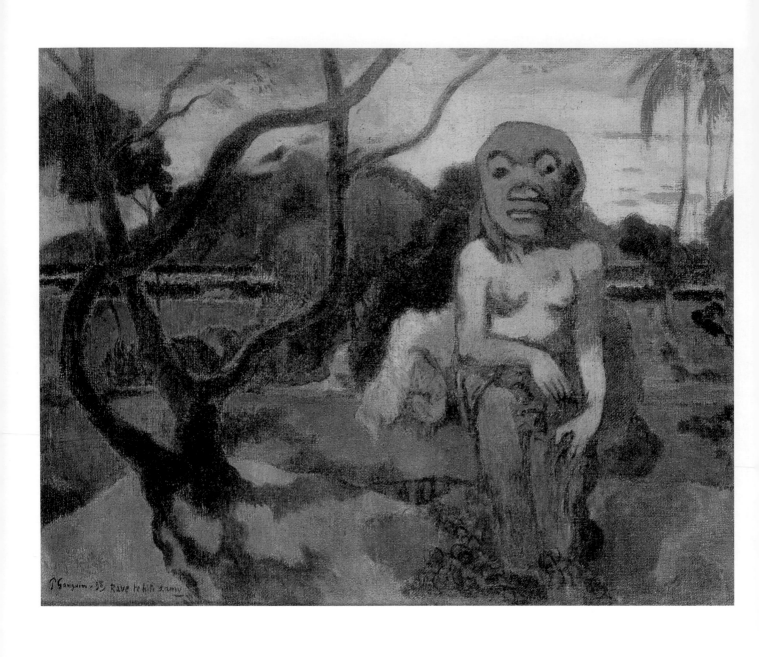

368・高更　**惡靈的居所**　1898年　油畫畫布　73×91cm　聖彼得堡艾米塔吉美術館藏

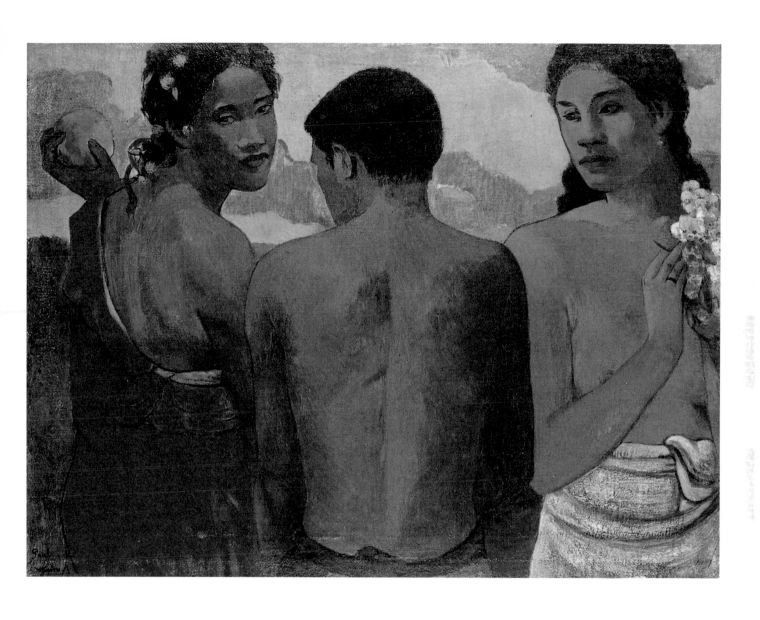

369 • 高更　**大溪地三人行**　1898年　油畫畫布　73×93cm　愛丁堡蘇格蘭國立美術館藏

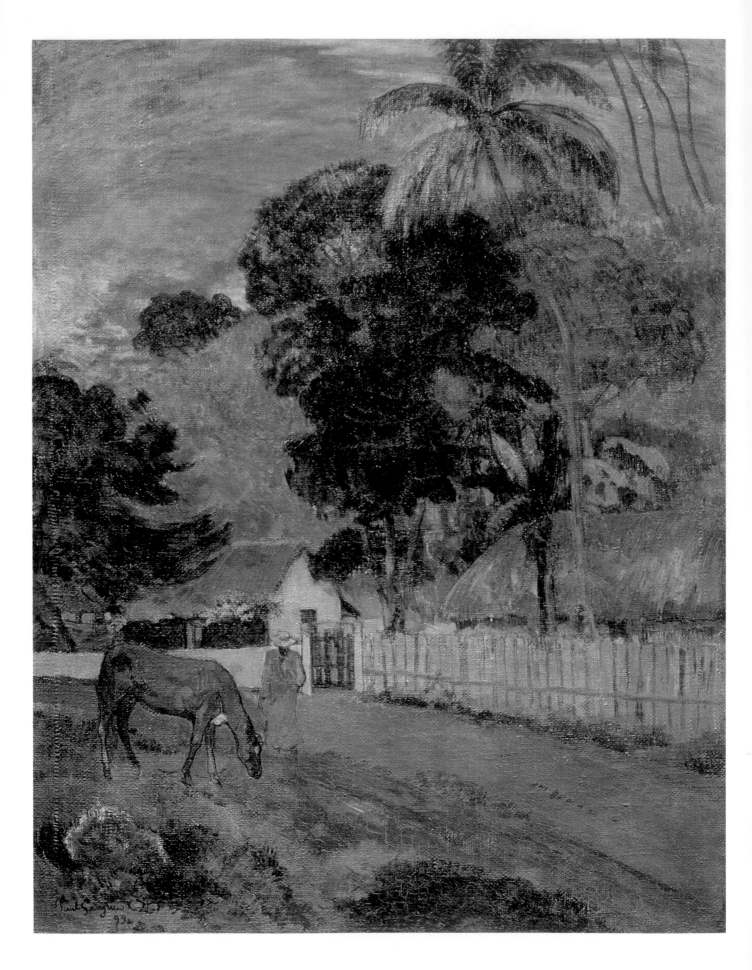

370 • 高更　**風景**　1899年　油畫畫布　94×73cm　莫斯科普希金美術館藏
371 • 高更　**白馬**　1898年　油畫畫布　141×91cm　巴黎奧塞美術館藏（右頁圖）

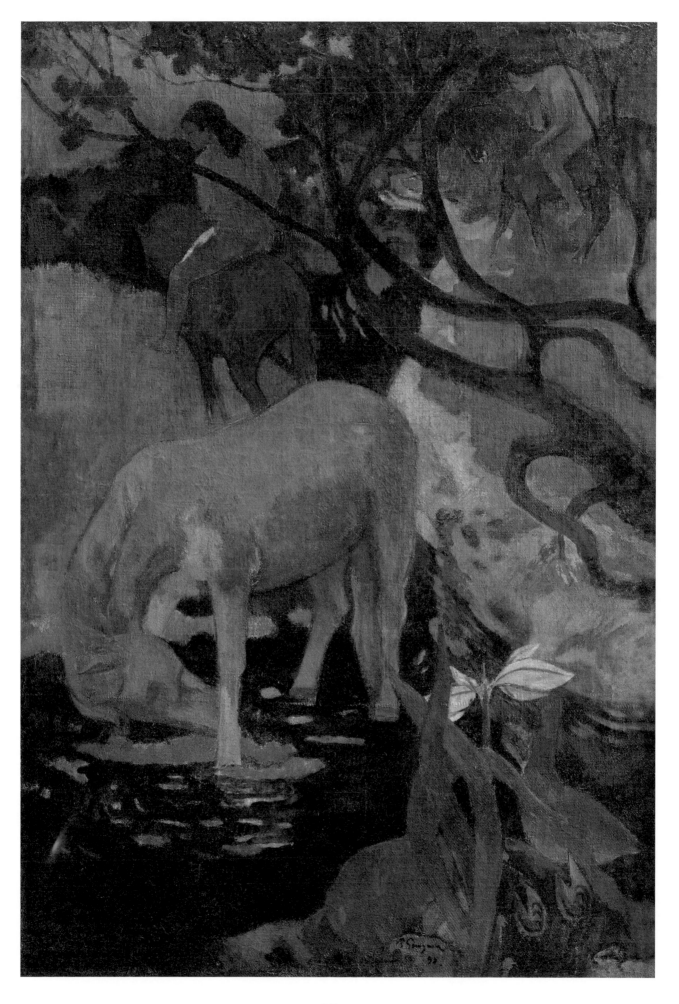

372 • 高更　**大溪地女人臉孔**（正面與側面像）　1899年　素描畫紙　41×31.1cm　紐約大都會美術館藏

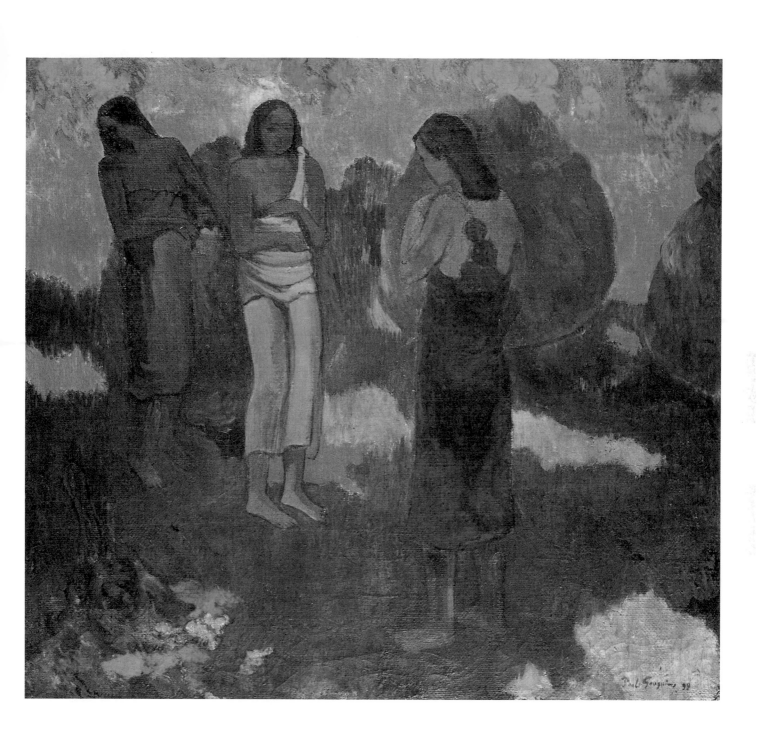

373 • 高更　**黃色背景的三個大溪地女子**　1899年　油畫畫布　69×74cm　聖彼得堡艾米塔吉美術館藏

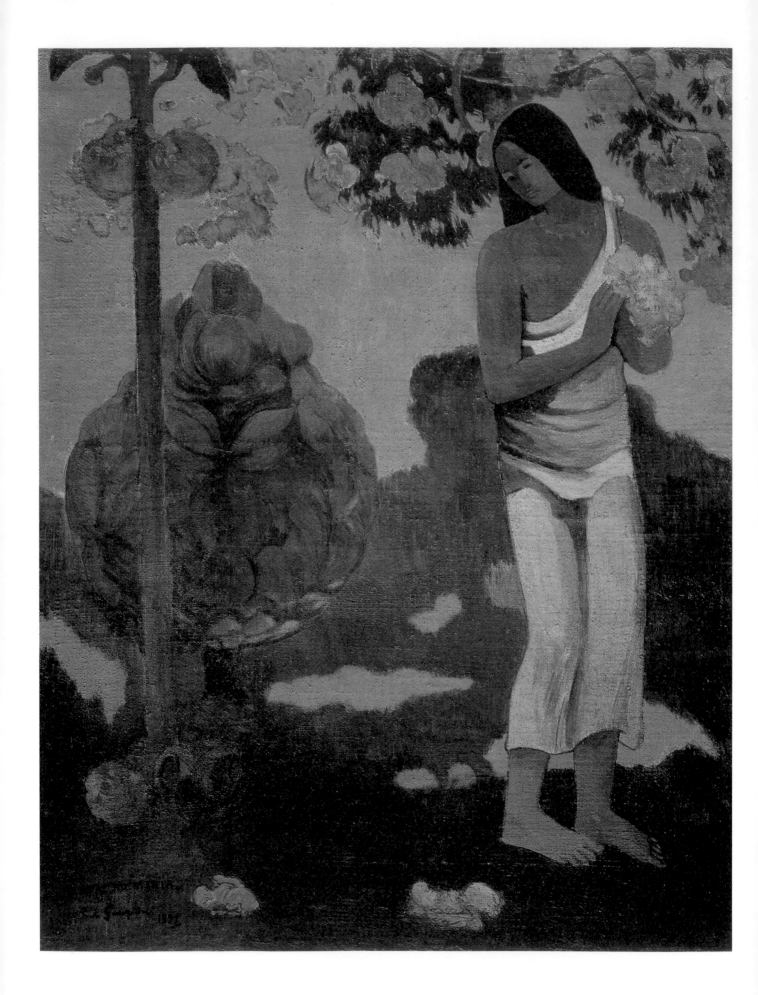

374 • 高更　艾薇亞・諾・瑪利亞　1899年　油彩畫布　96×74.5cm　聖彼得堡艾米塔吉美術館藏

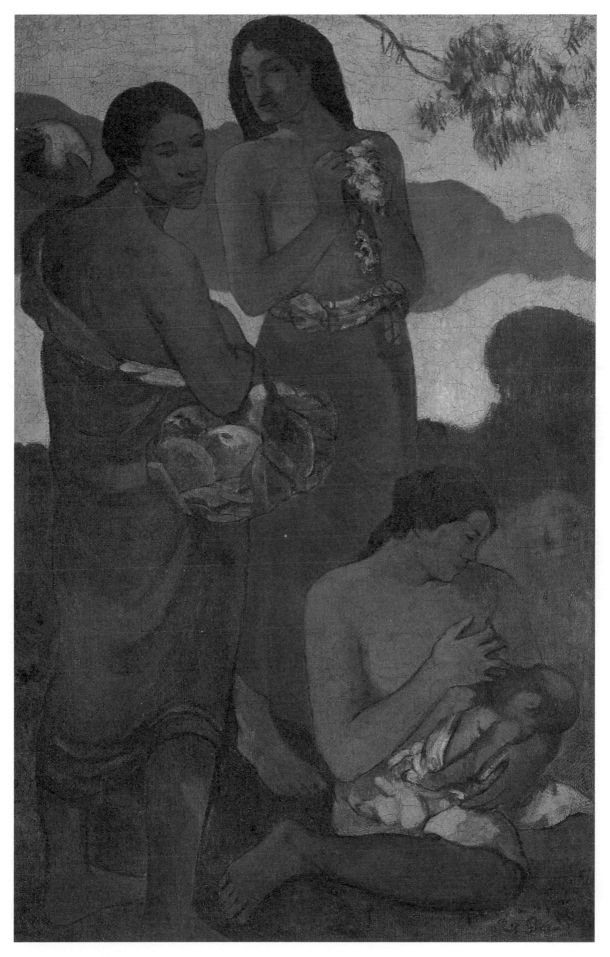

375 • 高更　**母性**　1899年　油畫畫布　93×60cm　紐約大衛・洛克菲勒藏

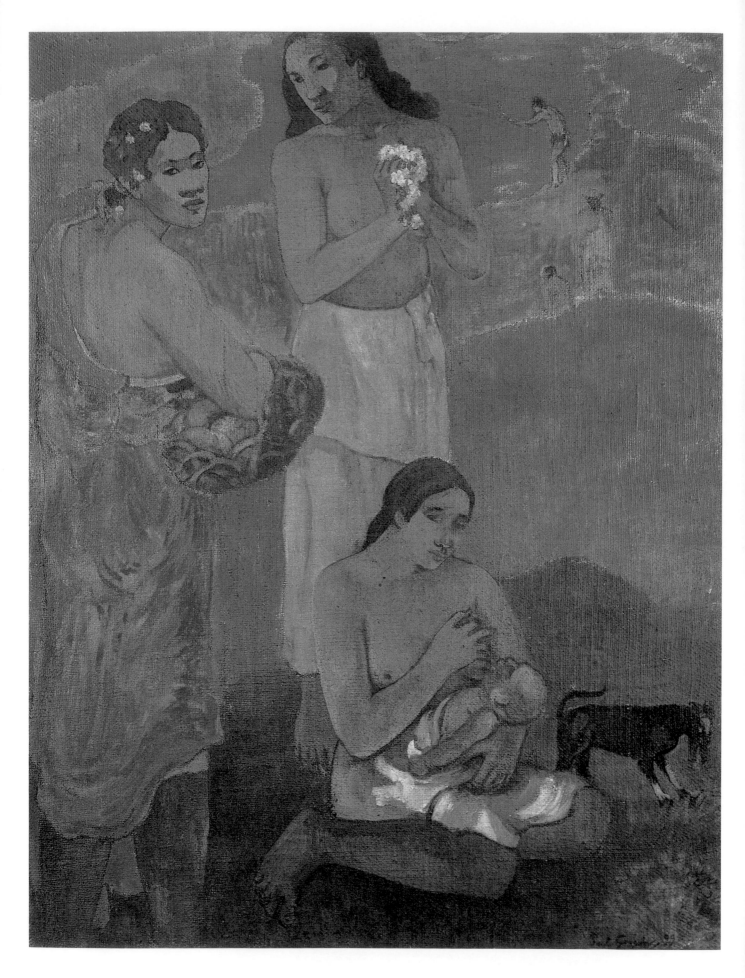

376・高更　**女性（海邊的女人）**　1899年　油彩畫布　95.5×73.5cm　聖彼得堡艾米塔吉美術館藏

377 • 高更　花、水果和兩名大溪地女子　1899年　水彩畫紙　23.3×17.3cm　李察・M・東尼夫婦收藏

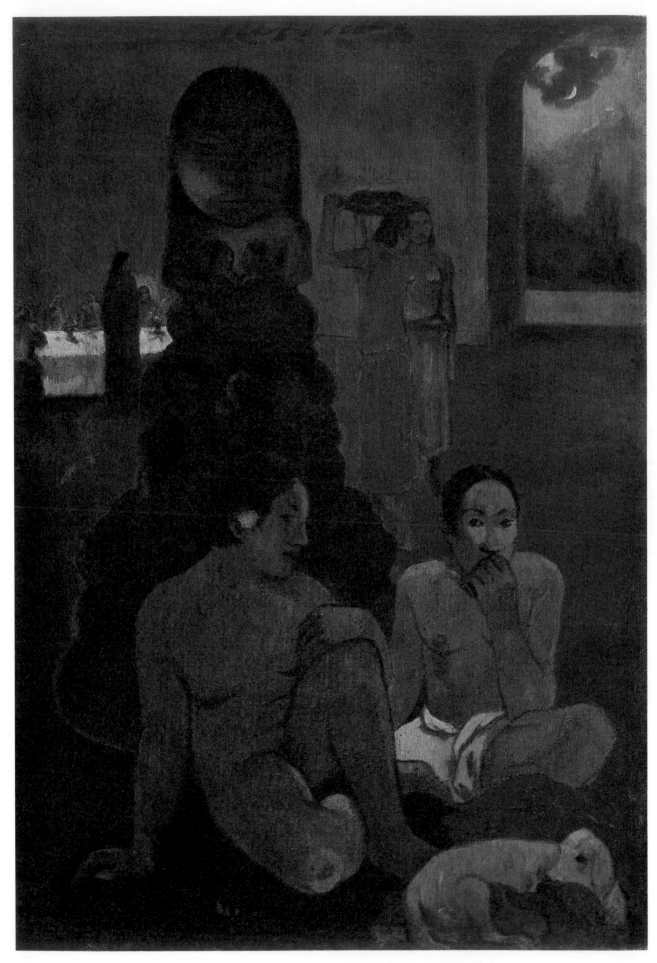

378 • 高更　**神像前的女子**　1899年　油畫畫布　134×95cm　莫斯科普希金美術館藏

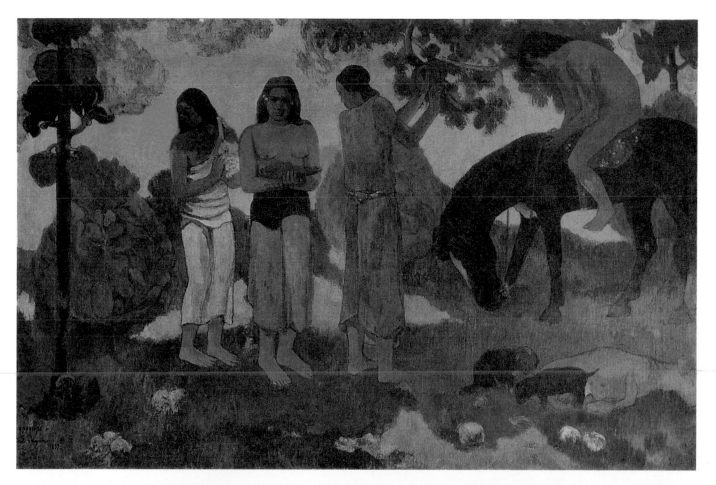

379 • 高更　**華阿・伊黑伊黑──大溪地牧歌**　1899年　油彩畫布　54×169cm　倫敦泰特美術館藏（上圖）
380 • 高更　**大溪地風景**　1899年　油畫、黃麻布　31×46.5cm　紐約現代美術館藏（下圖）

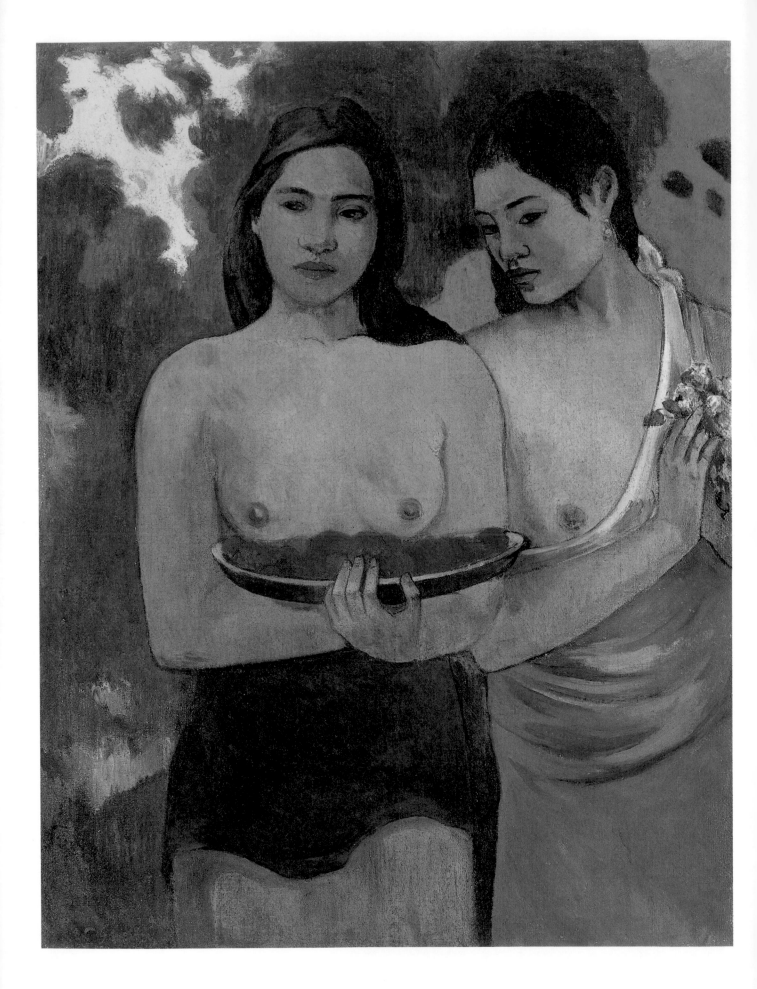

381 • 高更　**乳房與紅花**　1899年　油彩畫布　94×72.4cm　紐約大都會美術館藏

382 • 高更　有愛，你就會快樂（沃拉德系列木刻畫）　1898年　木刻畫　16.2×27.6cm　私人收藏（上圖）
383 • 高更　女人、動物與枝葉（沃拉德系列木刻畫）　1898年　木刻畫　16.3×22.5cm　私人收藏（下圖）

384 • 高更　人間的悲劇（沃拉德系列木刻畫）　1898-1899年　木刻畫　22.9×30.2cm　紐約大都會美術館藏（上圖）
385 • 高更　扛香蕉的男子（沃拉德系列木刻畫）　1898-1899年　木刻畫　16.2×28.7cm　紐約大都會美術館藏（下圖）

386 • 高更　布列塔尼的基督受難像（沃拉德系列木刻畫）　1898-1899年　木刻畫　16×26.3cm　法國朗斯美術館藏

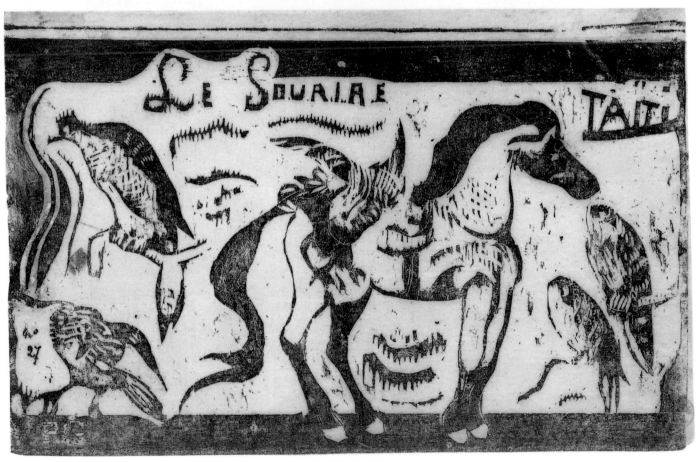

387 • 高更　「微笑」的首頁圖　1899年　木刻畫　10.2×18.2cm　蘇格蘭格拉斯哥美術館藏（上圖）
388 • 高更　微笑：大溪地　1899年　木刻畫　13.7×21.8cm　紐約大都會美術館藏（下圖）

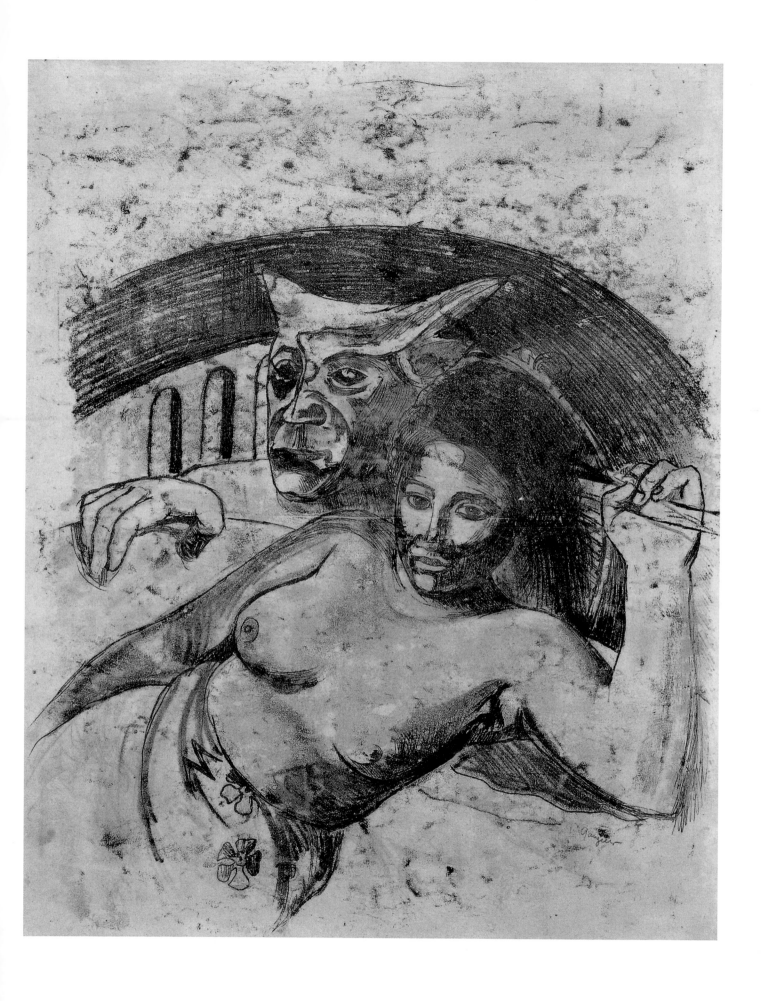

389 • 高更　**玻里尼西亞美女與惡靈**　1900年　素描畫紙　64.1×51.6cm　私人收藏

高更繪畫名作
晚年（1901年～1903年）

高更集大成的畫作

描繪死亡意念的集大成之作

1897年，抱著尋死念頭的高更創作了一幅巨作，也就是他著名的代表作〈我們從何處來？我們是誰？我們往哪裡去？〉。作品完成後，他即服下砒霜企圖自殺。

他曾在信上把當時作畫的想法詳細的描述出來。那時的高更接連遭受失意與疾病、貧困之苦，尤其長女安莉妮的去世更是一大打擊。他在其他的信件中，也曾提到他開始想到死亡的事情。不過，這幅畫的製作並非一氣呵成，從他遺留下來描繪細膩的草圖，可看出他的構思過程。無疑的，這幅畫可以視為他在面對死亡之前，將一直盤旋在腦海裡的想法，透過畫筆來傳達。至於高更是否有意以這幅大作當成他的「遺書」，各方看法仍見仁見智。但可以確定的是，帶著死亡意識的高更，在那時畫下了最具個人藝術集大成的作品。

高更的書信

「我不能不對你說，我在12月的時候曾打算自殺。但我想在死前完成一幅我構想許久的大作。在那一個月的時間裡，我沒日沒夜的投注全副的熱情來作畫。……圖的右下方，是一個安睡的嬰兒，以及兩位坐著的女子。另有兩位穿著緋紅色衣服的人，相互談著種種的想法。旁邊坐的人（未按照遠近法，特地畫得比較大），抬起手臂，很吃驚的看著那兩個談論著自身命運的人。中央有個採摘水果的人，一個孩子的旁邊有兩隻貓，還有一隻白色的山羊。有座神像，舉起手臂做出充滿神祕意味的姿勢，並且意有所指的看向遠方。一個坐著的人，側耳傾聽神像的話語。最後是一位與死期不遠的老婦人，等著接受命運的安排。」（1898年2月，大溪地，寫給蒙佛雷德〔Daniel de Montfreid〕）

貫穿高更藝術的「疑問」

這幅巨作的中央最重要的人物，是一個把手舉高採摘水果的人。這個人物代表採摘智慧之樹的夏娃，同時也是亞當。在畫面右下方有個嬰兒（嬰兒的姿勢呼應右邊橫向坐著的黑狗），畫面左下方是一位老婦人。高更透過畫作的中央、右邊、左邊這三個主要的部分，暗示了「人類」歷史的開端（失去了「樂園」），以及從誕生到死亡的過程。

這幅畫的主旨，大體是以「死亡」來作結（但此處從出生到死亡的過程，與一般西洋繪畫不同，是從畫作的右方發展至左方）。高更得知梵谷過世後，曾寫著「若是他來生能再投胎，他應該會因著今世的善行而有好的報償吧！」這段話頗有佛家的思想。高更給魯東（Odilon Redon）的信上寫著，「在大溪地，人們認為死亡正是花朵生根的開始」。另外，在他的文集《諾亞·諾亞》裡，提到大溪地的古老信仰與印度的生死輪迴說的關聯。這幅巨作畫面左邊的雕像，很像是月之女神希納（具有再生的力量）。而在老婦人旁邊的坐著的女子，帶著野性的強壯感（粗壯的臂膀與地面呈垂直狀）。不論高更對輪迴思想有多少認知，但從畫面上植基於原始的自然，可以了解他對「再生」抱持的希望。

高更在畫面的左上方寫著「我們從何處來？我們是什麼？我們往哪裡去？」的文字。這類的「疑問」表現，與布列塔尼時代在畫作上描繪的《衣服哲學》等作品有所關聯。當時，高更曾自我提問：「在廣大無邊的創造物中，人究竟為何物？」。高更於1899年3月寫給藝評人方泰納的信上，也曾提到這幅作品，「大家都從畫的意思來為畫命名，但我寧以此來署名」。這個「疑問」，成為貫通高更全部藝術的軸心。（編譯／朱燕翔）

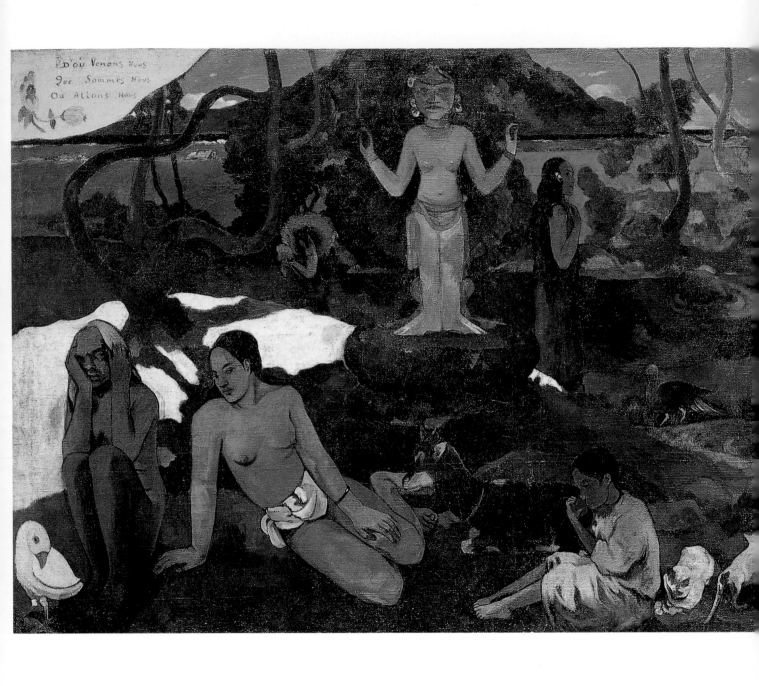

391 • 高更　我們從何處來？我們是誰？我們往哪裡去？　1897-1898年　油彩畫布　139.1×374.6cm　美國波士頓美術館藏

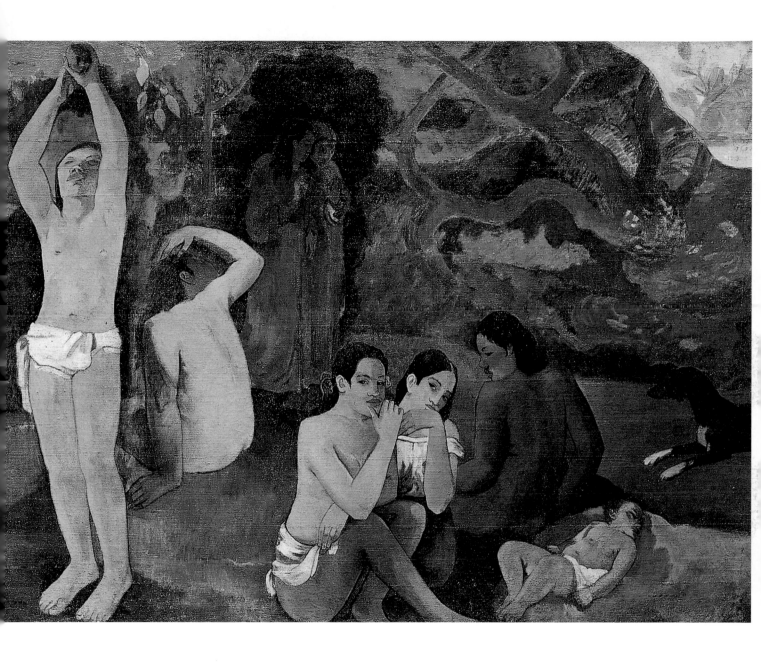

392 • 高更　三名玻里尼西亞人和一隻孔雀　1902年　素描畫紙　28.8×21.3cm　私人收藏

393 • 高更　**有人物的風景畫**　1897-1903年　水彩畫紙　30×22cm

394 • 高更　**放在椅子上的向日葵**　1901年　油彩畫布　73×92.3cm　聖彼得堡艾米塔吉美術館藏

395 • 高更　**騎馬的男女**　1901年　油彩畫布　76×95cm　莫斯科普希金美術館藏

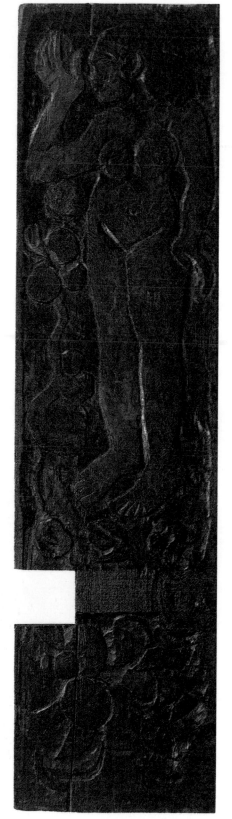

396 · 高更　馬克薩斯群島希瓦奧亞島高更上下二層樓畫室「享樂之屋」
門板及窗戶木雕板　1901-1902年　瑞士私人藏　共五件，左右直
立木板雕刻以立姿的裸女為主題，三塊橫木雕板則以神祕、多情、
幸福等人像為題材，均為浮雕手彩繪。

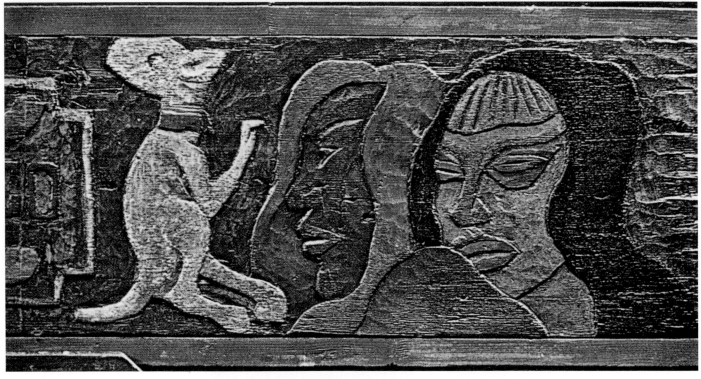

397 • 希瓦奧亞島高更畫室窗戶雕刻板　1901年　木雕　242.5×39cm（上圖）
398 • 希瓦奧亞島高更畫室窗戶雕刻板　1901年　木雕　242.5×39cm（下圖）

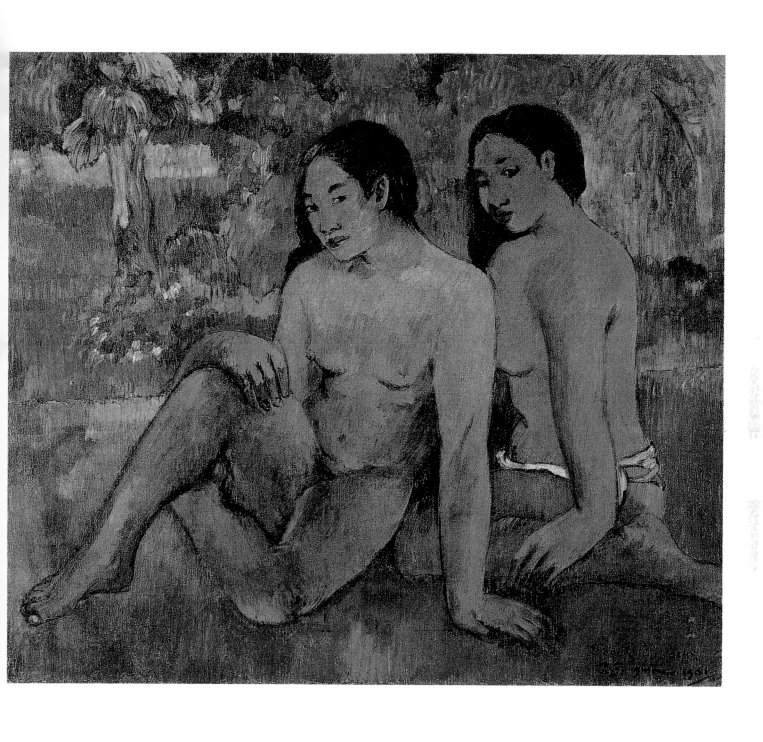

399 • 高更　**金色肌膚的少女**　1901年　油彩畫布　67×76cm　巴黎奧塞美術館藏

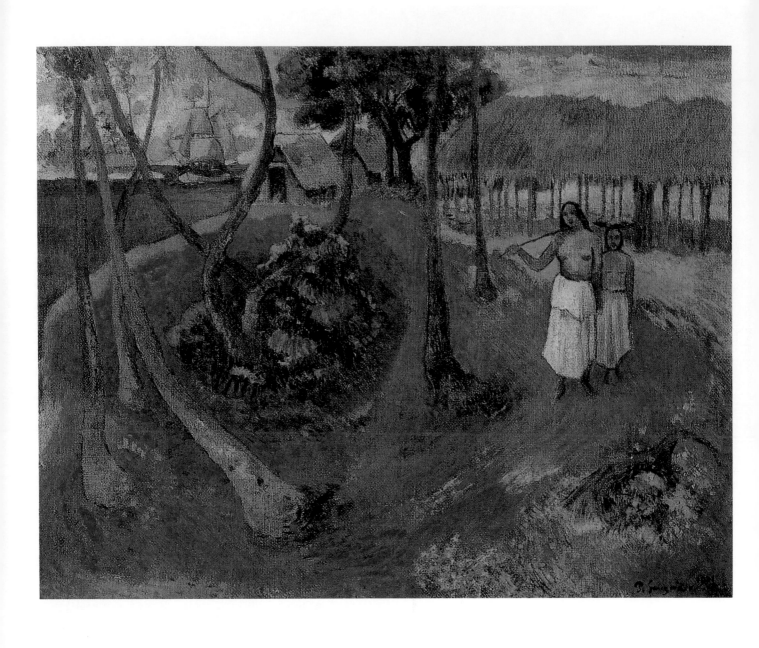

400 • 高更　**大溪地牧歌**　1901年　油彩畫布　74.9×94.5cm　蘇黎世畢勒收藏

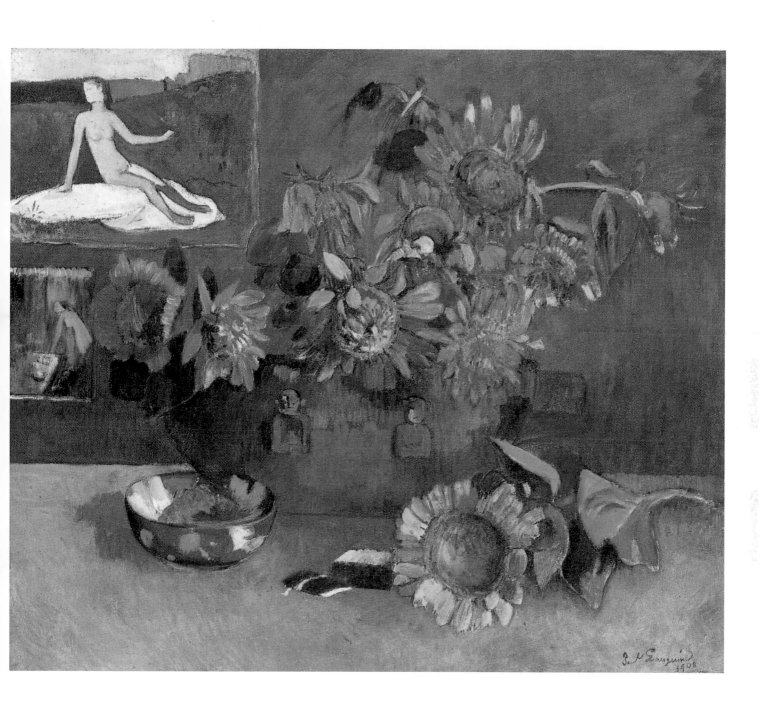

401・高更　向日葵與背景有夏凡尼油畫〈希望〉的靜物畫　1901年　油彩畫布　65×77cm　美國巴爾的摩華爾特藝廊收藏

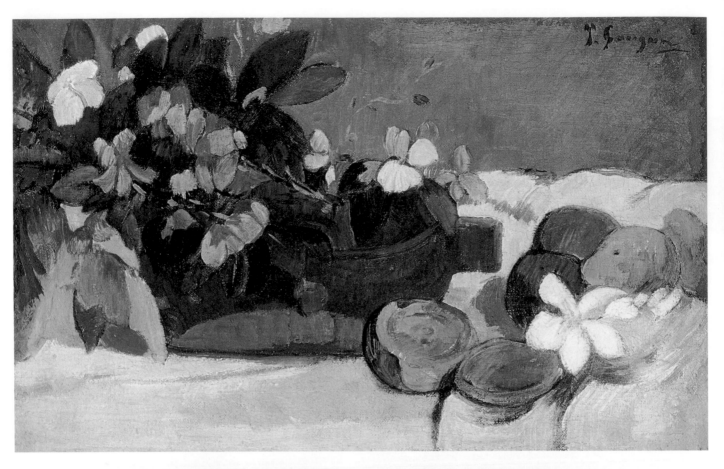

402 • 高更　盆花　1901年　油畫畫布　29×46cm　紐約那坦・卡明克斯藏（上圖）
403 • 高更　小馬　1902年　樹膠水彩畫單刷版畫　華盛頓國家畫廊藏（下圖）

404 • 高更　有馬的馬克薩斯群島希瓦奧亞島風景　1901年　油彩畫布　94.9×61cm　私人收藏

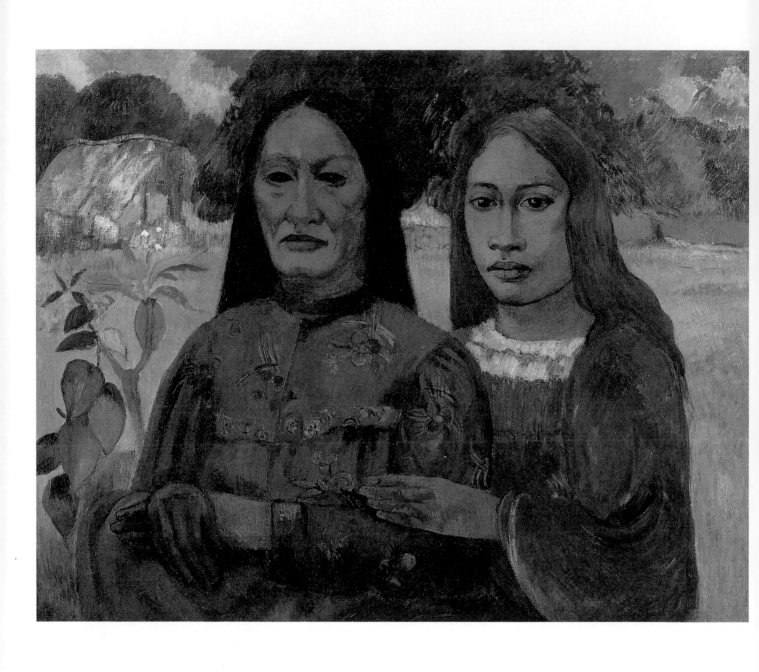

405 • 高更　**兩名女子（母女）**　1901-1902年　油彩畫布　73.7×92.1cm　紐約大都會美術館藏

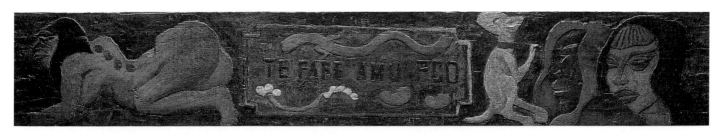

406 • 高更　食堂　1901-1902　木雕塗彩　24.8×148.3cm　亨利羅賽皮爾曼基金會藏（上圖）

407 • 高更　海椰子　1901-1903年　椰木雕刻　27.9×30.5×14cm　美國水牛城阿布萊特—諾克斯美術館藏（下圖）

408 • 高更　靜物（花與鳥）　1902年　油彩畫布　62×76cm　莫斯科普希金美術館藏
409 • 高更　呼喚　1902年　油彩畫布　130×90cm　克利夫蘭美術館藏（右頁圖）

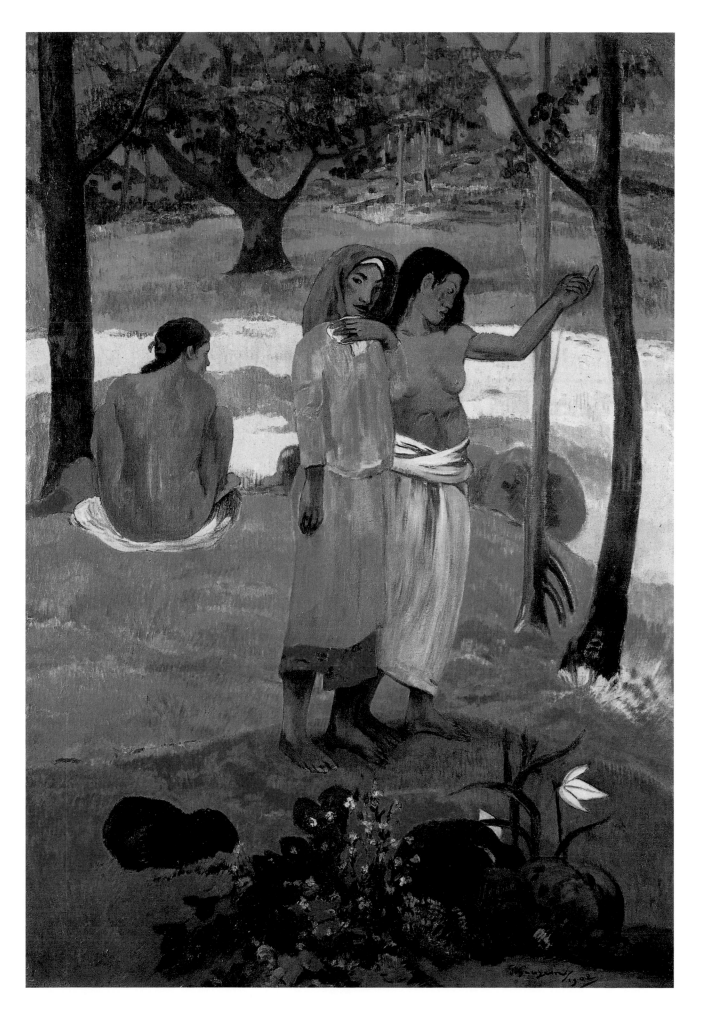

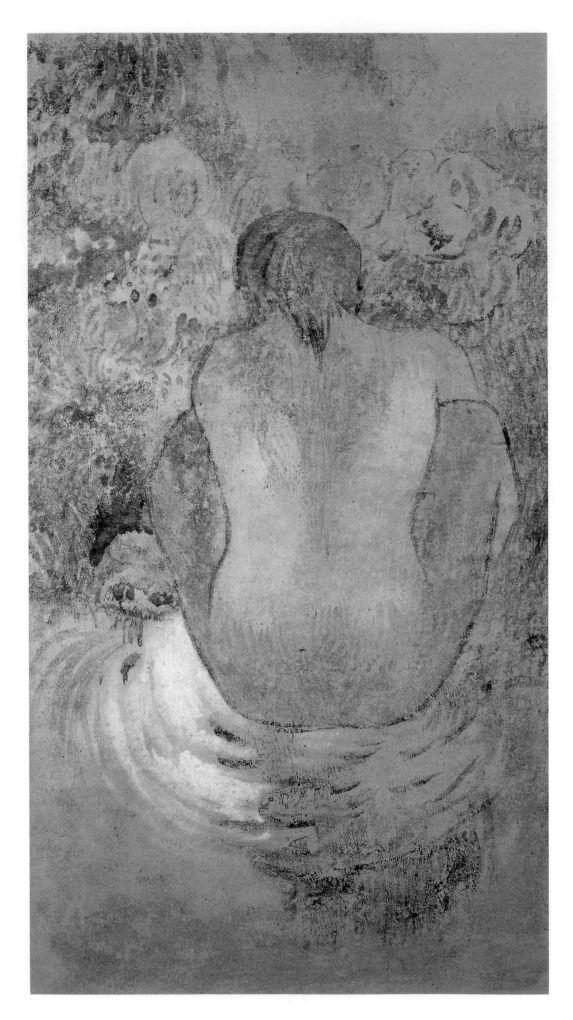

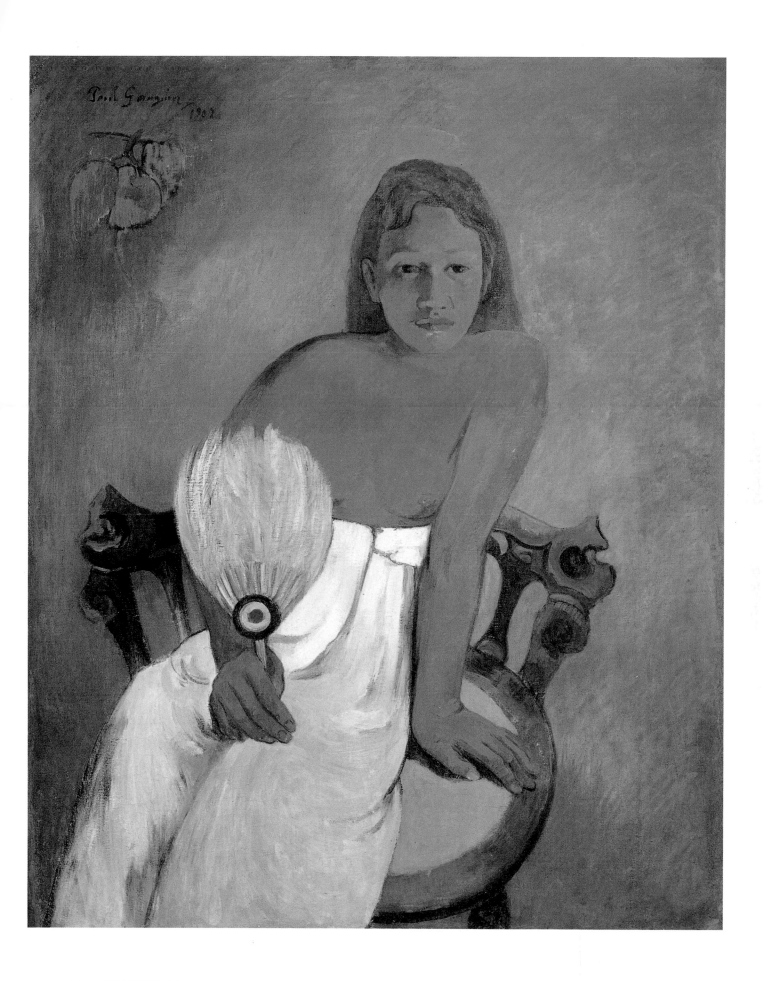

410 • 高更　**蹲踞的裸女背部**　1902年　水彩畫紙　53.2×28.3cm　紐約摩根圖書館藏（左頁圖）
411 • 高更　**持羽毛扇的少女**　1902年　油彩畫布　92×73cm　德國埃森福克旺美術館藏

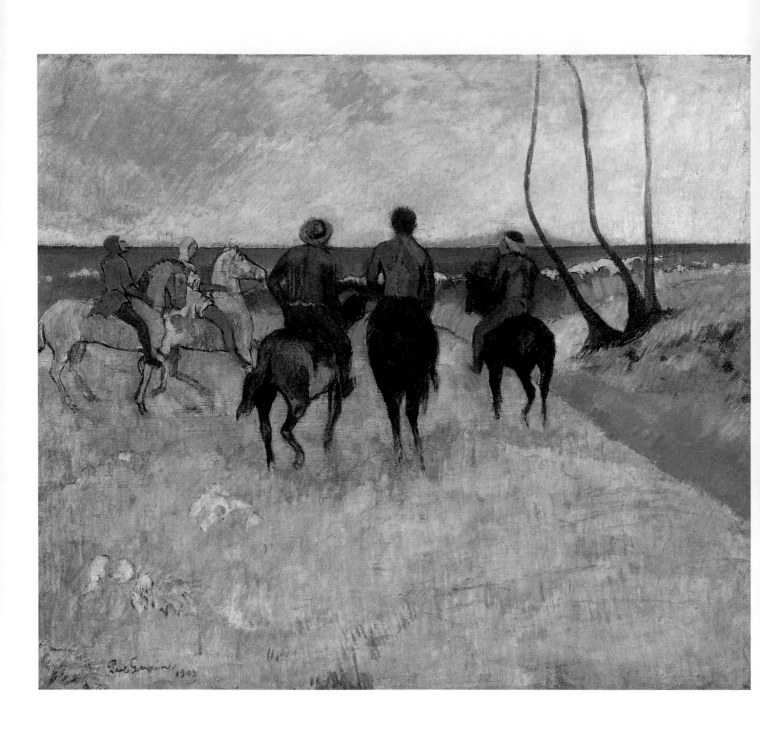

412 • 高更　**海邊的騎馬者**　1902年　油畫畫布　66×76cm　埃森福克旺美術館藏

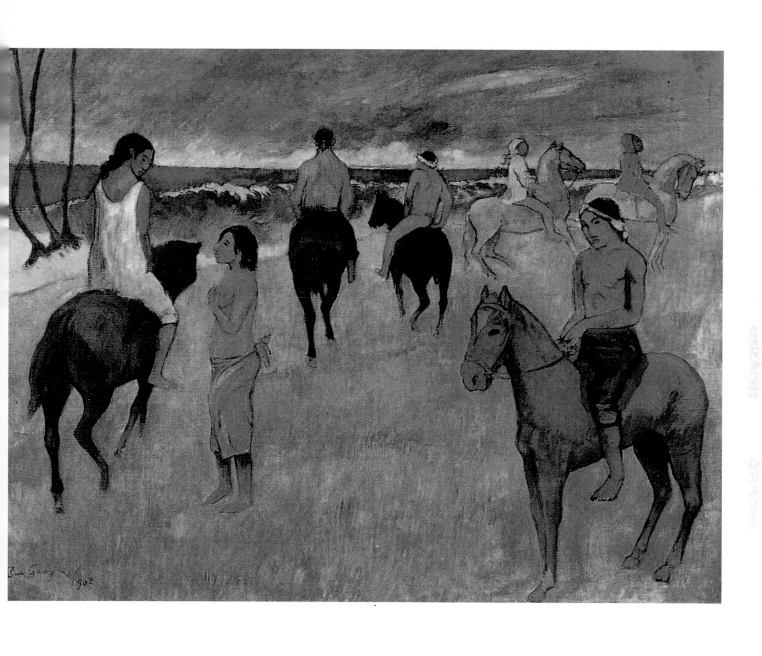

413・高更　**海邊的騎士們**　1902年　油彩畫布　73×92cm　史達夫洛斯‧尼亞柯斯收藏

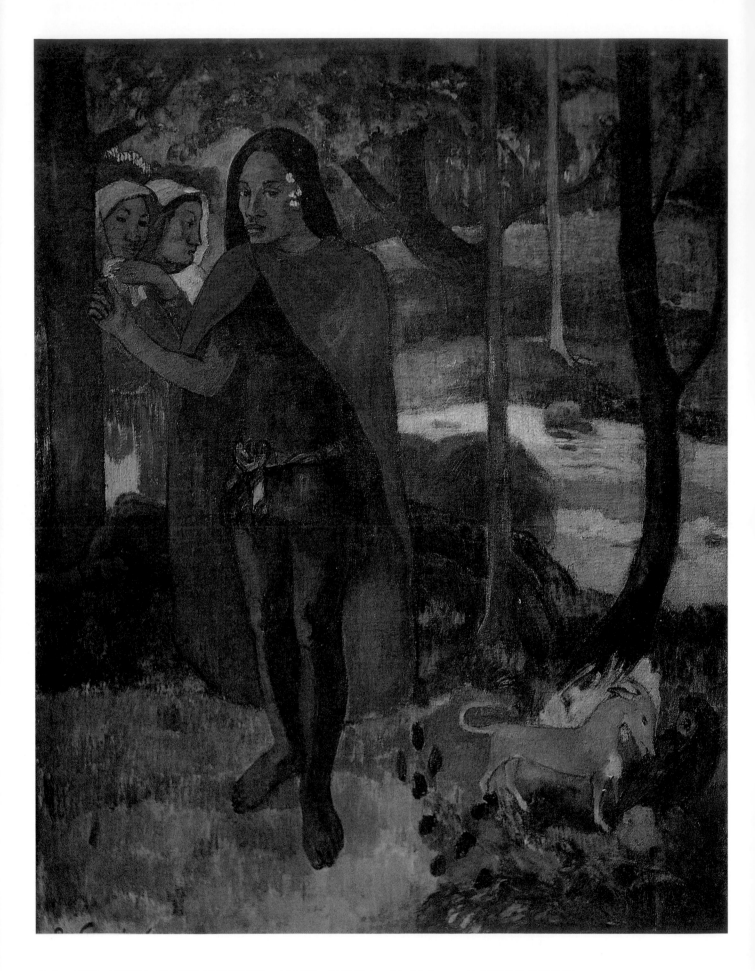

414 • 高更　魔術師，施用希瓦奧亞的魔法　1902年　油畫畫布　92×72.5cm　比利時列日美術館藏
415 • 高更　未開化的故事　1902年　油彩畫布　130×89cm　德國埃森福克旺美術館藏（右頁圖）

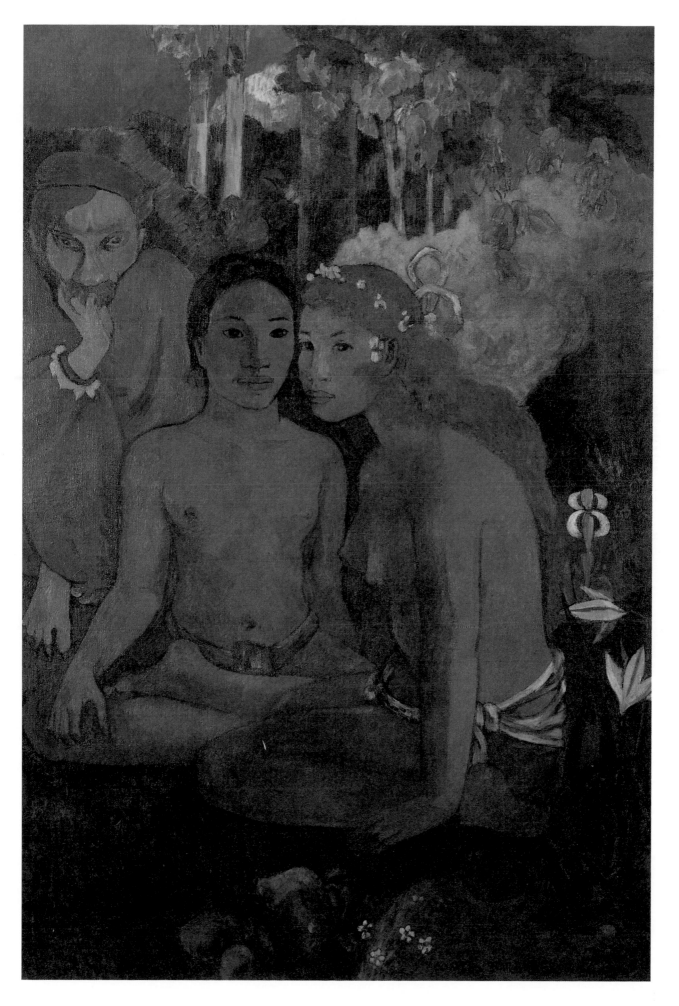

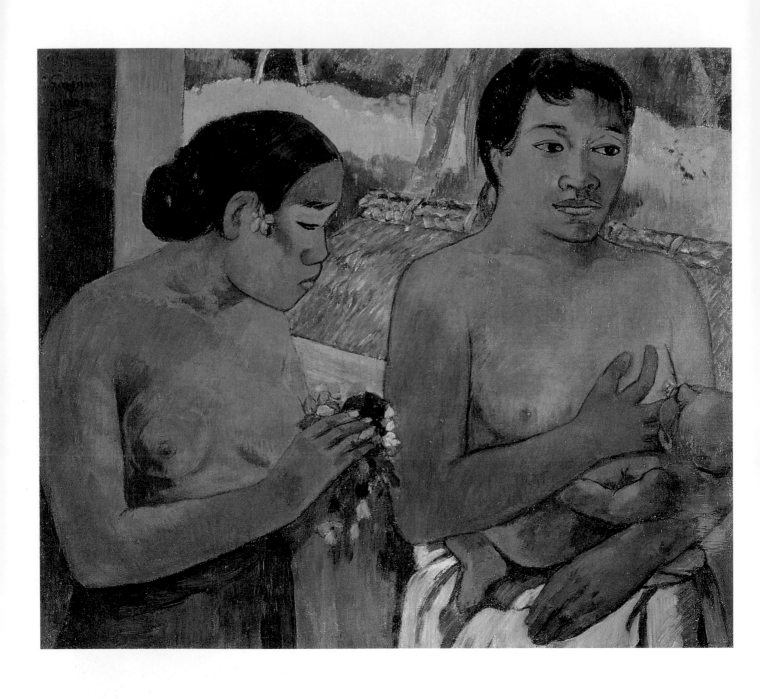

416 • 高更　**奉獻**　1902年　蘇黎世艾米爾‧畢勒（Emil G. Bührle）收藏館藏
417 • 高更　**亞當與夏娃**　1902年　油畫畫布　59×38cm　丹麥奧德布加德美術館收藏（右頁圖）

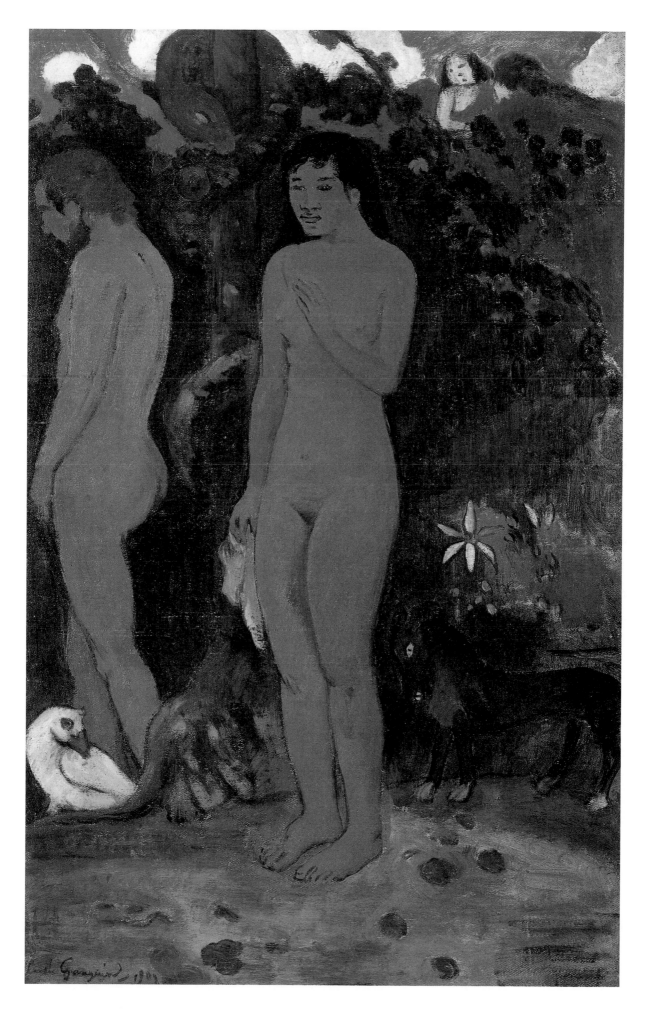

高更在馬克薩斯群島：
希瓦奧亞島 1901-1903

　　高更受南太平洋馬克薩斯島的吸引，無疑是因為它地處偏遠，具蠻荒風情之故。這個包含二十多座小島的群島在澳洲和南美之間的太平洋中央突兀地升起，是地球上最偏僻的地點。換言之，它們比世界上任何一個地方都要遠。在口述傳統中，它們孕育自海洋與天空的交合。

　　高更的家族來自祕魯，童年也在那裡度過，但他是否明白這些島是西班牙水手在1595年打敗祕魯後所命名，不得而知。馬克薩斯群島直到19世紀早期都少有外地人造訪，後來檀香木買賣和捕鯨業興起，帶來了世界各地的船隻，法國1842年併吞這座群島的前一年，一名棄捕鯨船而去的水手——赫爾曼·梅爾維爾（Herman Melville）曾被島上的部族擄去了一段時間，這個部族的名稱後來成為《泰皮》（Typee, 1846）一書書名的由來。太平洋岸最負盛名的文學拾浪人羅伯·史蒂文生（Robert Louis Stevenson）則是在這座島上的足跡早於高更的另一人。

　　馬克薩斯的名聲來自食人傳統和抗外的暴力歷史，而且至少在高更那裡，它的魅力還因此不減反增。他在聲言想搬去馬克薩斯住之前，就曾在大溪地待了不到一年，他覺得在那裡生活比在他當時的居住地便宜，而且雖然比較原始，仍不脫其玻里尼西亞文化的根源和本質。他搬去島上之前，顯然就已經有人把外圍島嶼的藝術介紹給他了，因為他第一次逗留大溪地期間，就曾畫過一隻馬克薩斯耳飾，馬克薩斯雕刻的主題也出現在他大溪地時期的硬木雕刻作品〈有貝殼的偶像〉（Idol with a Shell）和返回巴黎後的木刻作品〈悅人之地〉（Nave Nave Fenua）裡。同一時間的馬克薩斯雕刻、雕碗、戰棍和刺青的素描，則可能是依照片、插圖或兩者所繪成。高更曾申請在島上遞補一個公職缺，但於1892年2月被駁回，不過那年夏天他給妻子的一封信上，仍對搬去那裡住抱著希望。一直到那年11月初他請求回國獲准，才轉而返回法國。

　　顯然是因為大溪地之行受挫的緣故，1895年9月高更一回到南太平洋，旋即宣布他想到馬克薩斯群島去。但他以一個禮拜的時間航行750哩，最後步出「南十字」號、踏上他最後的前哨站時，卻已經是六年後的事了。「馬克薩斯群島……有全新、更野性的元素，蘊含著嶄新而原始的靈感泉源，我在那裡會作出很好的作品」，他樂觀地寫道，「我的想像力正開始冷卻……而且人們變得太熟悉大溪地，它變得可及而吸引人。我為布列塔尼作的畫已經因為大溪地而變得像玫瑰香水一樣甜膩，因為馬克薩斯群島，大溪地也將變得像古龍水一樣好聞」。

　　事實上，高更那些年染上的梅毒已經開始發威，頻繁發作起來。他需要一種更安靜、簡單的生活。「這些日子以來，我被貧窮、特別是早衰擊潰在地。我是否該暫緩腳步，去完成我的作品？……我正在做最後的努力……想搬到幾乎還是個食人島的馬克薩斯群島去……我覺得那裡從頭到腳未開化的環境和全然的孤立會使我的最後一絲熱情復甦，在我死之前重燃我的想像力，讓我的才能充分發揮。」

　　就許多方面來說，高更做為新家的島嶼也和他自己一樣情況堪慮，和外界接觸對馬克薩斯人來說向來是有害無益。高更遷居此地那時，島上的人口已經從最多時候的八萬人銳減至不到三千人了。原住民

高更　野性女神（Oviri 奧維里）　1895年　高74.5cm　巴黎奧塞美術館藏

的滅絕迫在眉睫，似乎就連固守該處的天主教和新教傳教士也束手無策。儘管如此，我們仍不難想見高更在希瓦奧亞（Hiva Oa）這個燠熱、豐饒的島嶼上所獲得的身心滿足。這是座有高聳火山和青蔥山谷的島嶼，從布列塔尼之後，他就再也沒看過如此生機勃勃的大地了。狂野而富戲劇性的景色經常籠罩在雲霧底下，顯得十分壯觀。它們就如中國卷軸上曲折離奇的山景一般，不過可能太過夢幻，沒能成為高更畫作的主題。

　　由於行動不便，高更以馬和馬車代步，但多半時候可能都待在阿圖奧納（Atuona）的小村莊內，他在那裡有一棟高架屋。他在屋子的前門四周放置了裸女、動物和他有淫蕩意味的住處名字——享樂之屋（Maison du Jouir）的木刻浮雕，用來激怒當地教會。儘管病情嚴重，他在生命的最後十八個月裡盡可能地作畫、雕刻、素描、寫作，展現了豐沛的創作力。

　　他的馬克薩斯群島畫作有一種尋思的特質，一般來說構圖均較大溪地時期的畫作簡單，成畫也較迅速。有兩幅女性繪畫是以相片為本繪成，這也許可當做他無法隨時隨地找到模特兒的證明。島上的馬啟發了他畫出一支色彩斑爛的騎士隊伍，在黑色火山灰閃耀著粉紅色光的日落時分騎經海邊。一如以往，高更任憑記憶和想像力馳騁，不受地標之限，不過有一回他仍闖進了一幅繪有聳立於丘頂、俯瞰著阿圖奧納的白色十字架的畫裡，那裡是他的長眠之地。

　　無法在畫架前久立的高更，有時會捨畫筆而就書桌，寫下他對生命和宗教的沉思：《現代思維與天主教教義》（L' esprit moderne et le catholicisme）、對藝術本質的一篇結語式短論（1951年以《畫匠碎碎念》（Racontars de Rapin）為名出版）和他以「零散的筆記，如夢、如生活般不連貫」做為介紹辭的回憶錄，名之為《此前以後》（Avant et après），指涉他離開歐洲一事。在阿圖奧納，他發現了他的第三任年輕「妻子」——玻里尼西亞籍的薇赫雅（Vaehoa），兩人生下他玻里尼西亞籍的第四個孩子。

　　在這些創作活動之外，高更也喜歡動輒挑戰殖民權威。他為原住民喉舌，拒絕繳稅，鼓動別人一起忽視法規，比如不讓孩子依規定上教會學校等。挫折有時候也使他考慮返回法國，或到西班牙重新開始。但他的老友芒弗瑞德（Daniel de Monfreid）對這類返家的提議一概予以否定，他警告高更說他是因為自我放逐才得以「享受遠在天邊者的豁免權」，而且他已經「走進『藝術史』之中了」。1903年1月，一場龍捲風襲擊馬克薩斯群島，隨後他被控中傷、被罰款並下獄一個月，自那時起，高更就不再興念反抗什麼了。5月8日，高更去世，那時他正將自己仿製丟勒〈騎士、死神與魔鬼〉的畫貼進他的回憶錄，準備寄回巴黎。

　　他要求擺在自己於阿圖奧納墓上的一座〈野性女神〉（Oviri）瓷像的青銅鑄像，後來終於在1973年豎立。他對自己的短評也許可以做為他的墓誌銘來看：「我覺得說到藝術，我都是對的……即使我的畫可能不會流傳於世，但關於一位藝術家曾解放繪畫的記憶，將永遠留存……」

高更書簡摘錄

高更致莫萊斯，寄自希瓦奧亞島阿圖奧納　1903年4月

　　藝術家們已經失去了他們所有的野性、所有的直覺，甚至所有的想像力，所以他們摸進每條門路，試圖找出他們自己無力創作出的生產性元素。結果是，私心裡……他們感覺受到驚嚇，甚至失落。這是為何獨居並非人人適用的緣故，因為你必須堅強，才能夠承擔這一切，並獨自行動。我從他人那裡學到的事物不過是我的阻礙，也因此我可以說：沒有人教會我什麼。另一方面，我知道的的確很少！但是少也好，起碼都出自我之手。而且誰知道那一點東西到了別人手裡，不會由小變大呢？

高更回憶錄　1902-1903　收錄於《此前以後》（1923年出版）

　　……我一直都有逃走的癖好；九歲在紐奧良時，我就曾經把裝滿沙的手帕，綁在肩上的木條頂端上……想要逃進森林。

　　我曾受到一幅畫吸引，它畫有一名流浪漢，肩上揹著一根木條和包袱。可別小看了畫的力量……

高更回憶錄　1902-1903　收錄於《此前以後》（1923年出版）

　　沒有一個毛利女人可能穿得破破爛爛、惹人恥笑，即使她有心如此也不可能。她對裝飾美有一種內在的掌握，我所研習過的馬克薩斯藝術也有這種讓我欣賞的特質。

高更致憲兵隊副隊長，寄自希瓦奧亞島　1903年4月末

　　我在馬克薩斯的生活是一種遠離人煙、交通不便、只顧自己創作的隱居生活。我連一句馬克薩斯話也不會說，只有在很稀有的情況下，才有幾個歐洲人路過打招呼。沒錯，那裡的女人很常來逗留一會兒，不過那是因為她們對掛在牆上的照片和畫感興趣、特別是想彈彈我的簧風琴的緣故。

高更回憶錄　1902-1903　收錄於《此前以後》（1923年出版）

　　馬克薩斯人有一種特別出眾的裝飾美感，隨便給馬克薩斯人一個幾何形的物品，他都能把它變得圓融和諧，不留下任何粗鄙和唐突的空白。

高更致布洛特　1903年2月

布洛特先生：

　　我一到達馬克薩斯，就寫信給首長，告訴他說既然我們的海關費用不納入我們的預算，那麼做為唯一一種合法抗議的途徑，我決定不繳納24法郎的稅和配額……

大溪地（Tahiti）
與希瓦奧亞島（
Hiva Oa）的馬
克薩斯群島地圖

　　我的財產已被充公，用來抵付這項債務，這裡是物品清單———一匹馬、一輛嶄新的馬車、一把來福獵槍……四座紫檀木雕像……

　　我想提醒您，不但我屋子裡還有許多貴重的個人資產，而且被拿去充公的物品價值遠比它所欠下的債務多出十倍……

　　這樣說來，我的雕塑被充公如果不是出自把它們放到尚未建立的藝術市場上販賣，藉以貶低其價值的惡毒意圖，那該作何解釋？我還想到，構成我的生計的繪畫和雕塑尤其不能拿來充公，因為旁邊還有別的貴重物品足夠償還債務。

　　我希望你能告訴我充公的確切規定，還有我是否一點也沒有辦法對當局提出控訴。

　　除了路邊籬笆旁的樹上貼有公告外，我離大路八公尺遠的地產也被貼上公告——這是合法的嗎？

祝一切安好

保羅・高更

　　P.S. 傳票送達員說我的畫筆不能充公，但做為我生計的不是我的畫筆，而是用畫筆完成的畫。究竟筆才是作家的生計來源呢？還是文章……

畢沙羅素描筆下保羅·高更作木雕的神情　1880年　素描畫紙　29.5×23.3cm　斯德哥爾摩國立美術館藏
418 • 高更　**自畫像**　1903年　油畫畫布　42×25cm　巴塞爾美術館藏（右頁圖）

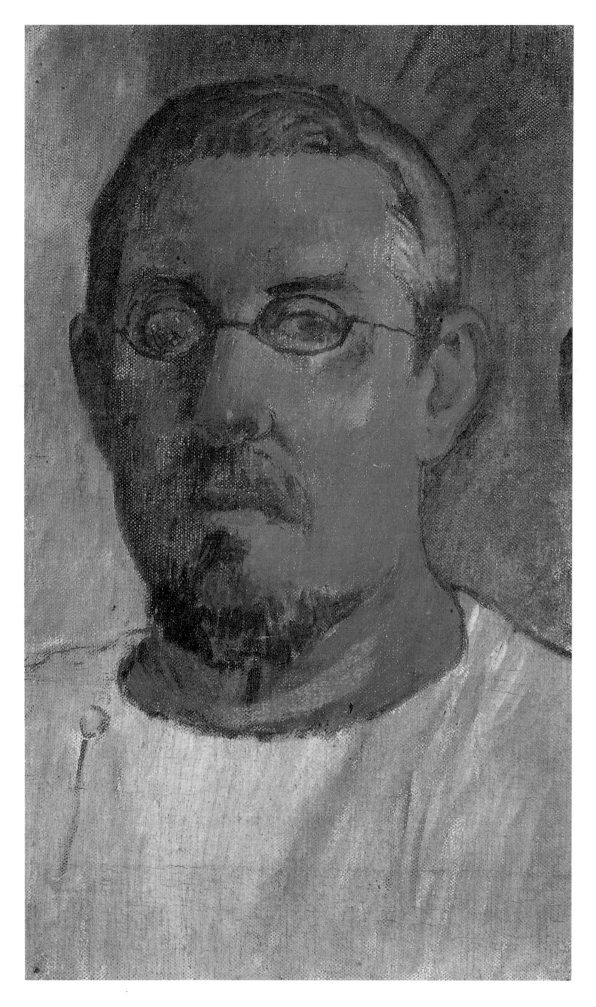

419 • 高更　馬克薩斯島雕刻的拓印本　1903　鉛筆水彩畫（左頁圖）
　　　高更　描摹馬克薩斯島雕刻圖案　1903　鉛筆、水彩畫紙　12.5×13cm

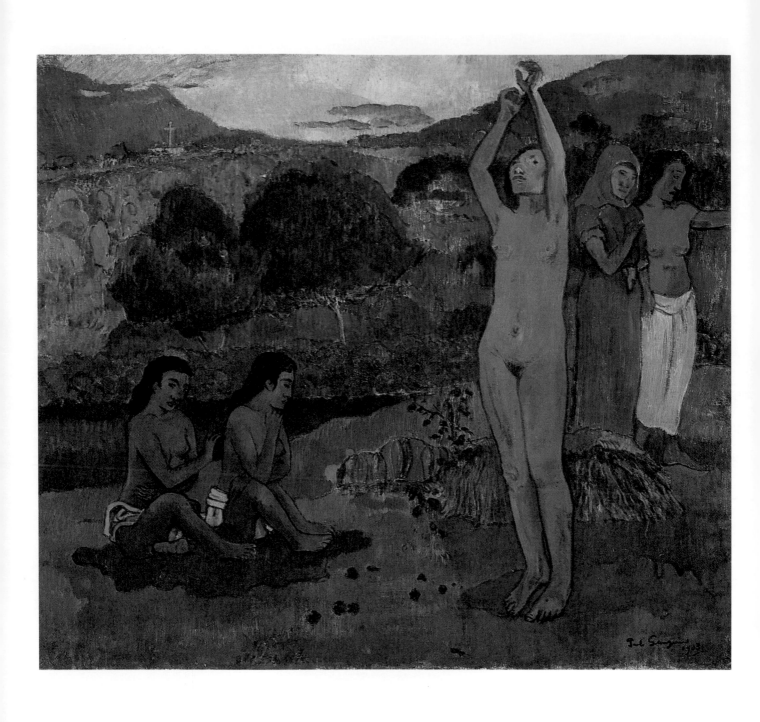

420 • 高更　**祈禱**　1903年　油畫畫布　65.4×75.6cm　華盛頓國立美術館藏

PAUL GAUGUIN 高更名畫420選 | 圖版索引

綜合主義大畫家

國家圖書館出版品預行編目資料

綜合主義大畫家：高更名畫420選 = Paul Gauguin
／王庭玫 主編. -- 初版. -- 臺北市：藝術家，
2010.09
面； 公分
含索引
ISBN 978-986-6565-97-7（平裝）

1. 高更（Paul Gauguin, 1848-1903）2. 畫家
3. 西洋畫 4. 畫論

947.5 99015415

PAUL GAUGUIN

綜合主義大畫家 高更名畫420選

何政廣 等撰文

發行人／何政廣
主編／王庭玫
編輯／謝汝萱
美編／王孝媺

出版者／藝術家出版社
台北市重慶南路一段147號6樓
電話：(02)2371-9692～3　傳真：(02)2331-7096
郵政劃撥：01044798 藝術家雜誌社帳戶

總經銷／時報文化出版企業股份有限公司
台北縣中和市連城路134巷16號
電話：(02)2306-6842

南部區域代理／台南市西門路一段223巷10弄26號
電話：(02)261-7268　傳真：(02)263-7698

製版印刷／欣佑彩色製版印刷股份有限公司

初版／2010年9月
定價／新台幣560元

ISBN 978-986-6565-97-7（平裝）

法律顧問　蕭雄淋